融媒时代普通高等院校新闻传播学类核心课程"十二五"规划精品教材

编辑委员会

主　编　张　昆　华中科技大学

编　委　（以姓氏拼音为序）

蔡　琪（湖南师范大学）	舒咏平（华中科技大学）
陈先红（华中科技大学）	唐海江（华中科技大学）
陈信凌（南昌大学）	陶喜红（中南民族大学）
董广安（郑州大学）	魏　奇（南昌理工学院）
段　博（河南师范大学）	吴廷俊（华中科技大学）
方雪琴（河南财经政法大学）	吴卫华（三峡大学）
何志武（华中科技大学）	吴玉兰（中南财经政法大学）
季水河（湘潭大学）	肖华锋（南昌航空大学）
姜小凌（湖北文理学院）	肖燕雄（湖南师范大学）
靳义增（南阳师范学院）	徐　红（中南民族大学）
廖声武（湖北大学）	喻发胜（华中师范大学）
刘　洁（华中科技大学）	喻继军（中国地质大学）
彭祝斌（湖南大学）	张德胜（武汉体育学院）
强月新（武汉大学）	张举玺（河南大学）
邱新有（江西师范大学）	郑　坚（湖南工业大学）
尚恒志（河南工业大学）	钟　瑛（华中科技大学）
石长顺（华中科技大学）	邹火明（长江大学）

融媒时代普通高等院校新闻传播学类核心课程『十二五』规划精品教材

丛书主编 ◎ 张昆

电视摄像

主　编 ◎ 王　燕
副主编 ◎ 李明全　马权威　吴晓燕
参　编 ◎ 唐永勇　丁智擘　曾　荣

华中科技大学出版社
http://www.hustp.com
中国·武汉

内 容 简 介

本书突出文科与工科的渗透、技术与艺术相融合的特点,系统地介绍了电视画面的基本特性和造型特征、电视摄像技术原理与光学系统特性、电视摄像机的操作技巧和电视画面构图原理与方法,结合固定摄像和运动摄像的特点和功用,阐述了两种不同拍摄方式的技巧和规律;根据光色基本特性,介绍了在不同光线条件下摄像布光的原理与方法;梳理了电视摄像中画面构成方式,帮助电视摄像者建立正确的空间方位意识,避免出现越轴问题,从而引出三角形布机系统;阐释了不同场景下场面调度的原理,培养正确的镜头调度和景深控制意识,为纪实性、新闻性和专题性的节目创作提供理论准备。本书适用于电视摄像专业人员以及学习电视编辑和电视摄像等电视节目制作等相关专业学生。

图书在版编目(CIP)数据

电视摄像/王燕主编. —武汉:华中科技大学出版社,2014.8(2023.8重印)
ISBN 978-7-5680-0312-4

Ⅰ.①电… Ⅱ.①王… Ⅲ.①电视摄影-高等学校-教材 Ⅳ.①J93

中国版本图书馆 CIP 数据核字(2014)第 183292 号

电视摄像　　　　　　　　　　　　　　　　王　燕　主编

策划编辑:	周清涛　肖海欧
责任编辑:	曹　红
封面设计:	范翠璇
责任校对:	邹　东
责任监印:	周治超
出版发行:	华中科技大学出版社(中国·武汉)　　电话:(027)81321913
	武汉市东湖新技术开发区华工科技园　　邮编:430223
录　　排:	武汉正风天下文化发展有限公司
印　　刷:	武汉科源印刷设计有限公司
开　　本:	787mm×1092mm　1/16
印　　张:	17　插页:3
字　　数:	391 千字
版　　次:	2023 年 8 月第 1 版第 10 次印刷
定　　价:	48.00 元

本书若有印装质量问题,请向出版社营销中心调换
全国免费服务热线:400-6679-118　竭诚为您服务
版权所有　侵权必究

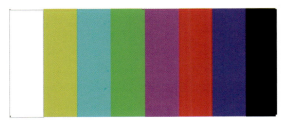

插图❶标准彩条信号

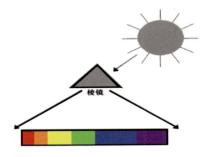

插图❷太阳光色谱图

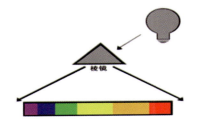

插图❸白炽灯色谱图

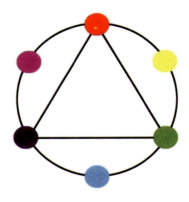

插图❹色光三原色相加原理

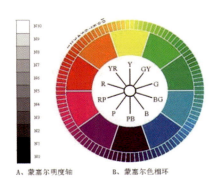

插图❺蒙塞尔色相环

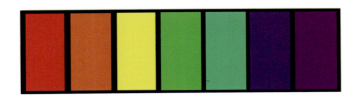

插图❻光色色相图

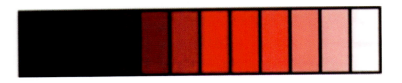

插图❼红色明度的变化图

插图 ❽ 黑白两色间的相互作用

插图 ❾ 互补色的相互作用示例一

插图 ❿ 互补色的相互作用示例二

插图 ⓫ 同时对比

插图 ⓬ 连续对比

（以上图片选自《以眼说话——影像视觉原理及应用》）

总 序

当前,世界新闻传播学的发展正处在一个关键的历史节点,新闻传播学科国际化、实践化趋势日益凸显。尤其是现代传播技术的发展,新兴媒体层出不穷、迅猛崛起,媒介生态格局突变,使得新媒体与传统媒体共生的格局面临着各种新的问题。传播手段、形式的变化带来的传播模式的变化,媒体融合背景下专业人才需求的演变,媒体融合时代传统媒体的生存与发展战略,网络化时代的传播自由与社会责任,新的媒介格局决定的社会变迁,全球化语境下国家软实力建构与传播体系发展,等等,这些问题都不是传统意义上的新闻传播学所能完全解释的。

传统意义上的新闻传播学本身需要突破,需要新视野、新方法、新理论,需要拓展新的思维空间。新闻传播学科"复合型、专业化"人才培养模式改革势在必行,尤其是媒介融合时代专业人才需求的演变,使得已出版的教材与新形势下的教学要求不相适应的矛盾日益突出,加强中国新闻传播教育对交叉应用型人才培养急需的相关教材建设迫在眉睫。毋庸置疑,这对新闻传播学而言,是一种巨大的推力,在它的推动下,新闻传播学才有可能在现有基础上实现新的超越。"融媒时代普通高等院校新闻传播学类核心课程'十二五'规划精品教材"正是在这种巨大推力下应运而生。

为编写这套教材,我们专门成立了编委会,编委会成员有国务院学位委员会学科评议组新闻传播学科组成员、新闻与传播专业学位教育指导委员会委员,教育部高等学校新闻学科教学指导委员会委员,以及中国新闻传播教育理事会、中国新闻史学会、中国传播学会、中国网络传播研究会、中国广播电视学专业委员会、中国广告教育学会的专家学者,各高校新闻传播学院(系)院长(主任)和主管教学的副院长(主任)与学术带头人。

在考虑本套教材整体结构时,编委会以教育部2012年最新颁布推出的普通高等学校本科专业目录新闻传播大类五大专业核心课程设置为指导蓝本,结合新闻传播学科人才培养特色和专业课程设置,同时以最新优势特设专业作为特色和补充,新老结合,优势互补,确定了以新闻传播学科平台课及新闻学、广播电视学、广告学、传播学(网络与新媒体)等四大专业核心课程教材共计36种为主体的系列教材体系。其中,新闻传播学科平台课程教材8种,即《新闻学概论》《传播学原理》《传播学研究方法》《媒介经营管理》《媒介伦理》《传播法》《新闻传播史》《新媒体导论》;新闻学专业核心课程教材6种,即《马克思主义新闻学经典导读》《新闻采访与写作》《新闻编辑》《新闻评论》《新闻摄影》《新闻作品赏析》;广播电视学专业核心课程教材9种,即《广播电视导

论》、《电视摄像》、《广播电视编辑》、《广播电视新闻采访与报道》、《广播电视写作》、《电视专题与专栏》、《广播电视新闻评论》、《电视纪录片》、《广播电视节目策划》；广告学专业核心课程教材 8 种，即《品牌营销传播》、《广告学概论》、《广告调查与统计》、《新媒体广告》、《广告创意与策划》、《广告文案》、《广告摄影与设计》、《广告投放》；传播学（网络与新媒体）专业核心课程教材 5 种，即《人际传播》、《公共关系学》、《活动传播》、《网络新闻业务》、《新媒体技术》等。

 为提高教材质量，编委会在组织编写时强调以"立足前沿，重在实用；兼容并蓄，突显个性"为特色，内容上注重案例教学，加强案例分析；形式上倡导图文并茂，强调多通过数据、图表形式加强理论实证分析，增强"悦读性"。本套教材的作者都具有比较丰富的教学经验，他们将自己在教学中的心得和成果毫无保留地奉献给读者，这种奉献精神正是推动新闻传播学科教育发展的动力。

 我们期待"融媒时代普通高等院校新闻传播学类核心课程'十二五'规划精品教材"的出版能够给中国新闻传播学科各专业的教材建设、人才培养乃至学术研究注入新的活力，期待这套教材能够激活中部地区的新闻传播学科资源，推动中青年学术英才在科学思维和教学探索方面攀上新的台阶、进入新的境界，从而实现中国新闻传播教育与新闻传播学术的中部崛起。

<div style="text-align:right">

国务院学位委员会学科评议组新闻传播学科组成员
2006—2010 教育部高等学校新闻传播学类教学指导委员会副主任委员
华中科技大学新闻与信息传播学院教授、博导

张 昆
2014 年 8 月 1 日

</div>

前言 PREFACE

电视作为 21 世纪重要的媒体之一,在数字浪潮的推动下,电视摄像、电视制作、转播技术都将进入一个全新的时代,这无疑对电视从业者提出了更高的要求。电视从诞生到发展,它的特征和基本属性都是以技术为基础,技术是实现创作意图和目的的重要基础和前提。

电视摄像是电视工作中的重要环节,实践性极强,它是通过电视摄像机拍摄画面时对画面造型元素进行合理安排与处理、表达编导思想的重要手段,是必须通过学习、练习与实践才能具有相应水平的一门实用技术。

本书由多年来一直从事电视理论研究和一线专业教学的教师共同编写,适用于各本科院校广播电视相关专业应用型人才的培养。本着贯彻案例教学的理念,从技术、造型表现和创作实践三个主要方面介绍了电视摄像的基础知识、基本原理、基本方法及应用技巧。本书注重技术理论与操作技能的有机融合,完善学生的知识结构,培养学生的专业素养及应用能力,从而为行业培养合格的电视摄像人才。

媒体格局的不断变化和发展,给电视媒体带来了巨大的挑战。电视从业者若想适应社会时代发展的需求,就须具备扎实的专业知识基础和技术功底,才使自己立于不败之地。

本书第一章由中原工学院的唐永勇编写,第二章和第六章由南阳师范学院的王燕编写,第三章和第七章由南阳理工学院的马权威编写,第四章由南昌理工学院的吴晓燕编写,第五章由华中师范大学武汉传媒学院的丁智擘编写,第八章由南昌理工学院的曾荣编写,第九章由南阳师范学院的李明全编写。

由于学识、水平有限,书中不妥之处,敬请读者谅解。

编 者
2014 年 6 月

目 录
CATALOGUE

第一章 电视摄像的呈现形式/1

第一节 电视画面的基本特性/1
一、电视画面的基本概念/2
二、电视画面的要素构成/2
三、电视画面的运动特性/5
四、电视画面的时间特性/6
五、电视画面的空间特性/8

第二节 电视画面的造型特征/14
一、分镜头拍摄和组接,注重画面造型的延续性/14
二、观众观赏具有时间限制,画面内容简洁明晰/15
三、调动运动手段突破画幅的限制,拓展画面的空间环境/15
四、直观的视听形象赋予画面即时可视、还原现实的特征/17

第三节 电视画面的选择标准/18
一、判定电视画面合格的标准/18
二、电视画面摄取的技术要领/20

第二章 电视摄像技术/23

第一节 电视摄像机概述/23
一、电视摄像机的发展/23
二、电视摄像机的组成及工作原理/24
三、电视摄像机的主要技术指标/24
四、电视摄像机的分类/26
五、电视摄像机的辅助设备/30

第二节 光学镜头及其运用/33
一、镜头的光学特性/33
二、不同焦距镜头的特点与应用/36

第三节 特殊功能附加镜/51
一、星光镜/51
二、偏振滤光镜/51
三、柔光镜/53
四、近摄镜/53

第四节 摄像机的操作/54
一、摄像机的持机要领/54
二、摄像机操作基本要求/55
三、摄像机的简单调整/58

第三章 摄像构图/63

第一节 电视摄像构图概述/63
一、电视摄像构图的定义/63
二、电视摄像构图的特点/64

第二节 电视摄像构图的视觉元素/65
一、画面主体/65
二、几何中心/65
三、画面的视觉中心/66
四、屏幕的四边/67
五、地平线在画面中的位置/70
六、前景和背景的处理/72

第三节 电视摄像构图的基本规律/72
一、突出主体与简洁明确的原则/72
二、镜头成组与匹配的规律/73
三、遵从与违背轴线的规律/74
四、布局均衡的规律/75
五、构图留白的规律/75

第四节 电视摄像构图的形式/76
一、黄金分割律构图法/76
二、对称均衡构图法/76
三、对比构图法/77
四、运用色彩的方法/77
五、透视构图法/78

第五节 静态构图/79
一、静态构图存在的意义/80
二、怎样处理好静态构图/80

第六节 动态构图/82

一、主体运动,静止拍摄/82
　　二、对象静止,运动拍摄/82
　　三、活动对象,运动拍摄/83
　　四、连续镜头的画面处理/84

第四章　固定摄像创作/86

第一节　固定画面的概念及特点/86
　　一、固定画面的定义/86
　　二、固定画面的特点/87
第二节　固定画面的功能及局限/89
　　一、固定画面的功能/90
　　二、固定画面在电视造型中的局限/97
第三节　固定画面的拍摄要求/99

第五章　运动摄像创作/105

第一节　运动摄像的概念与特征/105
　　一、运动摄像的概念及分类/105
　　二、运动摄像的发展及特征/107
第二节　推拉摄/113
　　一、推摄/113
　　二、拉摄/119
第三节　摇摄/122
　　一、摇镜头的画面特点/123
　　二、摇镜头的功能和表现力/124
　　三、摇镜头的拍摄要领/127
　　四、摇镜头拍摄时的注意事项/128
第四节　移摄/129
　　一、移镜头的画面特点/129
　　二、移镜头的功能和表现力/129
　　三、移镜头的拍摄要领/131
　　四、移摄拍摄时的注意事项/132
第五节　跟摄/132
　　一、跟镜头的画面特点/132
　　二、跟镜头的功能和表现力/134
　　三、跟镜头的拍摄要领/136
　　四、跟镜头拍摄时的注意事项/136
第六节　升降摄/137

一、升降镜头的画面特点/137
二、升降镜头的功能和表现力/137
三、升降镜头的拍摄要领/140
四、拍摄升降镜头时的注意事项/140
第七节　综合运动摄像/141
一、综合运动镜头的画面特点/141
二、综合运动镜头的功能和表现力/141
三、综合运动镜头的拍摄要领/143
四、综合运动镜头拍摄时的注意事项/144

第六章　电视摄像用光/146

第一节　电视用光概述/146
一、电视用光的特点/147
二、光的性质/148
第二节　自然光的特点及运用/154
一、自然光的特点/154
二、直射光的特点及运用/155
三、散射光的特点及运用/158
第三节　人工光的特点及运用/161
一、人工光源的种类与特点/162
二、人工光源布光技巧/162

第七章　光色与视觉感知/168

第一节　光色的监看/168
一、寻像器/169
二、监视器/170
第二节　光色基础/172
一、三种色彩系统/172
二、光的属性/173
三、色光三原色与色彩相加原理/174
四、互补色/174
五、色彩的三要素/174
第三节　色觉的感知/175
一、颜色适应/175
二、色彩间的相互作用/176
三、色的错觉/177
四、色的冷暖/179
五、色的进退/180

六、视觉守恒/181

第四节　色彩的联想与象征/181

一、色彩的联想/181

二、色彩的象征/182

第五节　视觉功能与电视摄像/186

一、色觉感知与三色刺激/186

二、眼睛的视觉结构/187

三、摄像机与眼睛/188

第八章　电视空间构成与场面调度/190

第一节　画面空间的方向性/190

一、运动方向的重要性/190

二、镜头中的运动方向/191

三、画面的方向性/192

第二节　动作轴线原则和三角形机位系统/195

一、轴线和轴线原则/195

二、三角形机位系统/206

第三节　多人对话场景的调度/213

一、场面调度的源流/214

二、电视场面调度/215

三、多人对话场景的调度/220

第四节　运动镜头的调度与画面纵深的控制/226

一、运动镜头的调度/226

二、画面纵深的控制/229

第九章　分体裁电视摄像/233

第一节　消息摄像/233

一、消息的画面特点/233

二、电视消息画面的造型要求/234

三、电视消息拍摄实务/235

第二节　专题片摄像/238

一、专题片及其画面特点/238

二、专题片画面的表达要求/238

三、专题片拍摄实务操作/242

第三节　纪录片摄像/247

一、纪录片及其画面特点/247

二、纪录片的画面表达要求/248

三、纪录片拍摄实务/249

四、纪录片摄像应该注意的几个问题/254

五、消息、专题片、纪录片摄像要领比较/255

参考文献/259

第一章 电视摄像的呈现形式

本章导言

本章通过对电视画面基本特性的阐释,培养学生基本的画面认知能力,认识和掌握电视画面的造型特征,了解电视画面的造型表现的地位和作用,培养学生扎实的职业发展能力,为今后的电视摄像工作奠定基础。

本章学习重点
1. 了解电视画面的基本特性;
2. 熟悉电视画面造型特征;
3. 掌握电视摄像基本操作要领。

本章学习难点
1. 电视画面的时间特性和空间特性;
2. 电视画面的造型表现特征。

第一节 电视画面的基本特性

电视的传播过程,是把被表现的对象(包括物像和声像)通过现代电子摄录设备转换成视频信号和音频信号,然后直接把视、音频信号通过一套直播系统传输到千家万户,使所有收看节目的观众体验现场观看的快感和新鲜感,满足大众对信息消费及时性的要求,或通过一整套光电转换系统,在将光信号转换为电信号的同时,通过记录介质诸如磁带、光盘或其他介质上的存储功能,完成信号的转换与备存,便于后期反复播放和完成编辑工作,最终将节目内容送到电视观众面前。

作为电视节目创作的重要构成性因素,电视画面的生成过程主要依赖于电视摄像师,通过前期的摄制工作获取节目表达所需的图像和声音,并能依照一定的美学要求判定电视画面能否表现创作者的意图和目标,并能够产生丰富的意义。作为影视文本表达的重要载体,电视画面也是实现故事创作和视听语言调度的重要途径,它在某种程度

上影响着并能决定电视节目的质量和表达效果。因此,了解和认识电视画面对于电视节目生产有着重要的美学价值和现实意义。

一、电视画面的基本概念

电视画面是指经由电子摄录系统的诸多设备通过对视、音频信号的拾取,完成记录、存储,并由电视屏幕再现出的图像。因此,电视画面是现代电子技术进步的产物,对电视画面的理解可以从物理和艺术两个角度展开。一般而言,从电视摄像角度看,电视画面是摄像师使用摄录一体机从开机到关机不间断地摄录所得到的一个片段,这是一种直观上、物理上对电视画面的理解;从艺术角度来看,电视画面是通过蕴涵一定的矛盾冲突,有情节、细节和人物,借助画面造型手段合理调度视听语言表达要素,完成叙事和表意目的的一段画面。电视画面是电视造型语言的重要表达元素,也是电视节目的基本结构单位,即借着电视画面能够完成电视作品主旨的表达和意义的渲染。

二、电视画面的要素构成

一般而言,任何电视画面的构成必然包含图像、声音、文字和图片等内容。具体来看,电视画面的图像内容是依附在机位、景别、运动、构图、影调和线条等造型元素之中的,其中任何造型元素的变化都能带来图像内容和形式的变化。电视节目生产者,不仅要掌握正确的电视摄像技巧,还要能深刻理解画面造型语言的奇妙之处,利用电视画面谋篇布局和传情达意。

(一)图像

电视画面的机位在具体拍摄时,具有无限表现可能性,不同的拍摄角度参与画面造型、动作展现、情节表达和主体渲染等所发挥的作用不同。由于摄像机的便携特性,可根据拍摄需要布置不同的机位。虽说机位可任意调整,但机位只能从几何角度和心理角度两个方面描述。心理角度的机位类型虽然在表达上不常提及,但事实上,主观镜头和客观镜头却是描述电视画面的重要变量。主观镜头也称主观角度,它主要是模拟画面主体的视点和视觉印象而进行的拍摄,有种强烈的、新奇的视觉冲击感,能引导观众的注意力和参与感。客观镜头也称为客观角度,它主要根据人们在日常生活中的观察习惯进行的旁观式的拍摄,画面冷静、客观,营造出一种浓郁的生活氛围。而几何角度主要从拍摄高度、拍摄方向和拍摄距离等方面去认识。从拍摄高度方面说,机位可划分为仰拍、平拍和俯拍等三种高度;从拍摄角度看,机位可分为正面拍摄、侧面拍摄、斜侧面拍摄和背面拍摄;拍摄距离主要是由被摄主体和所处环境在画面中呈现的大小比例变化决定的,通常使用景别来描述。

电视画面的景别有两种界定标准,一种是以具体实物为标准,即以被拍摄景物在画面中所占的画幅面积比例大小为标准;一种是以人物为标准,即以成年人身体为尺度标准,所截取人体部位范围大小来划分景别。根据两种不同的划分标准,景别依次有大远

景、远景、全景、中景、近景、特写、大特写等几种景别视觉效果。电视画面表达过程中，景别的渐次组合和任意组合能够产生不同的叙事节奏变化，景别由大变小的前进式叙事代表着观众的视点前移，能够逐步放大视觉中心，用以交代重点信息。景别由小到大的后退式叙事则意味着观众的视点后移，交代中心主体所处的环境特征，人物间关系，产生悬念感。还有循环式叙事方式，是景别由大变小再由小变大的循环往复过程。

运动是电视画面的固有特性（将在后面电视画面的运动特性中详述），电视画面的运动特性可以突破单一视点的局限，在运动过程中表现被摄对象，也可生动、完整、逼真地再现被摄对象的运动过程。无论是舒缓优美的慢速运动，还是激情活力的快速运动，电视画面的运动属性赋予画面多种造型效果。

画面的构图方式影响着不同的视觉体验，构图意味着对画面内部不同的表现元素的统筹安排。电视画面的构图方式主要表现为动态构图和静态构图、开放式构图和封闭式构图、单构图和多构图等几种类型，不同的场景、叙述目的决定了电视画面的不同构图方式。

影调是电视节目或影片表现的总体色彩趋向，当某一种色彩在画面中占据主导地位或处决定地位时，则该影片就偏向于某种影调。影调已成为体现导演话语权的重要方式。早期张艺谋的《黄土地》、《红高粱》等作品，普遍呈现红、黄等暖调，烘托出浓郁的西北风情。电视画面中，电视节目创作者越来越重视利用影调塑造被摄对象，形成空间深度，起到渲染环境气氛和均衡画面结构等作用。

线条制约着物体的表面形状，使得每一个存在着的物体都有属于自身特点的外沿轮廓形状，呈现出一定的线条组合。正确利用线条不仅能产生透视感，还能巧妙地引导观众的视觉注意力。线条能表达出画面的整体结构和主体形象，表现被摄体的质感、量感和空间感，形成一种韵律、节奏和意境。

（二）声音

电视画面能够摆脱传统摄影艺术的藩篱，从根本上讲，源自于电视画面对声音的运用。就电视画面而言，声音语言十分饱满而形象，画面内容诉诸观众的视觉和听觉两个通道；从视听语言角度看，电视画面容纳了同期声、音乐、音响、对白和解说声等。同期声是画面中可见其声音来源的声音，或视频和音频同步记录的现场人物发出的各种声音的总称，同期声在加强画面的真实性和客观性方面有着无可比拟的优势，具有真实性与生动感，在增强事件对观众的吸引力和观众对事件的参与感等方面有着不可低估的作用。在电视新闻节目、纪录片中，同期声是最为重要的声音语言，构建着重要的听觉形象。音乐具有情绪强烈、形式抽象、表达主观和感染力强等特点，能有效激发人的情绪和情感。早期格里菲斯的电影《一个国家的诞生》中，影片除了音乐之外，没有其他任何声音形象，音乐语言很好地渲染和烘托了影片的主题和情绪。

音响在生活中无处不在、无时不有，人们生活在一个充满音响的世界，现实世界的各种音响蕴涵着丰富的表现力，有着不同的意义指向性。电视画面中的音响依据不同的标准可划分不同的类别，比如根据音响的产生方式可分为自然音响和人工音响，根据

音响的作用可分为动作音响、自然音响和背景音响等类型。借助音响,有利于增强画面叙事内容的生活气息,烘托情绪气氛,交代画面环境的深度和广度。

对白即人声,是指参与讲述故事,表达思想和传递情感时所发出的人的发声语言形态,在所有的声音语言形态中,对白无疑是最为重要的。人物对白声通过人物的音调、节奏和语气等不同的表情特征刺激着观众的听觉神经,强化观众对画面内容的感知和审美。

解说声的功能主要由解说词来承担。解说词是指来自非叙事时空的、由解说员叙述的对镜头内容进行解释和说明的声音形态。解说词是创作者思想和意图的外在表现形式,解说词通常担负着叙述事实、交代背景、营造悬念、抒发情感和渲染意境等作用。

人物同期声、解说声、各种音响和音乐共同构成了电视画面的声音语言系统,不同的声音形态在画面中担负着不同的功能和作用。作为电视节目生产者,要正确认识声音,并综合运用声音语言完成叙事、造型和表意的作用,创造一个能够展示画面内容、表现主体动作、抒发情绪情感的富有目的性和表现性的声音形象,着力展示一个声情并茂、声画对位能够准确复原现实并能表达相应情绪的影像世界。

(三)文字

电视画面中的文字主要以字幕的形式出现,对图像起着重要的补充说明作用。在电视画面中,文字主要以对白字幕、剧情字幕、标题和动态资讯等形式出现,这些形式多样、灵活运用的文字不仅可以缓解收视疲劳,调节观众的收视节奏,还可提供画面图像本身无法诠释的内容和意义。譬如2013年湖南卫视一档十分火爆的电视节目《爸爸去哪儿》中,将文字的作用发挥到了极致。"字幕组会根据每个人的性格去突出表现,精心设计文字形式和内容,节目中王岳伦的笑声比较有特色,为突出其个性的笑声,后期处理时,运用了一长串的'呵呵呵呵',田亮在节目中也成了'慈祥'的代名词"。不仅如此,为突出表现田雨橙和天天,为他们分别贴上"女汉子"、"暖男"等标签,这些字幕的出现被观众视为"神剪辑"。文字的出现已不仅仅是对图像的补充,而是和画面融为一体,共同作用于观众的视觉神经。

事实上,电视观众在观看电视画面的过程中,相当的注意力被投射在屏幕中的文字上,如果缺少文字信息,观众的影像消费能力将会大打折扣,因此,电视节目生产者非常注重利用文字信息,文字俨然已经成为画面构成要素中不可或缺的重要组成部分。

了解电视画面的相关概念和电视画面的构成元素之后,正确认识电视画面还应注意区别几个与之相关的专业术语。

(1)画面与镜头:画面与镜头从某种意义上讲,有着本质上的一致性,二者的区别主要体现在不同的部门或工作岗位上,一般来说,在导演部门和制片部门称为镜头而不称画面,而在摄影、摄像等部门称为画面。不管是何种称谓,作为电视作品创作者表达的出发点和归宿点,电视画面都凝聚了其全部的思路和情绪,也彰显出了电视造型语言的独特魅力。

(2)画面与画幅:在影视艺术中,通过技术手段把单向的时间流进行凝固和停滞,电视画面即可定格为"画幅"。一秒钟的动态电视画面是由25帧画幅通过连续运动而

形成的,因此电视画面的帧速率是 25 帧/秒;技术规定,电影镜头的帧速率为 24 帧/秒,影视动画的帧速率为 12 帧/秒。

(3)画面与像素:像素是电视画面的物理组成单位,图像显示的基本单元,翻译自英文"pixel",pix 是英语单词 picture 的常用简写,加上英语单词"元素"element,就得到 pixel,故"像素"即"图像元素"之意,每个这样的信息元素不是一个点或者一个方块,而是一个抽象的采样单位。可见,电视画面是由数目繁多的像素点组成的,技术规定,目前标清电视画面的有效像素为 720×576 个,高清电视画面的有效像素为 1920×1080 个。

电视画面从影视艺术本体上讲,不仅从属于视听艺术的范畴,而且也被纳入时空艺术的体系中。电视画面通过摄录一体设备同步完成信号的捕捉和存储,共同完成由纪实美学指导下的"同步性"表达,因此,从声音和视觉两个通道上刺激观众的审美神经,已经成为当今电视媒体人的共识。试想,在一部完整的电视作品中,如果没有画面,观众如何感知主体的存在,而如果缺少各种音响、音乐,缺少必要的音效,影视作品的整体效果必然会打折扣。因此,电视画面既是电视作品的表现内容,也是其表现形式。

三、电视画面的运动特性

前面讲到,电视画面既是视、听同步的,又是时、空一体的,电视画面不仅能再现客观现实的空间感和立体感,而且还能够再现物体运动的速度感和节奏感,它不仅是空间艺术,同时也是时间艺术。电视画面缺乏时间的连续性,离开了运动的特点和对空间的虚拟再现,也就失去了存在的价值。

(一)表现运动

"运动正是电影画面最独特和最重要的特征。"[①]如同电影一样,电视画面是一个动态进行着的综合体结构,运动是必不可少的形式因素,这种运动既包括一切有生命力的被摄体的自身变化,也涵盖被摄体外部的自然力,还包括影视艺术独有的各种电脑特技和后期剪辑手段所附加的其他运动形式。所以,电视画面再现的是运动的形象,表现的是形象的运动,通过电视的物质手段和特殊拍摄方法,甚至在人眼视觉范围内不存在运动的地方也引起了运动,譬如一朵花蕾能在瞬间怒放,一粒黄豆在三五秒内"扭动"身躯破土而出,一些生活中被看成是静止的物体,在屏幕上变成生机勃勃的富有变化的不断运动的物体。可以说,电视画面存在于运动之中,不仅直接表现运动主体富有变化的运动姿态,而且能够表现主体运动的速度、节奏以至运动的全过程,还可以展现运动要素的各种变化,满足艺术思想的需要。表现运动是电视造型的灵魂,电视画面依附于运动而存在。

无论是在电视节目还是电影作品中,其构成基础的画面无不饱含着对运动的依赖,离开运动的画面,其与绘画、雕塑和图片等静态形象相比并无二致。

① [法]马赛尔·马尔丹:《电影语言》,中国电影出版社 2006 年版。

（二）运动表现

电视画面不仅能够表现运动的物体，而且可以在运动中表现物体，由摄像机运动的轨迹、速度、方向等所体现出的运动表现是电视画面造型的重要方式和重要特点。电视摄像机对被摄对象以多景别、多角度、多层次连续不断地表现，使观众的感知和认识更加连贯、完整、细致和全面。它通过各种方式的运动摄像造成了画面框架的运动，这种运动从视觉上看是画框与整个被摄入画内的空间发生了位移，画面内的景物由于画框的运动而处于运动中，摄像机的运动使画面内不动的物体产生了运动，使运动的物体更富有动感。

在一些电视作品中，如表现仇人相遇时的愤怒之情，通常会采用摄像机前移的效果，拉近二者之间的距离感，强化人物之间激烈的矛盾，凸显故事的冲突性，提升故事在人物内心的影响力。电影《越光宝盒》中曹军和刘军作战时就形成了这样一种效果，本来两边的土坡是固定的，但因为镜头的移动而使得后面的背景仿佛也在移动，还有当玫瑰仙子在竹林中奔跑时，由于镜头画框的移动，使得静止的竹子也仿佛运动起来，同时也使人物画面更富有动感。

电视摄像机运动表现的特性使得电视造型语言突破了戏曲舞台艺术和现场活动等场合中观众视点固定的局限性，使得电视观众能够综合、立体和全面地接受影视艺术"复制"出的现实世界。

四、电视画面的时间特性

"一切存在的基本形式是空间和时间，时间以外的存在像空间以外的存在一样，是非常荒诞的事情。"[①]可见，现实世界中任何物质都离不开对时间和空间的依赖，这是它们存在的基础和前提，电视画面亦是如此。

电视画面不仅要存在于一定的空间当中，还要在一定的时间内展开，呈现出一定的时间形态，从而塑造出迥异于现实的时空形态。依据匈牙利电影理论家贝拉·巴拉兹对电影中的时间的划分[②]，从观众角度出发，可以把影视中的时间形态划分为三种基本形式。

（1）播映时间，即一部影视作品播映的总体时间长度，尽管影视在表现时间上具有无限可能性，但必然要受播映时间和屏幕框架的限制（关于屏幕框架的特性，将在后面的内容中予以阐述），如一部电视剧的播映时间一般会维持在45~50分钟之间。

（2）叙述时间，荧屏上表现事物的时间，是创造出的艺术化的时间形态，也是人们常说的蒙太奇时间。现实自然时间由于是线性的、不可逆转的，因此，不可能被完全地表现在电视屏幕上，而叙述时间打破了现实自然时间的约束，通过模拟人的视听感知经验，重新结构新的叙述时间形态，叙述时间赋予电视节目崭新的时间表现方式，使得电视画面拥有更加广泛的时间表达自由和无限伸缩性，在一段相对有限的时间流程中表

① 《马克思恩格斯选集》（第3卷），人民出版社1995年版，第392页。
② ［匈］贝拉·巴拉兹：《电影美学》，中国电影出版社2003年版。

达无限长的时间感受。电视画面叙述时间的产生既依赖于客观真实的时间,也必然受制于剪辑理论的作用,运用影视剪辑理论,重组纷繁复杂的时间碎片,生成影视表达所需的时间形式。

(3)心理时间,即主观时间形式,是播映时间和叙述时间综合作用于观众心理产生的特殊的时间感受。在影视作品中,同样的时间在不同的场合中,容易引发观众不同的心理感觉,有时漫长,有时则很短暂。心理时间在三种时间形式中有着独特的个性特征,主要表现为主体性、模糊性和伸缩性三个方面。因人而异、人人不同、变化自由成为心理时间琢磨不定的重要心理基础。因此,通过画面内容调节观众对于电视作品的心理感受,产生多变的视觉和情绪节奏,不但是电视摄像思考的重要内容,也是画面编辑工作者操作技巧的具体体现。在电视节目中,故事情节饱满,节奏变化明快,形象刻画生动,矛盾冲突曲折复杂,容易调动观众的情绪反应和收视兴趣,获得情绪体验的快感,观众心理时间感较短;反之,同样时长的节目内容会带给观众冗长乏味的视听感受。

由此可见,运用蒙太奇的理论和相关剪辑手段,使电视画面在表现时间方面具有较强的伸缩性,既可以"复制"现实自然时间,也可以"创作"出新的时间形式,从而把影视艺术拉回到时空艺术的本体上来。但这里强调的时间特性不包含经由剪辑过后的时间形式,而是指单一画面所具备的时间特性(关于镜头组接产生的时间特性将在本章第二节的内容中具体阐释)。基于此,其主要表现在以下几个方面:

(一)单向性

电视画面在表现空间上具有宽、高和纵深三个维度,而表现时间上却只能局限在一个维度上展开运动。如前所述,影视艺术具有时空艺术的本体属性,电视画面传递出的视觉信息,可以在三个向度多层次、立体、完整地叙述,而电视画面通过时间形成视觉信息传递出的完整造型,却只能向唯一的方向前进,不容倒退。这种单向性的特性决定了电视片必须抛弃故事片或影视导演摆布、搬演或多次拍摄的手法,尊重客观世界中时间一去不复返的规律,在节目拍摄和制作中,忠实地记录和复现现实生活,重视对现实生活的客观记录,这种创作方法要求摄像师在按下摄像机的开关后,所有的形象记录和造型表现,都要一次、同步完成。所以,时间的单向性对电视摄像师提出了更高的要求,决定了电视画面的摄制要在"纪实美学"的统摄下,一次性完成,从而形成独特的电视语言表达范式。

(二)连续性

从本质上讲,电视画面是由每秒25帧静态图像以连续不断运动变换的内容,通过人眼的视觉残留现象使画面更真实地描绘运动。客观事物运动的连续性要求电视画面能够记录并表现出连续性。

电视画面是电子扫描成像的,是电信号不断产生、存储、传递和重现的传播方式,但这种信号的传输过程保持连续性,不连续运动就没有完整的节目和艺术形象。当然,电视画面在造型过程中不是无序、跳跃的,而是连续和有内在逻辑规律的,电视画面在空间上通过对视听语言元素的调度体现出不同的造型形象,在时间上的造型表现则通过

画面的顺序安排体现出来,由此形成了电视语言的内在表达规律。电视画面在时间上是单向的并保持连续性,与现实自然时间的顺序性是对应的,它符合人们的观察习惯和认知规律,也决定了观众观看的一次性特征,因此,观众在收看电视节目时是处在被动地位的。

电视画面时间的连续性和节目顺序式结构是两个不同的概念,前者指画面的构成方式,后者指节目的构成方式。电视节目可以采用顺叙、插叙和交叉叙述,但具体到节目的画面,形象造型只能在播放过程中依次顺序展开。

(三)同步性

电视画面视听兼备,信息丰富,具有即时性、时效性和真实的现场感。以真见长、以快取胜,使电视传播模式能够从诸多大众传播媒介中脱颖而出,电视的同步传播的特性使电视画面从讯源发出信息、观众收看到沟通审美都处在一种"正在进行"的状态中,观众的知觉和审美体验具有同时性,表现出视听同一和时空完整的特征,这是电影艺术所不能实现的,也是电视的先天性优势之一。

电影拍摄、剪辑耗费周期长,成本高,人员构成复杂,需高效组织配合才能完成,而电视画面能够通过一条连接线缆在电视监视器中同步监看被摄画面内容,此外,电视摄像机输出信号通过信号转播站或卫星发射车同步传输至千家万户,也即电视直播或现场实况转播的传播方式。比如每年的中央电视台的春节联欢晚会、重大的会议和活动等场合都会使用这种方式,使电视机前的观众和现场观众取得同步观看的审美体验。随着电视制作技术的完善、新设备的开发应用,电视正深入、持续地改变着人们的信息获取方式和艺术审美观念。

五、电视画面的空间特性

电视与电影一样,每个画面都是具体的视觉形象,由于再现活动影像的载体是一个二维平面,在目前技术条件和硬件设备的背景下,无论是采用多机位拍摄还是多通道传递信息,不管3D电视技术如何成熟,都必然被限定在横平竖直的屏幕上,因为电视观众无法走到电视机的后面认识画面中的主体形象和隐藏的意象。因此,需要从以下三个方面认识电视画面的空间特性。

(一)屏幕显示

当人们使用图像编辑软件打开一张照片并逐步放大显示时,能够看到图像会最终模糊成一个个的小方块,每个小方块都独立承担相应区域信息显示的任务,这个小方块就构成了这张照片的基本组成单位。而当人们打开电视机,使用放大镜近距离仔细观察电视屏幕时,也会发现屏幕上有数目繁多的方形点,从技术角度看,这些分布着一排排等距离的以红、绿、蓝三色为一组的光点或光栅被称为"像素",电视画面正是由这些像素显现和组成的。

目前我国通行的电视技术标准是:标清电视图像每帧共有 625 行,有效像素(正程)行为 576 行,亮度信号的采样频率为 13.5 MHz,每行有 864 个采样点,其中正程为 720

个,图像的帧频为 25 Hz,隔行扫描,场频 50 Hz,行频为 15.625 kHz,标清电视画面像素为 720×576。高清电视每帧扫描行数为 1125 行,有效像素行(正程)为 1080 行,亮度信号的采样频率为 74.25 MHz,每行有 2640 个采样点,其中正程为 1920 个,帧频为 25 Hz,隔行扫描,场频为 50 Hz,行频为 28.125 kHz,高清电视的像素为 1920×1080。由此可见,在电视画面中,单位面积上的像素点越多,相应地分解细节的能力越强,画面的清晰度越高,存储的容量也就越大。

电视与电影由于在物质载体和呈现方式上的差异性,使得电视画面的屏幕显示具有以下特点:

1. 画面色彩缺少过渡,三原色再现夸张

电视画面的显示是由隐藏于电视显像器后面的三个电子枪发出的红、绿、蓝三种不同的电子束撞击电视屏幕上的荧光粉,从而产生不同的亮度、不同色彩的亮点信息,直接刺激人的视觉器官。图像信号中的亮度信号较之于色彩信号而言偏高,尤其在特定光照条件下,一些现实生活中并不明显的色彩通过屏幕显示后变得光亮,对于三原色的再现,这种夸张程度更加明显。当然,色彩夸张的特性也使在表现色调层次丰富的同时不能很好地反映细微色彩变化,缺乏色彩的过渡和渐变过程,一定程度上导致色彩失真。真实的自然环境有着明显的灰度层次和色彩过渡,电视画面、摄影作品和绘画等艺术形式均无法较好地展现自然界的色彩信息。某种意义上,失真的画面色彩导致无法再现逼真、真实的环境。因此,电视画面无法表达细腻的色彩层次,最终影响画面的造型效果,干扰观众准确判断画面中的物像本来所具有的多样性的色彩感情。

2. 电视画面杂波干扰,无纯黑信号

电视机接通电源后,由于电路本身杂波信息的干扰,使电视屏幕表现出一个基本亮度,导致无节目时的最低照度。因此,在再现夜景画面效果时,画面上本应该表现出大面积暗的部分,构成无节目时的基本亮度,但由于杂波的干扰,画面中本应该暗的部分却暗不下来,画面呈现出黑灰的效果,因此,电视画面的屏幕显示并无真正意义上的黑色。所以,当人们需要表现黑色的信息时,通常都是通过画面中的白色反衬出画面中的黑色信息内容。模拟体制下电视信号由于使用了电压电流表达画面的生成方式,特殊的光电转换系统由于开发较早,技术成熟,备受电视显示设备厂商青睐,然而无可避免相伴而生的问题是电压产生的杂波一直无法得到根本的消除,电视机再现出的色彩信息除了夸张以外,另外一个重要方面就是黑色信号电平的干扰。随着液晶电视和等离子电视的问世,以及模拟信号逐步被数字信号所取代,这种无纯黑的画面才逐渐得到改善。

3. 强光漫射现象获得独特审美体验

电视画面中极为明亮和极为黑暗的物像交界处,被摄对象亮度间距悬殊的过渡处,由于光线从极强处向暗处发生漫反射,导致电视画面难以表现强光物像的外形轮廓。在晴天光照条件下,透过门窗拍摄外围对象时,由于外面光线强烈,屋内光线暗淡,画面中的窗棂处就会发生漫反射现象,窗棂变得模糊,外形轮廓逐渐消解,人们无法准确判别物像的形貌。当然,漫反射现象也为画面造型提供了可能性,正是由于画面的漫反射

现象,创作可借助这种现象实现造型任务,营造朦胧的意境,赋予画面某种秘境,产生丰富的语义。

4. 模拟电视信号与屏幕上光点亮度消失之间具有不同步性

电视画面上某一像素点亮度较高时,由于受到电子束的强烈撞击,当电子束突然消失时,这个光点并不会立刻消失,而是在画面作短暂的停留之后才逐渐变暗消失。所以,当从较明亮的物像移至较暗的景物时,画面中会留下短暂的视觉残像,夜间拍摄较明亮的物像时,如果摄像机发生较快速的位移,画面中的影像会发生拖尾现象。现实生活中,当关掉电视机的电源时,图像并不会立刻消失,而是出现屏幕亮度瞬时向屏幕中间收缩直至消失的情况,这正是信号与光点亮度消失的不同步性使然。

电视画面具有的这些特点,要求摄像时扬长避短、发挥所长,正确处理并发挥出画面的记录形象和造型表现的功用,合理有效地完成画面叙事的任务。

(二) 平面造型

电视画面平面造型的特点体现在通过二维框架结构展示三维立体空间。尽管目前电视摄制设备和显示设备 3D 技术取得成功并逐步得以推广和应用,观众虽然可以通过一些如 3D 眼镜等辅助设备,获得身临其境的视听享受,但电视画面空间的造型仍然无法摆脱二维平面结构,因为观众无法绕过屏幕查看画面背后的内容。然而,现实生活空间却是一个可以在长、宽和高三个不同纬度无限拓展的立体空间,人们所处的任何一个支点都可以准确确定坐标参数,可以快速感知主体及所处环境的纵深感。因此,画面平面造型特性和三维空间展示之间的矛盾被突显出来,但不可否认的是,任何一种艺术形式的生命力就在于如何调用各种手段和方法克服自我劣势,达到表现自我的目的。一般来说,电视摄像常会采用以下手段实现造型表现的目的。

1. 利用人眼的视觉经验和景物的空间透视关系创造空间感

现实生活中,人眼对立体空间的感知是建立在物体近大远小、线条近疏远密和影调近浓远淡的视觉感受上的,电视画面表现立体空间正是利用了人眼对空间感知的特性(如图 1-1)。

(a) 大小透视　　　　　　　　　　(b) 线条透视

图 1-1　空间透视示意图

正确处理好人物在画面中的位置关系,通过人物在画面中占据的面积大小来表现纵深空间中物体前后关系和远近方位。如图 1-1(a)中第一个男子离镜头最近,占据画面较大面积,被突出和重点交代,后面人物依次远离镜头而变小,而离镜头最远的人物此刻在镜头中显得非常渺小,几乎难以辨别模样。除此之外,电视画面造型中,线条透视也是一种常见的造型手段。利用两条并行的线条向远处产生汇聚成点的视觉效果[如图 1-1(b)],引导观众的视线,表现出画面的纵深空间。还可利用画面中景物的色彩对比或影调的渐变表达近疏远密的透视效果,创造视幻觉,营造立体化的三维空间。

2. 利用画面中运动物体显示空间深度和立体感

表现运动是电视画面造型的重要特性之一,任何运动的物体在画面上都具有一定的诸如距离、方向、动势等运动姿态。只要画面中的运动物像不与画面的四周边框保持平行,那么就一定会朝着第三方向——纵深空间移动,观众的视点被运动的主体迁移至视觉远点或近点,形成对画面空间的感知,特别是连续的变化过程强化了观众的空间纵深感。

如图 1-2 所示,主体从画面左下角向右上角运动的路径示意图,画面中主体与屏幕框架保持 45 度角的姿态背离摄像机镜头向画面深处运动,随着主体的逐渐远离,一方面,主体在画面中占据的面积逐渐变小,给人意犹未尽的审美体验;另一方面,观众也能清晰感受主体所处环境的纵深距离感。所以,在电视摄像过程中,通常运用场面调度作为影视艺术区别于其他艺术形式的重要途径。

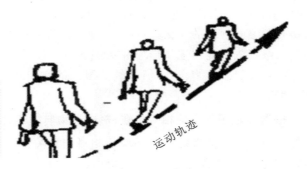

图 1-2　主体运动轨迹示意图

3. 利用摄像机运动突破平面造型的局限,营造空间深度

电视画面除了表现运动的物体,形成画面的内部运动之外,还可以利用摄像机的推、拉、摇、移、跟、升降等运动形式形成画面的外部运动,由此产生复杂的画面外部运动形式。摄像机的推、拉运动使观众产生视觉前移或后退的感觉,满足观众近距离详观、远距离猜想的心理需求,同时也极大拓展了画面的纵深空间;摇、移运动以不断变化的视点展现更多的环境和空间,突破摄影艺术单一空间的局限性,营造丰富的立体化空间形态。摄像机被称为"悬浮在空中的一只眼睛",能够代替观众的视点游离在一定的空间环境中,通过各种运动形式满足不同的造型表现需求,因此,在一些大型的综艺节目、晚会等场合中,常会使用摇臂、轨道车等辅助设备,就是为了使观众的视听感受不再局限于简单的平面结构,而是多角度、多层面的立体化空间感受。

作为电视摄像人员,要正确理解并运用平面造型特性,满足画面造型表现需要;此外,还要注意以下几点:

(1) 区分主次关系:对重点表现对象务必简明扼要地交代清楚,同时还要通过场面调度、构图顺畅等实现造型表现的目的。

(2) 多样性与统一性的融合:能够依据不同的拍摄环境和不同的被摄对象运用不同的造型手段,还要结合电视片整体表现效果实现有效整合,达到多样性与统一性的融合。

(3) 合理配置好画面内容的比例:画面主体的配置做到对比、平衡和透视,力求画面中构成的诸造型元素在分布、方向和结构上达到统一和谐,成为一个整体。

(三) 框架结构

电视屏幕是一个有着确定外形的平面结构,横平竖直的线条结构着电视画面的整体框架。这个相对固定的框架对电视画面来说,是一种规范约束,也是强化补充,使得每种画面造型能够以不同的造型形态和表现方式组合搭配,有次序地完成叙事任务。因此,某种程度上,框架结构也决定了电视画面的呈现方式和审美表达,因为框架在电视画面造型中起着界定、平衡、间隔、创造比例等直接影响画面内容和观众心理的作用。

1. 框架对被摄景物作不同范围的限定,构成不同的视觉样式,形成不同的电视景别

电视景别是被摄主体在电视画面中占据的大小范围。通常,根据被摄主体在画面中占据大小不同,将电视景别划分为远、全、中、近、特等五种景别,除此之外,还包含大远景、大特写等极端景别。电视景别在电视画面造型中有着重要的作用,景别的变换代表着观众视点与被摄对象之间视距的变化,不仅决定了观众观看被摄景物的范围,而且具有重要的移情功能。电视景别能在记录形象和造型表现中压缩环境,突出和放大被摄对象,强调细部特征,表达思想情绪;也可展示气势宏大的空间环境,渲染气氛,营造空间意境,表达开阔、坦荡之意。

2. 框架构成了被摄景物在画面中的相对位置,形成景物与框架之间的不同格局

电视画面的框架结构决定了被摄对象和环境的相对位置关系。现实生活中,被摄对象空间位置关系,以不同的对象作参照,构成被摄对象不同的位置关系,而一旦被摄对象进入画面当中,其所处的位置关系就不是无序的,由于屏幕框架的限定,被摄对象的空间位置就不是由真实环境而是由框架结构所决定。如图 1-3 所示。

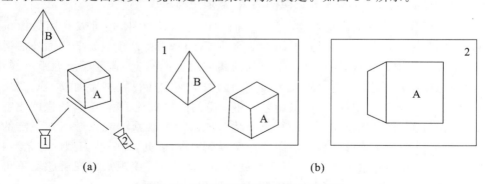

图 1-3 框架结构对位置的影响示意图

图 1-3(a)中,摄像机 1、2 分别从两种不同角度拍摄物体 A、B 的画面,在物体 A、B 位置不变的前提下,画面 1 和画面 2 中 A、B 物体在屏幕框架的参照下,改变了真实环境中相互之间的空间位置,形成新的位置格局,如图 1-3(b),在画面 1 中,观众还能看到物体 B 的存在,而在画面 2 中,物体 B 则由于角度关系被隐藏在物体 A 的背面,出现物体 B 消失的假象。因此,由于屏幕框架的作用,画面表现出不同的造型方式,传递出不同的视觉体验。

3. 框架结构决定了被摄物体在画面中是否均衡

框架结构为电视画面提供了一个稳定的基底和参照,影响着观众的视觉活动。平面造型艺术注重造型表现功能,凝固的形象和动作,蕴涵着丰富的叙事语义,借助多重构图语言彰显创作者的思想和态度。如图 1-4 中,画面 1 中的人物相对画面框架呈现中轴线对称构图,布局稳定,视觉舒缓,而在画面 2 中,同样由于框架的参照,画面中的被摄对象发生了倾斜的情况,呈现对角线布局,视觉上造成动荡和不稳定感。在电视画面造型中,对框架结构有两种不同的美学态度,表现出两种不同的创作方法。

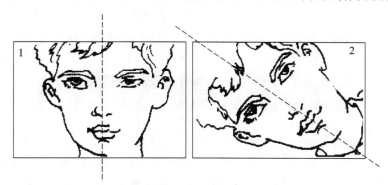

图 1-4 框架结构对构图影响的示意图

一种认识是框架内外空间相对独立,不可逾越。电视画面注重框架内诸种形象元素的完整、严谨、统一、和谐及形象间的配搭与组合。强调调动框架内部视听造型要素,完成叙事造型任务。在此美学思想指导下,画面主体形象清楚明确,有严格的结构中心,画内主要元素之间相互呼应,注重信息的完整性和独立性,强调与画面总体表达思想的内在联系性和逻辑性,保持观众在视听感知和心理感受上的平衡,忽略外部空间对画内空间的影响。

另一种认识是画内与画外空间不可分割,共同结构着影视空间整体。框架内部空间虽然是具体可视的,但仍然摆脱不了画外空间的影响,甚至从某种意义上讲,画外空间决定了观众对电视作品的解读。这种美学态度下的电视创作重视画内外联系性,通过构图的不均衡性,强调冲突、动荡和不完整,调动观众的想象力。在电视作品中,一般运用画外声音或被摄对象局部动作、形象刺激观众建立起对影视空间的整体把握感。

总之,两种不同的对框架结构的认识,表现出不同的造型思想和叙述手法,各有所长,各具特点,在具体运用时,应结合电视叙事和主题表现取长补短,灵活掌握。

4. 形成画面内物体相对运动或相对静止的趋势

利用框架结构与活动物体之间的动静对比和位置变化突出运动的姿态。人们所生活的这个物质世界，运动是其固有属性，小到细微生物的运动，大到天体的运动，凭借肉眼直观或辅助设备可认识现实生活中的运动是复杂多样的，当人们根据不同的对象考察物体的运动时，会发现运动在质和量方面有着较大的差异性。

在电视画面编辑过程中，对运动状态可从速度、方向和动势三个方面进行描述，电视画面通过人物或活动的物体在画面中迅速入画和出画，能够加强动感表现。屏幕框架对画面内部运动人物或活动物体来说，具有"绝对"的稳定性，依据框架不仅能准确判定画面中运动的状态，还能获得某种强化的效果。飞机的速度非常快，对于一架准备降落的飞机来说，这样的高速运动的物体，从映入眼帘直至消失，它在人的视觉里停留一段时间，这种视觉效果类似于电视景别的远景，因为人的视域范围相当于画面框架的结构范围。如果有条件逼近飞机的话，它会从眼睛里快速一划而过，飞机的速度感得以加强，这和近景效果类似。而如果有台摄像机能够和飞机保持相同的运动的姿态，就会发现此时飞机处于"静止"状态。由此，可以发现同样的运动状态在画面中由于框架的参照能够表现出不同的运动状态，或强化或减弱，体现为相对静止或运动的趋势。

第二节　电视画面的造型特征

了解和认识电视画面的基本特性，对电视节目制作相关人员来说，有助于拍摄和挑选所需画面达到造型表现的目的。前面所阐释的关于电视画面的特性主要是从单一画面出发来认识的。然而，任何电视节目都不是由单一画面构成的，而是由若干相关镜头依据故事逻辑发展和情节表现需要在蒙太奇思维的指导下组合而成的。因此，还需从剪辑角度认识和掌握电视画面在其他造型艺术表现上的不同之处，以便能发挥造型表现的优势。

一、分镜头拍摄和组接，注重画面造型的延续性

电视画面是一个电视节目的有机组成部分，单个电视画面虽然都具有一定的含义，但不能构成完整的艺术作品，不能独立表达作品的主题。从系统论角度看，影视作品不论多长，一般总是由许多段落构成，而每个段落又由一个以上的镜头画面组成，每个镜头画面长度不一，但都是分切单独拍摄的，因此它不是独立作品，只是完整作品的一个组成部分，是完整荧幕形象的一个构成因素。影视艺术作为一种综合性、融合性的艺术形式，它的构成是将多种视听要素，按照影视特有的表达范式，有机统筹不同内容、景别和角度的画面，在蒙太奇思维的指导下，塑造出完整的艺术形象，叙述完整的故事，即分切拍摄和组接并连续叙述，这是电视画面的重要造型特征。

单一画面具有不完整性，在表意上往往具有多义或模糊的特性。每个画面在一个电视节目中都有承上启下、铺设悬念、提示补充等作用，但却不能独立存在，每个画面都

是整个节目内容链条中的环节。因此,无论从摄像还是剪辑角度看,电视画面在内容、造型上务必保持连续性和衔接性,这就要求摄像人员在构思拍摄过程中,不能像摄影那样,只考虑一幅画面的完整性,必须注意画面和画面之间的衔接。每个画面的构图不一定要求完整和均衡,应在画面组接以后,能够表达出整体效果。画面内部被摄对象的配置和处理方式应以现实生活为基础,综合考虑单个画面与影视作品整体之间的关系。

电视摄像人员在拍摄过程中,必须在理解的基础上再运用蒙太奇表现手法来再现生活和表现生活。如果视野仅仅局限于单幅画面,机械地直接录制,而忽略上下镜头之间的内在联系,缺乏镜头组接意识,缺少影视艺术整体观念,电视画面必将失去活力和表现性,沦为"看图说话"的工具而已。

二、观众观赏具有时间限制,画面内容简洁明晰

如前面所述,电视画面具有时间特性,每个电视画面都有一定的时间限制,无法像平面造型艺术那样,可以驻足仔细观摩。虽然电视技术可以实现电视画面的逐帧慢放和重放,也可实现时间逆转,但欣赏电视画面时,必然要受到时间制约。无论是电视艺术还是电影艺术,它的时间主要有播映时间、叙事时间和观众心理时间三种形式,如一集 50 分钟左右的电视剧,尽管其播映时间有 50 分钟,叙述的时间横跨百年或更长,但构成的每个画面却都是瞬时即逝的。电视画面这一造型特性要求对画面的造型处理必须单一,内容要简练,主体突出,构图、造型意图单纯明了,不能含糊不清,给观众欣赏和理解造成阻碍。另外,根据画面内容轻重、景别大小要求,灵活掌握镜头时间长度,避免因为内容丰富的画面因小景别、存在时间短等造成观众无法看清而一闪而过。

随着影视艺术的发展,人们对视听语言表达规律的认识不断深入,对美学的探索不断前进,纪实美学被提到了新的高度。尤其对于电视新闻、专题片和纪录片等纪实性电视节目而言,影视艺术语言的表达经历蒙太奇理论逐步完善和成熟之后回归到其本质上来,真实地再现和记录生活成为新的美学追求,人们尝试运用长镜头完成叙事和造型任务。一般认为对一个场景、一个动作(一个过程)进行连续的不间断的拍摄,再现了事件发展的真实过程和真实的现场气氛,时长在 15 秒以上的镜头称为长镜头。在影视艺术实践中,不乏像《俄罗斯方舟》这样整部影片采用一个镜头不经切换、一气呵成的极端的长镜头影片,虽然这种拍摄手法带有实验性质,但观众的美学接受能力无法摆脱时间的束缚,在 90 分钟的时间内讲述完整的故事情节成为无法回避的现实,缘于时限性特征,观众才能欣赏完整的故事情节,画面造型才能更好地为叙事服务。

三、调动运动手段突破画幅的限制,拓展画面的空间环境

电视画面的画幅形式是固定不变的,虽有大小、尺寸的区别,但长宽之比是不变的。目前通行的电视技术规定,电视画面的画幅主要有 4∶3 和 16∶9 两种形式,传统模拟信号体制下的电视画面的画幅为 4∶3,数字信号体制下电视画面主要是以 16∶9 为主,而未来的全高清电视画面将逐步统一为 16∶9 的画幅形式,因为 16∶9 的画幅视觉宽广、空间感强,同等条件下能够容纳更多的横向空间内容。

电视画面受电视接收机的幅面限制，画幅只有普通和遮幅两种形式。电视剧和一些电视栏目由于构图需要，通过后期剪辑技术把4：3的画幅上下各去掉一部分，或者在画面上下各加一块黑色的色块作为遮幅，这一技术手段使本来就小的电视屏幕受到挤压，没有展示宽广空间的作用，只是为了追求长幅画面的形式美。而在绘画领域，却可以根据表现内容和纸张尺寸以及造型对象的具体动作任意确定画幅形式，在摄影造型过程中，虽然相片底片尺寸有 35 mm、120 mm 等规格，但可以在后期任意裁剪，得到令拍摄者满意的画幅。

电视画面固定的画框，对于表现纷繁复杂、变化万千的现实生活是一个很大的局限。为了摆脱画框固定的局限性，摄像人员在画面构图时要充分利用画框，精心设计、准确配置各造型元素之间的关系，善于调动和利用运动摄像手段，以变焦镜头、多景别的运用和开放式构图等手段来突破固定画幅形式带来的束缚，以不变的画幅应万变的表现对象。

1. 通过运动摄像突破固定画幅框架的局限

运动摄像是影视艺术重要的造型手段。电视运动摄像和固定摄像是电视摄像的两种主要方式，常见的电视运动摄像包括推摄、拉摄、摇摄、移摄、跟摄、升降拍摄等类型。由于摄像机的运动，使固定的画幅框架活动起来，虽然画幅比例未变，画面包容的范围却得到了扩展。比如，水平摇摄扩展了画面的横向空间，垂直摇摄扩展了画面的纵向空间，综合运动摄像使画面呈现出向各个方面扩展的多变的表现方式，由此形成多变的景别和角度，产生多变的空间和层次，形成多元化的构图和审美效果，赋予电视画面更加丰富的造型形式。

2. 开放式构图

开放式构图突破了在一个固定的画幅之内完成画面造型任务的局限，使观众对画面的审美思维从封闭式的思维逐渐向开放式思维转变。随着影视技术的完善和艺术观念的成熟，为了获得造型和叙事的多元化，在影视艺术的实践者和理论者看来，开放式构图形式是突破画幅固定局限的有力手段。

影视艺术诞生初期，囿于技术条件和艺术观念的限制，电影摄制机械简陋，采取机位不动、光轴不变、焦距固定的方式完成某个场景的拍摄，这种被迫"固定"的摄制方式不能确立一套视听语言的表达规则，因此，电影很难成为一门独立的艺术形式，更多沦为杂耍、消遣的工具。

随着电影技术的发展，多景别、运动摄像及蒙太奇理论的完善，电影才逐渐摆脱过往的粗放式制作方式，正式成为一门独立的艺术。刚刚成为艺术的电影，不得不向具有丰富经验的古典绘画学习，这样，电影画面的绘画性便成了电影画面的审美标准。苏联电影导演库里肖夫在《电影导演基础》中这样阐述："决定画面时，一定要规定出拍摄对象与画面四边的关系，作为电影摄影的先决条件需是一个画家或半个画家。"在早期电影导演眼中，画框如同绘画的边缘一样，画面造型必须在固定的框架内部完成，这是典型的封闭式构图法则，它代表了早期电影美学的一个高度。封闭式构图的特点是把框架当成一个独立的封闭空间，注重框架内部布局的均衡、完整、严谨、统一，画面从内容

到形式都由于框架的存在而与外部空间脱离,成为一个和四边有内在联系的封闭空间。理论的总结和检验来自实践,也必将回归到实践中去,随着影视造型实践的突破和观念的演变,出现了开放式构图形式。开放式构图,不再把画面框架看成与外界没有联系的界线,画面构图注重与画外空间的联系,注重运用画外空间弥补由于画幅固定带来的缺憾。

影视摄影摄像实践中,开放式构图具有如下美学表征:

(1) 画面主体不一定放在画中心,以强调主体与画外空间的联系;

(2) 画面形象不完整,以强调画外空间的存在,以及和画外空间的有机联系;

(3) 故意破坏构图的均衡和协调,使画面经常处于不均衡到均衡、不协调到协调的多样变化之中;

(4) 借助于声音构成画外空间,而且往往是声画分立。

开放式构图,不是把观众的视觉感受局限在可视的具象画面之内,而是引导观众突破画框限制,产生画面外空间联想,达到扩展固定画框的空间、突破画框局限的目的,从而增加了画面的容量。

四、直观的视听形象赋予画面即时可视、还原现实的特征

电视语言具有视听语言的所有特征,直观的视听表达方式使电视画面即时可视,逼真地再现现实生活,是反映生活的重要手段。和电影相比,即时可视使电视画面具有无可比拟的优势,电视画面经过摄像机的记录和存储之后,可同步完成显像,摄像师可以同步查看所拍摄画面质量是否满足拍摄要求,也可根据需要重新拍摄,直至得到满意的电视画面而不必考虑经济成本,这极大地调动了电视摄像创作的积极性。而对于电影来说,一部影片的完成需要调动摄像、灯光、化妆、服装和道具等多个部门,而且由于电影胶片的价格比较昂贵,使得电影创作缺乏灵活性;同时,电影胶片的冲印、转录需要耗费较长的时间,因此,无法获得像电视画面那样的即时可视的特点。但电视和电影一样,在表现现实生活、记录形象、展现动作等方面都具有逼真、形象的特征。

视听语言能够表现得如同现实生活那样,从本质上讲,是视听语言表达工具和人们心理共同作用的结果,人们通过画面能够感受到影像"真实性"的存在。和其他艺术形式相比,这种真实性不仅不会对艺术本身带来伤害,反而能够增强视听语言的魅力,但也应清楚认识到,影像语言的"真实性"并不能机械地和现实生活完全等同起来,尤其是随着蒙太奇理论的逐步完善,剪辑技术赋予视听语言无限表现的可能性,艺术来自于生活,却是高于生活的,从摄像造型上来讲,真实性是追求屏幕视觉效果的逼真。

电视画面反映生活具有形象性的特点,主要依靠观众的视觉、听觉、触觉和心理作用快速接受和理解。实验证明,电视画面在人们认识同一事物所需的时间中,耗时仅次于观看实物,成为接收信息的有效渠道。电视画面表现内容可以是具体的视听形象,也可以是不具体的心理展示,但心理情绪必须通过外部造型手段表现出来,成为可视化的语言符号。电视画面用"形象"说话,发挥可视形象的作用是十分重要的。

第三节 电视画面的选择标准

电视画面是一个时间形态和空间形态构成的综合体,是技术和艺术双重作用的结果;电视画面也是视觉语言和听觉语言复合而成的共同体,是观念和心理共同作用的结果。电视画面的产生过程虽不及电影画面那样复杂,但同样凝聚着群体创作的结晶,体现出了集体劳动的智慧。

一、判定电视画面合格的标准

当摄像师扛起摄像机的时候,他应该具有很强的形象思维能力,能根据现场拍摄环境和人物之间的关系变化恰当选择拍摄角度、机位和拍摄方式,为拍摄合格的电视画面提供准备。当然,要得到合格的电视画面,摄像师首先必须合格,掌握视听语言的表达规律,熟练操作电视摄像机成为决定性的因素,这个过程需要大量的拍摄实践积累才能形成,非一朝一夕之功。但换个角度看,"合格"的标准是什么呢?对于这个问题,答案因人而异,并不能找到确切的标准。摄像无定法,画面无定规,由于电视节目种类繁多,节目类型的变化带来造型上的不同表现要求。对于摄像师而言,就要能够根据节目的表现主题和拍摄要求,结合拍摄现场的具体环境有针对性地完成拍摄工作,实现节目创作与表现需要的目的。

(一)电视画面的时空信息应清晰准确、简明集中

电视画面具有时间和空间的特性。一个镜头不可能无限制延长,必然受到播映时间和叙述时间的限制,因此,电视画面无法像摄影、绘画和文学艺术那样,可反复多次欣赏,并根据自己的需要选择长时间停留其中;同时,也不像文学艺术那样,可以放慢脚步、慢慢品味其中蕴涵的抽象的哲理和感受优美的意境。由于受到屏幕框架的限制,使得电视画面只能在有限的空间展示,观众不可能越过屏幕,观看画面背后的内容。因此,电视画面应保证时空信息明确,画面中心内容和主体形象清晰,陪体搭配得当,背景和环境的安排符合人物的性格和生活环境,能够运用恰当的构图方式体现出创作者意图和目的,简化造型要素,排除画面中的无关形象,注意选择和提炼亮点信息,注意抓拍被摄对象出彩的瞬间,降低观众的收视成本,提高兴趣,简明扼要地传递信息。

(二)正确调整白平衡,力求色彩还原真实、准确

电视画面造型上的优势和劣势都是显而易见的,借助电视画面能够再现客观现实,特别是电视摄像机技术的日趋成熟和完善,为电视画面的采制提供了技术保障;然而,电视摄像机在工作中并不总是完美无瑕的,技术上的小小纰漏,容易造成画面造型效果的失真。尤其对电视摄像初学者来说,无故偏色情况的出现无疑是创作的一大阻碍。当然,为了实现特定创作目的,不排除有些偏色现象是创作者有意为之的,不管如何,正

确反映画面色彩信息是电视摄像的基本工作。

随着摄像机自动化程度的提高,如光圈自动、聚集自动、白平衡自动、黑平衡自动等,对于没有接受过任何专业训练的大多数人来说,摄像时只要把摄像机设置在自动状态,一般情况下也是可以拍出较好画面的。但要想拍出专业水准的电视画面,也不是人人都能做到的。

在摄像实际操作中,由于摄像机的白平衡和光圈等调整操作不当,极易出现画面偏红色或蓝色情况,一定程度上影响着画面造型效果,同时也不能客观地再现现实的实际情况。因此,在摄像时,一定要正确完成摄像机的调整工作,尤其是白平衡的调节。白平衡的调整一般是使用白平衡色谱或一张白纸(不能出现镜面反光的材质),务必足够白净不出现杂色,置于顺光场景中并和光源保持垂直,白纸和摄像机的距离保持在两米之外,如果距离太近,不容易聚焦清晰,太远则白纸无法覆盖整个镜头。将摄像机的白平衡调节在 A 档或 B 档,光圈置于自动状态,调焦系统设置为手动模式,调节摄像机的焦距并保留在长焦段,保证白纸能够覆盖住镜头,然后手动对焦,确保画面中的白纸清晰可见,然后摁下白平衡按钮,最后,画面中白平衡的标志会快速闪动至静止状态,标志着白平衡调整结束。

总之,利用调白平衡控制画面色调应时刻注意白纸的色度(白的程度)和照射在白纸上光线的色度(色温指数值),确保摄像机的电路系统不至于在强光的作用下出现短路的情况,有效地完成电视摄像工作。

(三)确保电视画面和同期声同时采录,提高电视画面的视听表达能力

现实生活中的形象总是包含着声音的,离开了声音语言,人们将生活在一个无声的世界里,人们之间的沟通和交流也将无法进行,这将是非常可怕的。虽然,从绘画和雕塑艺术形象中,人们也能读懂创作者的思想,但这毕竟是碎片化的、抽象的,并不能获得完整的意义。电影诞生初期,由于技术和观念的局限性,声音语言在电影拍摄中并没有得到应用,因此,电影艺术诞生自一个"无声"的世界,《水浇园丁》、《火车进站》等影片以"默片"的形式受到当时人们的追捧,很大程度上是因为人们第一次从荧幕上看到了生活中的自己,随着影视艺术技术和观念的突破,声音被看成是和画面同等重要的语言要素。

电视摄像机技术在影视艺术发展中无疑起到推波助澜的作用,早期电视摄像机并不能同步录制声音,这就使得电视摄像工作复杂烦琐。随着纪实美学的兴起,声音被提到新的高度,尤其是同期声语言,它能够起到传递和增加画面信息量、烘托气氛、表现环境特点等重要作用,是电视摄像中需要认真处理的工作环节。

电视画面中的同期声包含人物对白、各种音响声音等多种声音语言,完整的电视画面应该包括图像语言和声音语言,缺少声音,电视画面就失去了其本来的意义。此外,同期声是现场真实环境的构成部分,没有同期声,电视画面容易失真,缺少说服力。因此,电视摄像师务必掌握相应的声音知识和音频采集技术,提高电视画面表达能力。

(四)电视运动摄像时,画面力求稳定、流畅、到位

电视画面的产生离不开时间和空间要素,被摄对象的形象和动作展示只有依赖于

一定的时空关系才能被观众接受。电视运动摄像符合人们运动中观察生活和观察生活中的运动的视觉体验,电视摄像能有效地利用造型技巧直接地表现主体及主体的运动。但是,要想拍摄出优美的运动影像,只有掌握各种运动摄像的规律,注意其一些细节,才能拍摄高质量的画面。镜头运动时讲求稳定、流畅、到位,切忌肆意晃动,要有效地控制画面的起幅和落幅,为动作的衔接和画面的组接提供服务,避免因为无目的运动、运动不彻底造成观众视觉上的错乱,破坏观众的观看情绪,影响画面内容的表达。

对电视摄像来说,摄制符合叙事需要、满足造型表现要求和体现审美需求的电视画面除了要深刻领会影视视听语言的表达规律和表达技巧之外,掌握必要的摄像技术是摄像师的一项基本功。滴水穿石,非一日之功,电视摄像师只有在长期的摄像工作中,逐步积累,用心体会,方能找到"优"而摄的途径,从而形成特有的风格。

二、电视画面摄取的技术要领

为了更好地利用手中的摄像机拍摄出所需的画面内容,电视摄像师必须掌握常见的拍摄要领,总体上看,电视画面摄取的技术要领主要表现在以下几个方面:

1. 画面力求横平竖直

平,就是要将画面拍平了,体现出画面的横平竖直,尤其是画面中出现水平的物像时,更要注意电视摄像机的水平调节。没有特殊的需要,画面给人的感觉应该是平稳的,而不是倾斜的,这就要求画面中地平线要保持水平。一般会采取以下的方法技巧:

(1) 借助三脚架水平仪上的气泡校正水平。用三脚架拍摄时(不管是拍摄固定镜头还是运动镜头),优先选用有水平仪的三脚架,调整三只管脚的长度(专业用大型三脚架有专门的调平装置),使水平仪中的气泡处于正中。

(2) 以寻像器的边框作为水平参照。手持拍摄时,可以借助寻像器(或者液晶显示屏,这与采用哪一个取景有关)上下横边框与景物的地平线平行。这主要用于有明显地平线的场景,例如拍摄大海、湖泊(水天交界形成的水平线),拍摄草原、田野(地天交界形成的水平线)等。

2. 带给观众稳定的视点

稳,就是拍摄过程中摄像机要处于稳定状态,从而保证拍到的画面是稳定的。镜头画面任何不必要的晃动,都会破坏观众的欣赏情绪,首先晃眼、累眼,继而心生烦躁和不安。不管是固定镜头还是运动镜头,只有在拍摄过程中保持机身的稳定,才能保证画面的稳定。专业影视创作大多利用三脚架、轨道车、升降台、稳定器等专用设备来保证镜头的稳定。保持画面的稳定效果可从以下方面考虑:

(1) 使用三脚架;
(2) 注意持机方式;
(3) 控制呼吸;
(4) 利用身旁的依靠物;
(5) 优先使用镜头的广角端拍摄;
(6) 启动防震功能。

 第一章 电视摄像的呈现形式

3. 画面运动力求均匀，满足正常视觉节奏

均匀，指镜头的运动速度要保持均匀，使画面节奏符合正常的视觉规律，禁止随意的忽快忽慢，断断续续。

拍摄运动均匀的画面，初学者不妨考虑运用摄像机上的电动变焦杆，电动变焦实施推拉操作时应注意变焦调节钮的运用。不管变焦速度是快还是慢，必须保证整个变焦过程是匀速的，不可忽快忽慢。在手指按压 T-W 变焦钮的一端时，只要保证手指释放的压力自始至终是一样的，推速或拉速就是均匀的，只不过压力大，镜头焦距变化快而已。如果想要达到自己的运动节奏，必须经过大量练习和拍摄实作才能做到游刃有余。

4. 画面动作力度追求准确

这主要指画面构图的准确性。对运动摄像来说，指的是起幅和落幅的画面构图要准确，其中最难处理的是落幅画面的构图。例如对推镜头、摇镜头而言，镜头运动结束处的力度选择是否准确决定了落幅画面构图的精美程度，同时，也深刻制约着摄像师语意的表达和情感的阐释。

要做到运动镜头的落幅构图准确是有一定难度的，最好的方法就是在实际拍摄前先预演几遍，做到心中有数。摇摄时为了保证落幅构图的准确性，采用"照顾落幅，将就起幅"的原则，如果构图不理想，只要条件允许，一定要重拍。

"特写聚焦法"不失为一种拍摄技巧。例如想拍摄一个人物的中景，录制前，先操作 T-W 钮变焦推，使镜头焦距为最大值，落幅为被摄主体的最主要部位（例如眼睛或头部，这与摄像机和被摄体的距离以及镜头的变焦比大小有关），旋转镜头聚焦环，使落幅图像最清晰，因为这时的景深短，调出的焦点最准确。然后再操作 T-W 钮拉出要拍摄的人物中景范围，按下录制钮开拍。这样可以最大限度地保证中景人物是最清晰的。如果拍摄变焦推镜头，也应该先在长焦段调好焦点，再回到短焦段，从而确定画面起幅的范围，然后开始推镜头的拍摄。

5. 画面调焦清晰，突出表达被摄对象

实，在电视画面中有两层含义，一方面指画面清晰，另一方面指调焦准确。清晰的画面是由多方面因素决定的，首先保证摄像机光学镜头的清洁，不能有污渍和灰尘，拍摄之前应及时检查清楚，避免摄制的画面不能使用，拍摄结束之后应及时使用专业的镜头纸，沿一个方向轻轻擦拭，并及时盖上镜头盖。其次，画面调焦要清晰。电视摄像机的调焦系统可满足拍摄者在不改变拍摄位置的情况下，实现远距离的拍摄要求，然而，由于使用了长焦段拍摄，电视画面的景深会变小，远处被摄物体形象被放大，画面清晰就显得尤为重要了。当然，无论是拍摄远处的物体还是近处的物体，都要保证画面中的被摄对象是清晰的。

电视摄像是一项复杂的工作，电视画面的拍摄依赖于电视摄像人员良好的身体素质和能力素养。每天扛着摄像机穿梭于各种拍摄现场，没有强健的体魄肯定是不行的，这是电视摄像工作的基础。此外，熟练掌握拍摄要领对摄像师而言也是基本的要求，电视摄像人员必须认识摄像机的结构组件，熟悉各自的特性和作用，有效灵活运用拍摄要领，完成画面采制任务。更重要的是，摄像人员要正确理解视听语言的表达规律，利用

电视摄像

场面调度完成画面造型任务,摄制出质量优美、富有寓意的电视画面。

1. 怎样认识电视画面的时间特性与空间特性?
2. 电视画面有哪些造型特征?
3. 对电视画面的取材有哪些技术性的要求?

实验项目:MV《地球之歌》的画面解读和阐释

实验目的

1. 认识短片《地球之歌》中的时间表现方式。
2. 了解短片《地球之歌》中的空间特性。
3. 理解短片《地球之歌》中的造型特性。

实验条件

短片《地球之歌》,电视机或个人笔记本电脑,用于记录的纸与笔。

实验内容

1. 反复观看迈克·杰克逊的MV《地球之歌》,理顺故事的叙事思路与结构。
2. 分析短片中的时间表现技巧,并阐述其对短片的作用。
3. 梳理短片中的空间表达方式,分析其对画面造型的作用。
4. 阐释短片中画面造型的特征。

注:本次实验实行分组,组内成员2~3人。

第二章 电视摄像技术

本章导言

本章通过对电视摄像机的工作原理和系统构成等知识的学习,帮助学生建立对电视摄像机的初步认识,对光学镜头的特性、不同焦距镜头的运用及电视摄像机的基本操作等知识的详细讲解,能够帮助学生正确操作摄像机,进而拍摄出理想的电视画面,为今后的电视摄像工作奠定基础,有助于培养学生的职业发展能力。

本章学习重点

1. 了解电视摄像机的工作原理与系统构成;
2. 掌握光学镜头的特性及不同焦距镜头的运用;
3. 掌握电视摄像机的基本操作要领。

本章学习难点

1. 电视摄像机的工作原理;
2. 不同焦距镜头的特点及运用技巧;
3. 电视摄像机的基本操作要领。

第一节 电视摄像机概述

一、电视摄像机的发展

作为电视节目制作最前端的彩色电视摄像机,其作用就是将景物的光图像分解成红绿蓝三幅光图像,分别聚焦在三个摄像器件的光敏面上,然后由摄像器件进行光电转换,扫描到三个基色电信号,最后通过处理电路和编码电路,形成可以记录的全电视信号。

自电视于20世纪30年代问世以来,通过几十年的迅猛发展,到如今电视摄像机大致经历了四个重要的阶段:

第一个阶段是20世纪30年代到60年代初,称为电子管时期。这个时期的电视摄

像机全部采用电子管电路,体积庞大、耗电多、笨重,绝大多数为黑白摄像机,图像质量也不理想。

　　第二个阶段是20世纪60年代初到70年代末,称为晶体管和集成电路时期。这个时期,由于晶体管和集成电路技术的发展,使电视摄像机的体积和重量主要取决于光学系统和摄像管,而氧化铅管的应用,使摄像机在体积、重量和各项电性能指标方面取得了突破性的进展。

　　第三个阶段是20世纪80年代初到80年代末,称为大规模集成电路时期。这个时期由于大规模集成电路和微处理机控制技术的发展,使摄像机的调整和控制基本实现了全自动化,摄像机的功能与质量产生了质的飞跃,并开始向数字化和固体化方向发展。ENG(电子新闻采集)和EFP(电子现场节目制作)超小型便携式彩色电视摄像机,在广播电视和专业领域获得了广泛的应用。CCD(charge coupled device,即电荷耦合器件)电视摄像机在占领了家用领域后,开始进入广播电视专业领域。

　　第四个阶段是20世纪90年代以后,称为数字摄像机时期。这个时期广播级、业务级和家用级的摄像机已全面实现数字化,数字CCD摄像机已开始淘汰真空管摄像机,并成为摄像机的主流。

二、电视摄像机的组成及工作原理

　　摄像机是一种把景物光像转变为电信号的装置,其结构大致可分为七部分:光学系统(主要指镜头)、光电转换系统(主要指摄像管或固体摄像器件)以及电路系统(主要指视频处理电路)、寻像器、话筒、录像系统和供电系统。

　　光学系统的主要部件是光学镜头,它由透镜系统组合而成。当被摄对象经过光学系统透镜的折射,在光电转换系统的摄像管或固体摄像器件的成像面上形成"焦点"。光电转换系统中的光敏元件会把"焦点"外的光学图像转变成携带电荷的电信号。这些电信号的强度是微弱的,必须经过电路系统进一步放大,形成符合特定技术要求的信号,从摄像机输出到录像系统,录像系统把信号源送来的电信号通过电磁转换系统变成磁信号,并将其记录在录像带上。当然,录像系统也可以直接将信号刻录在光盘上,或者存储在硬盘、存储卡上等。

三、电视摄像机的主要技术指标

1. 图像分解力(解像力)

　　摄像机分解图像细节的能力称为分解力,分解力包括水平分解力和垂直分解力。水平分解力是指沿水平方向分解图像细节的能力,垂直分解力是指沿垂直方向分解图像细节的能力。由于垂直分解力主要由电视制式规定的扫描行数决定,各摄像机之间一般差别不大,因而生产厂家在其摄像机的技术手册中,一般只给出画面中心的水平极限分解力,简称水平分解力。水平分解力的单位是电视线,简称TV线。

　　CCD摄像机的水平分解力与水平方向像素数的多少有关,一般来说,像素数愈多,

水平分解力愈高,但像素数的增加会受到制作工艺的限制。另外,在像素数一定的情况下,目前在三 CCD 摄像机中普遍采用空间偏置技术来提高水平清晰度,能使三 CCD 摄像机的水平极限分辨力最高做到 800 电视线以上。

2. 灵敏度

摄像机进行光电转换的灵敏程度简称为灵敏度。显然,灵敏度高表示摄像器件对光线微弱的变化敏感,能将这种变化明显地反映在变化的电流中;反之,灵敏度低表示摄像器件对光线微弱的变化不敏感,并不能将这种变化明显地反映在变化的电流中。

灵敏度通常用一定测量条件下,摄像机达到额定输出时所需的光圈数来表示。在这里,测量条件一般是指摄像机拍摄色温为 3200 K、照度为 2000 lx、反射系数为 89.9% 的灰度卡且关闭电子快门的标准情况,额定输出电平是指在波形监视器上得到幅度为 100%(即 0.7 V_{pp})的视频信号。例如,某摄像机的灵敏度为 2000 lx(3200 K,89.9%)、F8.0,其中 2000 lx(3200 K,89.9%)是指测量条件,F8.0 是指摄像机的灵敏度。显然,F 值越大,灵敏度越高,反之,灵敏度越低。

3. 信噪比

所谓"信噪比"指的是信号电压对于噪声电压的比值,通常用符号 S/N 来表示。S 表示摄像机在假设无噪声时的图像信号值,N 表示摄像机本身产生的噪声值(比如热噪声)。由于在一般情况下,信号电压远高于噪声电压,比值非常大,因此,实际计算摄像机信噪比的大小通常都是对均方信号电压与均方噪声电压的比值取以 10 为底的对数再乘以系数 20 来计算,单位用 dB 表示。

信噪比的大小直接影响到了画面的质量。如当摄像机摄取较亮场景时,监视器显示的画面通常比较明快,画面内层次较分明,观察者不易看出画面中的干扰噪点;而当摄像机摄取较暗的场景时,监视器显示的画面就比较昏暗,画面内对比度较低,观察者此时很容易看到画面中雪花状的干扰噪点。干扰噪点的强弱(也即干扰噪点对画面的影响程度)与摄像机信噪比指标的大小有直接关系。即摄像机的信噪比越大,干扰噪点对画面的影响就越小,反之摄像机的信噪比越小,干扰噪点对画面的影响就越大。

目前,随着高质量 CCD 的开发和应用,各生产厂家生产的摄像机的信噪比也在逐年提高,作为广播专业用摄像机,各生产厂家一般均以 60 dB 的信噪比作为其标准值。信噪比越大,画面越干净,图像质量越好。

4. 最低照度

与摄像机灵敏度密切相关的另一个量是最低照度,一般来说,摄像机的灵敏度越高,最低照度就越小。最低照度除与灵敏度有关外,还与最小光圈数、最大增益等因素有关。因此,最低照度在一定程度上仅表示摄像机对低照度环境的适应能力。

在最低照度环境下拍摄的画面噪声大、信号弱、景深浅、实际使用价值不大。用光圈值表征摄像机的灵敏度时,同样的标准景物,光圈值 F 越大,说明光圈开得越小,摄像机的灵敏度越高。而用最低照度值表征摄像机的灵敏度时,在同样的条件下,最低照度值越小,摄像机的灵敏度越高。显然,灵敏度的实质是对光电转换效率高低的度量。

常用照度参照：

户外晴天	100000~5000 lx	户外阴天	5000~2000 lx
超市、阅览室	1500~500 lx	宾馆大堂	300~100 lx
仓库、停车场	80~20 lx	电影院	10~3 lx
医院夜间	2~1 lx	满月夜间	0.3~0.1 lx
室内日光灯	100 lx	黄昏室内	10 lx
夜间路灯	0.1 lx	夜间星光	0.01~0.001 lx

近年来生产的 CCD 摄像机为提高灵敏度，一般均采取在 CCD 像素前制作微透镜和在电路上采取诸如相关双重采样电路等技术措施。目前，各生产厂家均以 2000 lx、F8.0 或 2000 lx、F11 作为摄像机灵敏度的标准值。

5. 几何失真

几何失真是指重现景物图像与原图像几何形状的差异程度，是由摄像机的光学系统、摄像管及偏转线圈等引起的，几何失真主要表现为枕形、桶形、梯形、抛物形、S 形等。失真的大小用失真的偏移量与像高之比的百分数来表示，失真小于 1% 时，人眼看不出失真。

6. 重合误差

摄像时，三管（片）摄像机的光学系统将一幅彩色图像分解为三幅单色图像，三幅单色图像的空间和几何位置必须严格地重合在一起，才能得到清晰度高、颜色逼真的电视图像。否则，合成后的图像必有红、绿、蓝边出现，重合误差严重时一条白线会变成红、绿、蓝三条线。

除此之外，摄像机还有其他一些性能指标，其中分解力、灵敏度和信噪比是最主要的，通常称为摄像机的三大技术指标。

四、电视摄像机的分类

1. 按电视摄像机的成像质量分类

根据电视摄像机的成像质量的不同，可分为广播级、业务级和家用级。

1）广播级摄像机

广播级摄像机常用于对画面清晰度、动态、明暗响应范围、色彩保真度比较高的场合中，它的光学镜头成像质量、摄像器件和内部电路都是专业级的，具有较高的性能优势，拥有更宽广的环境适应能力。广播级摄像机的功能齐全、自动化程度高，能够满足高质量节目制作的需要，当然它的价格也不菲。广播级摄像机主要用于演播室摄像、电子新闻采访和现场节目制作，用于电视剧和电视电影的拍摄，也丝毫不逊色。目前，常见的是三片 2/3 英寸 CCD 摄像机。（见图 2-1）

2）业务级摄像机

业务级摄像机一般应用于文化宣传、教育、工业、交通、医疗等领域。业务级摄像机的图像质量低于广播级摄像机，但功能比较齐全，体积小巧携带方便。目前常见的业务级摄像机是三片 1/2 或 1/3 英寸的 CCD 摄像机。（见图 2-2）

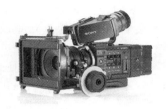 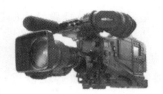

(a) 索尼 PMW-F5 广播级摄录一体机　　　(b) AJ-HPX3000MC 松下 P2 高清广播级摄像机

图 2-1　广播级摄像机

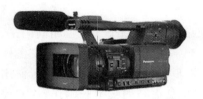 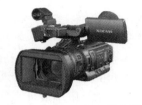

(a) 松下 AG-HMC153MC 业务级摄录一体机　　(b) SONY PMW-EX280 业务级摄录一体机

图 2-2　业务级摄像机

3）家用级摄像机

家用级摄像机应用在图像质量要求不高的场合，是一种家庭文化娱乐用的摄像机，结构简单，操作简便，摄像机的自动控制功能很强，以便非专业人员无需手动控制，就能使各项主要参数自动达到最佳状态。这种类型的摄像机种类繁多，款式各异，操作简便，自动化程度高，通过调节摄像机完成画面造型和实现特殊效果的能力有限，但其价格便宜，使得普通个人亦可承担购买费用而受到欢迎。目前，市场上常见的是三片或单片 1/3 到 1/6 英寸的 CCD 摄像机。（见图 2-3）

(a) 索尼 HDR-PJ790E　　　　　　(b) 松下 HC-X920M

图 2-3　家用级摄像机

2. 按存储介质分类

根据电视摄像机的存储介质不同，可以分为磁带摄像机、光盘摄像机和硬盘摄像机。

1）磁带摄像机

磁带摄像机是以磁带作为记录方式来存储影像的摄像机。它所使用的磁带格式很多，常见的有 BATACAM、DVCAM、VHS 和 DIGITAL-S 等格式，磁带摄像机的最大

优点和缺点,都体现在磁带的"线性"记录和重放特性上。这种特性的优点是如果某段磁带出了问题,损坏的信号只是出问题的那一段磁带,不会影响全部,缺点是重放时也只能是线性的。

2) 光盘摄像机

光盘摄像机(DVD 数码摄像机)是采用 DVD-R、DVR＋R、DVD-RW、DVD＋RW为存储介质来存储动态视频图像的摄像机。DVD 数码摄像机最大的优点是"即拍即放",能快速地在大部分 DVD 播放机上播放。而且 DVD 介质的数码摄像机的安全性、稳定性较高,它既不像磁带摄像机那样容易损耗,也不像硬盘式摄像机那样对防震有非常苛刻的要求,一旦碰坏损失惨重。不足之处是 DVD 光盘的价格比磁带的价格高。

3) 硬盘摄像机

硬盘摄像机的存储介质采用是微硬盘(micro drive),与刻录式光盘相同的是,微硬盘也可以重复使用。硬盘式 DV 是 2005 年日本 JVC 公司率先推出的,微硬盘体积和 CF 卡一样,卡槽可以和 CF 卡通用,大小与磁带和 DVD 光盘相比体积更小,使用时间上也是众多存储介质中最可观的。微硬盘采用比硬盘更高的技术来制作,这样保证了它的使用寿命,可反复擦写 30 万次。只需要通过 USB 或 IEEE1394 数据线连接电脑,就能通过 DV 或者读卡器将动态影像直接拷贝到电脑上,可实现随意存储、快速编辑的目的,省去了 Mini DV 采集的麻烦,尤其是对不会使用采集软件的摄像爱好者来说,非常方便。

当然,由于硬盘摄像机产生的时间并不长,还存在诸多如怕震、价格高等问题。从目前来看,硬盘摄像机更适合那些有大量拍摄需求、且懂得如何保护硬盘和熟悉 PC 的人群,随着价格的进一步下降,未来使用人群必然会增加。

3. 按电视节目制作方式分类

按电视节目制作方式可分为 ESP(electronic studio production,电子演播室制作)用、EFP(electronic field production,电子现场制作)用和 ENG(electronic news gathering,电子新闻采集)用摄像机。

图 2-4　ESP 用摄像机图例

(1) ESP 即电子演播室制作系统,主要指电视内景即演播厅及其配套的高档电视节目制作设备的节目制作系统。ESP 用摄像机对图像质量要求较高,工作时需要许多电子控制装置,一般都装配有一个大的镜头和大的取景器,需要通过电缆把摄像机头和摄像机控制器(CCU)、同步信号发生器、电源等一系列制作高质量的图像所必需的设备相连接。ESP 用摄像机较重,需要一些机架或一些其他类型的摄像机底座设备来支撑,不方便随意搬动。(见图 2-4)

(2) EFP 即电子现场制作系统,是多机拍摄、即刻编辑的现场节目制作方式,是对一整套适用于在演播室以外作业的电视设备的统称。EFP 用摄像机往往是便携式的,摄像机中包括了摄像机系列的所有部件,可以采用电池供电方式,也可采用交流电源供电方式,EFP 用摄

像机重量与 ESP 相似，但体积更小，可满足轻便型现场节目的制作需要。

（3）ENG 节目制作方式是使用便携式的摄像、录像设备来采集电视新闻，特点是采用单机单独进行摄录。ENG 用摄像机工作于复杂多变的环境中，要求体积小，重量轻，便于携带，对非标准的照明情况有良好的适应性，在恶劣的气候条件下有良好的工作稳定性，自动化程度高，在实际操作中调整方便。

4．按摄像器件分类

摄像机的成像器件主要有光电导摄像管、CCD 和 CMOS 成像三种。目前常用的是 CCD 和 CMOS 成像两种。CCD 是一种半导体装置，能够把光学影像转化为数字信号。CCD 上植入的微小光敏物质称作像素（pixel），一块 CCD 上包含的像素数越多，其提供的画面分辨率也就越高。

像素数是指 CCD 上感光元件的数量。摄像机拍摄的画面由很多个小的点组成，每个点就是一个像素。显然，像素数越多，画面就会越清晰，如果 CCD 没有足够的像素的话，拍摄出来的画面的清晰度就会大受影响，因此，理论上 CCD 的像素数量应该越多越好，但一般百万左右的像素数就能够满足拍摄需要了。

CCD 的作用如同胶片一般，但它是把图像像素转换成数字信号，CCD 在摄像机、数码相机和扫描仪中应用广泛。CCD 目前的技术比较成熟，在尺寸方面也具有一定的优势，但其工艺相对复杂、成本高、耗电量大、像素提升难度大等问题也是今后重点攻关的内容。

CMOS 是 complementary metaloxide semiconductor 的简称，是互补性氧化金属半导体。它的光电转换功能与 CCD 相似，区别主要在于光电转换后信息传送的方式不同。CMOS 具有信息读取方式简单、输出信息速率快、耗电省（仅为 CCD 芯片的 1/10 左右）、体积小、重量轻、集成度高、价格低等特点，是数码相机理想的成像芯片，但其成像质量与 CCD 芯片难以比肩，未来的技术革新势在必行。

另外，CCD 摄像机按 CCD 芯片的尺寸大小又可以分为 1 英寸（1 英寸＝2.54 cm）、2/3 英寸、1/2 英寸、1/3 英寸、1/4 英寸和 1/6 英寸等多种类型，按 CCD 芯片的数量可以分为单片 CCD 和三片 CCD 摄像机。

1）单片 CCD 摄像机

单片 CCD 摄像机的成像器件主要采用一个 CCD 传感器，光像只有一路成像在 CCD 感光面上，反映三基色红、绿、蓝的信号，是用每一个像素上配置滤色片以及和这种滤色片配置相匹配的特定的信号处理方法获得的，其色彩还原能力相对较弱，一般用于家用级摄像机和各种监控场合，便携式家用摄像机的 CCD 尺寸是 1/3 或 1/6 英寸。

使用三支摄像器件的彩色摄像机，镜头与摄像器件之间有分光系统，三支摄像器件的靶面上分别形成景物的单基色实像，并输出红、绿、蓝三基色图像信号，编码器以后的工作过程和单管彩色摄像机相同。与单管和双管摄像机相比，三管摄像机靶面使用面积大，故灵敏度高，图像清晰度高，但光学系统及整机结构复杂。为保证图像质量，对用摄像管作摄像器件的摄像机，要求扫描过程中三支摄像管中的电子束打在靶面上的几何位置严格一致（重合），这样增加了技术难度，高质量的彩色摄像机都属于三管或三 CCD 式的摄像机。

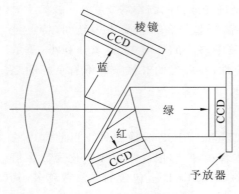

2) 三片 CCD 摄像机

三片 CCD 摄像机采用三片 CCD 分别独立产生红、绿、蓝三种不同的色彩信号(见图 2-5)。使用三 CCD 成像器件的摄像机,镜头与摄像器件之间有分光系统,三支摄像器件的靶面上分别形成景物的单基色实像,并输出红、绿、蓝三基色图像信号。与单片 CCD 摄像机相比,三片 CCD 摄像机靶面使用面积大,灵敏度高,图像清晰度高,但光学系统及整机结构复杂。为保证图像质量,对用摄像管作摄像器件的摄像机,要求扫描过程中三支摄像管中的电子束打在靶面上的几何位置严格一致(重合),这样无形中增加了技术难度。目前的业务级和广播级的摄像机都采用三片 CCD。

图 2-5 三片 CCD 摄像机成像原理示意图

五、电视摄像机的辅助设备

电视摄像机的辅助设备对于电视画面造型起着重要作用,借助一定的载体可准确表达出创作者的意图,既可满足观众静止详观的视觉体验,也可实现复杂的运动效果,还可代替人的主观视点,稳步逼近被摄对象,借助辅助设备可完成单靠人力自身难以实现的动作,因此,有必要了解几种常见的摄像机辅助设备。

(一)三脚架

三脚架(见图 2-6)是电视摄像中最为常见的一种辅助设备,无论是室外场景的拍摄还是演播室内的拍摄,无论是常规电视栏目的生产还是大型综艺晚会的录制,都能见到三脚架的影子。

图 2-6 三脚架示意图

常见的三脚架有便携式和重型两种。便携式三脚架折叠方便,携带便利,适合外拍的需要,而重型三脚架体积较大,结构相对复杂,稳定性能更好,但可移动的范围有限,一般在演播室等场合使用。

使用三脚架时要注意：

（1）根据环境和拍摄对象确定三脚架的位置，调整三脚架高度，一般优先伸缩靠近云台端的支架，确保三脚架的稳固性，展开三脚架时要保证三个支架充分展开并固定好支架部分的锁定装置，避免摄像机工作时三脚架倾倒。

（2）正确调整三脚架上的水平仪，确保拍摄的画面横平竖直，避免画面出现倾斜情况。

（3）三脚架使用过程中，借助手柄转动云台时，一定要松开锁定装置，切忌生拉硬拽，给云台带来损害，运动结束后，应及时锁定，避免松动。

（4）三脚架使用完毕应及时拆卸摄像机，有必要的话装进袋中或箱中，平躺放置，不能挤压，避免物理伤害。

（二）轨道车

轨道车（见图 2-7）主要应用于电影和电视剧的拍摄，在一些大型精品专题片或一些企业的宣传片中较为常见。借助轨道车的运动可以产生匀速向前推进的视觉效果，也可围绕被摄对象进行侧跟拍摄，借助轨道车可有效避免摄像师肩扛摄像机时带来的抖动，尤其是对长焦摄像来说，更是一种重要的辅助设备。

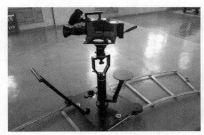
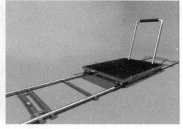

图 2-7　轨道车示意图

使用轨道车应注意以下事项：

（1）地基的选择：地基选择很重要，一定要坚实平稳，但拍摄地点的地况往往很复杂，坑洼不平、松软泥泞都是不可避免的，在这种情况下，可以借助水平尺的辅助，在轨道底下塞进若干木楔子调整水平情况；如果地面起伏非常明显，或者需要穿过门槛拍摄，就需要用砖头或者利用现场的木箱等结实物体作为基础，然后再架设轨道，最后同样用木楔子找平即可。

（2）接头紧密：轨道与轨道之间的接头一定要连接紧密，绝不可以让轨道的接头吃力，那样既影响使用效果，又影响轨道的寿命。

（3）架子平稳：三脚架与轨道车之间一定要平稳，最好用"打捆器"拉紧，如果是立柱式的轨道车，立柱与车体一定要锁紧。

（4）预先试用：安装调试好之后一定要试运行一下再进行正式的拍摄。

（5）避开电缆：要考虑到电缆的放置位置，以免被轨道车碾压造成损坏和危险的发生。

（6）拍摄时，要做好拍摄沟通工作，控制好运动的位置和节奏，把握好速度和力度，

同时注意滑动的起止点,在滑动过程中保持好画面运动的速度。

（三）斯坦尼康

斯坦尼康（见图2-8），Steadicam,即摄像机稳定器,一种轻便、便携式摄像机机座,可以手提。它由美国人Garrett Brown发明,自20世纪70年代开始逐渐为业内普遍使用。

图2-8 斯坦尼康示意图

一般而言,抖动的画面容易使观众产生烦躁、疲劳和反感等视觉感,此外,画面的稳定性好对影视后期制作中加入多层特技也大有裨益。画面抖动再加上噪波是摄像机进行压缩转码时必须克服的问题,基于MPEG（动态图像专家组）标准的高压缩率的传输系统,以及DVD和应用长GOP技术（即画面组,一个GOP就是一组连续的画面）的数字播出的出现,则要求图像稳定性更高,这样才能保证图像的质量。

当前,影视剧开始越来越多地运用斯坦尼康来拍摄很多长镜头和运动镜头,以保证更好的视觉效果和叙事节奏。比如一些影片会用载人摇臂结合斯坦尼康共同完成一个长镜头的开篇,还有一些打斗、战争场面以及越来越多的普通场景也会用斯坦尼康来拍摄。斯坦尼康并不是代替轨道和摇臂的新生产物,而是另一种视角和观点的实现方式,是营造一种空间感的工具,区别于轨道车和摇臂的视听效果,作为电视摄像人员要掌握和理解斯坦尼康特有的语言,巧妙地完成画面造型任务;其次,斯坦尼康是高度人机结合的设备,使用时需要对走路姿势、腰肩的角度、手臂的随和程度、手指的分配、机器三轴向的平衡等若干环节进行大量训练,摸清使用规律和技巧,达到灵活掌握的目的。在专业领域里,斯坦尼康是一个专门的工种。

（四）摇臂

摇臂（见图2-9）作为一种特殊的摄像辅助器材,越来越广泛地被各地电视台、广告

公司所采用。特别是在一些企事业单位形象专题、广告拍摄、广场演出及其他一些MTV节目中,运用摇臂全方位、立体化地拍摄被摄对象,可以给画面增添感染力。

一般来说,相比电影中对摇臂的运用,电视中的摇臂技术含量稍低些,种类也更丰富,电视领域中的摇臂主要有带座位、全遥控和全手动三种类型。

图 2-9 摇臂示意图

在电视节目制作中,大凡用到摇臂,不外乎是利用它的运动镜头来增强画面的动感,有时也拿它作为一个高点固定机位使用。但这并不是摇臂的优势。用好摇臂最基本的要求是三个字:稳、匀、准。稳,就是起幅、落幅时用力要稳,不能使摇臂晃动;匀,就是在运动过程中速度要匀,运动的目的性明确,不能忽快忽慢;准,就是运动过程中要对准所拍摄的主体,目的明确,特别是单一主体时,主体在屏幕中的相对位置要固定,绝不能在运动过程中将主体丢失。要想做到稳、匀、准,就需要扎实的基本功。

摇臂摄像的基本操作有这样几项:臂杆的运动、摄像机镜头指向的控制、变焦的控制、焦距的调整等(如果安装了Z轴部件,则还有Z轴的操控)。其中,臂杆的运动与摄像机镜头指向之间的互相配合,是用好摇臂的前提,特别是围绕目标主体运动时尤为重要。而且,随着摄像机变焦镜头逐渐向主体推进,操作难度会随之增加。基本功的掌握要靠平时的实践,非一日之功。初学者至少要有几十个小时的基本训练才能初步掌握,每一位摇臂使用者只有练就扎实的基本功,操控起来才能运用自如。

第二节 光学镜头及其运用

摄像机光学镜头的作用是人的视觉器官的延伸,与人眼的功能相似,其主要构件是聚焦成像的玻璃透镜。在创作中人们发现,光学镜头及其附件的功能不只是聚焦成像,它既能逼真地呈现被摄对象存在的可视形态,又能改变这种形态,创作出丰富多变、风格多样的视觉形象。

一、镜头的光学特性

镜头的光学特性是指它的光学结构所形成的物理性能,包括焦距、视场角和光圈等

几个方面。

（一）焦距

摄像机的镜头可以看成是一块中间厚、边缘薄的凸透镜（物镜），光线穿过透镜会聚成一点，这就是焦点（focus）。焦点至透镜中心（准确地讲是透镜的后节点，但透镜中心与后节点之间的距离可忽略不计）的距离即为该镜头的焦距（focal length），焦距的单位是毫米（mm），通常用 f 表示。如果某一镜头标有"$f=70$"或"$f=70$ mm"，则表明该镜头焦距是 70 毫米。

镜头焦距的长短与被摄对象在摄像管光电靶面上的成像面积成正比。如果在同一距离上对同一被摄对象进行拍摄，镜头焦距越长，那么成像面积越大，放大倍率越高；镜头焦距越短，则成像面积越小，放大倍率越低。

光学镜头大体上可分为四大类：标准镜头，或称常用镜头；长焦距镜头，或称窄角镜头、望远镜头；短焦距镜头，或称广角镜头；变焦距镜头，指综合了以上三种镜头于一体，可以随意变动焦距的光学镜头。

通常，把焦距与像平面对角线长度接近或相等的镜头称为标准镜头。标准镜头的视角相当于人眼观察景物时最清晰的视角，用它拍摄的画面影像接近于人眼对空间的正常感受。不同画幅尺寸的照相机、摄影机和摄像机，其标准镜头的焦距值不同。比如，135 照相机标准镜头的焦距值为 $f=50$ 毫米，16 毫米电影摄影机把 $f=25$ 毫米作为标准镜头，35 毫米电影摄影机的标准镜头值是 40 毫米，2/3 英寸摄像机的标准镜头的焦距值为 $f=17.5$ 毫米。现在一般 CCD 摄像机光电靶面成像面积约等于 16 毫米电影摄影机的画幅像平面，标准镜头焦距通常为 25 毫米。把焦距大于像平面对角线长度的镜头，称为长焦距镜头，其焦距大于 25 毫米。把焦距小于像平面对角线长度的镜头，称为短焦距镜头，其焦距小于 25 毫米。镜头的焦距不同，特性和功能亦不同，艺术表现力也各不相同。

（二）视场角

在光学仪器中，以光学仪器的镜头为顶点，以被测目标的物象可通过镜头的最大范围的两条边缘构成的夹角，称为视场角。视场角的大小决定了光学仪器的视野范围，视场角越大，视野就越大，光学倍率就越小。通俗地说，目标物体超过这个角就不会被收在镜头里。

对于摄像机的光学镜头，由于其感光面是矩形的，因此常以矩形感光面对角线的成像物直径计算视场角，见图 2-10。也有以矩形的长边尺寸计算视场角的，见图 2-11。

焦距长短对镜头的直接影响是视角的改变。一般说来，镜头焦距越短，视角越大；焦距越长，视角越小。另外，镜头成像面积也能够影响镜头的视角。对于同一焦距镜头来说，由于成像面积不同，所形成的视角也就不同。当像幅面积的对角线长度与成像镜头焦距的长度相等时，镜头的视角与人眼的视角大致相当。即当像幅面积的对角线长度等于成像镜头焦距长度时，该焦距长度镜头为标准镜头。或者说，成像焦距处于这一长度的镜头就是标准镜头。当然，标准镜头的确定有时还要考虑其他一些因素。如普

$a\text{-}b$ 镜头可视范围
$o\text{-}c$ 物距
ω 视场角
$\tan(\omega/2) = \dfrac{ac}{s}$

图 2-10　以可视范围直径确定的视场角　　图 2-11　以成像幅面的长度尺寸确定的视场角

通 135 照相机拍摄的像幅面积是 24 mm×36 mm，像幅的对角线长度为 43.27 mm。但考虑到照相机与拍摄对象的距离关系与人眼观察事物时的距离关系并不相同，从人的视觉感受出发，往往将焦距在 50 mm 的镜头确定为标准镜头。

按照这种规律，人们把焦距为 40 mm 的镜头确定为 35 mm 普通银幕电影摄影机的标准镜头，把焦距为 25 mm 的镜头确定为 16 mm 电影的标准镜头。由于 1 英寸 CCD 成像面积与 16 mm 电影成像面积相近，因此 1 英寸摄像机标准镜头焦距应在 25 mm 左右。对于采用 1/2 英寸 CCD 成像器件的摄像机来说，它的标准镜头焦距应在 12 mm 左右。因此，对于不同规格的摄像系统，其标准镜头、广角镜头和长焦距镜头所对应的数值，都需要根据镜头在特定成像面积下所形成的实际视角才能确定。

光学镜头视角的变化直接影响画面的透视效果，而透视又有广义和狭义之分，广义的透视包括能够表现事物空间特征和关系的各种手段及视觉效果。具体如线条透视、焦点透视、空气透视、影调透视、色彩透视、运动透视等。狭义的透视专指以线条透视为突出特征的事物近大远小的空间排列现象。线条透视是所有透视中最基本的现象和规律，并会或多或少地影响到其他透视的程度和效果。标准镜头是参照人眼视角确定的，它所呈现的透视效果和人眼的感受基本相同。但随着光学镜头视角与人眼视角逐渐不同，镜头呈现的透视效果和人眼的感受就会出现较大的差异。一般来说，在镜头主体影像相当的情况下，镜头焦距越长，视角越小，其透视程度越弱；镜头焦距越短，视角越大，其透视程度越强。在视角明显大于人眼视角的镜头中，事物近大远小的现象比人眼的实际感受要明显增强。而在视角明显小于人眼视角的镜头中，事物近大远小的现象比人眼的实际感受要明显减弱。当然这中间还蕴涵着一个拍摄距离的问题，同一对象事物在距离相同的情况下，镜头焦距越短，形成的影像越小；镜头焦距越长，形成的影像越大。而距离越近，对透视的影响越大；距离越远，影响越小。

（三）光圈

光圈是镜头内由若干金属薄片构成的一个装置，用来控制通过镜头光线的多少。人们常说的光圈是指光圈叶片打开孔径的大小，用光圈系数 F 来表示，$F=$ 镜头的焦距/镜头光圈的直径，F 值越大，表示光圈越小；F 值越小，表示光圈越大。

光圈的作用主要体现在两个方面：一是控制进光量。通过改变光圈叶片口径的大小，可以控制通过镜头横截面的光线多少，口径越大，单位时间内通过的光线就会越多，图像就会显得越亮；口径越小，单位时间内通过的光线就越少，图像就会显得越暗。二是调节景深。光圈大小的变化不仅影响着图像的明暗，还有调节景深的作用。光圈越大，景深就会越小，画面中的近处和远处都会比较模糊；光圈越小，景深就会越大，画面中近处到远处都会比较清晰。小景深由于可以虚化杂乱的背景，突出想要表现的主体，所以在人像和静物等摄影题材方面应用比较多，这也是摄影师追求大光圈的原因。而大景深可以使画面中的景物都得到清晰的呈现，在风光、建筑和商品摄影中比较常用。

（四）景深

景深是指在摄像机镜头或其他成像器前沿能够取得清晰图像的成像所测定的被摄物体前后距离范围。在聚焦完成后，在焦点前后的范围内都能形成清晰的像，这一前一后的距离范围，便叫做景深。镜头中因聚焦而形成清晰影像的现象就是景深现象，事物影像清晰称作景深内，事物影像模糊称作景深外，聚焦事物前后呈现清晰状态的空间距离（表现为纵向）就是景深范围。

景深范围是人眼对对象事物清晰呈现的一种感受和判定。人眼在观察事物时，也存在景深范围。即人注目的事物清晰，其余事物相对模糊。但由于人眼聚焦比较自如，同时受专注于某一事物的影响，对其他事物影像模糊这种情况往往都缺乏印象。

在对象事物影像清晰的范围当中，靠近镜头方向的清晰界面被称为景深近界，聚焦点到景深近界的距离被称为前景深。远离镜头方向的清晰界面被称为景深远界，聚焦点到景深远界的距离被称为后景深。景深近界和景深远界之间的距离被称为全景深，简称景深。景深大，表明景深近界和景深远界之间的清晰空间范围大；景深小，表明景深近界和景深远界之间的清晰空间范围小。景深近界、景深远界以及景深范围，会随着镜头某些因素的变化而变化。

影响景深的三个主要因素是镜头焦距、镜头光圈和摄像物距。

当镜头光圈与物距不变时，镜头焦距越短，景深越大；镜头焦距越长，景深越小，即对象事物前后清晰的空间范围越小。

当镜头光圈与焦距不变时，摄像物距越远，景深越大；摄像物距越近，景深越小。出现这种现象的主要原因，在于光学镜头的分散圈原理和共轭规律的相互影响。

当镜头物距与焦距不变时，镜头光圈越大，景深越小；镜头光圈越小，景深越大。

二、不同焦距镜头的特点与应用

（一）标准镜头

变焦距镜头中视角在40°～50°这一区段的称为标准镜头，镜头焦距长度等于或接近于成像器件的对角线长度。

标准镜头是参照人眼视角确定的，它在视觉感受方面与人眼相差无几，因此它所传递的影像情况与客观实际最为接近。标准镜头的这一物理特性，使它具有了客观、真实

的表现特点,给人以纪实性的视觉效果画面,所以在实际的拍摄中,它的使用频率是较高的。但是,从另一方面看,由于标准镜头的画面效果与人眼视觉效果十分相似,故用标准镜头拍摄的画面效果又是十分普通的,甚至可以说是十分"平淡"的,它很难获得广角镜头或远摄镜头那种渲染画面的戏剧性效果。但是,标准镜头所表现的视觉效果有一种自然的亲近感,用标准镜头拍摄时与被摄物的距离也较适中,所以在诸如普通风景、普通人像、抓拍等摄像场合使用较多,最常见的纪念照,更是多用标准镜头来拍摄。另外,标准镜头还是一种成像质量上佳的镜头,它对于被摄体细节的表现非常有效。

(二)长焦距镜头

变焦距镜头中,长焦距镜头(简称长焦镜头)是相对于标准镜头区段说的,一般是指视角小于 30°、焦距大于 70 mm(相对 35 mm 相机)的镜头。

1. 长焦距镜头的画面造型特点

在实际拍摄中,既可以直接使用专门的长焦距镜头,也可以运用摄像机变焦距镜头中的长焦距部分,所拍得的画面效果和造型表现是一致的,具体有以下一些特点。

1) 视角窄,成像大

摄像机变焦距镜头,在 2/3 英寸 CCD 体系中,标准镜头焦距一般在 25 mm 左右;在 1/2 英寸 CCD 体系中,一般在 12 mm 左右。标准镜头视角在 45°左右,而长焦镜头视角会大大小于标准镜头视角。例如在 2/3 英寸体系中:

镜头焦距 50 mm ,视角为 23°左右;

镜头焦距 75 mm ,视角为 14°左右;

镜头焦距 100 mm ,视角为 12°左右;

镜头焦距 150 mm ,视角为 8°左右 。

镜头的焦距与视角成反比,与成像成正比。焦距越长,视角越小,成像越大;焦距越短,视角越大,成像越小。用长焦距镜头拍摄的画面能将远处的景物放大拉近,有用望远镜观察景物时的感受。

2) 畸变小,透视弱

用长焦镜头拍摄的景物畸变小,适合拍摄人像,但长焦镜头中的景物透视关系,与人眼在相同距离直接感受的透视关系并无二致。由于对象事物被镜头"拉近"使成像变大,会让人眼形成一种错觉,仿佛透视关系真的发生了变化。所谓透视弱,是指长焦镜头中,纵向对象事物之间应该具有的空间关系被弱化了,前后距离似乎被"压缩"变"短"了,感觉对象事物之间"贴近"了,因而区别于正常透视。

3) 景深小,聚焦难

在光圈值和拍摄距离不变的情况下,镜头的焦距越长,景深越短;焦距越短,景深越长。长焦镜头景深小的特性,形成了前后距离的层次感、空间感,创造了虚实有别的造型美。但由于景深小,聚焦变得困难,尤其是拍摄运动物体,需要跟焦点的时候,稍不注意,就会造成画面焦点不实。

4) 范围小,易抖动

由于长焦镜头视角窄、景深小,画面中呈现的景物范围受到前后景深范围、左右视

场角的限制,只有一小部分景物可以"上镜",因此不宜准确捕捉运动中的被摄体,并且镜头略有抖动,画面也跟着起舞,拍摄运动镜头时应多加注意。

5) 现实的纵向空间被压缩

长焦距镜头压缩了纵深方向的景物,画面的纵深感和空间感减弱,使镜头前纵深方向上的景物与景物之间的距离减小,多层次景物有远近相聚、前后重叠在一起的感觉。

6) 具有望远镜的效果

长焦距镜头拍摄的画面有将远处物体拉近的视觉效果,如同人们生活中用望远镜观察远处的物体那样。由于长焦距镜头的造型特点,远在10米之外的细小物体如同就在眼前伸手即可触摸到似的。观看这种镜头拍摄的画面,很难对景物与摄像机之间的实际距离做出准确的判断。

7) 长焦距镜头在表现运动物体时,对横向运动表现动感强,对纵向运动表现动感弱

长焦距镜头表现动体横向运动时,具有"加速"效果。且镜头焦距越长,拍摄距离越近,其"加速"效果越明显。用标准镜头拍一个人横向正常行走,一般不会有明显的速度感觉;但用长焦镜头拍,会感觉走得很快,"速度"感就会出来。同样,用长焦镜头做横向摇摄时,画面上也会形成较快"速度"。在摇摄速度相同的情况下,长焦镜头形成的画面速度要比标准镜头明显增快。同样的摇摄速度,在标准镜头看来没什么问题,但如果用长焦镜头摇摄,可能会让观众感觉"眩晕"。这些都是长焦镜头的"加速"特性在起作用。长焦镜头能"加速"动体表现,其原理在于,屏幕画面是一个固定不变的影像画框,观众对速度的感觉,主要来自动体通过画框的时间(或通过动体前后景物的运动反衬)。而不同视角镜头所对应的实际空间(横向)距离是不同的。对于视角较大的标准镜头来说,它的实际空间距离要大大超过长焦镜头,这样同样速度的动体,通过画面的时间就会长一些,感觉上就好像慢一些。

长焦距镜头表现动体纵向运动时,具有"减速"效果。长焦镜头压缩了空间,减弱了透视,在表现动体纵向运动时,具有"减速"的效果。且镜头焦距越长,拍摄距离越远,其"减速"效果越明显。一个人在同样距离,用同样速度迎面向摄像机跑来时,用标准镜头拍,会很快跑到摄像机前。但用长焦镜头拍,这个人就要跑上一阵子。这是因为,长焦镜头对纵向空间有"压缩"效果,人们感觉前后对象事物之间距离不远,但实际距离却是比较远的。对于一个4倍于标准镜头的长焦镜头来说,人们会感觉标准镜头的空间距离要远一些,而长焦镜头的空间距离要近一些。但实际情况却是长焦镜头表现的空间距离更远。因此同样的速度,通过标准镜头感觉会快一些,而通过长焦镜头感觉会慢一些。运动速度就是这样被错觉"降"下来的。

长焦镜头的这两方面特点,对于镜头节奏的形成具有重要意义。在拍摄运动物体时,如想加快镜头节奏,就可以通过长焦镜头的横向"加速"特点来实现;如想减缓镜头节奏,就可以通过长焦镜头的纵向"减速"特点来实现。

此外,长焦镜头还具有"诗意"的表现特点,这主要是由其景深小、透视弱、视野小等特性综合作用的结果。长焦镜头在很多方面不同于人眼,特别是在较远距离拍摄时,其"压缩"纵向空间的特性,让镜头空间和影像构建带有了更多一些"超凡"、"空灵"、"朦

胧"的味道。很多富于诗意的画面,固然与影像内容有关,但也与长焦镜头的运用有关。

2．长焦距镜头的运用

1）调拍远处的被摄对象,追求真实自然的艺术效果

在电视节目的拍摄过程中,常会遇到下面这样几种情况:

第一种,被摄对象不希望、害怕甚或拒绝摄像机的拍摄,也许他不愿在当时的场景下于公众面前"曝光"亮相,也许他正在做不光彩甚至触犯国家法律、法规的事,也许他自知理亏害怕新闻媒介揭露和传播事件,等等。总之,不管是出自哪种具体原因,拍摄者遇到的麻烦是不能接近他,或不能让他发现正被拍摄。

第二种,被摄人物从未或很少接受电视记者的采访,面对距离较近、紧"盯"着自己的摄像机时感觉很紧张、不自然,出现一些明显失常的神态和动作,此时如果不采取恰当的拍摄距离和拍摄方法,很难让被摄人物摆脱不适应、不自然的心理状态,也很难获得真实、自然的画面效果。

第三种,与被摄对象可接近的程度只能处于有限的范围之内。比如,拍摄野生动物时,一方面,一些野生动物害怕人类,摄像师只能在非常远的地方隐蔽拍摄,否则会"打草惊蛇";另一方面,在拍摄某些大型的食肉动物时,诸如狮、虎、豹等,距离太近可能难以保障摄像人员的人身安全。显然,拍摄《动物世界》的摄像师们经常会遇到这类问题。

遇到以上问题,为得到宝贵的真实画面,简单而有效的办法就是远离被摄对象,使摄像机处在一个不易被发现的位置上,再利用长焦镜头进行拍摄,这种方法称为"偷拍"。偷拍的目的是为了拍摄出被摄对象表情自然、动作自如、场面真实的画面。

另外,在一些影视作品中,为了追求真实自然的艺术效果,在处理现实生活的题材时,把演员放到有群众的生活环境中去。例如,张艺谋导演的《秋菊打官司》一片中,秋菊和妹妹在菜市场卖辣椒凑盘缠一场戏里,摄像师就是运用长焦镜头在菜市场外隐蔽的地方,调拍菜市场中的人群和演员,从而获得一种群众表情神态自然、言谈活动从容、自然光效质朴的生活化氛围。

2）运用长焦距镜头表现事物的特写画面

长焦拍摄善于表现特写镜头,擅长拍摄微小的物体,或表现纹理、质感,可以充当一个放大镜,扩大人眼正常的视野范围。长焦镜头通过特写,还可以揭示不易察觉的细节,放大和强化被整体湮没的局部。用长焦镜头拍摄的画面,排除了背景中杂乱的东西,使镜头最大限度地把具有特殊表现价值的细节从背景中"提纯",有美化作用,所有造型元素有大展拳脚的余地。法国纪录片大师雅克·贝汉的"天·地·人"三部曲之一《微观世界》,全程使用超长焦(也可以叫做微距)镜头记录。这里,镜头就像一面显微镜,放大了微观世界的生存状况,审视了极限生命的喜怒哀乐。观众叩响了微观世界的门环,用生命等同体的视角关注生灵,其中留驻了多少敬畏、汗颜和礼赞。

影片《我的父亲母亲》"补碗"一场戏里,父亲被抓走,母亲追赶父亲时从山坡上滚下来,摔碎了那个青瓷碗,姥姥为了安慰母亲请来了补碗匠,补碗的整个过程都是用长焦镜头拍摄的,这些镜头将一个平常的补碗过程"切割"成一个个极富美感的局部,光线与线条的美感使人们感到这些局部如同一个个优美的抒情音符,碗中凝结了母亲的爱,补碗将情意缝合,母亲的心愿淋漓挥洒,半羞半喜,百态横生。戏剧的一个重要部分就是

观众感情的投入,镜头是观众情感投入的阀门,而特写镜头在观众和角色之间架起一座移情的桥梁。长焦镜头视角窄、视野小,近距离拍摄时就将人物限制在了特写的景别上。用长焦镜头拍摄人物的面部特写,能够正确还原出人脸的五官比例,线条清晰,质感细腻,袒露人物的内心世界。

3) 跨越复杂空间,拍摄不易接近或无法接近的人物或场面,可利用长焦距镜头远距离拍出小景别的造型效果

外出拍新闻,经常会遇到这样的难题:面对浩大的群众场面需要拍摄某个特殊人物而又无法进入人群,遥望炮火连天的战场需要报道战况而又难以置身其中,远离卫星发射场需要把火箭点火腾空的精彩瞬间记录下来而又不能走近等等,这时如果没有长焦距镜头或变焦距镜头的倍数不够大,那么所有的创作意图都将难以实现。

同样,在影视剧实景拍摄时,也会遭遇空间的限制。美国影片《加勒比海盗》中,两支舰队在苍茫的加勒比海上交战,大海泱泱无法靠近拍摄,拍摄时只有依靠长焦距镜头:机位设置在其中一条战舰上,用长焦镜头遥望另一方,于是对方的伤势情状、愈战愈勇恍若眼前,观众仿佛也置身战斗,和船上的水手同仇敌忾。

用长焦镜头拍摄远处物体时,由于空间距离很远,空气中密实的介质就会变成一道厚实的纱幕,阳光经过时,折射出一股股向上蒸腾的气流,因此,远处的景物就像在蒸发一样,虚无缥缈。美国影片《接触未来》中,就是通过这样的镜头看到了水星飞船在航空中心第一次起飞的情景。飞船就像一只鸟儿,慢慢地飞离基座,氤氲之中轻柔地滑出云层。长焦镜头使飞船在告别之前表现百般缱绻,似乎流露了它依依不舍的眷恋。随即,悲剧发生了,由于人为破坏起飞失败,飞船炸裂了。看似优美的若即若离,却成了一首凄美的挽歌。

由于长焦距镜头视场角窄,并有"望远"效果,即便在远离被摄主体时也能够拍摄出被摄主体的小景别画面,因而可以突出表现被摄主体或展示细节。

4) 长焦镜头可以压缩现实的纵向空间

长焦距镜头拉近了现实环境中纵深方向物与物之间的距离,多层次景物远近相聚、前后重叠,紧密团结在一起。长焦距摄像压缩了空间,减弱了透视,因此画面中的背景被拉近、放大,责无旁贷地参与叙事。例如,黑泽明导演的著名影片《罗生门》中描述柴夫在森林中发现尸体的一段。柴夫在幽深恐怖的林间行走着,前方阴森的林丛幻化成死去的魂灵。这时运用了长焦镜头,前方鬼舞着的林丛窜到柴夫跟前,张牙舞爪的树木充斥了画面,它们疯狂地叫嚣着、挑衅着。"道高一尺,魔高一丈",人的力量受到了莫名的威胁。

长焦距镜头压缩现实的纵向空间,可以使画面形象饱满,以渲染环境气氛。长焦距镜头使镜头前的物体远近相聚,景物在画面上稠密起来。影片《角斗士》中,摄影师多次运用长焦距镜头,将在竞技场戏看角斗士们生死相搏的看客,挤压在一个平面内,画面膨胀了,看客的兽欲淹没了角斗士的血和泪,人性的真善美遭到了无情的践踏。

长焦距镜头拉近纵向景物之间的距离,可以烘托寓意深邃的画面。影片《死神与少女》的开端,摄影师选择了黄昏的气氛,用超长焦距镜头,将硕大的熔铁落日与田庚老人结构在同一近景中,一个被晚期癌症折磨的老人,以半剪影的形态影印在泣血的残阳

中,沉思着最终的抉择。一生的坎坷经历平添了生活纷呈的异彩,而今无限的眷恋化作依傍与无奈,令他不忍离去。似火的残阳烘托了老人此刻的复杂心绪,"夕阳无限好,只是近黄昏"。

5) 运用长焦镜头,创造画面虚实有别的造型美

由于长焦镜头具有景深小的特点,在拍摄特写镜头时,很容易在杂乱的环境中找出主体,做到虚化背景,将主体从背景中"摘"出来。在影片《原野》里,仇虎为了报仇回到家乡,与昔日恋人金子在白桦林相遇,两人有一段抒情戏。摄影师利用长焦镜头拍摄,仇虎和金子深情对视,平静的心灵荡起浪花,冷却的情感重卷波澜,爱情的缕缕丝线剪不断,理还乱。背景中黄绿纷披的树叶在有限的景深里虚化成时而黄、时而绿的光晕,为两人悠悠的情思画上浓墨重彩的一笔。

这种技巧还可以用来拍摄纵深运动的人。当焦点聚到空间中的一个点的时候,来来去去的人到了这个点就清晰成像,越过这个点就模糊不清。利用浅景深结合人们的视觉的选择性,画面的流动性被放大了,更营造出一种飘忽、无序的迷离美。音乐电视作品中经常用到这种技巧,借以契合音乐的感性和抽象。

6) 利用长焦镜头创造虚焦点画面

如果把焦点有意不调到被摄主体上,而在或前或后的某个位置上,这时画面形象就会出现虚化现象。

虚焦点可以营造画面的美感。美国影片《云中漫步》的开头部分,一个个闪耀着的紫色光斑构成一幅涂有梦幻色彩的衬底,伴随着主题音乐,光斑流动着,逐渐缩小变成一颗颗晶莹剔透的葡萄。这是一个在葡萄酒乡发生的爱情故事,美妙的开头中流转着一种人与人、人与美景之间可以置换的风情韵致,男女主人公的爱情宛如雾里看花,那份羞涩和甜蜜荡漾开来,铺陈为一种朦胧缥缈的底色,经历多少缠绵悱恻、路转峰回,晶莹的葡萄如约而至,两人守得云开,花好月圆。

虚焦点可以连接时空的转换。长焦镜头拍摄的虚化画面可以作为虚入虚出镜头,用虚幻的场景连通异构的时空。在影片中经常表现为主人公陷入遐思,眼前景物逐渐模糊,跨越了此时此景,幻化出那山那水。

在新闻、采访等纪实类节目中,使用虚焦点可以满足被摄对象的特殊要求。一些被摄对象由于种种原因,不希望在屏幕上"露脸",比如,一些有犯罪前科的人、艾滋病患者、警方保护的卧底人员、有难言之隐者等等。为保护这些被摄对象的权益,通常会在人物的脸部做模糊处理,但是这样做屏幕就像被打了补丁,破坏了画面的整体感。解决这个矛盾,使用长焦镜头的虚焦点功能,就是对症下药。中央电视台的《讲述》栏目曾播出了一期节目,记述了警方破获的一起特大拐卖妇女案。受害者小红(化名)在惨遭强暴之后,果断地报案,并毅然深入虎穴,协助警方营救其他的受害者。拍摄采访段落时,为了保护这个受过伤的女孩,摄像师独出机杼,使用长焦镜头将焦点对准小红面前一朵绽放的花,于是小红的脸模糊了。毫无疑问,花朵成了画面的主体,成了小红的化身。如此一来,小红得到了保护,画面有一枝独秀的美感,并且花与人的映射寄予了编导对她的礼赞。

7)利用长焦镜头景深范围小的特点,通过调整镜头焦点形成画面形象的转换,完成同角度、不同景物或不同景别的场面调度。

利用动态焦点,改变画面的虚实关系,从而获得画面形象主次关系的变化,达到叙事的目的,这种手法称为焦点调度。

(1)画面中两者之间的焦点调度。

焦点在两者之间调度,沟通了场景的纵深空间,创造了画面的立体感,同时投映了两个独立主体间的抗衡。影片《马门教授》中,手术前马门与助手(法西斯分子)发生了一场争论。画面前景是助手举着的一双黑手,两手之间是马门教授的脸。随着人物的对话,焦点在手、脸之间来回调度,这无疑昭示着正义与邪恶的对抗。当一双黑手清晰地占据前景时,我们看穿了其中的贪婪与阴谋;当马门教授的脸压倒前方的黑影时(焦点在人脸,前景中的手是模糊的),我们领略了他的威仪与气度。同时,焦点调度强调了两者的距离感,这正好外化了正义和邪恶之间天然存在的鸿沟。

焦点的调度也可以在景物和主体之间,景物与主体虚实相生,相映生辉。电视剧《男才女貌》是一部讲述现代男女情感选择的都市言情剧。剧中,男主角邱石为追求苏拉,约她到一个气氛优雅的咖啡厅见面。此时镜头打了一个埋伏,首先两位主人公在画面的深处一片朦胧,而清晰可见的是前景中恬美的花朵和摇曳的风铃,这里借物言情,朦胧处皆成妙境。而后,焦点后移,邱石和苏拉清晰了,两人交谈着,羞涩而又甜蜜,而花朵被写意式地涂成一片斑斓的色块,风铃被点睛似的留下几个晶莹的亮点,这里真情实,佳景虚,脉脉含情,尽得风流。

(2)银幕上多者之间的焦点调度。

这一手法丰富了画面内部蒙太奇的结构形式,让观众在平静的画面中感受暗潮涌动。例如影片《垂帘听政》为咸丰祝寿一场,皇上突感不适,引起众人不安,"山雨欲来风满楼"。此刻焦点在皇上、丽妃、懿贵妃、皇后与肃顺之间往返变换。摄影师利用长焦距、大光圈,在同一时空里不断调节焦点,随时改变画面中的主体,表现镜中人物左顾右盼、察言观色的神态,生动揭示了每个人物此时复杂的心理活动,准确描绘了钩心斗角的皇室关系。

(3)银幕中焦点的变化还可以表示时间的推移。

被摄对象从清晰到模糊,再从模糊到清晰,这种渐隐渐显的视觉效果类似于叠画,观众根据观影习惯,会自然地产生迎接感与远离感,把它归结为一个时间段的叙事。影片《娥子》中就应用了这种技巧。一天晚上,娥子坐在沙发上津津有味地看通俗歌舞。李老师忙完家务,从后景走上来,换了个频道,正播出一段西洋歌剧,李老师兴致大增,坐在前景床头饶有兴趣地看着。这时焦点在李老师脸上,后景的娥子模糊不清。片刻,焦点慢慢变到娥子脸上,我们清晰地看到她索然无味的表情。然后焦点又慢慢回到李老师脸上,她合着音乐的节拍,欣然地晃着肩头。焦点再次转给娥子,这时我们看到她已经闭上眼睛打瞌睡了。两个人物、两种不同的文化素养和情趣的对比,通过焦点的变换一览无余。这里焦点的变化不仅能够表现视觉中心在纵深空间层次上的转移,而且表现时间的过渡,即娥子从索然无味到阖然入睡。

3. 长焦距镜头拍摄的技术要点

1) 聚焦要准

长焦距镜头的景深较小,特别是在物距较近、光圈口径较大(F 数值小)时,这种现象更为明显。因此在拍摄过程中焦点必须调准,力求精益求精。最好不采用目测距离或估计距离,尔后直接将焦点调到估计数值上的拍摄方法。因为这种方法常会出现误差,使被摄主体处于景深范围之外,画面形象模糊,出现常说的焦点不实的现象。

如果用长焦距镜头以运动摄像的方式拍摄两个以上物距不同的物体,则对拍摄者操作技术上的要求更为严格,用前面提到的拍摄方法很难保证准确地跟焦点。在这种情况下,一般是先用摄像机分别测出几个需在画面上加以清楚表现的物体的距离,并在镜头焦点环上分别做上记号,拍摄时,由摄像师和摄像助理两人配合共同完成。摄像师主要负责画面构图和镜头运动,摄像助理则在镜头运动到不同位置时,根据事先测好的数值分别调整焦点,这样就容易得到一个焦点始终准确、不同距离上的各物体都清晰的画面。

2) 画面要稳

长焦距镜头视场角小,机身、镜头的细微抖动,都会影响画面的稳定,特别是在较远距离拍摄时,画面抖得更厉害。这种抖动不论是在固定镜头还是在运动镜头中都会干扰和影响观众观看屏幕形象,破坏观众的审美心境,甚至导致他们误解画面的表现意义。因此,在用长焦距镜头拍摄时应尽量运用三脚架支稳摄像机;在没有时间或无法用三脚架的情况下,肩扛摄像机时则应尽量利用依托物,稳定住身体或手臂,在开机至关机这一段拍摄过程中屏住呼吸或轻吸匀吐保持呼吸平稳,并尽量使左臂、右臂及右肩部肌肉放松,保持摄像机的稳定。

(三)广角镜头

广角镜头是一种焦距短于标准镜头、视角大于标准镜头、焦距长于鱼眼镜头、视角小于鱼眼镜头的摄像镜头。

广角镜头又分为普通广角镜头和超广角镜头两种。普通广角镜头的焦距一般为 28～24 mm,视角为 50°～84°,超广角镜头的焦距为 20～13 mm,视角为 94°～118°。鱼眼镜头的焦距为 8 mm,视角可达 180°。

1. 广角镜头的画面造型特点

1) 视角宽

广角镜头可以涵盖大范围景物,如拍摄广阔的原野或城市高大的建筑等,用标准镜头也许只能拍到景物的一部分,无法表现出景物的宽阔或高大。而用广角镜头拍摄,就能有效地表现出大场面开阔的气势或建筑物高耸入云的雄伟。

2) 景深长

广角镜头不光容纳景物范围广,而且景深范围也明显比标准镜头大。在拍摄广阔的大场面时,一般都依靠广角镜头焦距短、表现的景物景深长的特点,将从近到远的整个景物都纳入清晰表现的范围。此外,用广角镜头拍摄时,如果同时采用较小的光圈,

则景物的景深就会变得更长。正是由于这种长景深的特点,广角镜头往往被当做一种机动性很强的快拍镜头使用,有时几乎不用对被摄物聚焦,就能极快地完成抓拍任务。

3）影像小

广角镜头视角宽,导致事物成像比人眼实际感觉小。在标准镜头看来较大的事物,通过广角镜头就会被"缩小"。

4）透视强

广角镜头能强调前景和突出远近对比,这是广角镜头的另一个重要性能。所谓强调前景和突出远近对比,是指广角镜头能比其他镜头更加强调近大远小的对比度。也就是说,用广角镜头拍出来的照片,近的东西更大,远的东西更小,从而让人感到拉开了距离,在纵深方向上产生强烈的透视效果。特别是用焦距很短的超广角镜头拍摄,近大远小的效果尤为显著。

5）有镜像畸变现象

焦距很短、视场角很大的广角镜头在近距离拍摄某些物体时,由于镜头镜像畸变的原因,线条透视效果强烈,线条倾斜、变形,具有某种夸张效果。摄像机位置离被摄体距离越近,这种变形与夸张的效果越明显。

6）广角镜头表现运动对象的速度时有动感强弱之分

广角镜头在表现动体横向运动时,具有"减速"效果。且镜头焦距越短,拍摄距离越远,其"减速"效果越明显。用标准镜头拍一个人横向正常行走,这个人很快就会走出镜头;而用广角镜头拍,就要多花一些时间这个人才能走出镜头,由此产生"慢"的感觉。同样,用广角镜头做横向摇摄时,镜头形成的相对运动速度也会慢一些。这都是广角镜头的"减速"特性在起作用。广角镜头降低物体横向运动速度的现象,与长焦镜头增强物体横向运动速度的现象在原理上相同,只不过原因正好相反,即都是人眼对镜头空间距离的主观感觉和客观实际存在较大差距,使人们产生错觉所致。

广角镜头在表现动体纵向运动时,具有"加速"的效果。且镜头焦距越短,拍摄距离越近,其"加速"效果越明显。一个人在同样距离,用同样速度迎面向摄像机跑来,用标准镜头拍,会很快跑到摄像机前。但用广角镜头拍,这个人会跑得更快。因为广角镜头影像小、透视大,对纵向空间有"扩展"作用。人们感觉这个人好像离得很远,但实际距离并不远。因此用同样的速度,会比经验判断感觉更快。运动速度就是这样被错觉"加"上去的。

广角镜头的这一特点,对于镜头节奏的形成具有重要意义。拍摄运动物体时,如想加快镜头节奏,就可以通过广角镜头的纵向"加速"特点来实现。如想减缓镜头节奏,就可以通过广角镜头的横向"减速"特点来实现。

7）肩扛拍摄时画面易于平稳清晰

与长焦距镜头相比较,广角镜头在相同情况下还具有画面清晰度高（减少了长焦距镜头容易出现的画面雾化现象）、色彩还原好,肩扛摄像机拍摄时画面容易稳定,拍摄成功率高等优点。即便发生相同程度的轻微摇晃,用广角镜头拍摄的画面从直观上看也要比用长焦距镜头拍摄的画面平稳得多。

2. 广角镜头的运用

1）利用广角镜头近距离表现大范围景物,使景物产生近大远小的梯度变化

全景画面和远景画面在电视节目中占有重要的位置,如果用长焦距镜头拍摄全景和远景画面,不仅摄像机要退到一定远的距离之外,而且由于长焦距有压缩空间的特性,使其所呈现的远景画面缺少纵深感和空间感。广角镜头视场角宽、景深大,具有表现开阔空间和宏大场面的优势。用广角镜头拍摄全景、远景景别时,容易获得视野开阔、空间纵深感强的画面效果。

广角镜头还具有在较近距离表现较大范围景物的功能,特别是在室内或其他一些拍摄距离不可能延长的地方,这一造型优势就更为明显。

广角镜头呈现的画面不仅视野开阔,而且直观画面造型,有拉开镜头前景物之间距离的感觉。广角镜头表现景物近大远小的梯度变化,产生了一种强烈的深度效果,并且这种梯度变化速度大于人眼正常情况下对类似空间景物感知的梯度变化。因此,对一组同等距离上相同数量的物体,用广角镜头表现时,从视觉上,不仅觉得这段距离较长些,而且觉得物体与物体之间的距离也较大些。

2）利用广角镜头展现画面主体及其所处的环境

广角镜头适于展现画面主体及其所处的环境。广角镜头在表现人物主体的同时表现人物所处的环境,有着以环境烘托人物、进一步说明人物身份、刻画人物性格、交代人物动作目的等方面的作用,是电视画面通过形象的对列,表达思想、表现意义的一种方式。广角镜头在展现主体与环境关系方面具有较强的表现力。广角镜头与标准镜头和长焦距镜头相比,其画面前景和背景（后景）的概括范围大,拍摄同等比例的人物肖像时,它既能把人物推进观众,又能适当地在画面构图中交代人物所处的环境。

由于广角镜头视场角宽,能将人物身后较大范围的背景空间收进画面,在表现人物动作和神情的同时,在画面中保留了一些对空间环境和人物背景的介绍。而长焦距镜头只能表现出人物身后一个狭长的空间,人物所处环境特征不明显,甚至由于长焦距镜头压缩纵向空间的特性,人物与背景空间景物形成新的组合,使观众从画面上无法判断人物所处的实际位置。由于广角镜头能够在主体人物的前后保留一些适当的前景和背景,因此在纪实性节目和新闻节目中,能够起到交待环境的作用。

纪录片《茶马古道——德拉姆》用广角镜头记录了这样一段场景:惊涛拍岸的怒江峡谷中,驿行的马队鱼贯而行。两旁群峰壁立,下方江水湍急,栈道仅容一人通过。放眼望去,生命如同游丝。然而,他们是这片天地间驾驭风土的行者。风沙研洗过的裸地上,一丛丛蹄痕钤印写成疏密有致的天书,往往复复,未及读懂又有新字上来,连篇累牍述及千年。

3）利用广角镜头景深大的造型特点,可以增加画面的容量和信息量

现代电视画面造型,追求在一幅画面上或一个镜头中的大容量、多信息,即在一个画面中,形成几组事物的相互对比、映衬、烘托等,展现生活的原貌,不去"净化"我们所看到的世界,而是通过摄像机的镜头,将客观景物和事件有秩序地组织到画面上,还原出生活本来面貌,并赋予它一定的表现意义。

（1）广角镜头视角宽、景深大,能够将纵横两个方向的大部分景物都收入囊中。

使用广角镜头,位于前景的物体成像面积很大,置于后景的景物绵延范围很广。"细草微风岸,危樯独夜舟"的细致描绘和"星垂平野阔,月涌大江流"的雄浑概括相映生辉。

广角镜头的景深与人眼的视觉空间很接近,它使影视画面摆脱了戏剧舞台的视觉观念,走进生活,走向自然。影片《闪闪的红星》中,摄影师将镜头调到大短焦端,融合前景、后景,创造出富有象征意义的空间造型,在夕阳的逆光下,冬子乘着竹排顺流而行,近处翠竹欲滴,缓缓前移,远处青山苍翠、江水湍急,整个画面呈现出一派革命情怀,寓情于景,借景传情。

(2)广角镜头的大景深适合表现多层横断面,为多层次表现人物、景物及情节创造了条件。

充分利用前景、中景、背景,画面将会呈现出立体的、多义的造型效果。电视剧《月牙儿与阳光》中有这样一段情节:学校组织"优秀英才大会考",并设立奖学金。张小月出身贫寒,成绩优异,希望得到奖学金继续读书;吴慧敏是教育局长的女儿,企图获得奖学金,光耀门楣;罗灿阳出身官宦世家,与吴慧敏有矛盾,处心积虑地阻止吴慧敏得到奖学金。这次,罗灿阳想了一个好办法。她以和张小月一起复习功课为由,为她请补习专管,让她拿到奖学金。在辅导课上,前景中的张小月,专心听讲,用心记录;后景中的罗灿阳无心听课,一会涂指甲,一会打瞌睡,还时不时鬼笑。她盘算着张小月准能拿到奖学金,她又可以出一口恶气,广角镜头将两人不同的心态表现得淋漓尽致。

(3)广角镜头中包含了海量信息。

在一帧画面里,几组事物之间可以形成隐喻、对比、烘托等关系,有丰富内涵。在影片《菊豆》中,摄像师使用广角镜头表现染坊中的劳作场景。巨大笨重的机器占据着前景,带来一种透不过气的压抑感。菊豆和天青位于画面的后方,与听凭使唤的毛驴位于同一横排,一起在机器旁忙碌。此时,两人在杨家的地位可见一斑——像牲畜一样,毫无尊严。

(4)广角镜头的大景深还可以拍摄纵深的场面调度镜头。

景深不仅涉及清晰范围这一技术问题,而且还涉及将主体安排在不同景位上所形成的场面调度这一艺术创作问题。有了场面调度,空间环境不再因为镜头的分切变成片段化的组合,这为观众的视觉欣赏和理性分析提供了一个完整而自由的天地。

在影片《金刚》中,对电影充满狂热的导演带着拍摄队伍,搭上"冒险号"寻找电影梦。意外加偶然,船驶向了地图中的骷髅岛。此时,广角镜头里置于前景的地图沉入海中,后景中的船驶向画面深处,越行越远,消失在迷雾中。这是一个富有寓意的画面。指引他们寻梦的地图沉入茫茫大海,预示了悲剧命运的开始。这条不归路上潜伏着无数惊险,等待他们的是九死一生。

4)利用广角镜头线条透视的夸张变形和曲像畸变效果,形成特殊的审美感应

(1)广角镜头拍摄的画面前后景物大小对比鲜明,线条透视效果强烈。

在纪录片《国庆阅兵》中,广角镜头使迎面而来的坦克、装甲车及导弹运输车变得异常巨大,似钢铁长城,隆隆而过。整个陆海空三军仪仗队威武雄壮,画面中涌动着赞颂的旋律。

(2) 广角镜头的透视感不仅表现在深度空间中,还反映在纵向空间上。

使用广角镜头进行仰拍或俯拍时,纵向空间就会发生变形,主体或者高大魁梧,或者渺小猥琐。电影《寻枪》中,摄影师多次使用广角镜头仰拍小镇的一座石门,强烈的透视感加重了石门的分量。丢枪警察马山每天在石门中穿梭往来,一种巨大的压力负荷在身。马山内心的彷徨与精神的失衡喷薄而出。

在纪录片《故宫》中,大殿的拍摄采取广角仰拍,体现了皇宫的威严和庄重。在很多的电影、电视剧中,英雄人物中枪倒下的动作,镜头往往是用广角仰拍的,画面中人物的身躯显得异常高大,他的倒下像铁塔倾斜、泰山坍塌,营造一种悲壮的气氛。

(3) 被强调了透视的空间,还可以被创造性地应用到很多场景中。

比如说,当以外反拍角度拍摄两个人物的对话时,长焦镜头令空间压缩,人物之间的距离就贴近了;而广角镜头将空间拉伸,此时凸现的是人物之间的心理隔阂。在影片《毕业生》中,男主人公和父母、亲友在一起时,透过长焦镜头,他们的亲近距离渲染了温馨的亲情。相反,当他和罗太太"鬼混"时,摄影师使用了广角镜头,以此来暗示两人的心理距离。

(4) 应用广角镜头的曲像畸变特性,形成特殊的审美感应。

当用广角镜头近距离拍摄人物时,他的鼻子会变大,耳朵会变小,两眼之间的距离会变宽,具有明显的诋毁和丑化的意义。然而,变形和夸张也是影视创作中不可或缺的艺术变量,曲像畸变效果如果运用得当,也可以得到别样的艺术张力。

影片《堕落天使》中,摄影师大胆使用了对角线鱼眼镜头。这种超广角镜头具有更加强烈的夸张、透视效果,美丽或英俊的演员被异构成头大身小的畸形,他们的心灵是扭曲、变态、孤独的。背景被推到大后方,好像根本与主人公无关。人成了世界中孤立的个体,剩下的只是无力的挣扎、失意的愤懑、被遗弃的落寞。

5) 广角镜头便于近距离拍摄,完成抢拍和偷拍

在新闻摄像中,摄像记者既要通过寻像器取景构图,又要移动身体去追随运动中的人物,如果再加上用手调焦点,常常会顾此失彼。利用广角镜头景深范围大的特点拍摄时,摄像记者就可以省去调焦这一动作,集中精力去抓取抢拍有价值的新闻形象。甚至在拍摄现场混乱、人物众多的情况下,记者也可以用手臂托起摄像机,采用不看寻像器、估计距离、估计方位的方法直接拍摄。

采用不看寻像器非正常持机姿势的拍摄方法,还可以完成偷拍。在一般人的心目中,只有摄像记者肩扛摄像机对准他时,才是在拍他。如果我们有意避开人们这种心理定式,采用拎着或抱着,甚至背着摄像机的持机姿势,大胆接近被摄人物,在其不加防备的情况下进行拍摄,同样可以出奇制胜,偷拍人物真实、自然的表情和动作。当然,采取偷拍的拍摄方式在法律和职业道德上还有一些问题,需要特别注意,小心使用。

6) 广角镜头有利于在移动摄像时保持画面的稳定

在摄像机发生同样的抖动时,使用广角镜头拍摄,画面的稳定性和影像的清晰度要比使用长焦镜头时好得多。这一特点让广角镜头在移动摄像中备受青睐。摄像师跟随拍摄运动主体时,一方面利用了广角镜头景深大的长处,保留较多的"生活空间",另一方面看中了它具有较好的画面平稳性,避免出现摄像机水平不准等显而易见的毛病。

纪录片《深山船家》中，有一个著名长镜头——扛包过江。一分多钟的时间内，摄像师借助广角镜头，通过身体和步伐的配合，跟随记录了船工在崎岖山路中转运货物的过程。这个真实、完整的场景再现了船工的生存情状，揭示了人与自然之间既互相抗争又和谐相处的复杂关系。

3. 广角镜头拍摄的技术要点

1）画平面上横向线条的水平平衡问题

广角镜头在表现较为开阔的空间时，画平面上横向线条哪怕一丝一毫的倾斜都极易被观众感知到，从而引发他们的紧张感或给他们造成一种刺激。这与远景画面倾斜给人造成的那种不安定感有异曲同工之处。因此在用广角镜头结构画面时，注意画框上下两端的横线与画内景物横向线条的水平是一个不容忽视的问题（特殊的艺术表现除外）。特别像地平线、房屋顶棚结构线、门窗边缘线等，它们是人们日常生活中常见的具有参照意义的线条，如果在画面中发生了倾斜，恐怕很难逃过观众"雪亮的"眼睛。

2）广角镜头的曲像和形变问题

广角镜头的曲像和形变问题也应引起摄像者在创作时注意，当然，如果是节目艺术性所要求的，有目的、有意识的主观创作，则另当别论。由于摄像机的寻像器画面较小，摄像师在紧张的拍摄中可能难以及时看清由于广角镜头而造成的人像畸变，等到编辑台上看素材时再发现这些问题就"悔之晚矣"。这就要求摄像人员对于造成人像畸变的一般距离和大致情形熟稔于胸，从而在现场实拍中通过目测和相关经验来加以控制并避免之。

（四）变焦距镜头

变焦距镜头是相对于定焦镜头而言的一种可以连续变换焦距的光学镜头。它是目前电视摄像机广泛运用的镜头，为电视摄制带来了极大的便利。变焦距镜头由多组正、负透镜组成，除固定镜组外，还有可移动的镜组，通过镜筒的变焦环，移动活动镜片组，改变镜片之间的距离，达到连续变动焦距的目的。

利用摄像机机位运动和镜头焦距的改变，可以构成一种更为复杂的综合运动镜头，形成一种变化合一的效果，产生一种人们生活中视觉经验以外的更为流畅多变的画面运动样式。变焦距镜头并不是镜头的变焦倍数越大越好，因为变焦倍数越大，镜头构造越复杂，镜头越长、越重。因此，选择摄像机应从实际出发，根据所拍摄的题材及制作上的要求，选择适当的镜头。图2-12为变焦距镜头视角变化示意图。

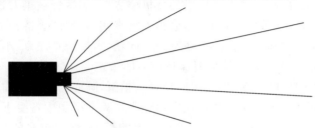

图 2-12　变焦距镜头视角变化示意图

1. 变焦距镜头的造型特性

变焦距镜头拍摄推、拉镜头与定焦距镜头移动推、拉拍摄相比,在画面空间透视上存在着明显的差异。变焦距镜头由于光学透镜结构的几何变化原因,它的视场角从广角到窄角连续变化,光学透视也发生强烈的改变。变焦拍摄的画面反映了这一视觉的演变过程,当变焦距镜头调在短焦时,全景画面的人物至背景的所有景物的焦点都很清晰,透视感也很正常;当变焦推进时,中景画面的透视还算看得过去,但背景逐渐向人物靠拢而变虚;到中近景画面透视就显得明显压缩了,背景的景物已向前景人物靠近而压缩了空间距离;到了近景画面人物充满画面时,即镜头焦距调至长焦距部分时,画面中的景物不重要的细部被放大,似乎向前景移近,后景上的景物处于景深以外几乎全部变虚,画面显得扁平而缺少立体感。

采用定焦距镜头移动推、拉拍摄,是通过改变物距的方式来推进摄影机拍摄,从画面上看,透视的演变过程很清楚,在变化中的各个景别里,前景的人物比例保持原样,背景没有拉近和全部变虚的感觉;景物之间的距离和透视关系没发生太大的变化,虽略有放大、焦点略虚,但都不贴近前景;整个由全景画面到近景画面的推移过程,视觉形象保留着自然的透视关系。

2. 变焦距镜头的画面造型作用

1) 在固定的摄影地点上,可以由远景渐变为近景,或反之

变焦距镜头可以在摄像机机位不动的情况下,通过改变镜头的焦距推向被摄体或从被摄体拉出,以此来实现画面景别的连续变化。因此可以在一个位置上拍到场面从全景到特写的各个景别。

当对一个物体从细部到整体连续表现时,如果用长焦距镜头移动机位拍摄,对物体局部的表现可以很容易实现,但很难实现从被摄物体的细部到全部的景别转换;如果用短焦距镜头移动机位拍摄,为了取得小景别(即物体细部)画面,有时需要将摄像机尽可能接近被摄物体,以至超出镜头最近焦点的距离使画面形象模糊。

此时如果用变焦距镜头来拍摄,就可以发挥短焦距和长焦距两个镜头的长处,完成景别的变化。当镜头调至长焦距部分时,一方面可以将机位放在离被摄物较远的位置上(镜头最近焦点之外)进行拍摄,以保证物体在焦点之内;另一方面画面景别可以表现得很小,使物体细部在画面中占有较大的空间。当镜头调至短焦距部分时,在机位不动的情况下,画面即可从长焦距的特写画面逐渐转换成全景,宽视角大景深的特点又使得画面有一个较大的表现空间容纳下物体的整体,并且画面形象从头至尾都是清楚的。比如,当拍摄一个具有重要考古价值的刚刚出土的陶俑时,我们就可以在较远的位置上先用镜头的长焦距部分拍陶俑身上的局部颜色或眼部,然后逐渐改变焦距拉成全景画面,让观众从局部到整体地看清这个陶俑的身姿和形态。开始的这个特写画面还可以起到镜头转场的作用,甚至有时会造成悬念。

2) 利用变焦距镜头跟拍运动物体时,可以保持画面的相对稳定

通过变焦距推或拉来跟随运动中的被摄主体,可以保持画面景别的相对稳定。被

摄主体的纵向运动直接改变着画面的景别,在这种情况下如果想保持画面景别的相对稳定,就需要移动机位或者变动焦距去跟随人物。如果移动机位拍摄,则操作起来比较困难,要么借助移动工具,要么肩扛摄像机但画面晃动,而通过变动焦距来拍摄,则比较容易实现,并且操作简单。

3)利用变焦距镜头可以实现镜头内部蒙太奇

所谓镜头内部蒙太奇,就是在一个镜头中,通过物体的位移和镜头的运动形成的画面蒙太奇,而不是通过镜头的后期组接形成的。

变焦距镜头可以在远离被摄人物的情况下,通过变动焦距及焦点,完成定焦镜头需要几个机位和镜头才能完整表现的机位调度,使人物和环境浑然一体,画面景别和视点转换,更趋向于平稳、连贯、柔和,形象和情景的表现更加生动、真实、可信。屏幕上给予观众的直观感受不同于镜头组接所产生的画面外部蒙太奇,使电视画面的造型表现更加接近生活,接近人们对现实的视觉认识规律。

4)改变变焦距镜头变焦的速度,可以产生新的运动节奏

变焦距有手动变焦和自动变焦两种方式。通过手动变焦,可以产生急推或急拉的效果,产生某种特定的节奏变化。

快速推拉镜头的造型效果是移动机位推拉方式难以实现的。急速推拉镜头强化了画面框架移动的速度,并超出了人眼观察物体的感知速度。画面形象除中心点相对清晰外,其他部分基本上虚化,呈现一种放射状急速收缩或扩张的效果,形成一种特殊的画面节奏。这种画面对人眼的视觉冲击力极强,极易造成观众心理上的不稳定感,常被用来表现某种主观视线,反映剧中人物恐惧、愤怒、惊异、狂喜的心理变化和情绪,引起观众对画面形象的注意。

3. 变焦距镜头拍摄应注意的问题

1)慎用变焦距

变焦距推拉拍摄的画面效果,是通过视场角的变化产生的,观众在生活中没有这种体验。变焦过程中,画框的运动引导着观众的观看内容和观看顺序,带有明显的技术特征和对观众收看的强制性特征。因此,除非有特殊理由,比如引导观众视线专注于某一画面或调动某种情绪,一般宜少运用变焦推拉这种拍摄方式。

2)注意对动点、动向和动速的控制

所谓动点,是指变焦距推拉的起动点(起幅)和停止点(落幅);动向是变焦距的推拉方向;动速是变焦距的推拉速度。

正确控制变焦距的动点,要注意将变焦距的起动点安排在运动的被摄体动势最大的那个点上,将停止点安排在动作停止或消失的那个点上,形成你动我动、你停我停的镜头运动方式。这样处理,可以使画面外部运动和画面内部运动有机地结合和对应起来,减弱观众对变焦距技术性起动和停止的注意,在不知不觉中接受这种画面运动。

3)变焦距推拉的起停要果断

变焦距推拉的起停要果断,犹豫或迟疑都会影响镜头运动的流畅,甚至引起表现意

图的混乱。拍摄过程中不宜过多地来回"拉风箱",以免造成不确定感或视觉上的不舒适。

4) 变焦距推拉景别变化宜大不宜小

不改变机位对同一物体单一方向的变焦距推或拉,在景别的变化上宜大不宜小,最好跨越一级景别,比如从全景跨越中景落幅为近景,否则,极短距离的推拉,画面景别变化小,不仅影响镜头的表现性,而且会引起误解,观众以为摄像师构图失误而在技术上进行补救。

第三节 特殊功能附加镜

一、星光镜

星光镜也叫光芒镜,镜片上有规律地刻画了很多条横竖或斜的细纹。生活中的光源和较强点状反射光线,在通过细纹交叉点时,会因为细纹的形状,散发出不同的光芒。由于与星星的闪光接近,故称星光镜。

星光镜依据细纹形状的不同,所散发的光芒效果也不同,常见的星光效果镜有:十字形星光镜(镜片上刻有十字形细纹)、米字形星光镜(镜片上刻有米字形细纹)、雪花形星光镜(镜片上刻有雪花形细纹)等。

面对灯火通明的城市夜景,使用星光镜会增加夜景的辉煌气氛。夜晚中迎面拍摄交通干道上的密集车流,车灯位置的变化会产生移动的星光,使画面充满生气。拍摄焰火晚会,腾空散落的焰火在画面中不断闪烁,绚丽多彩,犹如灿烂的群星。在白天逆光拍摄潺潺的流水,会形成波光潋滟、流光溢彩的生动效果。而夜晚,一个人用手电筒迎面照来,画面中的星光又会产生生活中人们常有的那种"刺眼"的效果。

二、偏振滤光镜

偏振滤光镜也称偏光镜,简称偏振镜,主要作用是消除偏振光的影响。偏振光是一种只向某个方向传输的光线,一般产生于非金属表面,如瓷器、玻璃、漆器、水面等的不规则反光,都属于非常明显的偏振光。偏振镜能够消除这些反光和炫光,而被摄对象的其余光线并不受太大的影响。电视摄像中经常会用到偏振滤光镜,比如拍摄戴眼镜的人时,有时会因为镜片反光而看不见眼睛;拍摄球状漆器,通常都会形成比较明亮的反射光斑,影响画面的表现效果;拍摄风光时可以通过偏振滤光镜调节天空的影调和色调,能够加深天空的蓝色,但又不影响画面中其他景物的正常色调等等。实践中,使用偏振滤光镜可以产生很多特殊效果,具体有:

1. 改善蓝天的影调和色调

偏振镜可在不影响或基本不影响景物其他部分原有影调(如明暗对比、黑白反差)和色调(如色彩还原、色彩对比)的情况下,阻挡部分偏振光。因而偏振镜可压暗有偏振

光的蓝天的亮度和影调,这既可把天空影调调节得更合适、更恰当,又缩小了天空与地面景物间的反差,使二者间的反差和影调更趋平衡、和谐。同时,偏振镜还可改善蓝天的色调,使彩色照片中的蓝天更蓝、饱和度更高,从而使白云更加突出、更加鲜明。由于整个蓝色天空中,与阳光投射方向成90°的区域上偏振光最强也最多,故早、晚时在南、北方和头顶的天空散射光,以及中午时在北、东、西方(中国南部夏天还包括南方)的天空散射光中均含有大量偏振光。显然,在用偏振镜调节和控制蓝色天空的影调和色调时,欲获得最佳效果,宜使拍摄方向正好与阳光投射方向相垂直。

2. 模拟夜景效果

由于偏振镜可压暗有偏振光的蓝天影调,故常与红滤色镜配合,在阳光下模拟月夜的效果(曝光应适当不足)。为模拟出逼真的月夜效果,拍摄时应使天空曝光不足,并可用3200 K色温的灯光对人物脸部的受光面和背光面进行各自适当的补光照明。用此法拍摄时虽可进行推拉运动摄影,但不宜进行水平摇摄,以免摇至不同方位时,天空密度的变化使影片的模拟"穿帮"。

3. 改善非金属物体表面耀斑部位的影像清晰度、质感和色彩饱和度

当一般白光照射到普通物体上时,物体表面将会吸收一部分色光而反射另一部分色光,从而使人眼能从被反射的色光获知该物体的固有色。但是当高强度的白光(如室外阳光)照射到光滑物体表面时,物体除反射出一部分反映物体固有色的色光外,还会把光源发出的全部色光中的相当一部分无吸收地直接反射出(若光源为阳光则这部分反光为不显任何颜色的白光)。在光滑物体的高光部位,后一类反光的强度远远大于前者,从而使物体高光部位形成亮斑、耀斑,淡化了物体本身的色调,使之偏向甚至呈现为光源色,从而使该处物体的色彩饱和度显著下降。例如,阳光下小汽车车顶表面高光部位反射出强烈白光,以至常使该部位的车身颜色不饱和。又如,带露珠、水珠的湿草地的绿色常显得较浅淡,晴天的某些绿叶、绿草地能大量反射蓝色天光,而呈现出偏淡蓝色冷色调的倾向。当物体表面上亮斑的亮度过高(过于耀眼刺目)、面积过大、位置欠佳,或耀斑过多而连成一片时,常常对整个画面的影调、色调产生有害影响,使该亮斑、耀斑处影像的层次、细节、质感、纹理、清晰度以及色彩还原等,受到一定程度的损害,且易干扰观众的视线。在现实生活的很多场合下,非金属物体表面上的亮斑、耀斑处,所反射的能呈现物体固有色的那部分反光为自然光(即未被偏振),而所反射的呈现为光源色的那部分强烈反光却被物体表面偏振了——变为偏振光。显然,此时运用偏振镜可以很容易消除这些偏振光在影像上所形成的亮斑、耀斑,而又能真实记录下该处的固有色调和影调,再现其质感。例如,当拍摄玻璃器皿、瓷器、涂漆后的物体(如家具、汽车喷漆表面)、打蜡的地板、塑料、表面生长有薄薄蜡质而光滑的绿叶和水果,带大面积水面(如海面、湖面)的风光,以及翻拍美术作品和摄影作品(如照片、油画)、资料等时,摄影者常利用偏振镜并恰当调节其方位,以适当降低,甚至完全消除所摄画面中的亮斑、耀斑,从而挽回该处所损失的细节、层次和色彩。又如,晴天下某些绿叶和水果大量反射蓝色天光,并使之成为线偏振光,因此运用偏振镜并适当调节其方位,可明显减弱这类绿叶、绿草地、水果等所反射的蓝色偏振光,从而可纠正其因反光而呈现出的偏淡蓝

色冷色调的倾向,使绿色等更趋色饱和。偏振镜既可显著改善这类亮斑处的影像清晰度,又可真实展现这类亮斑处被高光所掩盖、遮蔽、冲淡的物体的固有颜色,显著提高其影像的色彩饱和度,从而使所摄影像层次丰富、细节清晰、纹理鲜明、影纹细腻、影调和谐、质感强烈,并且色彩鲜明、浓郁、瑰丽、丰富、悦目。

4. 改善透明物体内部或后面之景物的影像清晰度和色彩饱和度

偏振镜还可通过明显减弱、甚至消除透明体光滑表面上的有害反光和镜面像,拍摄该透明体内部或后面景物的完整而清晰影像。例如,玻璃表面、水面等透明物体的平滑表面不但容易出现强烈反光,而且还容易映出其面前物体的较清晰影像——镜面像(如水面上的倒影、橱窗玻璃上映现出的行人、街道)。因此当摄影者拍摄水中或橱窗玻璃后面的被摄主体时,上述强烈反光和镜面像具有的掩蔽、妨碍、干扰等不良影响,常使被摄主体的形状和颜色在画面中显得不完整,且非常凌乱、模糊、不清晰,反差减弱。若恰当地运用偏振镜,则可明显减弱甚至消除上述有害反光和镜面像对被摄主体的干扰和不良影响,使橱窗玻璃、水面等变得更加透明,从而使画面上显现出被掩蔽之被摄主体的清晰影像。

5. 一对偏振镜可组成可调减光镜

把一对线偏振镜互相叠合使用时,改变两偏振镜之偏振方向间的夹角,可使其总阻光率改变:当两者偏振方向彼此相同时,总阻光率最小;随着两者偏振方向之夹角的增大,总阻光率也愈来愈大;当两者偏振方向彼此互相垂直时,总阻光率最大。总之,通过两片叠合线偏振镜可获得一系列阻光率值,从而可取代若干片中性滤色片(ND)镜的作用。

三、柔光镜

柔光镜又称柔化镜、柔和镜,由透明玻璃做成,玻璃的表面被腐蚀得凹凸不平,当光线经过镜片表面时就会被散射,从而使被摄物的轮廓柔化、反差降低,产生一种"柔光"效果。

柔光镜最主要的作用是使影像柔和。加用柔光镜拍摄人物特写,可以隐去人物面部的斑点和皱纹,使人物看起来皮肤光洁,显得年轻。

因为能柔和影像,所以如果对象事物反差过大,利用柔光镜还具有降低反差的作用。运用柔光镜降低反差,与摄像机通过自身调节电平降低反差有一个很大的不同,就是加用柔光镜能使远处的对象事物形成特殊的雾化效果。另外,加用柔光镜逆光拍摄水面,波光粼粼的情景会因为漫反射而形成"雾气缥缈"般的神奇意境。这些都是柔光镜带来的特殊效果。

四、近摄镜

近摄镜是一种类似于滤光镜的近摄附件,用其单独观察景物便如同一只放大镜,它的正面凸起,用于影像放大,而背面却微微凹进,以便一定程度地减少像场弯曲。

近摄镜片的作用是缩短最近对焦距离,使用此镜可使镜头在比通常近得多的物体上聚焦,产生特写影像,如拍摄花卉、昆虫或翻拍文字资料等。

电视摄像

第四节 摄像机的操作

对于电视摄像人员来说,练好摄像的基本功非常重要。为了更好地利用摄像机拍摄出质量优良的画面,提高有效镜头的比率,摄像人员必须掌握摄像机的持机要领和基本操作要求,只有具备扎实的基本功,才能为日后专业水平的显著提高打下扎实的基础。

一、摄像机的持机要领

摄像机一般要架在三脚架上进行拍摄,但有很多场合仍需手持、肩扛摄像机来完成拍摄任务,比如新闻摄像,这就需要摄像人员练就稳定拍摄的过硬本领。手持、肩扛摄像机进行拍摄时,要注意手、眼、身、步、气五个方面动作的配合。

(1)手:如肩扛式操作摄像机的方式,摄像机扛在右肩上,右手握住镜头的变焦控制器,大拇指操作摄录钮。左手握住镜头的调焦环,左手协助稳定机器,右脸颊贴住摄像机机身。两手肘部尽量贴近身体,稳住机身。

手持式操作摄像机的方式:在站立拍摄时,用双手紧紧地托住摄像机,肩膀要放松,右肘紧靠体侧,将摄像机抬到比胸部稍微高一点的位置。右手持机,左手掌五指并拢,成圆弧状扶住液晶屏的左边沿并罩在其上方,挡住左方和上方射进来的光线,帮助稳住摄像机,这样看起来就好多了,采用舒适又稳定的姿势,确保摄像机稳定不动。双腿要自然分立,约与肩同宽,脚尖稍微向外分开,站稳,保持身体平衡。

(2)眼:摄像时两眼都要注意观察。摄像是一个连续的过程,拍摄过程中包含着连续的推、拉、摇、移、跟等变化,如果只有右眼,视野局限于寻像器中,那么摄像者对于下一个时刻的运动以及其他场景就无法捕捉。所以拍摄时,应用右眼取景,左眼也同样睁开以综观全局,把握动向,随时留意主体及周围的变化状况和趋势。

(3)身:摄像时经常要用仰俯或摇摄等拍摄方法,这借助三脚架很容易完成。如果是在没有三脚架的情况下,就要利用自己的腰部和手臂动作来完成。摇摄时,一定要首先确定摇摄的范围,身体与所要摇摄的景物平行,双脚不动,依靠腰部转动,转动要平稳。

(4)步:肩扛摄像机不运动时,双脚应与肩同宽,挺胸直立,稳定中心,保持画面稳定。在拍摄推、拉、摇、移、跟等运动镜头时,摄像者在走动时要双腿屈膝,腰部以上要正直,行走时利用脚尖探路,并靠脚补偿路面的高低,尽量利用膝关节、腰部的缓冲作用减少行进中身体的起伏,从而最大限度地减少画面的抖动。腰、腿、脚三者一定要协调配合好,这样就可以使机器的移动达到水平滑行的效果。

(5)气:呼吸对稳定拍摄有很大影响,尤其是拍摄长焦镜头。初学者为了稳住镜头常常会不自觉地屏气拍摄,屏气具有一定的稳定作用。而摄像机拍摄镜头都有一个过程,短则需要五六秒钟,长则需要几十秒钟甚至几十分钟,屏气显然不能这么久。正确

的方法应采用腹式呼吸,胸部保持不动,利用腹部做均匀较浅的呼吸,呼吸要尽可能自然、放松、平缓。

二、摄像机操作基本要求

摄像机基本操作要求比较简单,五个字:稳、准、平、匀、清。看似简单,但真正做起来并达到训练有素却非常不容易。

1. 稳

稳就是指拍摄出的画面要保持稳定。任何摄像机不必要的晃动和抖动都会影响画面的表现力,破坏观众的欣赏情绪,容易造成视觉疲劳。拍摄出稳定的画面是对摄像人员最基本的要求。

1)使用三脚架

拍摄时架设三脚架,是保持镜头画面稳定性的最好办法。用专业三脚架来支撑摄像机,不但能有效防止机器的抖动,保持画面的清晰稳定、无重影,而且在上下移摄与左右摇摄时也会运行平稳、过渡自然。

如图 2-13 所示,三脚架有三条可以单独调节长度的腿,可以安装在脚轮上,在平坦的地面可以移动拍摄;在三脚架的顶端就是用来固定摄像机的云台(图 2-14),云台固定在三脚架上,可以带动摄像机做稳定的水平左右摇摄、垂直上下俯仰或综合运动。另外,在三脚架的云台上还有一个精确的水平仪,因为摄像师的工作环境比较复杂,地点又不固定,所以在云台上设计了水平仪。它是一个圆形的小容器,里面有液体,液体又不装满,所以就有了一个小气泡,把气泡调到中央的位置,三脚架就调水平了。

云台除了具有紧密固定摄像机的作用外,还能提供足够的反力或阻力,实现平稳的摇摄或俯仰摄。普通的云台依靠摩擦或一系列的弹簧提供阻力,最好用而又贵重的是液压云台,它是通过密封在云台内部的浓稠液体从一个气室到另一个气室的流动来产生阻力,这种云台不仅运动平稳,最关键的是可以随时平稳地从运动状态停下来。

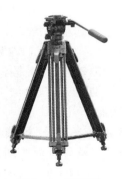
图 2-13 三脚架

图 2-14 三脚架云台

2)徒手拍摄

在有些情况下,由于拍摄条件所限,不能将摄像机固定在三脚架上时,就要采用肩扛和手持拍摄。如新闻画面的拍摄,常采用肩扛方式。徒手操作摄影机拍摄时,身体的

晃动是造成画面不稳定的主要原因。如何在徒手拍摄中保持画面稳定,是检验摄像工作人员基本素质的主要方面。

徒手拍摄方式通常有肩扛姿势和怀抱姿势两种。

(1) 肩扛姿势。肩扛姿势又可分为站姿和跪姿。站姿拍摄要领:肩扛摄像机正对被摄物,两脚自然分开,重心在两脚中间。右肩扛着摄像机,右手把在扶手上,并操作电动变焦以及录像机的启停。左手放在聚焦环上进行聚焦操作,同时左手也作为支撑点;右眼贴近寻像器,进行取景和构图。

跪姿拍摄要领:单腿或双腿跪立拍摄。摄像机放在肩上,左、右手的分工和站姿拍摄相同。通常用于低角度拍摄的场合,如拍摄小朋友的活动。

(2) 怀抱姿势。将摄像机用右手抱在胸前,左手穿过镜头下方去握住调焦杆进行拍摄。这种姿势能使机位更低,用于表现被摄体的高大或纵深感较强的场合。

徒手拍摄技巧:如果所拍摄的镜头不长,可做一次深呼吸后屏住气,直到录完这个镜头。尤其在长焦下拍摄时,轻微的呼吸会使画面产生较大晃动。在摇摄时,要事先做好起幅、落幅的构图工作,并调整好双脚的位置。正确的做法是先面对落幅站立,然后保持双脚不动,扭动上身使摄像机回到起幅,再拍摄。如果周围有固定物,身体可靠其上,借助物体作支撑物以减少身体的晃动,比如靠在墙壁、树干等固定物体上。在移动机位的徒手拍摄中,为了减少拍摄时身体的左右晃动,走路时两只脚应尽量放在一条直线上。避免身体上下晃动的最好办法是步子迈小一点,并且腿稍微弯曲一点,因为人的身体的各个关节都是很好的减震器。

手持摄像机拍摄时应遵循"走直线、腿弯曲、迈小步、腰放松"的拍摄要领。只要多加练习,掌握拍摄的技巧,就可以用手持摄像机拍摄出比较满意的画面来。手持拍摄应多用广角镜头,少用长焦镜头。

2. 准

狭义的"准"是指构图要准。广义的"准"是指拍摄对象、范围、起幅、落幅、镜头运动、景深运用、焦点变化、画面表达内容、镜头用光、色彩还原等的准确。

运动镜头的拍摄过程可分为起幅、运动、落幅三部分。起幅是指镜头开始的画面构图,落幅是指镜头结尾的画面构图,运动是指技巧运用过程。在这里,"准"首先是指画面起幅、落幅、表达内容、镜头聚焦等都要准确无误。画面构图要准确,曝光控制要准确。

在拍摄实践中,做到"准"并非易事,需要摄像人员长期的练习、总结,才能掌握"准"在不同场合的应用。对于初学者来说,不"准"的情况有以下几种情形:

一是落幅位置不准确。在运动摄像中,常常由于准备不充分、拍摄经验不足等原因,使落幅位置不准的问题时有发生。落幅不准主要是指落幅画面构图方面出现偏差或缺陷,如有些镜头未运动到落幅位置就落幅,当感觉到落幅未到位,就接着再往前运动一点;有些拍摄中运动镜头落幅过了头,一旦发现过了头,就赶紧往回移一点。要避免以上问题的出现,摄像人员最好是开始录制之前先试拍一次或几次,来找准落幅的位置,之后再正式开始录制。

二是主体移出画面。对处于运动中的拍摄主体取景范围如果太小,很容易使运动主体移出画面。如人物由坐而站时,头部移出了画面。要避免这种问题,摄像人员要事

先知道主体的运动时间及方向,取景范围宜大不宜小,采用多机位拍摄。

主体移出画面的情况在用跟摇、跟移拍摄手法中,由于摄像机的运动速度快于或慢于主体的运动速度,致使主体在画面中的位置游移不定,甚至出画。要避免这种问题的出现,除了取景范围不要太小外,还要注意控制摄像机运动速度与拍摄主体的运动速度,使其大体一致,同时注意掌握运动主体速度的变化趋势,给调整摄像机的运动速度留有余地。

把握聚焦、曝光、白平衡调整等的准确性,是每一位摄像人员所应具备的基本技能。只有熟练掌握这些基础操作,多加练习,在实践中才能根据具体情况和拍摄要求应用自如。

运动镜头构图的难点在于运动。固定镜头通常是确定构图之后才开始拍摄,而运动镜头一般只能确定镜头起幅的构图,其后的构图都要在运动过程中完成,运动结束时,构图必须同时完成。运动镜头在操作过程中,构图调整和运动感觉非常重要。镜头运动后,对象事物开始变化,这时就需要结合新的对象事物及其关系,并根据运动镜头的目的性来不断调整构图。运动与构图的矛盾在于,运动会形成一定的惯性,并且会不断破坏已经确定的构图形态。由于运动是必然的,所以运动构图的要点在于掌握运动的提前量。即在镜头运动之前(到达某一点)就开始调整构图(连续性),等镜头运动到这一点时,构图恰好合适。当然适宜的提前量,要根据技巧形式并结合镜头运动的速度才能明确。而没有提前量或提前量不准确,都难以达到准的要求。

要做到准,就要培养运动构图的感觉。俗话说熟能生巧,摄像操作的准也是这样。平时可以经常练习,探讨提前量不足或过度的原因。只要勤于实践和善于思考,就可以较好地把握运动构图的分寸,并最终达到准的要求——运动镜头落幅构图的完美无缺。

3. 平

平是指镜头画面中的地平线要保持水平。

平首先是一种意识。在运用摄像机拍摄时,能否注意到画面是否水平,关键在于有没有水平意识。平也是一种习惯。特别是在肩扛摄像机拍摄时,每个人的肩部都有一定的下斜度,如果不能下意识地上挺肩膀,镜头画面往往会发生水平偏斜。水平是人们的日常生活经验和习惯,如果镜头画面偏斜,而又非有意运用,摄像素养就值得质疑,至少不够专业。

要保证镜头画面达到水平,运用三脚架时就要注意调平云台。平地上架设三脚架,可以根据需要架设的高度,先将三脚架的三条腿抽出来并固定好,然后再调整三脚架上的云台。坡地上架设三脚架,一般先将三脚架的两条腿拉长(另一条为短腿),再把两条长腿支在低处,短腿支在高处,使三脚架大致水平,然后再调整水平仪使三脚架实现水平。

实践中,很多场合来不及架设三脚架,只能依靠手持肩扛。所以平时手持肩扛摄像机保持水平的训练非常重要。手持肩扛摄像机,主要是利用寻像器中的水平线条,如楼房楼层、地平线等,观察它们是否与画框水平标识(或画框上下边)保持平行,也可以观察垂直线条,如楼房墙体、电线杆等,是否与画框垂直标识(或画框竖边)保持平行。如果不平行,就要抬高或放低肩膀来使之水平。训练有素的摄像人员,只要扛上摄像机,肩膀就会自然抬到一定程度,摄像机会自然达到水平。

通过寻像器利用直线来判断水平时,宜采用标准镜头作观察训练。如果采用广角

镜头,要注意将直线对象事物处理得远一些。因为使用广角镜头,如果距离对象事物太近,水平或垂直线条会发生一定弯曲,这时用垂直线条来校正水平,可能会适得其反。

4. 匀

匀是指运动镜头画面在运动过程中的速度感觉匀称一致。一般说来,镜头起幅画面和落幅画面应缓起缓落,但在镜头运动过程中,要保持匀速,不能快慢不均。

拍摄变焦镜头,要匀速操作摄像机镜头上的手动变焦装置或者机身上电动变焦按键,要保证用力均匀,镜头运动才能匀速。而在移动机位的拍摄中,要控制移动工具的速度,使其保持均匀。在摇摄中,首先要调整摄像机绕三脚架转动部分的阻力大小适中,使摄像机转动灵活,然后匀速操作三脚架手柄,使摄像机均匀地转动。

5. 清

正常的拍摄应力求图像清晰。保证图像清晰的关键是:一是聚焦要实,始终保持主体在画面中最清晰。要求摄像师练好手动调焦和跟焦点。对焦的方法是,把焦距拉到最长,对准拍摄主体调实图像,使主体在画面中最清晰,然后再拉回到适当的焦距,进行构图、拍摄。二是场景照度要适中,过暗的光线将迫使光圈开大,致使景深变小,造成画面主体前后成像不实,影响图像效果。

三、摄像机的简单调整

(一) 白平衡的调整

1. 白平衡的概念

由于人眼具有独特的适应性,在光源变化时,人们有的时候并不会意识到由此带来的色彩的变化。比如在钨丝灯下待久了,并不会觉得钨丝灯下的白纸偏红,如果突然把日光灯改为钨丝灯照明,就会察觉到白纸的颜色偏红了,但这种感觉也只能够持续一会儿。摄像机并不能像人眼那样具有适应性,所以如果摄像机对色彩的调整同景物照明的色温不一致就会发生偏色。同时,摄像机在不同光源环境中,要尽量消除由于光源色温的不同而对彩色还原的影响,这就引入了白平衡的概念。

白平衡是一个很抽象的概念,最通俗的理解就是让白色所成的像依然为白色,而不受光源色温的影响。如果白色不受该环境下光源色温的影响,那其他景物的影像就会接近人眼的色彩视觉习惯。

2. 白平衡的调整

调整白平衡的过程叫做白平衡调整。白平衡调整可以理解为,根据光源的色温,通过调整摄像机内部的色彩电路使拍摄出来的影像抵消偏色,更接近人眼的视觉习惯。

白平衡调整一般有三种方式:预置白平衡、手动白平衡调整和自动跟踪白平衡调整。预置白平衡指在预置情况下改变色温滤光片,使进入摄像机镜头的光线色温接近3200 K 的出厂设置;手动白平衡调整是指在色温滤光片的配合下通过摄像机白平衡调整开关,针对特定环境色温,得到一个更为精确的调整结果;自动跟踪是指依靠摄像机的自动跟踪功能(ATW),根据光源的色温变化随时自动调整摄像机的白平衡。

预置功能是摄像机在 3200 K 色温条件下，设置蓝、绿、红三路输出电平的平衡。当环境色温为 3200 K 时，摄像机色温滤光片放置在 3200 K，景物可以得到正确的色彩还原；当环境色温为 6500 K 时，摄像机色温滤光片放置在 6500 K，景物可以得到正确的色彩还原。当环境色温在 3200 K 上下 1000 K、5600 K 上下 1000 K 范围内，由于光源色温值和滤色片色温值相差不大，利用白平衡预置功能可以得到人眼可以接受的色彩还原效果。手动白平衡调整要求拍摄环境中以顺着拍摄方向放置一块调白板（卡）来调整白平衡。白平衡自动跟踪功能是随着镜头摄取景物的色温变化而实时调整，如果一个推镜头或摇镜头由于被摄景物的色温（镜头摄入景物的色温同环境照明色温是不同的）变化，会使画面在一个镜头内发生色彩变化。如镜头由人物全景推进脸部特写，因为景别的变化摄入镜头的色温会不同，画面中人物的肤色也就会发生变化，所以非特殊情况不建议使用该模式。

手动白平衡调整步骤：第一，根据拍摄现场光源的色温情况选择合适的色温滤色镜（进行粗调）；第二，选择自动光圈；第三，对准一张白色纸板，调整焦距，让白纸充满整个屏幕，扳动调白开关，手动白平衡图标会快速闪动，等待 2~3 秒钟，等寻像器出现"OK"提示，白平衡就算调整完毕。需要注意的是，白纸的选择有严格要求，色泽既不能偏暖也不能偏冷，是纯净的白色。

另外，在摄像创作中，有时希望得到色彩偏差的画面来达到创作目的，这时可以利用任何景物来调整白平衡，被调白景物的色温同画面的色彩偏差呈补色关系，即以暖色调调白画面偏向冷色调，以冷色调调白画面偏向暖色调。

（二）寻像器的调整

寻像器的影像来自摄像机镜头，但由于寻像器是一个可调节的显示部件，因此寻像器的影像不一定是摄像机镜头的真实反映。所以每次拿到摄像机之后，都要检查寻像器的影像是否真实准确。

通常有两种方法：一种是利用摄像机自身的彩色条码系统进行调节。摄像机一般都设有标准的彩色条码（BARS），当寻像器显示彩色条码时，通过调节寻像器的亮度、对比度旋钮，使彩色条码在亮度和对比度上处于"标准状态"。这样寻像器的显示也就基本正常。另一种是把摄像机对准一个明暗层次比较分明的物体，一边用眼睛观察实际物体的明暗、反差情况，一边调节寻像器的亮度、对比度旋钮，使寻像器看到的物体影像和实际物体影象在明暗、反差上基本达到一致，这样寻像器反映的影像和实际情况就会比较吻合。

（三）录音音量的调整

摄像机不仅能录"像"，同时还能录"声"。摄像机作为视听兼备、声画并茂的传播工具，其画面质量和声音质量是同等重要的。因此，在没有专职录音师时，摄像师不仅要注意录"像"，也要兼顾录"声"。在有外接话筒时，特别是在给拍摄对象挂上微型话筒的情况下，更要随时注意监听声音的录制。

在录制声音时，录音电平指示要保持在一个恰当的幅度上。太低容易使一部分声

音听不清楚,太高又容易使声音失真。

(四)曝光控制的调整

1. 曝光控制的作用

所谓曝光控制,就是根据景物的亮度及其分布情况通过摄像机的曝光系统对投入摄像器件(靶面或CCD)上的曝光量进行控制,使其输出一个合适的视频信号。有了合适的视频信号,经过电光转换显像,便可产生影调和色调恰当、层次丰富、质感好的真实自然的电视画面。分析一个镜头的曝光控制,可以说它曝光不足、曝光正常、曝光过度;并且,由于拍摄场景中往往明暗分布并不均匀,这三种情况通常会在一个镜头中同时存在。在影视图像领域,人们一般认为18%的反光率为绝大多数事物在阳光下的平均反光率,被叫做基准反光率。于是,摄像器材的制造便以此为标准,凡是反光率为18%或者接近这一标准的,就能在画面中得到较好的表现,色彩和细节都能得到有效还原,最大限度地实现与被摄景物近似的明暗对比关系。而远远低于该标准的被摄对象或场景,往往便显得很暗,称为曝光不足;相反,远远高于该标准的,则往往在画面中呈现出曝光过度的效果,画面过白导致色彩和细节都有所损失。

对于摄像师来说,曝光控制除了给拍摄现场提供足够的亮度外,还具有丰富的造型作用,是摄影摄像创作的常用技巧。首先,通过曝光控制,可以控制画面中景物的细节是否呈现以及呈现的程度。比如,拍摄一个女性,她可能皮肤并不是很好,太干燥或者有雀斑或者有疤,如果曝光太过准确,细节将会呈现得很清晰,缺乏美感,如果适当地曝光过度,女性的脸部就会显得白皙柔嫩,起到美化的作用。

其次,曝光控制可以控制色彩呈现的效果。光线的强弱直接影响着色彩的效果,光线适中,色彩的饱和度最高,光线过量或过暗,景物的色彩都受影响。因此,摄像过程中可以利用光线的强弱来实现对画面色彩的控制。通过曝光控制,正常人眼中一朵鲜艳的玫瑰花,在伤心欲绝的主人公眼中则会变得低沉、灰暗;夏日的午后可能是阳光灿烂的金黄,也可能是令人头晕脑涨的炫白。

最后,曝光控制还可以控制画面的影调效果。在同样一个胡同里,拍摄一个青春偶像气息浓厚的爱情故事和拍摄一个苦苦挣扎却被命运不断嘲弄的残疾人的故事,其画面的明暗基调应该是有所区别的。通过曝光控制,拍摄者可以非常成功地实现对全片明暗状况的把握和控制。

2. 曝光控制的手段

1) 自动光圈条件下曝光的补偿

自动光圈给测光、曝光和拍摄带来了很多方便,简化了烦琐的程序,但也要看到它们的不足,如亮暗不均的画面不能正确再现其质感,逆光拍摄时被摄人物的面部过暗等。

在自动光圈条件下,摄像机提供了标准模式、聚光灯模式和逆光模式进行曝光的控制。标准模式是照明均匀条件下的首选模式;聚光灯模式是在画面中主体在高光照明条件下,对主体曝光进行衰减;逆光模式是在画面中背景很亮、主体呈剪影或半剪影条件下,对主体曝光进行提升。

2）手动光圈

在多数情况下,自动光圈仅仅能作为曝光的一个参照,更精确的曝光量调整应该用手动光圈确定。光圈过小时图像暗,输出电平低;光圈过大时,图像过亮,输出电平过高,摄像机会自动限幅,出现"白切割",使图像高光部分失去层次及色彩。

在使用手动光圈进行拍摄时,起决定作用的应该是人眼睛的感觉。因为摄像机的宽容度远远不如胶片,更不及人眼,在大光比情况下必须有所取舍。这种取舍只能依靠摄像师的眼睛,而眼睛感觉的正常发挥则要靠以下四点作为保证:寻像器、标准彩条、斑马纹、瞬时自动光圈。

在没有把握的情况下,曝光的原则是宁低勿高。在后期制作中可以弥补前期少量的曝光不足,却无法修复因为"白切割"而损伤的画面。

3）中性滤色片（ND）

在光源照度比较高的场合,摄像时一般应把光圈减小,但有时为了达到特定的艺术效果,如使背景变得模糊而突出主体,通常需要使用大光圈。采用 ND 插入光路系统（与色温滤色片并列）,可以有效地解决这个问题,获得合适的光通量。ND 的特点是在可见光范围内,对各种波长的光都具有非选择性的均匀吸收率。

由于高色温与高亮度往往同时出现,很多摄像机将中性滤色片（1/4 ND、1/8 ND、1/16 ND、1/64 ND 等）和高色温滤色片结合做成一片。

4）电子快门和光圈的配合使用

在后期准备对拍摄运动物体的画面做慢放或静帧时,前期最好使用电子快门拍摄,这样能有效地提高画面运动部分的清晰度。但电子快门速度过高,这时拍摄的运动物体在画面正常播放时可能出现人眼可察觉到的不连贯性,给人以轻微的动画感觉。

摄像机在拍摄快速运动的物体时,如奔驰的火车、飞流直下的瀑布等,图像容易模糊,即动态清晰度低,这时就要求摄像机缩短曝光时间。对于连续扫描的摄像机来说,在镜头中加装机械快门是非常困难的,但可以通过控制 CCD 每个像素电荷积累的时间来控制入射光线实际的作用时间,从而实现类似于快门的功能。也就是说,在某一场内,只将一小段时间产生的电荷作为图像信号输出,而将其余时间产生的电荷排放掉,不予考虑,这就等于加快了快门速度。但是有一点必须注意:通过电子快门的方式,高速移动的物体可以得到比较真实的还原,但如果是运动摄像,固定景物部分和与该快门速度相差很大的动体都可能产生程度不同的抖动现象,而且,电子快门速度越快,画面质量越差。所以,一般不提倡随便改变快门速度,更不能单纯考虑减少曝光就使用它来进行操作。

5）光圈、ND 和电子快门的结合

在正常的增益（0 dB）下,摄像机输出电平的高低与镜头进光量及每帧画面的曝光时间成正比。

为此在拍摄中应正确使用光圈、滤色片及电子快门。一般说来,滤色片用来调节较大的光强变化,而光圈则用来调节较小的光强变化。在对景深范围有较高要求的情况下,光圈孔径的大小受到较大限制,这时常用电子快门来弥补滤色片对小范围光亮变化调节的不足。

6）合理使用增益功能

一般摄像机增益分高、中、低三档。18 dB、12 dB、9 dB、6 dB、3 dB、0 dB，这些数值可按使用者要求任意设置在开关位置高、中、低三档内，以满足拍摄的要求。照明不够时，光圈已开到最大，若图像还是看不清，这时需要使用增益进行放大来提高图像的输出。要注意的是，运用增益功能时，图像上的杂波会增多，图像信噪比会下降，画面上出现雪花干扰，所以应当尽量提高被摄体的照度，没有其他办法时，再用增益。

思考题

1. 简述电视摄像机的工作原理。
2. 简述摄像机的操作要领。
3. 长焦距镜头的特性有哪些？如何应用？
4. 广角镜头的特性有哪些？如何应用？
5. 特殊功能附加镜片有什么作用？
6. 简述曝光控制的手段。

实验项目：摄像机的操作

实验目的

在学习电视摄像机的工作原理和电视画面的相关知识之后，熟悉常见的摄像器材，灵活运用摄像技术，掌握其要领，在理解电视画面的基本特性和造型特征的基础上，有效地完成画面的拍摄。

实验条件

数字摄像机、数字录像机、监视器、长视频线、摄像机电池、数字录像带或存储卡等。

实验内容

一、熟悉摄像机

结合实验室具体型号的摄像机，熟悉摄像机的各个组成部分、各项操作按钮、摄像机的不同持机方式及拍摄注意事项。

二、摄像机的简单调整

对于摄像人员来说，要想娴熟地使用摄像机，除了要了解熟悉它在设置上的功能和作用以外，对它使用上的一些特点，各个开关和按钮的位置以及操作程序，也都要非常熟悉。从电视摄像的实际应用来看，还要学会根据拍摄主题的需要合理调整摄像机，主要有白平衡的调整、寻像器的调整、录音音量的调整、曝光控制的调整等几个环节。

三、画面拍摄实训

挑选拍摄时间和场地，确定摄像机的机位，利用调整好的摄像机拍摄一组清晰、曝光准确、色彩真实的画面。

第三章 摄像构图

本章导言

本章通过对电视摄像构图及其特点的阐释,提高学生电视摄像构图的视觉元素认知能力,认识和掌握电视摄像构图的基本规律及其形式,有助于学生树立正确的构图观念和意识,培养学生扎实的构图能力。

本章学习重点

1. 了解构图的基本特性;
2. 熟悉构图的视觉元素;
3. 掌握电视摄像构图的基本规律及其形式。

本章学习难点

1. 电视画面的视觉元素;
2. 电视摄像构图的基本规律及其形式。

第一节 电视摄像构图概述

一、电视摄像构图的定义

创作绘画、雕塑等艺术品,需要艺术家对现实素材经过大脑的认知加工之后再表现出来,这个过程的核心是创作者,是艺术家。而电视这种流动的影像不仅仅是摄像机再现,作品的核心在于摄像机的还原现实的能力和艺术加工者的专业能力。电视摄像说到底就是摄像师以影像的方式叙事,但是所有的影像都是对时间与空间的操控,因此,对于摄像师来说,如何操控画面的空间和时间,就成了一个必须面临的问题,这里就牵扯到了构图的问题。所谓的构图,就是指为表现特定的内容和视觉美感效果,将镜头前被表现的对象以及摄影(摄像)的各种造型元素有机地组织、分布在画面中,以形成一定的画面形式。因此,摄像师主要通过对构图要素进行调整,以实现最终的构图目的。

二、电视摄像构图的特点

1. 电视摄像构图的运动性与连续性

电视画面本身是一个以每秒钟 25 帧的速度运动的载体,在每一帧的运动中实现构图。由于这种运动性,它的构图形式也会不断改变,叙事的重点、画面构图中人物和景物的位置、画面构图中的背景关系和透视关系也都不断地发生改变。因此,画面中所有造型元素都将处在一个有序的变化中,镜头内部、镜头与镜头之间会形成不同的结构效果和视觉流效果。

这就要求摄像人员对画面运动性的处理做到以不变应万变,既要把握每一个镜头画面瞬间构图的完整与优美,又要把握一连串运动构图之间的内在联系。这说明完整的画面构图在一个镜头中可能是一系列的构图组合整体形式,但一个镜头段落也可能是由一系列镜头构图结构组成的。所以这种运动性要求画面构图应具有一种承上启下、前后连贯的关系,每一个构图结构与构图形式都既是上一个画面的继续,又是下一个画面的铺垫。画面构图体现的是一种发展关系的连续性。创作中不但要求一个镜头画面构图的相对完整,而且还要求这一场戏或者是整部片子的镜头画面构图在并列、剪接完成后,构图结构和构图形式仍然具有连续性。这在设计拍摄镜头时,对画面就要有一个总体构思要求,总体风格要求界定。

2. 时空限定性与角度、视角的变化性

影视艺术是时空艺术。电影在早期的发展阶段,其画面构图是单视点的"乐队指挥式"的全景镜头。今天的影视画面构图较之于绘画、照相,其最大的不同在于可以在任何空间的位置上、视点上表现主体的造型关系,而不是单一视点的平面表达和单一表达。

同时,一方面应该深刻地意识到电视画面由于画面造型形象与信息传递受到时间的限制,还由于画面景别、构图形式、画面负载信息容量等方面的限制,对在一定时间内的欣赏会有影响。所以,画面构图是在有限空间中展示现实的无限空间,而这种展示在观赏上有时间制约。这种有时间制约的观赏,则要求摄像师在设计画面构图时和拍摄画面构图时力求简洁、明确,具有视觉美点,使观众看画面时一目了然,从构图形式迅速进入到构图实质。当摄像师能在最少的时间内呈现出最多的视觉信息,给观众最多的视觉内容感受时,摄像师就达到了画面构图的目的。

另一方面,应充分把握电视摄像的三维呈现能力,摄像机可以在表现被摄体时不断地变化方位、角度、景别,从而丰富了画面构图的多种组合形式,丰富了画面构图的多样视觉效果。因此,从某种意义上来说,构图的另外一个定义就是角度。构图过程就是寻找角度,是把角度找出来的,而不是摆出来。

3. 画幅比例的固定性与景别的变化性

现在电视画面的比例是 4∶3 或者是 16∶9。这不同于绘画比例的不确定性,无论

拍摄对象是什么样的规模和空间关系,都必须用一种相对固定的画面构图幅式去表现。表面上是有一定的难度,但是可以以画面幅式比例的不变,调动多种造型手段,突出被摄主体,采用对比变化、虚实变化等手段来强化被摄主体。所以,构图之间的根本差异在画面的景别上,摄像师可以在有限的画面幅式上呈现景别的不同变换。

4. 电视画面处理的现场性与相对不可更改性

电视的构图,无法像绘画那样可以修改或者重画,这是光电转换的美学特性所决定的。画面构图从语言时态上分析,永远是现在进行时。尽管现在数字技术突飞猛进,已经使得数字影像能够达到只有想不到、没有做不到的程度,但是对于现场的电视摄像来说,拍摄对象的安排、组织、调度的改变,只能是在镜头前现场完成。这就要求导演和摄像师在拍摄之前对有关构图风格、构图形式及许多具体的拍摄细节问题,有一个明确的整体设计要求,做到细中再细。拍摄时,需要考虑后期,但作为摄像师应该更加重视现场的实施、调整、修改,进行合理的理性设计。

第二节 电视摄像构图的视觉元素

一、画面主体

要实现最终的构图目的就要明确电视摄像构图的主体。所谓的主体,是一幅画面中的主要表现对象,这些表现对象可以是人,也可以是物,它在画面中起主导作用。与绘画不同,人们在欣赏绘画时不受时间限制,在一幅画作前可以长时间欣赏、研究。可是电视画面的观赏就没有这种条件,如果一时没有看清楚,电视台也不会为你倒带重播。电视画面具有一次性的特征,一个镜头在屏幕上只有短暂的几秒钟时间,因此,在短的时间里想让观众看明白画面内涵,必须在构图上突出主体,让观众能一眼就看到主体,明白内涵。因此电视画面的主体必须是单一的,不能有两个以上的主体同时出现在画面上。如果画面中既有主体,又有其他物体,就应该处理好主体、陪体、背景之间的关系。一般来说,主体应处在视觉中心位置,而陪体则处于相对次要的位置上。这里就涉及主体位置的处理问题,一般来讲主体位置的处理牵扯到几个基本的概念,首先是几何中心、视觉中心。

二、几何中心

电视画面的几何中心,是指电视画面横式长方形的对角线交叉点,或者就是画面对边中线的交叉点。见图3-1。

这个点的位置是居于整个画面的中心点,它是一个客观的中心点,它是构图的一个重要参照点和平衡点。

一般来说,它使视线集中,画面产生对称均衡之感。但是也要从景别上加以区别对

图 3-1 几何中心示意图

待,在全景系列镜头中,如果把主体或者引导视线的地平线处理在画面的几何中心,则往往会使画面形式呆板,缺乏生动,又平均分割画面。在近景系列镜头中,如果将人物或者景物处理在几何中心向上一点则会使画面显得庄重,且在形式上会使视觉效果更集中。

总之,不管是在全景系列或者近景系列镜头中,几何中心是人们视觉重心转移与否的重要参考标准,它是视觉构图的重要参考。

三、画面的视觉中心

画面的视觉中心就是在九宫格构图和黄金分割构图中所得到的四个点。见图 3-2。

黄金分割法　　　　　九宫格法

图 3-2　画面的视觉中心示意图

从两种构图法来看,两种图形的四个点的位置略有不同,但是基本上一致。从人眼的视觉范围来看,人眼的视觉范围是椭圆形的,可以将人眼分为三个区域:最大视野范围、舒适感视觉范围和直接兴趣范围,如图 3-3 所示。

图 3-3　人眼的视觉范围

(图片选自屠明非《电影技术艺术互动史:影像真实感探索历程》)

在实践操作中,这四个点具有不确定性、方向性,也具有活泼性、暗示性和不平衡感。也正是由于这些使得每一幅画面的构图可以进行不同的处理,使得视觉的变化具有运动性。

四、屏幕的四边

当人们观看电视画面画框内的一个或一组物体的时候,人们会下意识地感觉到画框的存在。画框的四边存在着一种视觉力量。对于由四边形成的空间来讲,四边会形成力场,形成外心力。对外来说,它是张力;对内来说,它是吸引力。如图3-4所示。

图 3-4　框内物体与边框的关系
(选自韩丛耀主编《摄像师手册》,中国广播电视出版社)

从屏幕界定的画内空间来看,比起远离那些画框的物体,靠近画框的物体在视觉上与边框之间的关系更加密不可分,人们在观看的时候会把两者联系在一起。画框的力量分区赋予画框内物体以视觉重量,因此,画框内的任何一种元素组合都会受到它的影响,当画框内的物体非常靠近边框甚至被边框遮挡住一部分时,就更是如此。

从屏幕界定的画外空间来看,屏幕的四边让人们意识到画外空间的存在,这些空间存在于画框的左和右,上和下,甚至是摄影机后面的纵向空间。这些画外空间都是整个构图内电视空间的组成部分,也是使视觉体验更具有三维空间感的关键。

从一个屏幕界定的画内空间来看,往往需要注意以下几个元素:

1. 头顶空间

在拍摄人物时一般遵循预留一定的头顶空间原则,尤其是在拍摄中近景镜头时。首先要保证一定的头顶空间,头顶空间太大,会使人物看起来沉在画面底部,好像要被挤没掉了,使人物处在画面的非视觉重点区域。头顶空间通常仅仅是天空或墙壁,太多的头顶空间对于构图来说不仅是一种浪费,它同时也会增加镜头不必要的冗余信息,还可能把观众的视线引离画面主体。习惯做法是只要在头顶留下一定的空间,使画面看起来不顶着画框就可以了。随着近景继续推进,头顶空间还可以留得更少。一旦这个镜头推近成一个"卡喉"镜头,那么甚至可以把人物的头发"剪掉"一部分,这样就把画框下移至人物的额头部位。这样做的想法很简单:额头和头发传达的信息,比起下面脸部和颈部来要少很多。切掉眉毛以上部分的大头景别,看起来也很正常。保留头顶却切掉下巴和嘴的镜头,看起来怪怪的,除非那是一个洗发水广告。从整体上来说,在全景画面中,切忌主体画面的顶天立地,亦忌削头切足(见图3-5),中近景画面中保持上留一点天(见图3-6)。总之头顶空间的存在提醒人们时刻注意画面上下边框的存在。

图 3-5　顶天立地，削头切足

图 3-6　头顶空间预留较好

2. 鼻前空间

鼻前空间也可称为视线空间，或者叫指向空间。如果一个人物转向一侧，这样一来他的凝视就具有了一定的视觉重量。因此，一般不要把头放在画框的正中间，人物转向侧面的幅度越大，需要留下的鼻前空间就越多（见图 3-7）。

图 3-7　鼻前空间

当然，在一些情况下，有时候会反其道而行，故意利用鼻前空间迫塞来达到视觉张力的作用，这个时候往往是特殊表达的需要，见图 3-8。

3. 方向

由于屏幕的四边的存在，使得人们在观看屏幕画面的时候，有了屏幕画面的方向。这里的方向已经完全不同于地理学意义上的方向。这里的方向的参照标准就是屏幕的

图 3-8　鼻前空间反例

四边,而现实中的坐标是东、南、西、北和左右,影视中的方向借于四边的参考,形成了观众头脑中的人物运动的方向、物体运动的方向、征战双方的方向等等,还诞生了轴线的观念。

在一个画面中,物体或人物的运动方向在观众的感知方面受到了文化因素的影响,也在影响人们对于空间的理解。人们阅读时往往是从左至右,从上到下,而这就影响了人们的眼睛如何在画格内移动。所有这些因素综合作用,就创造出对方向的一般感知,那就是下降容易,上升难,从左到右容易,从右至左难。见图3-9、3-10。

图 3-9　运动方向示意图一

图 3-10　运动方向示意图二

与此同时,在一个画面内会形成一种从前到后、从上到下的顺时针运动观看习惯。这种画框内的运动不仅对于构图来说很重要,对于观众以什么样的顺序来认识和理解画框内的主体也起着重大的作用。总之,画框内的运动影响观众对内容的理解。见图3-11。

图 3-11　几种力的综合作用创造出视觉区域内的运动示意图

(选自(美)布莱恩・布朗著《电影摄影技巧》,中国电影出版社)

五、地平线在画面中的位置

在拍摄自然风光时,常常看到地面和天空的交界处或水面与天空的接壤处,会有一条平直的或基本平直的线条,这就是地平线。

地平线在画面中所处的位置,会明显地影响构图的基本形式。一般来说,地平线在画面中的位置有四种,一是地平线在画面上方,二是地平线在画面下方,三是地平线在画面外,四是地平线在画面中间,但一般运用最多的是前三种。

1. 地平线处在画面的上方

地平线在画面上方,增加画面构图的空间深度关系,有深远感,有俯拍效果,有宏观视觉效果。见图3-12。

图3-12　地平线在画面上方

2. 把地平线处理在画面的下方

把地平线放置在画面的下方,会增加画面构图的广度(横向空间)关系,使画面有宽广感,有天高地远感,有仰拍效果,有主观视觉效果。在一些写意性的全景系列景别镜头的构图中,经常会见到一些把地平线放置在画面的下方,有很强的装饰效果,也很有意味,使画面有一种辽阔的深远感。见图3-13。

图3-13　地平线在画面下方

3. 把地平线处理在画面之外

把地平线处理在画面之外,从拍摄上分析有两种情况:

（1）近景系列景别，在画面上看不到清晰的地平线关系，或背景是虚化的，没有与地平线的关系。见图3-14。

图 3-14　地平线在画面外示例一

（2）不是大俯角或大仰角拍摄，而是有意将地平线处理在画外。在电视摄像画面构图中，把地平线处理在画面外，无论是从什么角度的关系去拍摄，构图的形式感都很强，有平面构成效果，实际上为主观构成，淡化了空间关系。见图3-15。

图 3-15　地平线在画面外示例二

作为一场戏的画面构图处理，地平线在画面外的大俯、大仰角镜头只在个别地方使用，很少在全片使用。把地平线处理在画面外，视觉上极有新意，形式感也很强。见图3-16。

图 3-16　地平线在画面外示例三

需要注意的是，在一般情况下不宜将地平线处理在画面构图的中央，这样处理地平线会使画面呆板、单调，有分割画面之感。

总之，地平线表面上似乎是一个构图元素的处理问题，实际上折射出来的却是影片构图风格问题。

六、前景和背景的处理

处在主体与摄像机之间的景物称为前景。它们处在主体前面,在画面上非常突出、醒目,是画面构图和艺术表现的重要元素。

单一物体作为拍摄对象时,可以将它充满画面,但这样的画面不宜太多,时间不宜太长,更多的画面应该有主体,也有其他陪体。尤其是全景画面,更应安排好前景、中景、背景的关系,使得画面具有通透感和现场感。一般情况下,前景应放在画框线的附近,不必展现前景物体的全貌,如垂挂的物体放在上方,花草树丛安排在下沿,这些前景不仅可以美化画面,丰富层次,而且可以点明季节、地理位置和被拍摄者的身份。

从画面空间分配来看,除人物之外的空间都属于背景环境空间,景别越大,背景环境空间也就越大。背景空间的处理对于拍摄具有非常重要的意义,同一空间环境,摄像可以表现出各种不同的情调、不同的意味。

画面的背景,一般宜简洁。有时,背景起着点明环境特点的作用。不同的景别,对背景的要求也不相同。背景一般不宜太亮,室外拍摄时,应避免选取过多的天空。室内拍摄,也应避开窗户,必要时可拉上窗帘。夜间拍摄时,应避开直射镜头的灯光,以防止光圈自动收缩而使主体发暗。

第三节 电视摄像构图的基本规律

一、突出主体与简洁明确的原则

主体是画面表达的主要对象,突出主体是指如何突出主体在画面中的位置。总的来说,突出主体的方法有很多,但是大体上可以分为两类,一是直接突出,二是间接突出。直接突出就是让主体处于画面的显著位置,主要通过位置关系和主体在画面中所占位置的大小来确定。间接突出指的是主体影像相对较小,或处于画面视觉的纵深部位,通过线条的结构、明暗对比、影调关系乃至画面的其他景物的诱导作用,把观众的视觉引向主体,让主体成为关注的重点。但是不管是直接突出或是间接突出,都必须保证画面的简洁明确,主体只能是唯一的,不能存在多个主体,让主体尽量处于显著位置,排除多余乃至杂乱的环境。在艺术界一直流传这样一个故事:罗丹满意地完成了《巴尔扎克》雕像后连夜叫醒了他的一个学生来欣赏作品。这位学生十分惊奇并说:"好极了,老师,我从来没有见过一双这样奇妙的手啊!"罗丹听了赞美脸上的笑容全消失了。之后他又找来了两个学生,他们也一致赞赏《巴尔扎克》的那双手。这时罗丹抡起一把大斧向雕像冲去,砍掉了那双手,并对三个学生说:"这双手太突出了。"罗丹的这一斧砍得十分成功,因为他砍掉了喧宾夺主、吸引人们的视线、分散人们的审美注意力的东西,那双作陪衬用的但夺人视线的手。我们现在见到的没有手的巴尔扎克雕像,把观赏者的审美注意力高度集中于最能揭示人物性格和内心世界的面部表情上。一蒙眬的睡眼,紧

闭的嘴唇,蓬松的头发,似乎被失眠折磨得无可奈何,又似乎在静静地构思,被莫大而奇妙的幻影所迷惑,这一艺术佳品妙就妙在它以人物的神态为基点成功地建造了兴趣中心、注意中心,把人们的欣赏心理紧紧浓缩在那魁梧身躯所隐藏的内涵上,而不是表象上。

在实际拍摄中,突出主体的重点在于突出主体的形状,尤其是对于观众具有新奇感的形状或者是不常见的视角。突出主体形状的方法主要有以下三种:

一是改变拍摄角度。横看成岭侧成峰,不同的拍摄角度就会产生不同的拍摄效果。一般情况下在拍摄前会环顾拍摄主体,从中找出理想的外形轮廓,撇弃掉杂乱无关的前景和后景。以拍摄校园建筑为例,若要找出它的最佳拍摄角度,可以站到它的前面,寻找一个视线不受干扰、主体外形清晰的方位进行拍摄。

二是移动被摄对象。如果主体可以移动,尽量寻找一些单纯的背景来衬托主体,以采访人物为例,有时候会让主体的背景尽量简洁乃至虚化背景。

三是使用构图紧凑法。所谓的构图紧凑,就是让主体尽量突出,景别尽可能小,使主体画面紧凑。这样做的好处是去掉那些容易分散注意力的细节,而是将注意力尽量集中到画面的主体形状上去。同时,运用构图紧凑的原则,主体会更加接近由画面四边所形成的矩形框架,其形状便会与框架形成对比而显得更加突出。

总之,在突出主体的拍摄实践中,要避免背景上出现垂直线、斜线、横线等类似一些明显的线性物体重叠在主体的头部,从而分割画面,影响主体形象。另外需要强调的是,主体突出并不意味着把主体画面放在画面的几何中心,因为人是用两只眼睛看世界的,正中的位置恰恰是视觉较为薄弱的区域。

二、镜头成组与匹配的规律

无论是什么影视节目,都是由一系列的镜头按照一定的排列次序组接起来的。这些镜头之所以能够延续下来,使观众能从影片中看出它们融合为一个完整的统一体,是因为这些镜头是成组的。单个镜头的意义是不确定的,只有镜头组合起来才能意义明确,而镜头匹配是指被摄主体的位置、动作、视线在上下镜头中的统一和呼应。

1. 主体位置的匹配

主体位置的匹配主要是针对相连的镜头而言的。一般的规律是在上下镜头中保持兴趣点位置的一致。在实际拍摄中,画面可分为两个或三个表演区,见图3-17。

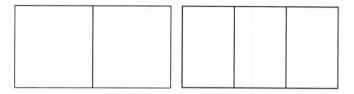

图 3-17　画面分区方式

主体最好在一个区域的范围内活动,在下一个镜头中,不论主体或大或小,应和前一个镜头一样,保持在同一区域的范围内。假设主体是在画面的左侧,这期间主体可能

运动,如果主体运动到左侧,下一个镜头的主体位置就应在画面的左侧。否则,当两个画面剪辑在一起的时候,将会产生跳动感,视觉的效果极不流畅。

2. 主体动作的匹配

主体动作的匹配是指在相连的上下镜头中,被摄主体的动作要保持视觉的顺畅。例如,在表现一个人连贯动作的两个镜头中,这个人的动作方向要一致。如果在上一个镜头中他是朝画面的右侧运动,在表达主体去向同一个目的地时的下一个镜头中是朝画面的左侧运动,当两个镜头连接起来之后,观众便会对这个人的运动方向产生歧义。再如,在上一个镜头中这个人的运动速度很快,而在下一个镜头中的运动速度较慢,当两个镜头连接起来之后,观众便会对这个人的运动速度产生疑问。由此可以得知,主体动作的匹配应该注意动作方向和动作速度前后统一。如果动作有方向和速度的变化时,应在同一个镜头中表现出来,下一个镜头方可变化方向和速度。

3. 人物主体视线的匹配

指拍摄时要注意画面中人物主体的视线方向合乎一定的逻辑关系。由于画框对空间的分割作用,物体和人物在屏幕上表现出明显的方向性。为了保持正常的逻辑关系,画面中视线的方向应符合人的心理感受。如表现人物的交流关系,如对话、对视,应使两幅画面中人物的视线保持相对的方向。视线的作用还在于使人的画面和物的画面相联系起来,物或景常作为人物视线的结果表现一种对应关系。

三、遵从与违背轴线的规律

所谓轴线,是指被摄对象的视线方向、运动方向和不同对象之间的关系所形成的一条虚拟直线。轴线是在镜头的转换中制约视角变化范围的界线。在拍摄同一场景中相连镜头,编摄人员围绕被摄对象进行镜头调度时,为了保证被摄对象在电视画面空间中的正确位置和方向的统一,摄像机要在轴线一侧180°之内的区域设置机位、安排角度、调度景别,这即是摄像师处理镜头调度必须遵守的"轴线规则"。这是构成画面空间统一感的基本条件。

1. 关系轴线

关系轴线是指两个以上静态主体每两者之间的假设连接线。场景中人物之间的关系轴向是以他们相互视线的走向为基础的。如图 3-18 中,1、2 号机位的镜头之间的轴线是匹配的,而 3 号机位与 1、2 号机位的关系是不匹配的。

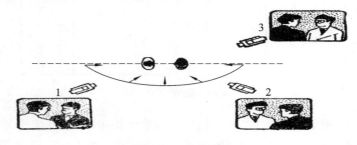

图 3-18　关系轴线

2. 方向轴线

即处于运动中的人或物体，其运动方向构成主体的方向轴线。见图3-19。

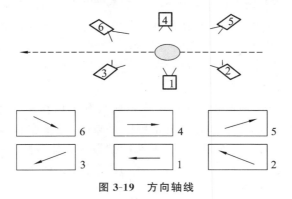

图 3-19　方向轴线

总之，轴线规律是为了顺应观众的视觉习惯而为之，如果在一些情况下，要让观众参与剧情，故意为了让观众感受混乱，就可以故意违背轴线，比如在战争场面中，有时为了让观众分清敌我双方交战的情况，往往采用遵从轴线的规律，但是在一些片子中，有时故意采用违背轴线的做法，比如在陆川的《寻枪》中，在影片的最后，马山本着"我不入地狱谁入地狱"的态度，最后化妆成周小刚的样子，毅然地选择了用死亡的方式来找到枪。在火车站站台上那场戏中，导演故意使用违背轴线的方法，试图表现刺杀者没有看清马山，误认为那人就是周小刚的剧情。

四、布局均衡的规律

布局均衡规律是人们在日常生活和审美活动中，沉淀下来的一种心理形式感觉。在长期的社会生活中人们习惯了对称均衡和渐变均衡的感觉。以人的体貌特征为例，双眼、双耳，乃至胳膊和腿都是以对称均衡的形式出现；又比如，由于地球引力的作用，地面上的物体都是以上部轻、上部小，而下部大、下部重的形式及形态出现。所谓的均衡，是指组织画面要相对地达到匀称、平衡。均衡即和谐。没有均衡，就不会有美的画面。摄像画面的均衡，又有整体的均衡和部分的均衡之分。

但是，摄像布局中的均衡，并不单纯是形式上及数量上的对称与平均，更多地表现为运动的均衡和心理的均衡。以人的行走为例，拍摄一个人侧面向前的运动画面时，往往将其前方留有足够的空白，甚至留白的面积要超过人物本身所占画面的比例，但人们依然能感觉到均衡，这是因为生活经验会使人们的心理感受到运动即将填满画面，因此画面具有运动的均衡；另外，人们的视觉重点会放置在运动人物个体的前方，人们自然就不会感受到不均衡。

五、构图留白的规律

人们常说"图留三分白，生气随之发"。一幅画面即使是很精美的，如果被许多实体形象塞得满满的，不留一些空隙，就难免使人觉得闭塞。反之，要是一幅画面上有恰到

好处的空白,就能使画面疏密相间、虚实相生、思路流畅、气韵生动,并能为创造意境、唤起观赏者的联想和共鸣提供条件。要使主体醒目,具有视觉的冲击力,就要在它的周围留有一定的空白,如拍人物也总是避免头部、身体与树木、房屋、路灯及其他物体重叠,而将人物安排在单一色调的背景所形成的空白处。在主体的周围留有一定空白,可以说是造型艺术的一种规律。因为,人们对物体的欣赏是需要空间的,一件精美的艺术品,如果将它置于一堆杂乱的物体之中,就很难欣赏到它的美,只有在它周围留有一定的空间,精美的艺术品才会放出它的艺术光芒。

总之,规则是人定的,规律是天定的。人定的规则可以在某种状态下打破,天定的规律是不能被打破的。好在拍摄的规则是可以打破的,但是在打破规则时,必须有理由,这给摄像师提供了无限的创作空间。镜头的拍摄技法是多种多样的,按照创作者的意图,根据情节的内容和需要而创造。在具体的前期拍摄和后期编辑中,可以尽量地根据情况发挥,但不要脱离实际的情况和需要。

第四节 电视摄像构图的形式

根据画面构图形式的内在性质的不同,可将其分为静态构图、动态构图、单构图、多构图、肖像构图、风景构图等。根据画面构图形式的外在线形结构的区别,可以将其分为水平构图、垂直线构图、斜线构图、曲线构图、黄金分割构图、对称构图、对比性构图等。下面主要介绍几种基本的构图方法。

一、黄金分割律构图法

对并不精通摄像构图理论和规律的摄像者来说,掌握构图知识的窍门是首先掌握构图的黄金律。黄金律在美术理论上被称为黄金分割线。即将一个线段分成两个部分,其大段与小段之比等于整体与大段之比。

拍肖像时,人物视线前方要大于后方,下方要大于上方。拍全景画面时黄金律常用几种寻找视觉中心的方法,如对角线法,在画框中任意选择两个角,画一条对角线,然后再从另外两个角,向该线做垂直线得到两个交点,用同样的方法得到另外两个点。再如九宫格法,即将画面横向和纵向各分成三等份,这样就得到四个交叉点,其中任何一个交叉点都是安置主体的最佳方位,因为这四个交叉点都是引人注目的焦点。

在一般情况下,用井字形结构画面时,宜将被摄主体安排在井字交叉点的左上方或右上方,这样布局比将主体安排在右下方或左下方的部位来得醒目。在一幅画面中存在四个点,每个点都可能成为视觉中心。但是每一幅画面只能存在一个视觉中心,要根据不同情况来灵活运用。

二、对称均衡构图法

对称与均衡是平衡的两种形式,平衡给人以稳定感。对称式构图的特征,是沿画面

中心轴两侧有等质、等量的相同景物形态,两侧要保持着绝对均衡的关系,它在人们心理上感觉偏于严谨,显得庄重、严肃,但过于呆板、拘谨。此时可以将画面看成是一个"力场",中心是一个支点,相同的景物分布在画面的左右两侧,相互对应,在视觉的分布上感觉重量是相等的,因而有一种平衡稳定的感觉。一些严肃而庄重的主题,可以选用这种构图形式,但大多数主题可采用重心偏离画面中心的非对称式构图,以打破呆板与静止,在变化中求平衡。

均衡通常是指沿画面中心轴两侧,有不等质、不等量或不同景物形态的构成形式。在视觉总量上呈现均势。它在人们心理上偏于灵活性,人人有轻松感。

对称与均衡都是平衡的形式,平衡就是稳定。稳定在构图中,不仅表现在画面中心轴两侧的布局上,还表现在画面的上下结构中。画面的上下部,常采用上部轻、下部重的方法,轻者用淡色调,重者用浓色调。若下部色调太亮,可以换成投影或色调较暗的物体,使画面稳定,以获得视觉上的平衡。

三、对比构图法

构图的对比主要是指以两种不同的造型手段,在画面上进行比较,以此来突出主体。常见的方式有虚实对比、大小对比、影调对比等。

1. 虚实对比

在这种对比方式中,常常利用主体与前后景的虚实关系突出主体。比如,主体清晰、背景虚,主体清晰、前景虚的状况。这样,可以创造空间的深度感或者某种意境。

2. 大小对比

大与小的对比是指体积的对比,即将体积大的对象和体积小的对象放在一起,使之产生对比效果。这种对比包括远与近、高与低、长与短等对比的形式。但是,不管是不同质的对比,还是不同量的对比,实际上都表现为体积的对比。

3. 影调对比

影调对比指电视画面中各种不同程度影调之间的对比。例如大面积暗调的画面中明亮的阶调显得更为突出。通过这种明暗的变化突出被摄主体。

四、运用色彩的方法

在摄像时,为了使画面的色彩和谐,应避免对比生硬和过于强烈。这时要充分利用相关的调和色。对于单一色调的画面,由于它是由不同纯度和亮度的单一色彩构成的,因此画面反差小,显得单调、死板。此时应特别注意把黑白引入画面,以增强反差,使画面活跃起来。例如在蓝天中配上几朵白云,或在蓝色的海面上配上几只飞翔着的白色海鸥,都将使画面面貌一新。

在构图时应注意,要根据被摄主体的颜色,尽可能地选择与其相对的色彩背景,这样能使主体更为突出,整体画面会更加鲜明、富有动感。色彩的纯度愈高,相对色之间的对比愈强烈,视觉的冲击力也就越大。

为了表达环境气氛，在摄像中经常需要根据主题思想的要求确立整个图像的基调色彩。基调色彩往往在画面上占有较大的面积，在整体上先声夺人，将人们的情绪和感受带到预期的意境中去。作为基调的色彩应该适应主体的需要，具有概括力或者象征的意义。例如，表现春天的生机，采用绿色为基调色彩等，都可以使画面产生强烈的感染力，造成合乎主题需要的环境气氛和情绪。

主题色彩要有"画龙点睛"之功，使之在整个画面中形成色彩的"重音"。色彩"重音"可以是在大面积的基调中设立小面积的对立色彩来形成。如"万绿丛中一点红"，当中的一点红就是色彩的"重音"。作为"重音"的色彩也可以是与基调相关的色彩，甚至是一个色别的明暗差别。另外也不能忽视黑白的运用，在彩色摄像中，黑与白能起到积极的作用。相对色彩作为"重音"显得响亮，相关色彩作为"重音"显得醇厚，而白色在鲜艳色调中由于更加洁白，因而可起到"重音"的作用。比如"两个黄鹂和一行白鹭"便是相邻色彩"重音"和白色"重音"的明显例证。

最后需要指出，由于红、紫色居于光谱两端，视觉的光谱灵敏度最低，因此在彩色摄像的过程中要尽量不运用深红色与深紫色。

五、透视构图法

摄像机所拍摄的对象绝大多数是立体的，它们有本身的空间深度。但电视画面却是平面的，如果想在只有长和宽而无纵深的平面上再现被摄对象的空间深度，只有通过透视的作用才能实现。下面简要介绍几种常用的透视手法。

1. 空气透视

空气透视又称大气透视，它是摄像再现空间深度的基础。空气透视是指被摄对象和镜头之间有一定的距离，中间隔着一层厚度和清浊程度不同的空气层，景物通过镜头之后，就会表现出不同的视觉亮度和色彩特征，使画面产生一种空间深度感。影响空气透视现象的因素除景物距离的远近之外，还有空气介质的混浊程度、照明条件和光线角度，以及时间、季节、地理条件、气候条件、海拔高度等。

2. 线条透视

线条透视又称视角透视，它是摄像再现空间深度经常运用的一种手段，被摄对象所呈现的线条，可大体分为直线和曲线两大系列，如道路、图案、河流等。这些线条可以把观众的视线导向纵深，继而表现出画面的空间深度。一般来说，线条透视的特性是，线条越向画面的深处汇聚，画面的空间深度感就越强。在具体的拍摄时，常用选择不同焦距镜头的方法，以改变远近景物与摄像点之间的距离，形成不同的线条透视效果；或选择适当的前景构成近大远小的影像以加强线条透视的效果。

3. 影调透视

影调透视又称阶调透视，它是画面中不同的明暗阶调按一定规律排列、配置以表现空间深度的一种方法。影调透视有亮背景与暗背景两种视觉形式。亮背景的影调透视是大气透视现象在画面上的反映，暗背景的表现形式有如在夜景中观察景物的感觉：近处景物亮，远处景物暗；近处色彩鲜明，远处景物色彩晦暗。在摄像中，常利用影调透视

区分画面中前后景物的层次,以表现空间的深度。

4. 运动透视

运动透视泛指摄像机或被摄主体进行横向或纵向运动时所产生的表现空间深度的规律。当摄像机横向运动时,因被摄的静止对象与摄像机镜头之间的距离不同,会产生相对速度的变化,并使画面有了空间的深度感。另外,处在不同距离上的运动主体,在横向运动时,因各自的相对距离和速度不同,也可在电视画面上表现出空间的深度。当摄像机纵向运动时,画面纵深处的景物会发生从小到大或从大到小的变化,形成了物体远近之间的透视。被摄主体的纵向运动也会因自身从小到大或从大到小的变化使画面呈现出空间深度。

第五节 静态构图

所谓静态画面构图是指画面构图保持相对的静态形式,维持画面构图的静止(态)效果,给人以静止、平静和顿歇的感觉;是镜头画面的一种常规构图形式,也是一种特殊的构图形式。也有人把这种构图形式称为固定画面构图形式。一般是指摄像机在机位不动、镜头光轴不变、镜头焦距固定的情况下拍摄的电视画面。

机位不动,是指摄像机无移、跟、升、降等运动;光轴不动,是指摄像机无摇摄;焦距不动,是指摄像机无推、拉运动;也不排除被摄主体有时会有相应的、小范围、小幅度的动作和位移,但这种动作和位移不会影响画面构图结构的基本形态的保持。

电视是运动的表现和表现运动的艺术,其构图组合是两种(动、静)势力的暂时的均衡,而不是真正的静止。它能在相对运动的前后画面中给人以宁静、稳定的感觉,同时又是一种视觉铺垫和参照。

对静态画面构图的应用,更多的不是强调构图中的被摄主体,而是强调构图中的画面结构、画面的形式。由于画面构图的单一性,自身超稳定的结构和拍摄的独特方式,不十分讲究与画面外部的联系、暗示及其之间的结合,往往形成在一个镜头内只表现一种构图组合形式。静态构图设计和运用,本身注重的是画面中多种造型元素充分地有机融合,是为了强调影片风格、构图风格,这种构图有一种功利色彩,强调构图的形式美,因此在全片的使用中,注意运用静态画面构图镜头的比例数字。

静态构图产生的视觉效果,不是依赖在画面范围内的变化,而更多的是依赖画面构图的结构和构图的形式。例如,西方电影中的经典影片《圣女贞德》、《金色的池塘》以及我国的《一个和八个》、《黄土地》、《大红灯笼高高挂》等影片都属于这类。

随着电视摄制技术发展的日趋完善,电视观念、意识的不断更新,影视艺术、影视理论的不断发展,随着电视场面调度中的人物调动、机位调度的日趋灵活,运动摄影的广泛运用,静态构图在一部影片中由于风格、视觉信息量、情节的制约,尤其是在电视摄影中所占的比重会明显减少。但有的导演、摄影师从内容出发,为表达某种特定的情绪和气氛,为追求一种视觉风格,仍然会在创作中,在电视片整体上,在某一场景上,较多地

采用静态画面构图。

一、静态构图存在的意义

静态画面构图由于其自身存在的特殊形式,具有如下的意义:

(1) 静态构图画面注重绘画性的构成方式,画面主体、陪体的关系明确。

(2) 一般讲静态构图的画面为单构图形式,由于画面结构非常稳定,迫使摄影师在构图时注意其相对完整性,强调画面结构的独立性,使静态画面本身更具有象征性与写意性。

(3) 在电视创作中,由于静态构图会形成明快和沉稳的两种鲜明的节奏风格,因此静态构图更多的是为了奠定电视片本身的风格样式。由于静态构图画面本身的视觉特征,往往会产生一种空间凝固与时间停滞的感觉,因此静态构图本身的构图结构形式必然会成为电视片叙事语言的造型风格。

(4) 静态构图形式本身没有运动的外化表现,完全是客观静止的表达,强调了画面本身的表现力,它能使观众视觉更为集中,可以使创作者(主要是指导演)的主观意图、形式意图、手法意图得到集中体现。

(5) 能清楚地表达人物与人物、人物与环境的空间关系。由于场景中的空间关系明确,因此有利于叙事表达和情绪表达。

(6) 由于造型观念的确立,在结构画面时,从摄像师的角度,要求静态构图保持视觉上的一种平衡,一种稳定。

(7) 在上下镜头的连接组合构成中,以画面的静态构图形式来结束对前边若干镜头的运动表现,同时也为后边的镜头在视觉上作铺垫。用静态的构图掩盖动的效果,静中寓动,静中掩动,静中埋拙。

二、怎样处理好静态构图

电视是一门运动的艺术,因此静态画面在电视摄影创作中的处理,是摄像师在艺术创作上的一个难题。单一画面的静态构图有其自身的要求及规律,这里讨论的静态画面构图处理,不仅是单一画面的静态构图处理,这里所要强调的是影片创作风格的整体处理。尤其是在电视剧的创作中,将静态构图作为一种视觉风格,从数量到质量上融入电视片创作风格的总体。因此,作为摄像师,在处理静态构图时,要注意以下几个方面:

(1) 如果全片是以静态构图为主的影片,就必须重视全片构图的形式。

① 注意景别的选择。
② 人物在画面中的位置。
③ 地平线在画面中的位置。
④ 被摄对象是否变形。
⑤ 拍摄角度、视点(主观、客观)的倾向。

这五点在画面构图前要有明确的设计要求,拍摄时要逐一实现。对画面的内部结构形式,也要有明确的规范:

① 被摄主体在画面中的位置、朝向（正面、侧面）。
② 对比式构图。
③ 对称式构图。
针对这三点，应以场景为单位提出明确的想法要求。

（2）为了使影片中的贯穿空间、场景空间呈现出一种视觉风格，全片的静态画面构图一定要注意表现出内容、形式、风格的统一。例如影片《一个和八个》、《黄土地》、《大红灯笼高高挂》等中的静态构图是一种极为风格化的处理，是一种形式，对电影的叙事与写意有很大的帮助。

（3）在处理画面构图时，人物、景物、场景之间在视觉上要有一种相互的关照。
① 在画面构图时要明确突出什么，用什么来吸引观众的视觉注意力；如果是分散的处理，也要稳定观众的视觉注意力。
② 画面中人物的处理，要考虑与画面四周视觉限制所造成的相互关系。构图太满，造成画面拥挤压抑，没有静态美；构图太空旷，画面会形成视觉没有中心、空洞。

（4）对景物的静态构图，要强调两种关系：
① 要注意景物与空间在造型上的关系。
② 要注意景物在画面构图中的唯美效果关系。背景要有衬托，拍摄角度可以大胆，处理方式上可以有倾向性，即：客观性——纯粹是白描、交代、展示的方法，象征性——赋予一定的情感，将画面美化处理。

（5）作为人物的静态造型构图，利用构图反映出人物的心态、情态、神态，要在构图上富于装饰性。把人物的心态、情态、神态与环境关系并置在一起，并融入到构图中。使人物在画面中的位置、朝向、角度、姿态、光线，都能产生出某种思想、情绪的效果。

环境不是活动的背景，而是实实在在为主体的造型服务。在构成和交代环境空间的关系上，更多的是在一个画面和一系列（组）的静态画面中来构成环境。因此，要注意寻找主机位，用以表达环境空间的构成。

（6）作为一种手段，一种风格，静态构图会起到强调和渲染的作用。

全片静态画面产生的节奏和视觉效果会成为一种积累。在运动画面中作为转换、作为句号，或者是为了场景处理中的铺垫。静态画面是单一构图组合，是单一的画面构图形态，是在有限的空间内表示一种单纯，强调某种意义，用以宣泄、表达创作者在构图中要强调的东西。

（7）为了增强画面的视觉造型表现力，画面构图要讲究，处理要严谨，要有章法。但要防止抛掉画面情节、内容的因素，片面强调一种为形式而形式的倾向。

要充分考虑观众的视觉心理需要，安排好光线、色彩，控制好镜头的时间长度，以免造成观众视觉分散和视觉呆板，同时也要防止由于构图本身的作用，使连贯的静态构图有拼贴画面的感觉。

由于静态构图自身具有静止的特点，一定要安排好镜头画面构图之间的匹配关系，尤其是上下两个镜头间的视觉连贯。利用视觉规律，造成视觉连贯性统一，并在每一个镜头中，保持画面上兴趣点的位置。相连的静态构图画面上的兴趣点的位置，不宜跳动太大，应保持镜头间构图关系与画面风格的统一。

第六节 动态构图

电视是"动的艺术"。电视艺术中的动感表现由三种元素构成：主体（人物）运动、摄像机运动和综合运动。这些运动均与构图有关。在固定镜头里，人物运动会引起构图变化，摄像机要随时随地地调整画面构图，以保持构图的完整性。

所谓动态构图，是指为满足观众不间断观看可视对象运动的心理要求的一种方式。和静态构图一样，动态构图也是影视画面构图的一种形态。但是，动态构图在处理画面平衡问题上，又有自身的特点：首先是观众的期待视野在不断地被实现和改变，其次是摄像的构图"平衡"也在不断地实现和打破。动态构图在组织、安排对象过程中，由于对象或摄像机的运动，将不时带来构图要素在结构中的变化。因此，动态构图将在运动中不断重新解构、组织、安排对象在画幅水平和纵深空间中的位置，以满足观众的愿望和心理平衡的要求。

一、主体运动，静止拍摄

摄像机在静止拍摄时，将呈现一个固定的空间范围，一个固定的透视空间。但主要的表现主体在摄像机画幅有效空间内运动时，就会改变构图的结构关系。在这种情况下，取景构图应先考虑主体的运动方式，并据此来确定景别和经营布局。

1. 重点表现主体动作

以动作为主的画面，边框范围应考虑动作的幅度，一般应将动作完整地摄入画面。如全身运动，就应考虑手臂上举时的空间范围；拍摄胸部以上的活动，中景景别也要防止拍摄中途部分肢体或头部越出画面。

2. 场景内移动的被摄主体

固定拍摄移动物体，应了解主体移动的路线，提炼主线条，并以此来选定画面的结构图形，使景物排列有序。如果以中景表现两个人物边走边谈，也要考虑移动后的主体、陪体位置，并以此选定拍摄机位。

3. 主体的出、入画面

主体由画外进入，继而进行一系列活动。若主体入画后位置相对稳定，那么这个位置就应该是画面的视觉中心，即使在主体未入画之前，也应以他的移动路线为主线来构建、选择画面。主体出画的镜头，也应按上述要求处理。主体穿越画面，应尽量选择转弯或蛇行前进的地段拍摄，或者使其呈斜线穿越，这样可使画面变化更为丰富。

二、对象静止，运动拍摄

摄像机运动拍摄将呈现出一个变动的，透视不断变化，方位、角度、景别多变的空间表现范围。处理这种运动变化的构图，也是以静态构图的规律为基本原则。

1. 起、落幅控制

镜头进行推、拉、摇、移时，起幅与落幅的布局应慎重考虑，尤以落幅为甚。拍摄推镜头，要注意起始画面与终止画面的处理，它们分别被称为起幅和落幅。最好在拍摄前，先演示一遍，仔细斟酌后再开拍。推镜头的落幅往往是表现的重点，主要对象一定要选准，要防止漫无目的地乱推。摇镜头的落幅也是一样，摇出某个物体，要干净利落。不可摇过头又摇回来，或摇出一点，停顿下来，发现构图不完整，再摇过去一点，这样的画面拖泥带水，很不干脆。

2. 推、拉镜头时的主体位置的掌握

在镜头推（拉）的运动过程中，应将主体自始至终放在视觉中心的位置上，而不是将其放到画面的物理中心（正中）。如果在拉的过程中，主体有所转换，那么在拉的同时还要有摇的成分，以尽快地完成主体位置的转换。

3. 推拉镜头的景别跨度要明显

镜头推拉时必须保持一定的景别跨度，比如从全景推到特写，跨度大，变化明显。如果景别跨度太小，推拉的时间也不长，就会给人产生一个失败镜头的印象，似乎这个镜头中第一次选景没有选准，开机后又调了一下。一般的景别跨度，以变化三个档次以上为好。

4. 摇移镜头的景别选择要恰当

摇镜头的画幅处理，应注意不同景别的作用——远景和全景摇，常用于展现场面的恢宏；近景与特写的摇，常用于形象积累，给人以深刻的印象。如用小景别来摇摄厅堂亭柱上的对联，其内容因特写的强调作用，会给观众留下深刻的印象。移镜头常用中景或全景，因为在强调主体形象积累的同时，还要展示环境。特写的移镜头则无法展现空间。

5. 摇镜头的运动路线

镜头运动时应根据景物的形体与线条结构，适当考虑镜头的运行路线。如摇摄在表现两个物体之间的关系时，应注意在摇摄过程中，画面不能出现空白镜头。镜头的运动，应尽可能地沿着有形或无形的线条移动，使画面内的景物变化有序，不至于在摇摄过程中出现空无一物的画面。

实际上，无论推拉镜头，或者是摇镜头，摄像师在一般情况下都要做到预先的模拟演练，找准参考点，找准运镜感觉之后再拍摄。上述各种运动拍摄，由于对象相对静止，画面构图结构、对象组织安排、景别运用等，皆取决于运动拍摄的摄像调整。运动摄像从技术角度来看，必须做到稳、平、准、匀、清。

三、活动对象，运动拍摄

表现对象在运动之中，摄像机也在运动之中进行拍摄，其构图结构、组织、安排的目的皆在于着重突出对象运动及运动过程所渐次展现的内容含义。这时的画面构图，应以表现主体的运动为主要依据。

1. 跟、摇摄的主体位置

伴随摇和跟镜头的主体位置,应在画面的视觉中心,并保持相对稳定。取景时应在运动方向的前方多留些空白。镜头的运动速度应与物体的运动速度保持一致,否则,会使主体在画面上出现忽前忽后的现象。如果主体的前进方向明确,应尽量保持它在画面中的优势位置;若主体运动方向不太明确,可遵循"赶后不赶前"的原则,在主体的运动方向作出改变后,再迅速调整摄像机的移动方向。

2. 摄像机的运动与主体速度

电视记录主体的运动速度,既可采用固定镜头,也可采用运动镜头。使用运动镜头时,主体的运动速度往往通过背景(或环境)中景物移动的快慢程度来表现,如果背景比较简洁,这种对比就不明显。比如拍摄河面上游泳的人,因环境和背景相似,伴随摇只能看到游泳者四肢的划动,前进感不太明显,这时,为了突出他的游速,可固定拍摄或逆向摇摄,使他很快游出画框,加强了运动感。表现纵向运动速度时,也可采用相似的方法,拉镜头拍摄迎面走来的人,行进速度很慢,推镜头就显得快些;对背向离去的主体,拉镜头就显得快,推镜头反而显得慢了。

3. 跟摇结合的落幅处理

有时,在处理跟摄(或伴随摇)的落幅时,为了显示主体所在的环境、地点,需摇离主体,停留在某一标志物上,如一群人进入公园大门,镜头摇起,出现正门上挂着的"越秀公园"牌匾,这样的镜头处理,地点就交代得十分清楚。当镜头摇离主体时,一方面要注意摇摄过程中画面保持构图优美,另一方面又要考虑落幅镜头的景别处理。如果标志物比较小,为使观众看清楚,还应结合"推"的方法来拍摄。落幅的构图应以静态构图的基本原则来要求,必要时,可先演练一遍,再实际拍摄。

四、连续镜头的画面处理

用一组连续镜头来表现某一事件时,各镜头之间既有相对独立的构图要求,又有互相牵制制约的布局关系。拍摄时主要考虑以下几点:

1. 景别与拍摄角度

两个连接在一起的镜头,景别与拍摄角度都应有所不同,这不仅是为了丰富画面的表现形式,更主要的是为了防止同机位拍摄而引起的画面跳动现象。如果在拍摄时没有注意而发生了类似的问题,可在事后的编辑过程中,在两个镜头之间插入一个其他角度或景别拍摄的相关联镜头,来克服这种视觉上的跳动感。

2. 前后画面照应性构图

一组表现人物之间空间关系的镜头中,画面的构图就不能完全遵循静态构图的原则了,画面的结构经营应服从连续画面表达的需要。如甲、乙两个人在一起交谈,甲坐在沙发上,乙站在一旁,先用全景交代两人的空间位置,接着用近景分别拍两人的谈话姿态,根据动作轴线规律,从乙左侧拍甲,从甲右侧拍乙。拍甲时,甲居于画面左侧;拍乙时,乙居于画面右侧。两个镜头中,单独画面呈现时都显得不够平衡,当一组镜头连

续放映时,却十分明确地显示了甲、乙两人的空间位置。如果两人离得比较远,画面安排还可更偏些,这种不平衡画面在动态构图中取得视觉心理平衡的缘由,就是连续画面之间的互相照应。

思考题

1. 简述构图的基本规律。
2. 简述构图的特点。
3. 什么是静态构图,它有哪些形式?
4. 什么是动态构图,它有哪些形式?
5. 一般来说,地平线在画面中的位置关系有哪些,各有什么特点?
6. 结合具体影视作品,谈一谈画面构图的特点。
7. 结合影视作品《黄土地》,谈一谈构图的风格。

实验项目:电视摄像构图训练

实验目的

1. 了解电视画面构图的元素。
2. 掌握电视画面构图的基本方式。
3. 掌握电视画面构图的基本规律。

实验条件

摄像机、监视器、配用电池、三脚架、监视器、白平衡色谱本。

实验内容

构图是摄像人员拍摄电视画面的一个主要环节,是摄像师将现实形象转变为屏幕形象时采用的画面结构形式。摄像构图就是摄像师为表现某一特定的内容和视觉美感效果将镜头前被摄对象以及摄像的各种造型元素有机地组织安排在画面中,以形成一定画面形式的创作活动。作为实验课,应该注意组织镜头元素并根据镜头的使用情况进行画面的拍摄。

1. 用黄金分割构图法构图;
2. 用均衡构图法构图;
3. 用静态构图法构图;
4. 用动态构图法构图。

第四章 固定摄像创作

本章导言

本章通过对固定画面的概念、造型特点和基本功用等知识的学习,帮助学生了解并掌握固定摄像的特点及拍摄的基本要求。对固定画面的概念及造型特点的了解,能够让学生知道固定画面与静态摄影作品的差异,并正确认识固定画面;熟悉固定画面的基本功用和局限,可以帮助学生明确固定画面在造型表现上的特长和优势,在画面造型表现中更好地实现创作意图。掌握固定画面的拍摄要求,注意克服其不足之处,有助于学生明确固定画面与运动画面的不同表现力,能独立拍摄出合格的固定画面且正确运用固定画面,为运动摄像的学习打下良好的基础。

本章学习重点

1. 了解固定画面的概念及造型特点;
2. 熟悉固定画面的基本功能和局限;
3. 掌握固定画面的拍摄要求。

本章学习难点

1. 固定画面的造型特点;
2. 固定画面的功能;
3. 固定画面的拍摄要求。

第一节 固定画面的概念及特点

一、固定画面的定义

所谓固定画面,指摄像机在机位不动、镜头光轴不变、镜头焦距固定的情况下拍摄的电视画面。

固定画面是电视画面中应用最广泛的镜头类型,而固定摄像同样是电视摄像中最

基本的一种形式。机位、光轴、焦距"三不变"是拍摄固定画面的必要条件,三者缺一不可。机位不动,则摄像机机位不发生变化,不产生机位的推、拉及移、跟、升、降等镜头运动;光轴不动,则摄像机不产生左右摇的镜头运动;焦距不变,则摄像机不产生变焦距的推、拉镜头运动(如图 4-1 所示)。

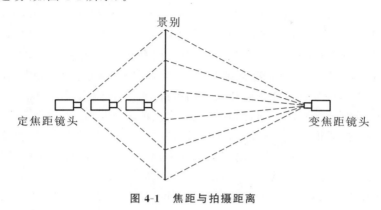

图 4-1　焦距与拍摄距离

二、固定画面的特点

电视是来自生活的艺术,需要从根本上反映生活,以生活本身的形象来反映生活。固定画面,虽然画框固定不动,但是画框内所表现的生活却是充满动态的。一方面,画面内动态的呈现是对电视屏幕框架制约的适应;另一方面,也是出于对观众收视心理和生理机制的考虑。特别是当许多不同视点的固定画面通过蒙太奇组合成组出现时,更能通过内部的运动将画面空间生活化地展现在观众面前。同时,固定画面排除了运动镜头造成的框架运动,将观众的视线约束在固定的电视屏幕上,起到了规范观众视野、指引观众视线、决定观看方式等重要作用。固定画面是从摄像机的工作状态和角度来界定和分析电视画面的,与此相联系的是,由于拍摄固定画面时摄像机的机位、光轴、焦距"三不变",所以,固定画面在画面形态和视觉接受上,就具备了与运动画面不同的特点。

了解固定画面的特点,是运用好固定画面的基本前提。固定画面的特点主要可以概括为以下两个方面:

1. 固定画面框架的静态性

画框是决定固定画面的重要因素,画框即电视画面的边缘或是框架。画框静止不动是固定画面最直接和最显著的标志,即固定画面呈现出的视距、视域范围、拍摄角度和方向保持不变。固定画面的画框为画面内部静态的和动态的物体提供了参照的依据,可以使静态的物体更加安静、动态的物体更具有动感。固定画面由于画框的固定,摄像机的轴线是静止的,因此可以表现出明确的方向性。在拍摄时,摄像师通常利用固定画面作为场景的关系镜头。

从某种程度上说,固定画面拍摄时排除了摄像机运动所带来的动感,也就排除了来

自画面外部的运动因素,形成了其最直接和最显著的标志——固定的画面构图框架。这使得摄像中固定画面与美术作品和摄影作品形式感相近,在摄制过程中,可以充分借鉴美术作品和摄影作品的创作。但是,在大的运动观念中,固定画面也是运动的一种,由于电视摄像和电视画面具有时间上的连续性,具有表现运动的特性,所以说固定画面又不能机械地与美术作品和摄影照片一概而论。虽然电视摄像与绘画和照片的拍摄有一定的沿革,需要吸取和借鉴绘画艺术和图片摄影艺术的成功经验,但是,还是要从一开始就树立起电视意识和画面造型观念,注意求同存异,注意电视画面的本体特性和审美特征。它可以突破两者只能"凝固瞬间"的局限,可以把"流淌的时光"记录下来,让观众看清事物的变化和发展。外在运动因素的排除,并不妨碍摄像机对内在运动因素的记录和表现。虽然画框固定不动,但画框内呈现出的大千世界、生活百态却是千变万化的。固定的画面框架也为表现画面内部被摄对象的运动提供了很好的、客观的参照物。从实践的角度说,固定画面在拍摄过程中,镜头是锁定的,通过摄像机的寻像器所能看到的画面范围和视域面积是始终如一的。外部运动的消失并不妨碍它对运动对象的记录和表现,也就是说,固定框架内的被摄对象既可以是静态的,也可以是动态的。例如:用固定画面表现雄伟壮观的天安门城楼等静态建筑,蓝天白云、红墙黄瓦、对称的构图有助于表现天安门城楼宏伟端庄和威严的气魄。影视作品中用固定画面拍摄动态对象的例子比比皆是,例如在拍摄专题片《民间艺苑的奇葩——鼓子秧歌》时,摄像师将镜头对准舞台,通过 T2W 变焦开关确定拍摄范围后就可以固定拍摄秧歌表演了。画面中演员尽情表演而画框始终是固定不动的,固定画面可以很好地将粗犷豪放、节奏强劲的舞姿和宏伟壮观的气势表现出来,让观众感受到欢乐、力量与美。因此,如何运用固定画面框架不动的特性,来调度和表现画面内部的运动对象和活跃因素,是电视摄像人员需要认真总结和刻苦钻研的重要基本功,从某种程度上说,它的难度并不亚于用运动摄像去表现动态的运动。

2. 固定画面视点的稳定性

固定画面消除了画面外部运动,一切环境都处在静止之中,排除了由于画面外部运动带来的节奏和视觉情绪,镜头是相对稳定的,实际上就给观众以相对集中的收视时空和比较明确的观看对象。生活中人们需要左顾右看和走马观花,更需要停下来"目不转睛"地凝视对象,仔细端详,此时视线是集中而稳定的。

电视语言的运用是在模拟人的视听感知经验基础之上的,而固定画面所表现出的视觉感受,正类似于生活中行走的人们站定之后,对重要的对象或所感兴趣的内容仔细观看的情形。由于画框不动,观众有时间对画面进行仔细观看和慢慢品味。同时由于消除了画框移动所导致的对观众观察方向的某种限制,观众的视线可以在画面内随意浏览,获得舒适的视觉感受。它不同于摇摄、移摄所经常表现出的"浏览"的感受,也不同于推摄、拉摄所表现出的视点前进或退后的感受,正因为固定画面满足了人们较为普遍的视觉要求和视觉感受,所以在电视拍摄中,需要经常运用固定画面来传递信息、表现主体等。例如:图 4-2 中中央电视台《新闻调查》栏目,在拍摄人物接受采访、回答提问时,基本都采用固定画面,这样观众可以比较直观地观察采访对象的语气神态,注意其语言信息,获得舒适自然的交流之感。

图 4-2　中央电视台《新闻调查》栏目中的固定画面

固定画面,由于能让观众的注意力不受到干扰,能准确有效地接收电视作品所要传达的信息,成为电视作品中重要的镜头类型。比如:以信息的传达为主要目的的电视新闻节目中,固定画面的运用占到节目画面比例的80%以上,它使新闻信息能客观地迅速传达给观众,是关系到节目质量的首要问题。固定画面由于具有视点稳定的特点,给观众以生活化的体验,能让观众对于节目的信息内容准确、有效接收,因而在电视新闻节目画面中占有主体地位,成为实现新闻信息有效传达的重要手段。

固定画面的视点稳定的特点,也同时给电视工作者提供了强化主体形象、表现环境空间、创造静态氛围等丰富多样的创作手段和便利条件。但是在一些画面内部运动并不明显的固定画面中,由于观众得以仔细观看,因此对拍摄者的画面造型能力和构图技巧提出了较高要求。

所以,固定画面的拍摄并不如人们想象的那样简单,拍好固定画面是走进电视摄像艺术殿堂的第一步,在拍摄固定画面的过程中,不仅要求摄制人员娴熟地运用电视摄像技巧和构图技法,还应该学习和掌握画面编辑及场面调度的基本知识,有目的、有意识地进行视觉形象的概括和镜头内部的蒙太奇造型以及构图多信息、多含义的表现,从而增强对画面语言的理解力和表现力,加强画面造型的准确性、概括力和艺术表现力。此外,练好了固定画面的摄像基本功,也给运动摄像打下了一个良好的基础。

第二节　固定画面的功能及局限

固定画面在电视作品中具有极其重要的地位。从信息传播角度和观众的观看心理来说,固定画面拍摄的画面使观众在观看时保持冷静、客观的心态,有利于排除某些信息噪声,提高画面信息的接受效率。固定画面凭借着自身特点和优势,为实现影像功能提供了有力保证,而影像功能的实现却是关系到电视作品是否成功传达主题内涵的关键。很难想象如果没有了固定画面,电视艺术和电视摄像会成为何等模样;但至少有一点可以肯定,那就是不管电视技术和摄影设备如何更新换代,不论运动摄影如何简便、自如与变幻多姿,固定画面仍然会在电视艺术的殿堂里占有一席之地,固定画面仍然具

备不可替代的功能和作用。

特别是近年来随着电视的蓬勃发展和科技的日新月异,影像文化有了长足的进步,通过摄像机的运动、变焦距镜头的运用和升降、遥控等设备的使用所带来的电视画面复杂多变和不拘一格,着实令观众目不暇接,甚至眼花缭乱。但与此同时也就伴生了一些负面影响,诸如画面无意义的摇晃、无目的的推拉、无必要的摇移等情况还大有存在,这不仅妨碍了电视观众对电视节目的收视和欣赏,而且不利于我国电视摄像水平的整体提高。追究起来,这一方面有运动摄影的功夫还不到家的原因,另外很重要的一点是没有充分认识到固定画面的特点和功用,不善于积极运用固定画面来为所拍摄的内容和主题服务,误认为只有运动摄影才是真正能够展示电视艺术魅力的创作手段。

在电视画面运用中,固定画面有利于表现静态环境和氛围,对静态的人物或事物有突出表现的作用,能够比较真实客观地记录被摄主体速度和节奏的变化。固定画面拍摄和使用得怎么样,往往能够反映出一个摄像者和画面编辑者的基本素质和审美情趣,它对整个作品的成功与否起着非常重要的作用。因此,有必要在理论与实践相结合的基础上,提纲挈领地了解固定画面的主要功用,从而在完成电视摄像任务的过程中,针对不同情况加以熟练、到位地掌握和运用,发挥固定画面在传达信息、塑造形象、营造氛围等方面的不同功能和作用。

一、固定画面的功能

(一)固定画面有利于表现静态环境和氛围

固定画面排除了画面外部运动,即摄像机的运动和画面框架的移动。基于对固定画面对电视屏幕框架制约及观众收视心理、生理机制的考虑,由于固定画面消除了画面的外部运动因素,因此固定画面中背景和环境的表现,能够在观众的视线中得到较长时间、比较充分的关注。画面的背景及其他静止景物与画框间保持固定的位置关系,使观众对客观环境、各景物关系取得较清晰的认识。固定画面中的大部分内容都处于静止状态,可以使观众仔细地审视画面的内容,特别是固定画面形成的前进式的蒙太奇句式或后退式蒙太奇句式,可以实现从画面整体到局部或局部到整体的视觉调整,通过画面内被摄物体与画面框架的对比,常常起到交代客观环境、反映场景特点、提示景物方位从而实现突出主体或渲染环境的作用。我们知道,摄像机的运动,客观上会使背景的作用大大降低,把观众的注意力引向运动对象或摄像机运动的指向性;相反,在固定画面中静态的环境,能够在静止的框架内得到强化和突出。在实际拍摄中,摄像师常常利用大远景、远景、全景等大景别固定画面表现事件发生的环境空间和人物活动的生活场景,或进行场景的转换。

如图4-3,在《世界遗产在中国》这部集合了中国各个相关领域的专家,以国际化的视角,对中国的自然文化和人类口述非物质遗产进行最具权威性、系统性、科学性的介绍与诠释的纪录片作品泰山篇中,摄像人员以俯角和大全景拍摄泰山的固定画面,就非常直观地展现了泰山独特的地理环境和人们蜂拥而上与泰山融为一体的壮观景象。再如,《焦点访谈》某期特别节目中,记者在青藏高原海拔6000多米的地方报道时,由于缺

氧而声音嘶哑、时断时续，此时固定画面中，记者身侧就是标有海拔高度的界碑，使得观众能够对记者所处的环境一目了然，自然也就对记者的表现加深了了解和理解。可见，固定画面对静态环境的表现是十分有效的，也是非常必要的。

图 4-3　《世界遗产在中国》——泰山篇中的固定画面

在许多电视作品中，常运用由远景、全景等大景别固定画面，交代事件发生的地点和环境。如图 4-4，以满足广大观众多方面的艺术审美和休闲娱乐等需求，给观众提供文化娱乐审美享受的电视综艺节目，节目的开场都要运用固定画面交代现场，使观众对现场氛围感受更加直观、明确。在电视剧中也常用固定画面，来表现人物活动和情节发展的外部环境和生活场景。

图 4-4　电视综艺节目中的固定画面

（二）固定画面有利于表现接近静态或运动速度缓慢的人物

对于静态，大多数人们存在着人物静止的认识误区，在这里有必要澄清一下。这里所说的静态，是指人物不发生较大位移变化的情况，并不排除人物的语言、神态及表情动作等的变化与表现。在对电视作品中陈述观点或接受采访的人进行拍摄时，通常也以拍摄角度适宜的小景别固定画面为主，这主要是因为在固定画面中静态的人物与画面框架、人物的陪体与背景之间是相对静止的、关系明确的，观众的视觉中心会比较顺畅地在静态的人物上停留足够的时间。

正因为固定画面满足了人们较为普遍的视觉要求和视觉感受，所以在电视摄像中，需要经常运用固定画面来传递信息、表现主体等。比如说，中央电视台《面对面》和安徽卫视《非常静距离》栏目，无论是采访世界政坛风云人物、演艺界明星，还是普通新闻人物，一般都是采用固定画面拍摄的手法，近景、特写甚至是大特写的运用，这样有利于观

众安静地倾听，观察嘉宾的语气神态，面部表情，并从人物的脸上阅读人的内心，了解人物的个性特征，获得真实自然的交流之感。在奥运会的颁奖仪式上，当获金牌的运动员站在领奖台上聆听本国国歌、注目本国国旗时，基本都以中、近景别甚至是特写景别的固定画面来拍摄，以捕捉和表现运动员激动的神情、高兴的微笑或是喜悦的泪水的面部表情等。2012年3月6日，普京含泪宣布赢得俄罗斯总统大选新闻中，那一幅刻画普京面部表情的画面永远定格在每个收看电视的观众心中。电视纪录片中，为了较好地表现特定情境下特定人物的特定的表情或动作时，也经常以对象明确的固定画面来处理，这样的例子也数不胜数。如《舌尖上的中国》是一部通过中华美食的多个侧面，来展现食物给中国人生活带来的仪式、伦理等方面的文化，见识中国特色食材以及与食物相关的、构成中国美食特有气质的一系列元素，了解中华饮食文化的精致和源远流长的大型纪录片。该片以追求真实精美的画面，实地取景记录大量野生动植物的状态和人类生存的活动为主要表现形式，其中，对于人物的展现主要是以中、近景别的固定画面运用。如图4-5，《转换的灵感》这一集中，采用固定画面表现姚贵文的妻子——王翠华包嫩豆腐的详细过程，画面将王翠华用小块的纱布把不成形的嫩豆腐紧紧包裹起来的动作用中景记录，表现了王翠华包嫩豆腐时全心的投入和手法的纯熟。

图4-5 《舌尖上的中国》中王翠华包嫩豆腐的场面

（三）固定画面有利于真实客观地记录被摄主体速度和节奏的变化

画框的静态成为运动主体的有利参照。运动画面中由于摄像机追随运动主体进行拍摄，背景一闪而过，观众以运动的画面框架作为运动物体的参照物，使得画面内部运动速度与画面外部运动速度之间产生作用，观众难以与一定的参照物来对比观看，不能精确地计算出被摄主体的运动速度及节奏变化，因而也就对主体的运动速度及节奏变化缺乏较为准确的认识。比如说，一只在蓝天上展翅飞翔的雄鹰，倘若以运动镜头追随拍摄，飞鹰就会呈现出与画面框架匀速齐动的相对静态，看起来除了翅膀的飞动外，它好像是悬浮在天空中一样。但是，倘若用景别稍大一些的固定画面来拍摄，就能够看到飞鹰在固定的框架中飞过的运动姿态和轨迹。如果从地面仰拍的话，前景中的树冠、天

空中的浮云和固定的画框,都可成为反映飞鹰速度、节奏变化的参照物。这主要也是和人们的视觉习惯有关,因为人们视觉感知的运动是两种或两种以上的对象发生了相对位移。

在固定画面中,由于画外运动消失,运动主体与背景的画框构成了相互参照的运动关系,那么,静态的背景和画面框架就提供了客观反映运动主体的速度和节奏变化的最好的参照系。比如说,一只蚂蚁驮着一颗米粒,从两米外的地方爬回洞穴,对蚂蚁而言,已是颇为费力的了,如用固定画面,把蚂蚁出发处与洞穴入口处纳入画面,观众就会看到小小的蚂蚁缓缓爬行了很长的距离,中途还可能因劳累而停下休息;如若用运动摄影跟拍蚂蚁,就难以较为客观和直观地表现出蚂蚁爬行的距离感、速度感和艰难程度。因此,虽然固定画面难以表现运动主体的整体过程,但当运动物体出现在固定画面上时,观众的视线立即被运动物体吸引,并跟随它运动;固定背景和其他静止景物的视觉效果弱化,从而起到突出被摄主体及其运动轨迹和运动形态的作用。又如杂技运动员钻火圈表演时,常用固定画面拍摄钻过烈焰熊熊的钢圈的瞬间;3000米障碍赛跑中,运动员跨越水池、栏架等障碍物时,也以固定画面来拍摄,等等。

固定画面所表现出来的静止画面框架能够比较客观地记录被摄主体的运动速度和节奏变化,小景别的固定画面甚至可以夸大物体的运动。拍摄稍大景别的固定画面时,画面固定框架和画面内部其他呈固定状态的物体都成为被摄主体运动的参照物,观众通过对静止的体验获得对被摄主体速度和节奏的精确感受。而利用小景别固定画面拍摄时,运动的被摄主体与画面的固定框架及其他画面上的固定景物视觉距离近,两者之间产生强烈的视觉冲突,特别是当运动物体在固定的画框前划过或在小景别的画面中有较大的运动范围时,这种冲突更为明显,起到以静衬动的作用,是强化运动速度和节奏的有效手段。如何更好地以固定画面表现运动,是电视摄像人员需要不断摸索和认真总结的课题。

(四)固定画面有利于突出和强化画面动感

运动是绝对的,静止是相对的。生活中,你坐在开动的车上,相对于路旁的建筑物而言,你是运动的,运动的速度与汽车的速度相等时,相对于汽车来说,你又是静止不动的。人们之所以能感觉车辆在前行,是因为参照了路边静止的树木和电线杆。通过静态因素与运动因素的"冲撞"而以静衬动,是强化运动效果的有效手段。固定画面中最积极、最显著的静态因素就是画面框架。运用框架来反衬运动因素,往往能使运动对象的运动感得到突出甚至是夸张的表现。如在拍摄飞机降落的时候,以低角度带点参照物的固定画面来处理,就能够拍摄到飞机从天而降、飞速驶来的画面。这种运动主体通过与框架的碰撞而产生的瞬间情况,从某种程度上说,在表现动感上比运动画面是有过之而无不及的。又如拳击赛中,当两位拳手靠在场边近身肉搏时,以中、近景别的固定画面拍摄,就会出现拳手挥拳间或"划"出框架之外的画面,令观众有"呼之欲出"的强烈动感。再如,在一些电视剧中,表现战斗前指挥部内紧张繁忙的工作状态时,常以固定画面拍摄,画面中有处于相对静态的指挥员、发报员、接线员等,然后设置来往穿梭的工作人员时而进入画面,时而走出画面,通过这种动感十足的"划过"画面的方式,来映衬

出指挥部内紧张、严肃的应战氛围。电视画面只能以运动的有声图像给观众尽可能逼真的运动感受,而固定画面的固定框架与运动主体的"碰撞"正加深和强化了这种运动感受,因而也就使观众产生比正常运动更突出的视觉刺激和心理反应。

此外,拍摄那些位移十分缓慢,运动不太明显的物体,使用固定画面,也能够很好地表现它们的运动。像幼芽出土,花蕾绽放,日出、日落。早晨,太阳从山背后完全升起,需要一分钟左右的时间。如果再用运动画面来表现,就无法展现太阳的升起过程,而运用固定画面,固定的四边框就能很好地衬托出太阳的缓慢位移。

（五）固定画面在造型上具有绘画和图片的审美效果

观众在观看时的心理状态是平静而稳定的。观众在观看电视画面时更注重画面内容的构图。观众在观看时从画面构图形式开始,到对画面整体内容的审视,最后将视线集中在画面内部最有意义的局部内容上。固定画面不仅可以给观众绘画的心理体验,更重要的是摄像师通常利用各种构图形式和表现手法,如线条、形状、色彩、光线、影调等造型元素创作出富有绘画特征和装饰意义的精美画面,这些应该是电视摄像师必备的基本技能之一。

与绘画艺术和图片摄影艺术相比,几乎与现实生活一样丰富、真实而同步的视觉形象和光影变化等,是属于电视画面造型艺术的特长和优势。诸如从《话说长江》、《话说运河》、《大京九》等大型专题片,到今天的《故宫》、《森林之歌》等电视片中,固定画面比重和所起的作用可谓是有目共睹、不言而喻的。特别是在一些风光片、纪录片中,在对山川风物、人文景观、名胜古迹等静态物体的表现上,构图精美的固定画面往往能令观众赏心悦目、历久难忘。比如,纪录片《最后的山神》和《龙脊》中拍摄大兴安岭的面貌和雨后山坡梯田的固定画面,均属光影炫目、构图雅致的上乘之作。又如图 4-6,电视片《美在广西》中,固定画面构图技巧的成功运用,给观众以美的视觉享受,深刻的心里印象,为该片达到推广广西地方形象的目的起到了关键性的作用。这些无一不体现摄像师扎实的功底和精湛的水平。

图 4-6　电视片《美在广西》固定画面的构图

（六）固定画面便于通过静态造型引发趋向于"静"的心理反应

电视画面框架的水平线条与垂直线条是画面构图的元素之一,在固定画面中,框架的作用更为突出。水平线条和垂直线条的参与可以强化画面中静态的内容,使画面表

现出"静"的趋势,引起观众"静"的心理反应,产生稳重、宁静、深沉、压抑、郁闷等画面感受,特定情况下可以表现出浓重的悲剧色彩或"天人合一"的空灵境界。因此,在实践中,可以抓住固定画面在心理感受上与运动画面偏向于"动"的心态的不同之处,来为所表现内容和主题服务。如图4-7中,大型纪录片《再说长江》开始的第一个镜头,使用固定画面拍摄的长江源头冰川融化形成长江第一滴水的镜头,通过拍摄水不断滴下,表现出长江流域灿烂文明的源远流长,吸引观众进入到关于水的故事的思考中,从而发展下面的内容。又如,在拍摄图书馆时,为表现其特有的宁静,就可以用多个固定画面加以记录和反映:如同学们伏案读书的全景画面、多名同学凝神静思的脸部特写画面等,这种固定画面的形式上的处理,是与画面内容和现场氛围相统一的,因而观众能够比较切实地通过画面获得现场情境中的心理感受。再如,旅游风光类拍摄中,用固定画面表现长城,会由衷地感受到她作为一项伟大的人类建筑工程给人们带来的震撼,登上山巅眺望那蜿蜒于群山上的城墙垛口,人们惊叹于古人的毅力、忍耐力和智慧,而她的身边又演绎了多少的历史啊!用一组固定画面(从长城的远景、全景到城砖的特写)可以表达这种感受。用固定画面展示颐和园,由于画框静止不动,使观众像欣赏一幅全景山水画一样可以仔细端详颐和园昆明湖全景,突出表现了远山近水相映成趣的意境和清幽安谧的环境特点。

通过画面来记录形象、传递信息是浅层次的、基础的要求,通过画面来引发感情、表达思想是深层次的、有一定难度的要求。如果能够根据内容和主题选择适合其表现的画面形态,就比较容易与观众沟通并获取观众的认可。固定画面在造型和形式上的心理意味,正适合于相应内容和主题的画面形象表现。因此,在需要表现宁静、严肃、深沉等感情倾向和现场氛围时,常常以固定画面来构图和造型,诸如病房中缓缓流注的输液瓶、围棋盘边托腮思考的棋手、电影院内全神贯注观看电影的观众、刚刚得知儿子为国捐躯的白发老母亲,等等。

图 4-7 大型电视纪录片《再说长江》中的固定画面

(七)固定画面表现的客观性

固定画面有助于表现客观性和现场性,推、拉、摇、移等所拍摄的运动画面对观众的

视线有一种强制作用,大多表现了拍摄者的主观意图,人为的因素非常明显。固定画面静止的画面框架减弱了画面外部节奏,减少人为加工的痕迹,表现出客观性、公正性和有信度。运动画面的一个突出特点是,在摄像者进行推、拉、摇、移、跟等运动拍摄时,观众所看到的画面外部运动过程就等于是构图、调整的过程,也就是说这种运动是电视摄像师主观创作意图和实际操作情况的外化和反映,因此,观众就感觉是"跟着摄像机镜头"在观看,大有"我让你看什么你就得看什么"的味道,观众别无选择。画面表现出摄制人员的创作意图和内容上的指向性,尤其是一些移、跟镜头在带来临场感的同时,也比较明显地具有摄制者的主观性。与观看运动画面相比,固定画面提供了稳定的画面框架,观众在观看画面时可以自由选择画面框架内的表现内容。然而实际上固定画面中依然存在摄像师和其他电视工作者对事件的看法,但观众看到的是已经选择完毕、"锁定"之后的画面,即摄制者主观创作和画面构图的结果,而没有画面运动、调整等构图过程,不易被观众注意到,因此观众感觉是自己在有选择地观看,较少受到摄像师观点的影响,其实这些看法早已隐藏在稳定的画面框架内部和画面的组合上了。简而言之,画面的"固定"和"运动"在很大程度上决定了观众对镜头的主、客观性的认识和感受。举例说,拍摄一位演说家在讲台上演讲时,如果画面时而推至他夸张的手部动作,时而摇到他表情丰富的面部特写,那么给观众的感受就会是"要我看"他的手、他的脸,镜头体现出拍摄人员的主观性和指向性;倘若用中景的固定画面来拍摄,观众的感受将会是镜头在客观地记录演讲过程,进而根据个人喜好做出"我要看"他的手、他的脸等不同选择。荣获1996年法国戛纳国际音像节特别奖的纪录片《山洞里的村庄》,在讲述云南一个建在大溶洞里的村庄集资通电的故事时,镜头绝大多数都是平视点的固定画面,很少推、拉、摇、移等运动摄影,全片因而表现出强烈的客观性和纪实品格,犹如是一种近距离、深入的直接观察,获得各国评委的好评。可见,固定画面所表现出的客观性,在电视新闻节目和电视纪实类节目中,是能够较好地传达出现场性、真实性等画面效果的,这应该引起电视摄像工作者的重视和思考。

(八)固定画面可以表现"过去时"

固定画面还与运动画面所表现的时间感觉不同。从画面所表现的时间感觉来说,运动画面有一种"近"的感觉,即正在发生、正在进行的时间感,讲"未来";而固定画面则易于表现出"远"的感觉,通常传达出一种退出的、过去的时间概念,引发观众对过去的回忆和怀念。画面外部运动即摄像机的推、拉、摇、移、跟等,造成了视点不断调整、变化,画面内容不断变换的效果,在产生较强的现场感的同时,有一种事态进行之中的历时感。比如,《焦点访谈》中的"小王丽的家在哪里"这期节目中,在寻找被后妈遗弃的小王丽的生父和家庭时,记者采取了跟拍的运动摄影方式,使得观众看到的"寻亲"过程犹如是"正在进行时"一般。《焦点访谈》节目的许多调查报道,都以运动画面为主干,力求表现出对事件和人物采访、调查等过程的鲜活生动的现场记录和迅速及时的新闻时态。相比之下,固定画面却有利于表现一种追思回想式的"过去式"时态。比如,1860年的10月,令人叹为观止的无与伦比的举世名园——圆明园遭到英法联军的野蛮洗劫和焚毁,这成为我国近代史上的一页屈辱史。面对蓬岛瑶台、观澜堂、别有洞天等十余处遗

址,可以用一组固定画面来表现,这种画面有助于表达历史感和沉重感,促人深思,让人不忘历史,发奋图强,这与观众心理期望和视觉愿望是吻合的。又如电视剧中,表现一个人痛苦地回忆过去时,常以此人静态沉思的固定画面作处理。再如在拍摄万里长城时,要寻求深邃的历史回顾感,就可以用停留时间较常规稍为延长的多个固定画面来表现。再如,大型纪录片《毛泽东》中,采访当时已九十高龄的罗章龙时,罗老缓慢的语速、安详的神态在中景固定画面中,非常到位地传达出这位历史见证人对往事的追思之情,表现出一种回首悠悠岁月的往事感。试想若以运动摄影来处理这些,不仅很难体现出这种"远"的时间感,还将破坏罗老回首往事的情绪和气氛。中国古代画论中就有"动近静远"的说法,关键在于静态的画面形象符合人们对尘封的旧事、过往的人物的心理感受。现在许多纪实性电视节目中,在反映已经成为过去的人或事时,如没有影视资料,则很重要的一种表现方式就是找寻现存的实物或实地,通过这些负载过去时态的视觉形象的固定画面,配合当事人的访谈或解说词来追述往事、回忆故人,诸如已故劳模的劳动工具和荣誉证书、"恰同学少年"时的集体合影等。在纪念红军长征胜利的大型纪录片《长征,英雄的诗》中,就多次运用固定画面的这种手法来表现历史。如在片中出现的红军烈士纪念碑、烈士牺牲地、烈士照片及遗物等固定画面,成为讲述过去的故事时的视觉负载物,可以说是与追思历史"向后看"的历史感非常吻合的。

二、固定画面在电视造型中的局限

从根本来说,只有固定画面可以单独构成节目,其他任何镜头可以看成是固定画面的有益补充。但任何镜头都是有局限的,固定画面也不例外,在练习拍摄固定画面的过程中,可以清楚地感觉到有些时候用运动画面拍摄会取得更好的效果。上文对固定画面在形象塑造、画面造型及收视感受等方面所发挥的功用作了简略的介绍,目的是扬长避短,使得实践中所拍的固定画面能够更好地满足内容和主题的需要。与运动画面相比,固定画面在电视画面造型中存在着一些局限,特别是当镜头数较少或就单个镜头而言时,这种不足就更为明显。

(一)固定画面视点单一,不利于表现立体的画面空间

视点的稳定必然会带来视点单一问题的出现,与运动画面多变的视点和变换的视域区相比,固定画面的画面内容被静止的框架分割、限制为单一的、半封闭的状态。单一的固定画面由于受到固定框架和单一视点的限制,在表现空间环境时,不具有运动镜头的灵活性。固定画面往往只能表现镜头前面有限的画面空间,观众感受到的画面空间是片断性的、不完整的。多个固定画面的组合虽然可以扩大空间的表现范围,但是需要依靠摄像工作者的合理设计,以及观众的空间想象才能形成相对完整的空间结构。与运动镜头对空间的连续性表现相比,固定画面容易割裂观众对画面空间的整体感受。

(二)固定画面在一个镜头中构图形式单一

固定画面是在镜头锁定之后定向拍摄,即画面拍摄角度、方向都是不变的,画面框架内的各造型元素表现出相对集中的、稳定的构图关系。即使画面内部存在着运动的

物体,当物体的运动与画框线条对比较弱时,如运动物体处于远景或是利用长焦镜头拍摄物体的纵向运动,固定画面中的构图也不会发生根本性的变化。除了"划入划出"画面的运动物体和可能变化的光影效果等因素之外,固定画面一个镜头中的构图元素很难像运动画面那样通过构图变化来实现场景转换、视觉形象的动态蒙太奇造型等,很难出现有意识的连续构图变化和多义性信息传递。这种稳定性处理不好就会表现出画面的呆滞,使画面内容缺少变化。比如,绵延的群山、蜿蜒的长城和奔腾的江河等气势恢宏的自然环境,用固定画面来表现物体画面会比较单一,不能满足观众一览全貌的收视诉求。人们登临泰山绝顶,就为了"一览众山小",同样观众观看电视节目,就是想通过媒介看自己所未能看的心理期望,从而满足自己永无止境的对未知世界的好奇,其实正是这种对未知世界的好奇才让摄像师来到长江之源,去攀登珠峰顶点,航拍长江流域,甚至与候鸟一起飞翔,那么这种时候就不能拘泥于固有的镜头概念了。

（三）固定画面难以表现复杂的运动

固定画面对运动轨迹和运动范围较大的被摄主体难以很好地表现。这一方面是固定画面的明显局限,同时也是运动画面的突出优势。固定画面受到固定的画面框架约束,在表现运动时,通常只能表现出动作的局部,同样需要观众通过想象完成对动作的整体体验。复杂的运动分为两种情况,一是运动范围广、幅度大,二是细部动作多,表现这两类运动时,如果用大景别固定画面拍摄,则对人物的细部表现不利;如果特写和近景画面多,则对动作整体表现不完整。同时,镜头的切换又会打断动作的连续性,使运动表现缺乏真实感。比如,在拍摄花样滑冰时,用固定画画,就很难连贯而完整地表现出运动员优美多姿的运动过程和满场滑行的运动轨迹,而通常都以推、拉、移、跟等多种运动摄像手段来紧跟翩然起舞的冰上舞蹈者。此外,在新闻事件中,如果新闻人物处于大范围运动状态,比如奔跑、乘车等情况下,用固定画面显然难以充分记录和表现人物的整个活动过程和活动过程中的表情、动作变化。

（四）固定画面难以表现复杂、曲折的环境和空间

比如,拍摄上海狭窄拥挤的里弄,仅用固定画面一般来说是很难直观形象地让观众有"身临其境"之感的。而移摄、跟摄却在这样的环境表现上更为奏效。再比如,拍摄抗战遗迹的地道时,固定画面是很难再现出那种幽深曲折、巧妙安排的效果的。当用固定画面拍摄复杂或曲折的空间时,更多地需要观众根据画面大致情况去进行想象中的补足。

（五）固定画面不如运动画面那样能够比较完整、真实地记录和再现一段生活流程

在现代纪实中,强调生活本身流程和段落的完整、真实,而固定画面在拍摄时有一种超脱的客观记录性,这样在拍摄人物活动范围比较小或活动状态比较简单的时候,固定画面就有点力不从心了。以电视剧而论,过去常需演员反复重演多次,以从不同角度、不同景别拍摄同一场戏,便于后期编辑。后来,多机拍摄的出现和成熟基本解决了

这些难题。但在纪实性节目中，对生活流程进行多机拍摄尚不太现实，如若实行可能会产生过大的干扰；倘若只以固定画面来记录，容易造成生活被切割、编辑的印象。用运动摄像所构成的长镜头能在很大程度上排除人为导演和主观摆布等外界影响，这样来拍摄一个完整的生活的流程，效果会更好。比如在《望长城》中，摄像机给观众展示的就是记者和长城亲密接触的动态过程，观众与记者一起去寻找，去发现，恍如自己的亲身经历一般，永远也无法预期下一步会发生什么。另外，由于固定画面的客观性较强而主观性稍弱，固定画面很难展示一个复杂环境的全貌，这时就需要用摄像机跟着记者一起来共同体验发现和探索的乐趣。因此，目前通行的做法是糅合了固定画面和运动画面的长处，克服固定画面以局部因素相加而组成生活全貌的局限，既保留一些相对完整、流畅的生活流程和故事段落，同时也穿插大量固定画面来传递重要信息、塑造主要人物、营造特定氛围等。

第三节　固定画面的拍摄要求

根据人类的视觉经验，人们习惯以自身的静止对静态图像或运动物体的观看、注视，获得信息、表征，而这就是固定画面的画面内容所呈现给观众的，因此也有人把固定画面称为关注镜头或认知镜头。科学统计，在一个正常的电视节目中，固定画面一般能占到总数的六成到八成，是使用最多的镜头方式，并且几乎所有的采访镜头都是用固定画面来拍摄的，因此固定画面的拍摄非常重要。拍好固定画面既是电视摄像艺术的基本功，同时还能反映出拍摄者的基本素质和真正水平。作为初学者应该首先从固定画面入手进行持续而有效的摄像训练，将这项基本功练得既扎实又全面。

下面对拍摄固定画面过程中可能遇到的问题、需要注意的事项和一般意义上的要求进行分析和讨论。

第一，注意捕捉动感因素，增强画面内部活力。用固定画面所拍的画面尤其是静态画面很容易让人和照片联系起来，如果将固定画面拍成了平面照片的样子，画面中看不出一丝的"风吹草动"，这种固定画面未免太"死"、太"呆"了，缺乏生气，这也没有发挥电视摄像在画面造型上的长处。因此，在拍摄固定画面时，要尽可能在突出主题的前提下，注意捕捉现场的动感元素，使所拍摄的画面做到静中有动、动静相宜、富有生气。世界上第一部电影《火车进站》就是一段典型的静中有动的固定画面，火车从远处驶入画面，缓缓停下，人们走下火车，画面十分生动。电视的固定画面，如果再没有了画面内部运动，单个镜头的画面就与摄影照片并无大异，很容易让观众产生看照片的感觉。在拍摄固定画面的时候，应该注意尽量避免"呆照"的画面效果，尽可能利用画面所能纳入的"活"的、"动"的因素，让固定画面"活"起来。比如说，拍摄一池春水，就可以在画面中，摄入几只浮游嬉戏的鸭子，涟漪的运动和小鸭的运动使得"死水""活"了起来；拍摄远山的时候，可以流动的河水为前景，"青山横北郭，白水绕东城"，这样画面一下子就活了；拍摄麦浪翻滚的乡村丰收景象时，就可在画面中摄入牧童赶着牛群穿梭于田间小道的场景。

第二，要注意纵向空间和纵深方向上的调度和表现。立体造型要在二维的影视屏幕上表现现实世界的三维空间造型特点，各元素的合理调度就成了创造空间的重要手段。要注意纵向空间和纵深方向上的调度和表现，有意识地安排好主体与前景、背景、陪体的关系，多用斜侧光线，这样有利于表现立体感、空间感和层次感。如图4-8中，画面就是运用了空间中主体、陪体、前景等构图元素的参与，使画面更具有立体空间感。营造具有真实感的画面空间是使画面具有表现力的另一个重要手段。固定画面的画面表现形式是静态的，使画面与观众之间产生距离感。固定画面如果不注意前景、后景及主体、陪体等的选择和安排，不注意纵轴方向上的人物或物体的高度，那么就容易出现画面缺乏主体感、空间感的问题。这就要求在选择拍摄方向、拍摄角度和拍摄距离时，有目的、有意识地提炼纵深方向上的线、形、色等造型元素，并注意利用光、影的节奏、间隔和变化形成带有纵深感的光效和"光空间"。比如，在拍摄公路上列队行驶的车队时，可以利用公路的线和汽车的点采取对角线构图，让公路与画面框架形成一定的角度后，向纵深方向伸展开去。再比如，当被采访对象不得不紧贴墙壁接受记者采访时，如果条件许可，可以加用一盏新闻灯，从斜侧方打向被采访对象，以使其投在墙壁上的身影和墙壁上的光影变化形成画面的纵深感和空间感，避免出现被采访者仿佛被"贴"在白色墙壁上的难看画面。因为固定画面排除了画面框架和背景的水平运动和垂直运动，倘若纵深方向上的调度和表现又不充分，可以想见，这种固定画面犹如僵死的"贴片"那样，很难表现出电视画面的造型美感，难以完成在二维平面中反映三维现实的画面造型任务。因此，应该注意选择、提取和发掘画面纵深方向上的造型元素，以纵向维度上的造型表现，来弥补水平维度和垂直维度上的不足。

图 4-8　构图元素处理

　　第三，固定画面的拍摄与组接应注意镜头内在的连贯性。电视画面的连贯性通常表现在视觉的连贯和时间的流畅两个方面。

　　固定画面对空间和运动的表现是通过多个镜头组接完成的。观众在看固定画面时，通常是找到它们之间的内在关联，并通常联想将它们组接在一起，进而形成完整的画面空间和运动感。加强固定画面视觉连贯性，也就是加强画面间的逻辑顺序和画面的外在形象关系。如果逻辑关系正常，观众对画面产生的联想就可能是准确的，形象关

系具有连贯性;否则,如果逻辑关系不正常,观众容易出现联想的阻断,即观众不能从画面的组合中得到画面空间与人物运动的完整形象。摄像师在拍摄时就充分考虑到后期编辑的组接问题,应注意对同一被摄主体进行不同机位、不同景别的拍摄,并在主要内容拍摄完成后多拍摄一些特写镜头和空镜头,以备后期使用。比如,拍摄某领导接受记者采访时,如果把两个景别变化不大、人物动作发生变化的固定画面相接,从视觉感受上来讲,会觉得接受采访的领导近乎病态地"跳动"了一下,视觉上很不流畅。这要求在拍摄时,就充分考虑到后期编辑的组接问题。应该拉开不同镜头的景别关系,比如,全景固定画面组接近景固定画面,中景固定画面组接特写固定画面等,观众就不会在收视时感觉到"跳"了。这就是常说的成组的拍摄,通过镜头间承上启下的连接关系,给观众的观看带来完整的视觉形象,从而更好地引发观众的积极思维。同时摄像师应考虑上下镜头之间被摄物体之间的空间位置,通常在多个镜头中应将被摄主体安排在画面相对固定的位置上,对多个物体的拍摄不能越轴,防止出现视觉上的跳跃感。如果在拍摄固定画面时,不考虑镜头之间承上启下的连接关系,而只从各自镜头出发去拍摄,就会给后期编辑造成诸如轴线关系不对、镜头难以组接等麻烦,有时甚至是无法补救的。因为固定画面的构图不像运动画面那样,可在运动摄影的连续过程中得到改变、调整和转换,不同固定画面进行组接时,只能通过各自框架内的分割开来的画面形象和承上启下的关系得到交代和说明。倘若这种内容上的联系和承上启下的关系被打乱了,就会给观众的收视带来很多障碍。比如说,拍摄记者采访当事人的情况,先从当事人的斜侧方拍了一个中景画面,然后又越过当事人和记者的关系线,跑到镜头刚才所在轴线的另一边,拍摄了一个记者的斜侧面中景固定画面,把这两个固定画面组接,好像能够组成当事人谈话、记者倾听的现场动态;事实上从画面效果来看,固定的画面中,刚刚出现了被采访人说话的中景镜头,紧接着在同一位置又是同一朝向的记者中景镜头,就会令观众摸不着头脑,怎么采访人忽然"变成"了记者呢?

时间的流畅性是影响固定画面的重要因素。在景别这一章内容中,已经谈到应注意不同景别产生的节奏是不同的,不同的画面内容也会形成不同的节奏。当画面内部被摄物体的运动速度较快时,固定画面表现出的节奏感较强;反之,当固定画面内部被摄物体的运动速度较慢时,节奏感较弱。当画面内部表现的物体形态复杂、数量较多时,固定画面在时间上应相对长一些;当画面内部表现的物体形态简单、数量较少时,固定画面在时间上相对短一些。当需要表现人物冷静、忧郁的感情色彩和力量的集聚时,需要节奏感较弱的固定画面;当表现人物兴奋、快乐和力量的爆发时,需要节奏感较强的固定画面。摄像师在拍摄时应全盘考虑影响节奏的多方因素,并尽可能通过画面形成相对稳定的节奏。

在固定画面组接这一环节上的诸多不同情况和注意事项,需要摄像人员在实践中多思考、多总结,在一定经验的基础上,灵活地处理和恰当地表现,而不能以为拍完之后交给编辑就万事大吉了。实际上,编辑工作应该是从前期拍摄工作就开始了的。尤其是在拍摄固定画面时,一定要充分注意到镜头间的连贯性和编辑时的合理性。

第四,固定画面的构图一定要注意艺术性、可视性。人们在看电视时是非常随意的,很短的时间内接连看到的都是内容简单、呆板的画面,人们很快就会产生厌倦情绪,

因此在拍摄固定画面的时候一定要在有限的画面内给人们带来尽可能多的信息,并广泛利用各种造型元素给人们带来美的享受。现在许多电视摄像工作者,似乎有一种偏见,认为电视摄像的艺术性仅仅体现在运动镜头方面,拿起摄像机来就想运动,拍起画面来就是推、拉、摇、移,仿佛只有这样拍,才能体现水平。可是一旦让他们拍一些固定画面,常常表现出各种各样的毛病,诸如景别不清、构图不美、画面杂乱等,这表明摄影的基本功还很薄弱。可以说,这一方面,是妨碍电视艺术的完善和成熟的隐患,同时,也正是改变当前电视摄像水平滑坡局面的突破口。固定画面拍得怎么样,往往能够反映出一个电视摄像师的基本素质和真正水平,它是对拍摄者构图技巧、造型能力、审美趣味和艺术表现力的综合检验。相对而言,由于运动画面的运动性、可变性,某些构图上的问题能在一定程度上得到掩盖,或者观众的注意力被画面的外部运动所转移和分散。但固定画面就不行了,由于框架的静止和背景的相对稳定,加上观众视点稳定,构图中不大的毛病会在观众眼中得到"放大",可能比较突出地干扰观众的收视情绪。因此,摄制人员只有从一上手就勤学苦练,尤其是要拍好固定画面、拍美固定画面,从视觉形象的塑造、光色影调的表现、主体陪体的提炼等多个层面上加强锻炼和创作,就能拍摄出构图精美、景别清楚准确、画面主体突出、画面信息凝练集中的优秀固定画面来。

第五,"稳"字当头,是固定画面在拍摄中必须牢牢记住的。既然是固定画面拍摄,稳定性就是固定画面的最重要的特征。坚持"三不变"的基本原则是把握画面稳定性的首要条件。不管被摄对象是静态的还是运动的,只要摄影(像)机在拍摄时遵守了"三不变",拍到的镜头就是固定画面,可见"固定"是指固定摄像机的意思,与被摄对象是静止的还是运动的无关,这与用照相机拍摄图片的方式相似,只是拍摄图片是"瞬间"动作,按一下快门而已,而用摄影(像)机拍摄固定画面要在"三不变"的条件下保持这种"固定"的状态连续摄录一段时间。拍摄固定画面一定要平心静气,以"不变"应"万变"。在正常情况下,每个镜头都应该是纹丝不动、一丝不苟,应坚决消除任何可以避免的晃动因素。即便是在拥挤、紧急等非常局面下,也应力求保持固定画面最大限度的稳定和平衡。这也就涉及摄像机的持机方式的问题。一般而论,固定画面都应尽量使用三脚架来拍摄,以防肩扛拍摄造成的不稳定情况。但是,反观目前我国的许多电视节目,明显可见许多固定画面该用、能用三脚架而弃之不用,使得画面晃晃悠悠、难以观看。这与国外的电视工作者对三脚架的精心保护和认真使用,形成了鲜明的对比。特别是在俯仰角度较大、变焦镜头推至长焦距等情况下,摄像机稍不稳定,就会在画面中反映出明显的晃动,而很多电视摄像师还在"视而不见",用肩扛的方式继续拍摄"静中有动"的固定画面。显然,这不仅是摄像机的持机方法问题,实质上反映出了电视摄像师的工作态度和敬业精神。因此作为一本电视摄像创作的基础性教材,特别强调从认真使用三脚架开始,培养敬业精神,严肃创作态度,拍摄好名副其实的固定画面。当然,在实践工作中,可能由于环境的变化和客观条件的限制,未必都能发挥三脚架的作用,这就需要根据实际情况灵活变通,凭靠生活中的支撑物和稳定点来替代三脚架,帮助摄像师拍好稳定的固定画面。比如说,办公室中的桌面、椅背、公路两边的护栏、长椅、出租车的顶棚、电视摄像师坐定之后的膝盖等,都可以成为解一时急需的有效支撑物。此外,还要训练自己脱开三脚架后的良好持机姿态和正确呼吸方式,以保证在不得不肩扛拍摄时,画面

尽可能的稳定。总之，既然是拍摄固定画面，就应该想尽一切办法、利用一切条件，真正让自己所拍的固定画面既"固"又"定"。

在本章中，对固定画面所作的诸多介绍和讨论，更多的是从与运动画面相比较的角度来进行的，虽然它有助于初学电视摄像者从比较和鉴别中简明扼要地掌握基础知识，但或许因此也产生了不够全面、不尽深入等问题。所以，要提醒大家，在电视摄像工作的实践中，对固定画面的功能、作用及局限继续予以关注，并结合实际情况做出独立的、深层的思考。特别是在电视艺术逐渐走向成熟的今天，如何更好地认识和发挥固定画面的积极作用，应当是一个既有理论价值又富有可操作性的课题。

值得引起注意的是，与我国目前电视摄像水平"稳中难升"甚至"稳中有降"现状相联系的，是对固定画面比较普遍的不重视。就拿在屏幕上经常可以看到的国际新闻来说，国外的摄影师即便在突发性事件现场、战争第一线等环境中，也能够克服种种混乱、危险、拥挤等不利因素，拍摄到清晰有序、尽量平稳的固定画面，给观众尽可能丰富而重要的现场信息和视觉冲击。比如国外记者在波黑战争中的新闻报道，大多是在硝烟未尽、流弹纷飞的危急情况下抓拍、抢拍的，但其画面中很少出现景别不清、胡摇乱晃之类的毛病，尤其是他们在极为困难的条件下，拍好固定画面的功夫更是叫人叹为观止。这不能不引起摄像师的反思，怎样才能提高电视摄像师在突发性场面中，既抓画面内容，又抓画面形式的综合能力？

此外，当前许多人对固定画面的忽视，很大程度上是未能充分、全面地认识固定画面的作用，由于理论认识的模糊，直接造成了实际操作中的"变形"和"走样"。事实上，固定画面所能够强化和表现的客观性，是非常有利于纪实类节目的画面客观记录和纪实性表现的。通过高质量的固定画面来强化新闻、纪录片等等电视节目的真实性、客观性，应当是大有可为的。很难想象一个拍摄不好固定画面的摄像师，能够在新闻现场和生活实景中，拍出信息准确、运动流畅到位的运动画面来。可以说，对新闻和纪实性节目进行运动摄像所造成的长镜头记录和表现，必须建立在扎实的固定画面拍摄功底之上。正是在拍摄固定画面的过程中培养和锻炼起来的塑造视觉形象、熟练场面调度、捕捉现场信息、精于构图表现等方面的能力，给运动中取材、构图和造型表现的运动画面的拍摄准备了条件，提供了参考，打牢了基础。有一点必须明确：只有"走"好，才能"跑"好。练好拍摄固定画面的基本功，有利于运动镜头的拍摄，有利于全面提高摄影摄像水平。

思考题

1. 简述固定画面与一般静态摄影作品的区别。
2. 固定画面造型特点有哪些？
3. 固定画面拍摄有哪些基本要求？

课后实践作业

1. 观摩影片《建国大业》，统计片中固定画面占总镜头数的百分比，以及固定画面

总时间占整部影片时间的百分比,理解固定画面的作用。

2. 小组合作,完成短片拍摄。拍摄内容为电视新闻报道:"某校数字媒体专业同学积极筹备,参加全国高校 DV 大赛。"

要求:(1)全部画面都运用固定拍摄完成,并注意画面的稳定。

(2)每组 3 人轮流使用一台摄像机,集体完成。

(3)每个画面长度控制在 5 秒左右,片段长度控制在 45 秒左右。

(4)注意运用不同景别来完成固定画面的拍摄。

实验项目:固定画面的拍摄

实验目的

通过运用固定画面拍摄电视作品片段的练习,进一步了解固定画面的特点,明确固定画面的功能及在不同电视作品中的重要作用,从而掌握电视摄像基本功——固定画面的基本拍摄方法及画面的构图形式和技巧,为全面提高电视摄像水平打下坚实的基础。

实验条件

数码摄像机、彩色监视器、充电器、电池、三脚架、小型 DV 带或存储卡。

实验内容

运用连续固定画面构思拍摄 1~2 分钟电视作品片断。

1. 认识固定画面,了解固定画面的画面特点。

2. 认识固定画面的造型功用与局限,创作电视作品片段文案及分镜头脚本。

3. 熟记固定画面的拍摄要领,体验固定画面的拍摄过程,掌握固定画面拍摄的方法、构图形式和技巧。

4. 选择好拍摄场地,准备与拍摄有关的资料与器材,并检查器材是否完好。

5. 以个人为单位独立完成并写出实验报告和拍摄心得。

第五章 运动摄像创作

本章导言

本章通过对各种运动摄像的概念、基本特征和作用等的学习,帮助学生了解运动摄像的基本规律和技术要求,熟悉运动摄像的造型特点和画面表现力,提高学生的镜头语言素养,要求学生分别掌握推摄、拉摄、摇摄、移摄、跟摄、升降摄和综合运动摄像的拍摄要领,能熟练运用运动镜头进行电视电影作品创作和电视新闻的拍摄。

本章学习重点

1. 了解运动摄像的概念与特征;
2. 理解各种运动摄像的画面特点与作用;
3. 熟悉各种运动摄像的造型特点和画面表现力;
4. 掌握运动摄像的拍摄要领与技巧。

本章学习难点

1. 运动摄像的运动规律;
2. 运动摄像的场面调度;
3. 综合运动摄像的拍摄要领。

第一节 运动摄像的概念与特征

一、运动摄像的概念及分类

电视艺术作品的镜头中少不了这种或那种运动着的画面,从而使人们从丰富多样的角度看到了事物时刻的律动和大千世界的缤纷运动。那么,运动摄像到底是指画面里事物的运动还是画面外摄像师对机器的运动呢?

一般来说,电视画面的运动分为两种:画面内部的运动和画面外部的运动。

画面内部的运动一般指画框内的人、物、光影等内容的移动或变化,摄像师可以只

是客观记录，很少进行调度或影响。

　　画面外部的运动一般指摄像师通过各种运动或处理让画面内容呈现的角度、距离和方式上的变化。这种变化可以通过以下两种方式实现。

　　一是通过后期对画面的剪辑来间接实现摄像机视点和机位的运动。也就是说将一组景别不同、机位各异的镜头按照镜头组接的规律和叙事的发展顺序编辑到一块，代替摄像机的运动。比如：一个人在沙漠中迎面走来，从正面俯视的远景切到斜侧的近景，代表摄像机正在慢慢接近和观察这个人，实现了摄像机的运动。

　　二是通过拍摄时直接变动摄像机机位或光学镜头焦距，实现画面景别、角度的变化。例如拍摄一个人掉东西到地下，直接将摄像机镜头摇到地下，就可以很真实地模拟这个人掉东西后视线的运动，使观众的视线也随着镜头一起运动。这种运动方式就是本章所要讲述的运动摄像。

　　通过以上分析，可以这样定义运动摄像：在一个连续的镜头中通过改变摄像机机位或角度，或者变化镜头焦距或光轴后所进行的拍摄方式，称为运动摄像。通过这种方式拍到的画面称为运动镜头或运动画面。

　　比如摄像师通过轨道推着机器前移或者镜头焦距由短焦向长焦变化的拍摄过程，称为推摄，得到的镜头称为推镜头。以此类推，根据摄像机或镜头运动方式的不同，一般将运动摄像分为推摄、拉摄、摇摄、移摄、跟摄、升降摄和综合运动。

　　运动摄像拍摄时包括起幅、运动过程、落幅三个部分。起幅是一个运动镜头中运动前的固定画面，落幅是这个运动镜头中运动后的固定画面，摄像机或镜头在起幅和落幅之间的变化就是一个运动镜头的运动过程。拍摄运动镜头必须规范，起幅、运动过程、落幅都应当明确、合适。

　　运动过程有速度快、慢和持续时间长、短之分。比如摇摄，既可以在拍风光片时慢摇，也可在拍人物对话时快速摇（通常称为甩摇）。运动过程还分为连续运动和不连续的运动。在推镜头、拉镜头和摇镜头中，运动过程一般是连续的。但也有例外，比如摇镜头中要表现几个注意中心，摇的过程中就可以稍微停顿，这种拍摄手法叫间歇摇。至于移镜头、跟镜头、升降镜头和综合运动镜头的拍摄，运动轨迹和过程就比较复杂，运动方式有时候要根据人和物的运动轨迹和速度而定，有时候也可以根据创作意图进行调度。

　　由于运动过程中有很多的不确定性，补拍难度相对固定镜头也大一些，因此为了后期剪辑的方便，摄影师经常将运动镜头的起幅和落幅拍摄5秒甚至更长，一方面可以顺便把起幅和落幅分别当做两个固定镜头使用，多一些素材；另一方面也可在不满意镜头的运动过程时放弃运动过程，直接将运动镜头当固定镜头剪辑。另外，考虑到摄像机启动和锁相需要时间，应提前5秒开机。

二、运动摄像的发展及特征

（一）运动摄像的发展

摄像的诞生比其他艺术都晚，它是建立在摄影基础上的一种"运动摄影"，也是科学技术发展的产物。早期电影阶段，由于摄像机体积庞大、十分笨重，往往只能放在一个地方固定不动，镜头方向也很少移动，光学技术水平不高，导致图像质量也不理想，在拍摄上只得采用固定机位，很少有人会移动摄像机进行运动镜头的拍摄。

在电视诞生之初，摄像设备和技术都不成熟，电视画面大多在演播室搭制的有限空间中拍摄，演播室摄像机与常见的肩扛式摄像机或手持DV相比，体积也相对庞大，通常只能作为固定机位拍摄。运动摄像的运用也不够广泛。可以说，摄影器材的小型化和轻便化使得运动摄像成为可能。运动摄像通过动态地拍摄静止的画面或固定的景物，让电视画面产生了更为"动感"的视觉效果；运动摄像拍摄运动的事物，电视观众还可以从各种角度观察事物的运动。

其实，摄像技术出现的任何一个新趋势，往往都离不开技术设备的更新，比如三脚架、摇摄云台、摄像机托板、减震器的应用，轨道、摇臂、升降机和航拍机的使用，这些现代设备保证了运动摄像创作的质量，各电视台演播室、晚会现场、体育赛场及电视文艺作品中开始广泛使用以上器材进行运动摄像的创作。运动镜头数量的增多以及运动形式的丰富，成为视觉上区别现代与传统电视艺术创作的重要标准。

而数字技术的发展为运动摄像拓展了更大的空间。由于数字影像的特性和制作设备的良好操作性，以前要花费大量人力物力才能拍成的运动镜头变得更加简便。甚至可以直接用计算机创作出非常规的拍摄手法，制作出全新的运动镜头，使展现在银幕上的时空体系变得更加错综复杂，更加亦幻亦真。

在《骇客帝国》中，尼奥在楼顶躲避子弹的360度环绕镜头，不但表现了整个时空的连续性和完整性，还生动展现了尼奥躲避子弹的技术细节。在导演阿方索·卡隆执导的影片《地心引力》中，大胆运用17分钟的运动长镜头开场，这个镜头也被称为史上最长长镜头。在图5-1中，可以看到两位宇航员在检修出现问题的太空设备，然后摄像机缓慢地连续性地右移，女宇航员自动出画（图5-2），接着模拟失重状态下随心所欲的视角，让镜头绕过男宇航员背后越轴拍摄，摇至他欣赏太空美景的表情特写（图5-3），画面再慢慢右移，直至画面中充满地球表面的美景，再接着用环摇镜头从360度展示地球的极致美景。让每一个观众都成为第三名宇航员，体验了一把航天之旅。这种运动长镜头不借助数字技术的合成，是不可能完成的。

运动控制系统与计算机结合，可以保证几次拍摄都有相同的摄影机运动效果，并可以控制三维软件中的虚拟摄影机模拟这种运动，再采用数字合成技术将拍摄的不同镜头完美地组接成貌似一个运动镜头的形态。这种多个时空的跳跃联结虽然只是一种人为的虚拟的时空统一，但能将场景与场景、实景与动画结合得天衣无缝，成为令人炫目的运动长镜头。

和以往的长镜头及运动镜头相比，这种介入数字技术的运动长镜头呈现出一些新

图 5-1　运动长镜头一

图 5-2　运动长镜头二

图 5-3　运动长镜头三

的特点：运动镜头本身具有以多视角展示三维空间的能力。我们可以把物质世界比喻为一个立方体，立方体是具有六个面的，在被摄体本身不动的情况下，从单一视角的镜头中只能看到一个面，如果角度适宜，最多只能见其三个面。但数字运动镜头提供了一个使观众不间断地观察立方体其他几个面的能力，可以多视角展示三维的空间。它既强调时间，也强调空间，创造了一个多方位的时空美学。这些特点让摄像师得以继续探索运动镜头的表现力。

（二）运动摄像的特征

运动体现了生命的节奏与韵律，展现运动过程也是摄像艺术区别于其他艺术的本

质属性。运动镜头为观众提供了丰富的场信息，不但是关于空间的，也是关于运动主体的。它还原了人类对世界的感知，并且拓展了这种感知。今天，由于要更深入地展现快节奏的生活和复杂变化的社会，运动镜头以各种形态贯穿到电视作品之中。不同的运动镜头有着不同的功能、表现力和作用，可以将其简单划分为以下几个方面。

1. 画面表现的运动性

固定画面也能表现运动，运动画面与它有何不同呢？

固定画面表现的运动多是画面内事物的运动，比如一头狮子正在奔跑等，它让摄影机处于静观的位置，不参与到场景中，具有不做任何引导和评价的客观性。但电视画面有画框的限制，如果用固定画面表现，这头狮子很快就出画了。运动画面最大的特点是突破画框的限制，让画面框架运动起来，在《马达加斯加 2》中，镜头分别从前面、侧面（见图 5-4）、后面（见图 5-5）进行跟拍，这头狮子虽然一直在奔跑，但仍然出现在画框中，狮子跑过时旁边的景象不停变化，环境交代不仅更完整，画面构图和角度也丰富，使整个运动过程充满紧张感，带来强烈的视觉冲击和不一样的审美效果。

图 5-4　侧跟镜头

图 5-5　后拉镜头

不仅如此，在交代故事发生的背景环境、描述简单的画面空间时，升降摄和移摄都能强调纵深感，介绍性更强。急速的拉摄强调狮王奋力奔跑也赶不上急速行驶的汽车，后跟摄建立视觉的节奏感，运动画面的镜头语言比起固定画面更丰富多彩。运动画面使画面内不动的物体产生了运动，使运动的人和物有相对稳定的画面表现，在视觉呈现上具有独特的表现魅力，越来越多的创作者在作品开始、发生冲突和结束等关键时刻会用到。

2. 时空表现的完整性

绘画和摄影等艺术形式与摄像艺术最大的区别在于前者只能表现动态，故称瞬间艺术，它们都不能表现对象的运动过程。而摄像不仅能表现事件的空间变化，还能展示时间的延续，所以它不仅是空间艺术也是时间艺术，称为时空艺术。运动镜头在表现时空方面有着非凡的创造力，它能够创造视觉空间立体化的幻觉，调动观众的想象力，造成观众介入画面事件、冲突的视觉感。在BBC的系列纪录片《人类的旅程Ⅰ》中，记者用航拍表现非洲大草原的地理环境(图5-6)，用移镜头表现大地的辽阔(图5-7)，用升镜头先观察动物的活动和活动的背景(图5-8)，一段跟镜头之后，摄像机纵向摇下来，使观众终于看到了片中的主角——人(图5-9)，这种运动镜头的代入把观众一下子拉到非洲、拉到史前，感受人类祖先的生存状态。

图5-6 《人类的旅程Ⅰ》航拍镜头一

图5-7 《人类的旅程Ⅰ》航拍镜头二

图5-8 《人类的旅程Ⅰ》航拍镜头三

图5-9 《人类的旅程Ⅰ》航拍镜头四

运动摄像能让前后两个戏剧元素完整有机地联系起来，既表现动作的细节，也展现动作发生时场面的规模。当电视画面想讲述人物与空间的关系、人物与人物的关系，比如要表现一栋居民楼里的居住情况和邻里关系时，可以通过升降摄对着楼上楼下的窗户进行升降拍摄，简单明了地完成了所有主要人物与空间关系的交代。

因此每一个画面的运动都需要赋予灵感和艺术创造，它是拍摄团队对于叙事空间和时间关系的独特诠释。

3. 视觉感受的真实性

速度合适、调度准确的运动长镜头具有不打破事件完整性而保持合适距离的感觉，无剪辑具有时间真、空间真、过程真、气氛真、内容真的特点，排除了一切作假、替身的可能性，具有不可置疑的真实性，可以很好地客观描述主体情况与事物细节，已形成一种逼真的纪实风格，反而更加接近真实的艺术。它是一种潜在的表意形式，避免严格限定观众的知觉过程，注重通过事物的常态和完整的动作揭示主旨。

例如在2008年北京奥运会开幕式直播中,《画卷》部分要表现的是中国绘画艺术"以形写神"的风格。由于LED显示屏的画卷尺寸非常大,既要表现整幅画卷传达出来的"神韵",又要表现舞蹈演员在画卷上边舞边画的"形体"。如果用固定镜头拍摄,只能在两极景别中切换,会破坏过程美,于是导播用了大量综合运动摄像来表现,通过升降摄和移摄展现画卷上的浓墨重彩,再慢慢在高空中推进拍摄画卷上的演员,用侧跟和移摄从各个角度表现舞蹈演员作画时动作的流畅(图5-10至5-13)。演员现场作画时肢体语言的优美因为没有剪辑而显得完整真实,升降摄立体化地呈现了画卷上的风光,营造的艺术氛围感染着观众,加上古琴的声音一直没有间断,产生了一种真实、自然、生动的效果,其镜头语言与我国国画艺术注重下笔要行云流水的风格一致。

图5-10 北京奥运会开幕式中综合运动镜头一　　图5-11 北京奥运会开幕式中综合运动镜头二

图5-12 北京奥运会开幕式中综合运动镜头三　　图5-13 北京奥运会开幕式中综合运动镜头四

4. 心理体验的一致性

事实上人的视线能注意到的内容大于电视画面的画框,运动画面能真实地模仿人在生活中观察事物和世界时的运动过程,表现很多人的主观视点,带有很强烈的主观能动性,也可以突出表现人物的内心世界,波动的情绪,引起观众的心灵联想,从而创造特定的情绪与氛围。比如用手持摄像机拍摄不稳定的后跟镜头可以很逼真地还原跟踪者跟踪一个人的场景,也可以表现被跟踪的人发现后害怕、奔跑自救的场景,从而营造画面的紧张感。

在《刺客联盟》中,在表现韦斯利被陌生人追杀(图5-14、5-15),表达生活中无奈压抑的情绪(图5-16、5-17),通过大量跟拍子弹运动的主观视角进行拍摄,带给人们在生活中不可能体验的视线效果。在这些镜头中,子弹能拐弯做曲线运动,穿过任何导演想联系上的人和物,最后落到主体上,堪称表达远距离射击及枪战镜头的经典。而当韦斯

利得知自己被组织利用并杀死自己的亲生父亲所展开的老鼠计划时,导演用跟拍老鼠的超低视角展现整个环境,显得恐怖而刺激。最后搏斗片段的快速移动镜头则让影片打斗环节节奏紧张而富有变化。

图 5-14 《刺客联盟》镜头一

图 5-15 《刺客联盟》镜头二

图 5-16 《刺客联盟》镜头三

图 5-17 《刺客联盟》镜头四

有些移动镜头所产生的视觉效果,被直接反映到人类最隐蔽的核心即大脑,影响人的心理情绪,等于摄影直接参与了剧作,在悬疑片和恐怖片中得到大量使用,后面会一一介绍。

运动摄像的类型和功能是一个永远讲不完的话题,随着科技的发达和审美的变化而不断被创作者们探索和实践着,它的特征和表现功能有无数个可能性,不应该也不可能被固定。技术是艺术演进的催化剂,运动摄像是一种造型手段,但手段本身不能抚慰、震撼人的心灵,艺术中的美和诗意才能拯救人的灵魂。运动摄像不能仅仅停留在表层上,制造纯粹的视觉奇观,而应当作摄像师的造型语言,反映摄像师的思想活动:你想对观者表达什么?简而言之就是要为主题服务,能够表达某种思想和意念,而非盲目的想用就用,没有规律的乱用,也不是用得越多越好。

运动摄像创作的现场拍摄难度比固定镜头大,摄像师对运动过程中出现的人物布局、画面构图、光线明暗、色彩配置、摄像机调度都要有所预判和准备。一旦有任何不满意,需要重新创作,有时候完成后很难修改,创作过程的一次性要求摄像师有较高的艺术修养,丰富的拍摄经验,敏锐的思维,果断的判断能力,还要善于临场随机应变。初学者对运动摄像的驾驭能力不够,在拍摄时最重要的是培养意识、一种艺术感和空间想象力,养成良好的拍摄习惯,不能操之过急,一味追求画面动感。

第二节 推拉摄

推摄和拉摄是运动摄像中最基本的形式和常用的手法之一。两者镜头的运动轨迹正好相反。

一、推摄

推摄是摄像机向被摄主体的方向推进,或者变动镜头焦距使画面框架由远而近向被摄主体不断接近的拍摄方法。用这种方式拍摄的运动画面,称为推镜头。

推镜头既可以让摄像机机位向前移动也可以通过短焦变长焦实现,两种方式的区别在于拍摄的画面透视效果不同。使用变焦镜头的方法相当于把主体一部分放大了,景深变了,场景无变化;机器推进的方法相当于人往前走的视角,场景中的物体向后移动,场景大小有变化。相同点在于它们都可以表现环境与人物、整体与局部之间的变化关系,引导观众的注意力到主体上,加强情绪氛围的烘托,使观众有身临其境感。

(一)推镜头的画面特点

1. 形成强烈的视觉前移效果

从画面来看,表现为人的视点随着镜头逐渐向画面推近——场景变小——被摄主体变大——看到的画面由远及近——由全景看到局部。观众能够直接从画面中看到这一景别变化的连续过程,与固定画面剪辑的效果不同。比如,推镜头中从一个房间全景到窗边杯子的特写可以在一个镜头里完成,而不必像固定画面中那样由全景镜头跳接到一个特写镜头。在电视新闻的拍摄中,如果记者带着材料一起做出镜报道,通常先用固定中近景镜头拍摄记者的发言,再将镜头推到记者手上材料的具体细节处进行证实(图 5-18、5-19)。

图 5-18 《每周质量报告》推镜头一

图 5-19 《每周质量报告》推镜头二

2. 有明确的拍摄主体目标

推镜头不论推速是缓还是急,也不论推的时间是长还是短,总体可以分为起幅、推进、落幅三个部分。推镜头画面向前运动,既非毫无目标,也不是漫无边际的,而是具有

明确的推进方向和终止目标,即最终所要强调和表现的被摄主体在拍摄者脑海中已经确定,然后根据这个主体决定镜头的推进方向、速度和最后的落点。比如,在中央电视台《每周质量报告》的一期节目《聚焦浙江奉化楼房倒塌事件》中,记者为了表现还有很多危楼没有及时修缮,将一座楼房窗户旁边的开裂的墙壁作为起幅,一直推到裂痕的特写作为落幅,很明显裂痕是推进之前就已经明确了要表达的主体(图5-20、5-21)。

图5-20　浙江奉化楼房倒塌事件推镜头一　　　图5-21　浙江奉化楼房倒塌事件推镜头二

3. 被摄主体由小变大,场景由大变小

随着镜头向前推进,被摄主体在画面中由小变大,由不甚清晰到逐渐清晰,由所占画面比例较小到所占画面比例较大,甚至可以充满画面。与此同时,主体周围所处的环境由大到小,由所占较大的画面空间逐渐变成所占空间越来越小,甚至消失"出画"。比如,在拍摄中国登山运动员成功攀登到珠穆朗玛峰的顶峰时,画面一开始是运动员脚踏皑皑雪山、背倚蔚蓝高天、站在国旗旁边的大全景画面,这时运动员特定的环境是清楚的,但运动员的面部表情并不十分明晰;然后用推摄向运动员的面部推去,直至特写,从画面中我们看清了运动员干裂的嘴唇、冻红的脸庞和喜悦的神情,但是随着镜头的推进,环境中的雪山、蓝天和国旗都基本退出了画面。

(二)推镜头的功能和表现力

1. 突出主体和主题

推镜头在将画面推向被摄主体时,画框取景范围由大到小,主体部分越来越大甚至充满画面,陪体和环境不断被"挤"出画外,具有突出主体的作用,从而揭示主题。

推摄时镜头向前运动的方向有着较强的"引导性",观者被"强迫"按照摄像师的创作意图观看被摄主体,因此是主观镜头中常用的手法。画面框架向前运动同时也符合一个运动中的人物对身边环境、景物关注的视点关系。推镜头的落幅的构图比较讲究,被摄主体往往处于画面中比较醒目的结构中心位置,给人以鲜明强烈的视觉印象。观众很容易就领悟到画面所要表现的主要人物和意义是什么。

比如,柴静主持的栏目《看见》专访林书豪那期节目中,很多照片资料图片采用推摄的方式拍摄,既突出主角,又能让静态的画面显出动感(图5-22、5-23)。

图 5-22　《专访 NBA 华裔球星林书豪》镜头一　　图 5-23　《专访 NBA 华裔球星林书豪》镜头二

在节目中,通过资料可以看到一次新闻发布会现场,林书豪发言时,记者用了一个推镜头,从全景画面推向林书豪回答提问的特写画面(图 5-24、5-25),突出了他的表情,调动粉丝的情绪。

图 5-24　《专访 NBA 华裔球星林书豪》镜头三　　图 5-25　《专访 NBA 华裔球星林书豪》镜头四

新闻发布会结束后有时会安排自由采访,这期间重要人物被众多新闻记者簇拥包围,几乎"淹没"在众人之中,现场环境通常人头攒动,摄影师可以推到采访对象的特写保证画面的简洁(图 5-26)。

图 5-26　《专访 NBA 华裔球星林书豪》镜头五

2. 突出细节和重要的情节因素

细节与事物整体的联系是单一特写画面所不能交代清楚的。推镜头能够从一个较大的画面范围和视域空间启动,逐渐向前接近这一画面和空间中的某个细节形象,这一细节形象的视觉信号由弱到强,并通过运动所带来的变化引导观众对这一细节的注意。在整个推进的过程中,观众能够看到起幅画面中的事物整体和落幅画面中的有关细节,

弥补了单一的细节特写镜头"放大局部、忽略整体"的局限。在体育比赛的直播现场,如果有球员进球了或丢球了,镜头往往会推至球员的近景或特写(图5-27),通过球员的表情和细微动作反映他们的心理。当场上球员发生肢体动作时,镜头也会推上前看看双方是否有犯规行为(图5-28)。推镜头将细节形象和特定的情节因素在整体中放大,镜头语言直接清楚。

图 5-27 《专访 NBA 华裔球星林书豪》镜头六　　图 5-28 《专访 NBA 华裔球星林书豪》镜头七

在中央电视台新闻频道《芦山7.0级强烈地震特别报道》中,可以看到很多记者连线的场景。连线时现场摄像师首先会拍摄一个出镜记者的中近景,然后随着出镜记者的手势指引推向记者身后的事发地点,比如拍摄连线记者谢宝军的一条关于山体爆破的片段时,镜头随着谢的手势推向他身后远处准备实施爆破的山体,随着连线的结束而拉回到记者面前做总结(图5-29、5-30)。

图 5-29 《芦山 7.0 级强烈地震特别报道》镜头一　　图 5-30 《芦山 7.0 级强烈地震特别报道》镜头二

拍摄一些不愿意面对镜头的重要人物时,从全景推动大特写画面,清楚地告诉观众她的情绪,是真的高兴还是假的,都能从眼神中折射出来。摄像师在现场通过锐利的目光和有力的造型表现形式,能为新闻报道提供重要的能够说明问题的细节形象和情节因素。

3. 形成连续前进式蒙太奇

前进式蒙太奇组接是一种大景别逐步向小景别跳跃递进的组接方式,对事物的表现有步步深入的效果和作用。比如,从跳孔雀舞的舞蹈演员的全景画面跳接中景画面再接模拟雀翎的手部特写画面,就是一个强调优美的手部造型的前进式蒙太奇组接。推镜头也是画面空间从大到小,向前递进。但它还具有前进式蒙太奇组接所不具备的特点,即推镜头画面景别不是跳跃间隔变化而是连续过渡递进的。它的重要意义在于

保持了画面时空的统一和连贯,消除了蒙太奇组接带来的画面时空转换的可能产生的虚假性。影片《生死狙击》的开场即从大景别起幅不间断地由慢到快地向小景别推进,最后落到狙击手的枪口上(图 5-31 至 5-34),人物出场方式特别,画面酣畅淋漓,主角与所处环境的联系具有无可置疑的真实性和可信度。

图 5-31 《生死狙击》镜头一

图 5-32 《生死狙击》镜头二

图 5-33 《生死狙击》镜头三

图 5-34 《生死狙击》镜头四

4. 推进速度可以影响和调整画面节奏

推镜头用画面外部推的速度影响着画框内的运动节奏。如果推进的速度缓慢而平稳,能够表现出安宁、幽静、平和、神秘等氛围。如果推进的速度急剧而短促,则可显示出一种紧张和不安的气氛,或是激动、气愤等情绪。

《芦山 7.0 级强烈地震特别报道》的第一个镜头就是从一个世界地图快速推到中国四川省的地理位置,闪动的红点营造一种突发事件的"场信息",令观众紧张、担忧,表达新闻"变动正在发生"的镜头语言(图 5-35)。尤其是急推,被摄主体急剧变大,画面从稳定状态急剧变动继而突然停止,爆发力大,画面的视觉冲击力极强,有震惊和醒目的效果,具有一种揭示的力量。在影片《超凡蜘蛛侠 2》中就有多处镜头跟随蜘蛛人从高楼上纵身一跃而下(图 5-36),再加上 3D 技术给观众强化了这种"跳楼"般的强视觉刺激,让恐高和有心脏病的人着实害怕。

图 5-35 四川省的地理位置图

图 5-36 《超凡蜘蛛侠 2》镜头一

可见,对推镜头推进速度的不同控制,可以通过画面节奏反映出不同的情感因素和情绪力量,引发观众相应的心理感受和感情变化。

5. 加强或减弱运动主体的动感

摄像师对迎着镜头方向而来的人物采用推摄,画面框架与人物形成逆向运动,即画面向着迎面而来的人物奔去,双向运动使得它们在中途相遇,其画面效果是明显加强了这个人物的动感,仿佛其运动速度加快了许多。电影《生死狙击》中有段主人公开车的镜头,就是采用这种手法进行拍摄,运动速度感明显加快(图5-37至5-40)。

图 5-37 开车镜头一

图 5-38 开车镜头二

图 5-39 开车镜头三

图 5-40 开车镜头四

反之,对背向摄像机镜头远去的人物采用推摄,由于画面框架随人物的运动一并向前,有类似跟镜头的效果,使向远方走去的人物在画面的位置基本不变,因而就减缓了这个人物远离的动感,仿佛有一种不舍其去的挽留之意。

6. 表现特定的含义或转场

在电影故事片和电视剧中,推镜头将画面从纷乱的场景引到具体的物品,通过画面语言的独特造型形式突出地刻画那些引发情节和事件、烘托情绪和气氛的重要的戏剧元素,从而形成影视所特有的场面调度和画面语言。在电影《僵尸肖恩》中,电话从画面角落里不起眼的陪体被推至特写(图5-41、5-42),给主人公肖恩因为没有重视女朋友的电话留言而导致分手的情节埋下伏笔。在另外一些恐怖题材影视作品,比如《贞子》中,镜头通过推进瞳孔到另一个世界的方式实现转场,还有些影片会通过推进瞳孔让剧情进入人物的过去时空中。

图 5-41 《僵尸肖恩》镜头一

图 5-42 《僵尸肖恩》镜头二

（三）推镜头的拍摄要领

（1）确定拟表现的主体及镜头的表现意义。

（2）在起幅、推进、落幅三个部分中，落幅画面是造型表现的重点。

（3）起幅和落幅是固定画面，最好持续2～3秒及以上，画面构图要考究。

（4）推进的过程中，构图应始终保持拍摄主体在画面的中心位置。

（5）推进速度要与画面内的情绪和节奏相一致。

（6）焦点要实，在移动机位的推镜头中，画面焦点要随着机位与被摄主体之间距离的变化而调整。

（四）推镜头拍摄时应注意的事项

（1）落幅的主体在镜头拍摄范围内很清楚地呈现，开拍前可以反复试推。

（2）正式拍摄时推进的过程一气呵成，中间不能停顿，更不能来回推拉。

（3）推摄时如果用变焦距的方式，因为镜头运动的范围受变焦倍数所限，因此只能在一段距离之内实现对运动主体的动感加强或减弱的修饰。

（4）避免晃动，焦距越长越容易引起晃动，需要依托三脚架、轨道车或自行车等其他让摄像机匀速前进的道具。

二、拉摄

拉摄是摄像机逐渐远离被摄主体，或变动镜头焦距使画面框架由近至远，与主体拉开距离的拍摄方法。用这种方法拍摄的渐行渐远的视觉画面称为拉镜头。

拉镜头将背景空间拉向远方，视点远离被摄主体，使观众产生距离感的心理反应。由于拉镜头展示的是由局部到整体的空间关系，因此可以作为转场的过渡镜头。

（一）拉镜头的画面特点

1. 形成视觉后移效果

从画面来看，表现为人的视点随着镜头逐渐向后运动——场景变大——被摄主体变小——看到的画面由近及远——由局部看到全景。比如说，从一名厨师炒菜的特写拉成厨房大全景画面，拉镜头中从特写到近景、中景、全景、大全景等不同景别画面的转换过程是连续可见的。

2. 被摄主体由大变小，周围环境由小变大

随着拉摄的过程画面表现的空间逐渐展开，新的视觉元素可以不断"入画"，最终的落幅中原主体形象逐渐远离后视觉信号减弱，还可以演变为新元素的陪体。以上述的拉镜头为例，随着镜头从厨师的特写画面（起幅）拉开，观众在拉出过程中将逐渐看到他烹饪时站在灶台前面的身姿和神态等等，在最后的大全景画面（落幅）中，观众看到了厨房中有很多厨师都在操作台前一起颠勺，展现出厨房里的壮观、震撼和国人对饮食的重视。

（二）拉镜头的功能和表现力

1. 表现局部与整体、主体与客观环境的关系

拉镜头与推镜头运动的方向正好相反，有着基本相同的创作规律和要求，镜头的功能也有相似之处，比如都能表现主体与环境的关系。在一则新闻中，画面起幅是一支正在纸上写字的笔的特写，随着镜头的拉开，观众看到的是一位残疾儿童正在用左手夹着笔写字。电视新闻拍摄中摄像师时常用近景交代众多参与者中的重要人物、领导者或权威人士等，然后非常自然地把主要人物拉到整个新闻现场中，既看清该场景中主要的人物，也了解了整个新闻现场，保证了时空的完整性和连贯性，使观众感受新闻"真实的力量"。在中央电视台《道德观察（日播版）》栏目播放的《家有难事》这期节目中，记者在展示一家人坐下来解决矛盾时，坐在镜头远处的老二和镜头跟前的大嫂起了口角之争，这时记者用了拉镜头（图 5-43、5-44），不仅让吵架的两人同时入画，还让人们看到了坐在两人之间的三位家人表情麻木，一同沉默失声，也不加以干涉劝慰，由此揭示这家人对于解决矛盾的消极态度。

图 5-43 《家有难事》拉镜头一

图 5-44 《家有难事》拉镜头二

推镜头还有强调全局中有这么一个局部，表现特定环境中特定人物的意味。比如，镜头从寝室的全景推至室友小李，画面语言表达了"宿舍里有室友小李"的意思，强调了"小李"的形象，引申意义是"是小李在，不是其他室友"；而如果镜头从小李的近景拉开，然后出现宿舍的全景，则其画面语言传达出"小李在这个宿舍"的意思，它强调的是这个"宿舍"；引申意义是"小李是在寝室里，而不是在家或在图书馆等"。可见，尽管都能表现主体与环境的关系，但侧重点还是有区别的。

2. 改变画面构图形式

拉镜头的取景范围和表现空间从起幅开始不断拓展，新的视觉元素"入画"后与原有的画面主体构成新的组合，使镜头内画面造型元素和结构发生变化，形成各种不同的画面构图，带来新的含义。比如画面起幅是一名记者正做报道，拉开后是一个事故的现场，继续往后拉，出现一家人正在看这个电视节目，这样，看似对这则报道的强调转移成了一家人对此事的关注。实际上画面的全部意义是在画面最后出现的特定环境时才完成的，可以看出，拉镜头的落幅画面是揭开画面表现意义的关键之笔。

3. 形成后退式蒙太奇

拉镜头使景别连续由小变大，采取连续后退式蒙太奇手法，取得对比、反衬或隐喻

等效果。比如一则反映城市儿童缺乏运动场所和游戏绿地的新闻,起幅画面中几个小男孩在街边的一小块草坪上踢足球,周围车来人往,镜头逐渐拉开,远处出现了一个正在施工的高大楼宇的全景画面。在最后的落幅里,前景是几个追来追去的小男孩,背景是显得异常高大的钢筋混凝土建筑。隐含的意义是现代社会的高度发达吞噬着孩子简单的快乐。

4. 调动观众的想象和猜测,制造幽默、悲情或惊险的效果

拉镜头以局部为起幅,利用观众的"思维定势"调动观众对整体形象的想象和猜测。随着镜头的拉开,主体所处的环境完整呈现,如果与观众的想象和猜测有一定差距,就能制造出始料不及的幽默、悲情或惊险的效果,强烈调动观众情绪。

比如一则洗发水的广告画面的起幅是一头飘逸的长发的特写,随着镜头逐渐拉出,出现了一只狗卧在沙发上的全景,利用拉镜头制造一种幽默的创意,表达出了洗发水的柔顺效果。

这种对观众想象的调动本身形成了视觉注意力的起伏,能使观众对画面造型形象的认识不是被动地接受,而是主动地参与。在电影《西游·降魔篇》中,用了推和拉摄表现鱼妖变成人形的全过程,出乎观众意料,给人留下深刻印象(图5-45至5-48)。

图 5-45 《西游·降魔篇》镜头一

图 5-46 《西游·降魔篇》镜头二

图 5-47 《西游·降魔篇》镜头三

图 5-48 《西游·降魔篇》镜头四

在有些影片中,能看到这样的镜头,先是一位老人喋喋不休地啰唆一些琐事的特写,让人感觉很烦,随着镜头的拉出,人们看到这位年迈的老人原来是坐在老伴墓碑前在自言自语,一种悲凉和孤独感油然而生,令人鼻子一酸。

如果画面的起幅是一只特写的蝉,随着镜头逐渐拉出,出现了一只螳螂,让人一下子对蝉的命运担忧起来。镜头继续拉出,螳螂后面出现一只黄雀,于是螳螂的命运也随之发生变化。再往后拉,出现一个捕鸟的人……这样的拉镜头不仅逐渐扩展了视觉空间,而且随着镜头的拉开,不断入画的新形象会给观众一种新的刺激。在李安导演拍摄的《少年派的奇幻漂流》这部影片中,有一个镜头是船翻了,少年跌入海中的场景,导演

用电脑技术制造了快速后拉的镜头,完成一种"爆炸"的效果,让人们感受到从高空跌入深渊的无助害怕感,也蕴含着这件事的亦真亦假。

5. 节奏由紧到松,常被用作转场或结束性镜头

拉镜头由于画面表现空间的扩展反衬出主体的远离和缩小,在最终的落幅画面中,主体仿佛是像戏剧舞台上的"退场"和"谢幕"一般,内部节奏由紧到松,与推镜头相比较能发挥感情上的余韵,让观众产生一种退出感、凝结感和结束感,因此常被用作转场或结束性镜头。

比如,要表现主人公在都市回忆去海边生活的转场,就可以作这样的处理:主人公脸部各种表情的特写,往后拉看到女孩在海边拍照的全景画面,下一个镜头是主人公拿起桌上相框的近景,相框内是刚才拉镜头落幅的固定画面,这就是一个转场式的拉镜头。在宫崎骏的电影《千与千寻》中,摄像师最后对着隧道入口用一个拉镜头结束了千寻的神奇魔幻之旅(图 5-49、5-50)。

图 5-49 《千与千寻》结尾镜头一　　　图 5-50 《千与千寻》结尾镜头二

(三) 拉镜头的拍摄要领

(1) 拍摄这个镜头的目的和表现意义要先明确。

(2) 落幅是重点,想好落幅的位置、画面构图,让主体最后落在画面中合适的点,而不是拉到镜头动不了就停下。

(3) 注意把握镜头拉回的速度应与画面内情绪一致,控制好节奏,保持平稳。一般来说,快速拉回轻松、高兴、紧张、节奏感强,缓慢拉回凝重,意味深远。

(四) 拉镜头拍摄时的注意事项

除镜头运动的方向与推镜头正相反外,拉镜头在技术上应注意的问题与推镜头大致相同。要注意的是,如果想要迅速拉回,拍出"爆炸"式构图,必须在快门开启时变焦,否则无效果。

第三节　摇摄

摇摄是指当摄像机机位不动,以三脚架上的活动底盘(云台)或拍摄者自身的人体为轴心进行旋转,连续改变拍摄角度的拍摄方法。用摇摄的方式拍摄的视觉画面叫摇

镜头。与人们站着不动，向上下、左右、前后转动头部观察事物的视觉效果相似。

摇镜头的运动形式多种多样，分为水平横摇、垂直纵摇、间歇摇、环形摇、倾斜摇、甩镜头等。不同形式的摇镜头包含着不同的画面语汇，具有各自的表现意义。

水平横摇：最常见的摇摄，犹如人们转动头部从左往右或从右往左看，多侧重于故事或事件发生地的环境、地形地貌的介绍，或者用大远景速度均匀而平稳地拍摄山群、草原、沙漠、海洋等宽广深远的场面。起幅和落幅画面要停留一段时间，否则给人一种没有结束和不完整的感觉。

垂直纵摇：又称为俯仰摇，犹如人们转动头部从上往下或从下往上看，它可以把高楼、树木等这些纵向线条事物通过变换角度完整而连续地展现，形成壮观雄伟的气势。

间歇摇：如果要表现三个或三个以上主体或主体之间的多重联系，镜头摇过每一个主体时减速或有一个短暂的停顿，在一个镜头中有若干段落和间歇的镜头就是间歇摇镜头。

环形摇：摄像机围绕轴心运动至少360°的摇摄方式，使被拍摄主体或背景呈旋转效果的画面，这种镜头技巧往往被用来表现人物在旋转中的主观视线或者眩晕感，或者以此来烘托情绪，渲染气氛。

倾斜摇：摄像机做非水平的横摇，倾斜摇的幅度大小根据内容而定，能真实地反映拍摄场或主人公故事发生地本身状态并不稳定。还可以用来表现人物精神错乱、受打击神志不清的景象。

甩镜头：指快速的摇镜头，在一个稳定的起幅画面后利用极快的摇速使画面中的形象全部虚化，画面动感强，与人们的视觉习惯是十分类似的，相当于人们观察事物时突然将头转向另一个事物。多表现两个或多个相距较远的事物的连接，可以强调空间的转换和同一时间内在不同场景中所发生的并列情景。

一、摇镜头的画面特点

（一）摄像机机位不变，拍摄角度有变化

因为机位没变，所以摇镜头的焦距和景深并不发生变化，只是画面框架发生了以摄像机为中心由一点移向另一点的变化。观众的视点也随着镜头"扫描"过画面内容。比如，摇镜头从射击运动员摇到他正瞄准的靶面，就仿佛是观众把视线从运动员转向了靶子。同样是在中央电视台《道德观察（日播版）》栏目播放的《家有难事》这期节目中，调解员与大嫂两人对话协调时，摄像师采用摇摄拍摄大嫂的反应（图 5-51、5-52）。

图 5-51 《家有难事》摇镜头一

图 5-52 《家有难事》摇镜头二

（二）不改变被摄主体的空间关系

摇镜头画面变化的顺序就是摄像机摇过的现实空间的关系，它不破坏或分隔现实空间的原有排列，而是通过自身运动忠实地还原出这种关系。比如，画面从起幅的图书馆向右横摇至落幅的宿舍，那么在现实中的这个角度，也是图书馆在左、宿舍在右的位置关系。拍摄电视新闻时还可以用摇镜头配合记者出镜，清楚反映现场的空间关系。在《每周质量报道》栏目调查浙江奉化楼房倒塌原因那期节目中，出镜记者站在一片房屋倒塌的废墟旁，介绍倒塌的房屋与身边另一旁楼房结构一样，画面这时与声音同步从左摇至右边记者手指的房屋，清楚明白地交代了事发地的空间和楼房倒塌前的样子（图5-53至5-56）。

图 5-53　浙江奉化楼房倒塌事件镜头一

图 5-54　浙江奉化楼房倒塌事件镜头二

图 5-55　浙江奉化楼房倒塌事件镜头三

图 5-56　浙江奉化楼房倒塌事件镜头四

（三）迫使观众不断调整自己的视觉注意力

由拍摄者控制的摇摄方向、角度、速度等均使摇镜头画面具有较强的强制性，特别是由于起幅画面和落幅画面停留的时间较长，而中间摇动中的画面停留时间相对较短，因此，摇摄的起幅和落幅犹如一个语言段落中的"起始句"和"结束语"，更能引起观众的关注。

二、摇镜头的功能和表现力

（一）展示空间，扩大视野，包容更多的视觉信息

摇镜头突破电视画面框架的局限，利用摄像机的运动将画面向四周扩展放大视野，

在表现长长的条幅翰墨、高耸入云的摩天大楼或某一维度尺寸较大的产品时,如果用全景拍摄,将不能明白地呈现细部特征,如果用较小的景别沿某个方向摇摄,则可以连续、明白地呈现其全貌。不过摇镜头对画面整体形象的追求大于对具体形象的描述,所以横摇和竖摇一般都采用大景别。而对于有些被摄体如长幅会标、旗杆等,可根据物体特征而运用较小的景别,让物体充满画面,将无意义的部分排除在画面之外,达到用小景别出大效果的目的。在《社会纵横》一期《留在他乡的梦想》节目中,主持人用动态方式出镜,摄像师的镜头跟随记者的出镜一同从左摇至右(图 5-57 至 5-59)。

图 5-57　记者动态出镜镜头一　　图 5-58　记者动态出镜镜头二　　图 5-59　记者动态出镜镜头三

除此之外,摇镜头还很适合在受环境约束的情况下表现物体的全貌。如拍摄一个豪华的餐厅,它虽豪华但面积并不大,要完整地表现它又受距离的限制,因四面是墙无法往后退,这时用摇镜头就可以解决。

播音员在播新闻稿件时语速较快,而在较短的时间内连续用固定镜头不仅与播音内容在速度上无法合拍,也容易造成空间关系的混乱,用摇镜头可以将画面扩展,放大观众视野。在某些场合,如需逐个介绍嘉宾,还可以采用"间歇摇"法。

(二)介绍、交代同一场景中两个物体的内在联系

本来并不容易引起人们注意的两个物体,如果摄像师把两者分别安排在摇镜头的起幅画面和落幅画面中,就能揭示两个主体的内在联系。也可通过性质、意义相反或相近的两个主体,通过摇摄将它们连接起来,表示某种暗喻、对比、并列、因果关系,如从"禁止吸烟"的标语摇到正在吸烟的人;从幼儿园一个体重偏胖的小孩摇到一个瘦个小男孩;从一片大大的"拆"字摇到众多高楼大厦……这样把生活中富有对比因素的两个单独形象连接起来,所表现的意义远远超出了这两个单独形象各自代表的意义。

另外,摇镜头除了通过镜头摇动使两个物体建立某种联系外,还可通过摇出后面的物体对前面的物体进行进一步说明。比如画面表现一个人走出一个大门后镜头摇起来后出现银行的牌子,画面通过视觉形象明白地告诉观众这个人走出来的是银行而不是别的地方。

(三)表现运动主体的动态、动势、运动方向和运动轨迹

在足球比赛中,经常可以看到运动员奔跑,镜头可以随着奔跑的方向摇动;传球时也会随着球运动的方向摇动。特别是用长焦镜头摇摄,很容易把有不同方向、不同运动速度场面中的人或球从中分离出来,达到突出主体、清楚局势的效果。

（四）对一组相同或相似的画面主体逐渐摇出，可以强化印象，形成一种数量和情绪的累积效果

比如在一部拍摄关于大学生就业的专题片中，有一个在招聘现场拍的摇镜头，从镜头的起幅到落幅，出现在画面上的是不断运动不断重复的求职者，这种摇镜头延长了观众对人山人海的求职者的视觉感受，加深了对"毕业生找工作难"的印象，形象地告诉人们，无论是"找工作难"还是"找人才难"，它背后都隐藏着"教育体制"的问题。在纪录片《舌尖上的中国Ⅱ》《心传》这集中，摇摄拍出了大面积晒面的壮观感（图5-60、5-61）。

图 5-60 《心传》中晒面镜头一　　　　图 5-61 《心传》中晒面镜头二

（五）制造悬念，在一个镜头内形成视觉注意力的起伏

摇镜头中落幅画面是重点。摇的过程会调动观众跟随镜头的摆动而变成旁观，让观众对即将摇摄出的结果抱有某种猜想和期待心理，达到制造悬念的效果。

（六）表现一种主观倾向性

在镜头组接中，如果前一个镜头表现的是一位警察环视四周，下一个镜头用摇所表现出的房间就是警察所看到的那间房。此时摇镜头表现了人物的视线而成为一种主观性镜头。有时当画面从医院病人身上摇开，摇向病人所注视的窗外的草地，这种摇镜头同样也是主观性镜头，表现了病人的视线及渴望健康的心理。

（七）利用非水平的倾斜摇、环形摇、甩镜头表现特定的情绪和气氛

比如《少年派的奇幻漂流》这部影片中用很多倾斜摇镜头表现船上的派在大海中晃动的视线。香港导演陈可辛的影片中会运用很多倾斜的摇镜头表现人物内心的动荡、紧张、不确定性，加强了非正常情绪的表现，使观众获得不一样的视觉体验。倾斜摇、甩镜头几乎成为他作品的一种风格。在电影《重庆森林》《甜蜜蜜》等作品中都有大量类似的镜头。其他艺术作品中表现人物醉酒、吸毒等状态时也会用到倾斜摇。电影《魔警》中镜头对着狭窄的空间环形摇，给人眩晕的感觉，结合其他众多倾斜摇镜头，充分表现主人公精神状态不正常（图5-62、5-63）。

图 5-62 《魔警》镜头一

图 5-63 《魔警》镜头二

（八）画面转场的有效手法之一

摇镜头可以通过空间的转换、被摄主体的变换引导观众视线由一处转到另一处，完成观众注意力和兴趣点的转移。比如从脚手架上的施工人员摇到地面正在分析图纸的工程师，就是从一个场景到另一个场景的转换。影片《少年派的奇幻漂流》中，少年派打赌进入教堂与神父有了第一次交流之后，摄像师用一个摇镜头完成了从他对基督教的一无所知到虔诚地合掌祈祷，将过程处理得非常简洁（图 5-64 至 5-67）。

图 5-64 《少年派的奇幻漂流》镜头一

图 5-65 《少年派的奇幻漂流》镜头二

图 5-66 《少年派的奇幻漂流》镜头三

图 5-67 《少年派的奇幻漂流》镜头四

三、摇镜头的拍摄要领

（一）摇镜头必须有明确的目的性

拍摄摇镜头前也需要回答以下几个问题：为什么要摇？要摇出什么物体？两者间有什么关系？摇摄要达到什么目的？实现什么意图？拍摄急摇甩镜头则要确定前后镜头是否有联系，形成了怎样的逻辑关系。如果摇镜头的画面没有什么意义和可看性，这种猜想和期待就会变为失望和不满，进而破坏观众对画面的观赏心情。

（二）摇摄的速度应与画面内的情绪相对应

内容决定速度，如果用摇镜头介绍景象、风光、建筑等时速度宜慢一些，可以把画面表现得宁静、稳重。如果追摇运动物体时，应注意摇摄速度与动体的运动速度相对应，以造成画面的视觉美感。如果甩镜头，其跳跃感不言而喻。

（三）摇镜头要讲求整个摇动过程的完整与美观

摇镜头起幅、落幅的构图要饱满、充实，主体要鲜明突出。与起幅比较，落幅应该是更加重要的部分，是作者希望引起观众注意的事物，尽量将精美的或具有典型意义的场面作为落幅画面。

（四）甩镜头拍摄时动作要干脆利落，不可拖泥带水

由于快速摇动摄像机，导致最后的落幅很难挺稳，难度大，有时可以采取分段拍摄的方法，先拍一个起幅急速甩摇动作，然后再拍摄一个固定的落幅镜头。还可以先拍一个模糊的甩摇画面，然后接在两个固定镜头中间，调整好时间也能产生类似的效果。

（五）环形摇镜头营造旋转效果

用环形摇拍摄的画面可以营造旋转效果。方法一：摄像师拍摄时可以沿着镜头光轴仰角朝一个方向摇摄；方法二：摄像机在不动的条件下，将镜头前影像资料（如照片）进行顺时针或者逆时针旋转即可。

四、摇镜头拍摄时的注意事项

（1）不可反复同向或相向摇。

（2）在拍摄时要双脚分开站立，与肩同宽，手握机器站好，必要时也可以双手握住。以腰为分界点，下半身一定要保持不动，拍摄时转动的是腰以上的部分。

（3）当被摄物体远去的时候应该再保持拍摄5秒钟，以保证拍摄的完整性。摇摄的时间不宜过长或过短，一组镜头约10秒为宜。

（4）拍摄摇镜头的动作姿势：从感觉难受位置起，舒服位置落。

（5）与被摄物体保持一定的距离，这样即使运动的速度过快，也只需以较慢的速度转动身体就可以与被摄物体同步了，如果觉得过远也可以通过变焦来调节。

（6）以手持机摇摄时，身体一般不需要转动90°，如超过90°，人就会觉得不舒服，会对画面稳定不利。如果摇摄的角度达120°以上时，要控制身体重心，切忌用碎步转身，否则会加剧机身的摇晃。利用辅助设备一般也不会超过180°，否则人在视觉上会有"晕镜"的感受，除非是环形摇。

第四节 移摄

移摄是摄像机沿一定方向移动机位而进行的拍摄。用移动摄像的方法拍摄的电视画面称为移动镜头,简称移镜头。

移动摄像根据摄像机移动的方向不同,大致分为前移动(摄像机机位向前运动)、后移动(摄像机机位向后运动)、横移(摄像机机位横向运动)和曲线移动(摄像机随着复杂空间而做的曲线运动)等四大类。

新闻片为了保证真实性和追求时效性,移镜头的拍摄一般由摄像机通过肩扛执机或徒手执机的方式进行,电视艺术片和影视作品中的移镜头为了追求画面的稳定和美感,常常借助于带轮的三脚架、铺设在轨道上的移动车进行拍摄,远距离的移动有时还调用汽车、火车、飞机等工具辅助拍摄。

一、移镜头的画面特点

(一)画面框架始终处于运动之中

摄像机的运动使得移镜头的画面框架始终处于运动之中,画面内的物体不论是处于运动状态还是静止状态,都会呈现出位置不断移动的态势,是一种富有动感的镜头。在纪录片《天坛》中,用大量移镜头展示天坛前石阶、石柱上雕刻的龙(图5-68、5-69)。

图 5-68 《天坛》移镜头一　　图 5-69 《天坛》移镜头二

(二)给观众带来身临其境的感受

生活中人们并不总是处于静止的状态中,有时站着看了蹲着瞄,有时正面看了转到展牌的背面看看,摄像机的移运动直接调动了观众生活中的视觉感受,唤起了人们在各种交通工具上的相对运动状态的视觉体验,使观众产生一种身临其境之感。

二、移镜头的功能和表现力

(一)开拓了画面的造型空间

电视画面是长宽比固定的平面空间,没有立体感。移动摄影能让电视画面造型突破画框的限制,开拓立体感较强的造型空间。比如横向移动在横向上突破这种画面框

架两边的限制,画面的横向空间得到无限延伸;前后纵深移在纵深上突破了屏幕的限制,直接通过运动导致空间透视上的变化,让画面空间变得立体。

摄像机不停地运动,每时每刻都在改变观众的视点,在一个镜头中构成一种多景别、多构图的造型效果,这就起着一种与蒙太奇相似的作用,最后使镜头有了它自身的节奏,创造出独特的视觉艺术效果。纪录片《长安街》的开始部分即用了一组前移镜头和横移镜头表现街面的宽阔(图 5-70 至 5-73)。

图 5-70 《长安街》镜头一

图 5-71 《长安街》镜头二

图 5-72 《长安街》镜头三

图 5-73 《长安街》镜头四

随着摄录设备的日益轻便化、一体化,移动摄像在电视摄像中使用得多起来,形式感也越来越丰富。

(二)擅长展现大场面、大纵深、多景物、多层次的复杂场景

生活中的大场面、复杂场景中入画的事物多,事物与事物之间在视域内存在重叠,人们观看时很难在一个视点看清楚整个空间的布置。移动摄像的优点在于它可以横移和纵移,通过多个视点和多个角度来观看全景,比人的视点更宽阔,能更有层次地表现大场面、大纵深、多景物、多层次的复杂场景,更能营造出一种气势恢宏的效果。另一方面,移动摄像在复杂场景的拍摄中可以保持时空的完整和连贯,事物与事物的空间关系、主体与陪体的关系都不会发生变动,只是逐一被展现,比较真实,对整个场景的层次感和谐感有一定要求。纪录片《天坛》中介绍回音壁一景时用了一组曲线移动表现回音壁弧形设计的原理和美学价值(图 5-74 至 5-77)。

图 5-74 《天坛》曲线移动镜头一

图 5-75 《天坛》曲线移动镜头二

图 5-76 《天坛》曲线移动镜头三

图 5-77 《天坛》曲线移动镜头四

现代电视节目中出现得越来越多的航拍镜头除了具有一般移动镜头的特点外,还以其视点高、角度新、动感强、节奏快等特点展现了人们在生活中不常见到的景象。比如影片《望长城》中,经常用航拍的移动摄影表现长城的雄伟气势,如电视片《历史文化名城——平遥》中用航拍的一个前移摄镜头,让一条长长的古街尽收眼底。这些航拍镜头将观众视点带到空中,居高临下极目远望,在一个更大的范围内对完整空间的清楚表现,扩大了画面表现空间的容量,让电视画面显得更加气势磅礴。

（三）有强烈主观色彩,表现真实感和现场感

移动摄像所表现的视线可以是画面中某个主体的视线,因此具有强烈的主观色彩。观众与主体的视线合一,主观感受明显,现场感得以突显。在《反恐防暴:一场无硝烟的战斗》这种新闻纪实节目中,武警在行动时,使用移镜头能跟随展示一同冲向恐怖分子,快速移动虽然比较"晃",但能更真实地反映战斗现场的紧张感。

在自然纪录片中,人们经常能看到拍摄者用淹没在草丛中的摄像机迁移的效果模仿动物出动的场景,再配以画面远处敌人的活动,让人为之捏一把汗,自然生动地再现了动物生存的环境。

三、移镜头的拍摄要领

（1）力求画面平稳,而平稳的重点在于保持画面的水平。无论镜头运动速度快或慢,角度方向如何变化,除非特殊的表现,地平线应基本处于水平状态。轨道车、摇臂、热气球、升降机、滑翔机这些辅助设备都能保证镜头的平稳。

（2）手持或肩扛摄像机拍摄移动镜头时双腿可适当弯曲,利用膝盖保持弹性,腰部以上要正直,仿佛头上顶着水碗,不受脚下的动作干扰,使传到肩部的振动尽量减弱。行走时蹑着脚,利用脚尖探路,双脚交替轻移,并靠脚补偿路面的高低。膝盖、大腿、腰

部动作协调用力,上臂靠近身体做临时支撑,使身体起到一部"智能摄像车"的作用,这样就可以使机器的移动达到滑行的效果。

（3）用广角镜头来拍摄均会取得较好的画面效果。广角镜头的特点是在运动过程中画面动感强并且平衡,实际拍摄时,在可能的情况下应尽量利用摄像机变距镜头中视角最大的那一段镜头。因为镜头视角越大,它的特点体现得越明显,画面也越容易保持稳定。

（4）移动摄像使摄像机与被摄主体之间的物距处在变化之中,拍摄时应注意随时调整焦点以保证被摄主体始终在景深范围之中。观看画面移动的速度比实际移动时显得稍微快一点,所以移动时动作得要比自己认为的稍慢则刚好。

（5）斯坦尼康（是一种用身体支持的带有电视取景器的减震器）可以保证移动画面的稳定性。越来越多摄像师使用斯坦尼康进行移动摄影,如电影、电视剧以及大型的文艺演晚会等。

四、移摄拍摄时的注意事项

（1）应确定地面的平整,尤其是往后退步移摄时要注意安全。

（2）在汽车上拍摄移镜头时,汽车轮胎里的气体不饱满时拍摄的画面效果较为稳定。

（3）在有对白的画面中,镜头在对白开始前移动和开始后移动效果会不同。如果对话开始后进行移动摄像,观众会重视对话;反之重视运动。

第五节　跟摄

跟摄是摄像机始终跟随运动的被摄主体一起运动而进行的拍摄。用这种方式拍摄的电视画面称为跟镜头。

依据摄像机跟随被摄主体运动的方向,跟镜头可分为前跟、后跟（背跟）、侧跟三种。前跟是指摄像师在前面边退边拍被摄主体的正面;后跟是在被摄主体后面跟随拍摄;侧跟则是在被摄主体的侧面跟随拍摄。

一、跟镜头的画面特点

（一）画面始终跟随一个运动的主体

由于摄像机运动的速度与被摄对象的运动速度相一致,主体运动快,镜头动得就快,主体运动慢,镜头移动得也相对慢。不管是快还是慢,运动着的被摄主体在画框中处于一个比较中心的位置,而始终处在变化中的是主体所处的背景环境。电影《生死狙击》中比较少见的始终跟随主角的一组前跟镜头完整地展示了故事情节（图5-78至图5-83）。

图 5-78 《生死狙击》前跟镜头一

图 5-79 《生死狙击》前跟镜头二

图 5-80 《生死狙击》前跟镜头三

图 5-81 《生死狙击》前跟镜头四

图 5-82 《生死狙击》前跟镜头五

图 5-83 《生死狙击》前跟镜头六

（二）表现主体的景别相对稳定

摄像机跟摄时的焦距保持不变，如果刚开始是近景，始终是近景，如果是远景，就始终是远景，这样做的目的是通过稳定的景别形式，使观众与被摄主体的视点、视距相对稳定，连续而详尽地表现运动中的被摄主体。

（三）与移动机位的推镜头、前移镜头的异同

三者虽然从拍摄形式上看都有摄像机追随被摄主体向前运动这一特点，但从镜头所表现出的画面造型上看却有着明显的差异，并由此形成各自的表现特点。

从画面景别来看，移镜头和跟镜头的景别基本不变，推镜头景别由大到小连续发生变化。

从画面主体来看，摄像机机位向前运动的前移动镜头，画面中并没有一个具体的主体，而是随着摄像机向前运动，要表现的镜头往往是从开始到结束时的整个空间或整个群体的形象。移动机位的推镜头，画面中有一个明确的主体，随着摄像机的运动，镜头向主体接近，主体形象有一个由小到大的进程，镜头最终以这个主体为落幅画面的结构中心，并停止在这个主体上。跟镜头画面中始终有一个具体的运动的主体，摄像机跟随

着这个主体一起移动。

从画面运动来看,推镜头、前移镜头都要求速度均匀,运动路线基本是直线;跟镜头运动的速度根据主体的运动速度来决定,不一定匀速运动,并且在运动路径上或直或曲,并不确定。

这三种拍摄方式有相似的运动形式,但特点不同,摄像师和撰写分镜头脚本的编导都需要了解他们画面造型效果和拍摄方式的区别。

二、跟镜头的功能和表现力

(一)突出运动中的主体

跟镜头能够连续而详尽地表现运动中的被摄主体,它既能突出主体,又能交待主体的运动方向、速度、体态及其与环境的关系。比如影片中出现骑马、坐车的镜头,多用跟镜头使主体相对稳定,形成一种对动态人物或物体的静态表现形式,使动体的运动连贯而清晰,有利于展示人物在动态中的神态变化和性格特点。比如在电视中表现汽车拉力赛时,通常会用跟摄方法,将镜头套住一辆飞奔的赛车,展示赛车的运动情况。

(二)引出运动中的环境

跟镜头跟随被摄对象一起运动,形成一种运动的主体不变、静止的背景变化的造型效果,有利于通过人物引出环境。比如电影《贫民窟的百万富翁》,影片在开始时有一段表现追逐的戏就是采用跟镜头引出了他们生活的环境,通过主体的奔跑,一条条破烂、拥挤不堪的小巷出现在人们眼前,使人们大致明白这是一大片贫民生活的地域(图5-84至5-87)。

图5-84 《贫民窟的百万富翁》镜头一

图5-85 《贫民窟的百万富翁》镜头二

图5-86 《贫民窟的百万富翁》镜头三

图5-87 《贫民窟的百万富翁》镜头四

（三）表现主观参与，引导观众视线

从人物背后跟随拍摄的跟镜头，由于观众与被摄人物视点的合一，可以表现出一种主观性，是一种现场参与感强的镜头，也能很好地将观众的视线引导至人物的背影上。摇跟就很好地表现跟镜头这一功能。比如警察抓捕逃犯，摇跟能表现当时环境下的速度感和真实感，小孩追一只蝴蝶时摇跟可以表现小朋友走路跟跟跄跄一心只在蝴蝶上，不注意脚下路况时的站立不稳的可爱懵懂。《僵尸肖恩》中用摇晃的跟镜头一直跟拍肖恩去超市买食品，使观众感觉自己也像是被追逐的一员，谨慎地、旁顾四周地替粗心的肖恩留意身边的危险，每当有危险与他擦身而过时，观众就忍不住会紧张，从而增加恐怖气氛（图5-88、5-89）。

图 5-88 《僵尸肖恩》跟镜头一

图 5-89 《僵尸肖恩》跟镜头二

（四）具有纪实意义

跟镜头对人物、事件、场面的跟随记录的表现方式，在纪实性节目和新闻节目的拍摄中有着重要的纪实性意义。

跟摄中摄像机的运动是一种被迫运动，由被摄人物的运动直接决定，从而引起一种被动纪录的感觉。这种方式一方面引导观众置身于事件之中，成为事件的"目击者"，另一方面还表现出一种追随式的、被动的客观纪录的"姿态"，使人们从事件现场中剥离出来，保持一定距离，只充当事件的"旁观者"和纪录者。2013年火遍大江南北的户外真人秀节目《爸爸去哪儿》采取了大量的跟镜头真实地记录下了小朋友们是如何完成任务的，镜头表现力非常丰富（图5-90至5-93）。

图 5-90 《爸爸去哪儿》跟镜头一

图 5-91 《爸爸去哪儿》跟镜头二

图 5-92 《爸爸去哪儿》跟镜头三

图 5-93 《爸爸去哪儿》跟镜头四

在柴静主持的《新闻调查》中,多期节目都能看到在正式采访前,都有一段跟摄,跟拍柴静寻找采访对象、与采访对象进行沟通的过程,这些画外采访本可以不放在新闻片中,但如果片子时长能保证,这些跟镜头能反映采访的艰辛和真实,对于观众理解记者的调查动机和节目组制作的目的很有帮助。比如有些采访沟通多次并不成功,最终采访无法实施,如果没有表现在节目中,观众认为节目的采访不到位。所以在大量的纪实节目中,记者采用跟摄表现真实的过程而非仅仅只是事件的结果。

三、跟镜头的拍摄要领

由于被摄主体和拍摄者都处于运动状态中,跟摄是难以把握的一种摄像方法,除了借鉴移摄的相关经验外,以下几点也不能忽视。

（一）跟上、追准被摄对象的运动

为了保证被摄主体在画面中的景别和与画框的相对位置保持不变,摄影机的运动方向和运动速度要与被摄主体的运动速度和方向相一致。避免主体"跟丢了"又加快跟的速度去"找回来"的现象。

（二）尽量保持画面平稳

一般情况下不管画面中人物运动如何上下起伏、跳跃变化,跟镜头画面应基本上是平行或垂直的直线性运动。因为镜头大幅度和次数过频的上下跳动极容易产生视觉疲劳,而画面的平稳运动是保证稳定观看的先决条件。除非是特殊需要下的摇跟。如用长焦远调一辆正面驶来的汽车,由于路面不平,汽车上下左右颤动,画框的静止不动让汽车在画面上的颤动反而更加明显。

（三）把握影调背景

如果拍摄跟镜头时选择背景影调略深,逆光,主体显得明亮并与背景分离;背景景物如果在背景的光、色彩方面有适当变化,其画面效果具有特殊的美感,起到抒情的作用。

四、跟镜头拍摄时的注意事项

（1）可以有起幅和落幅,也可以只有主体运动（跟）的过程。拍摄起幅要让主体先动起来,落幅画面与运动结束同步或者让主体自由走出画,再组接其他画面会比较自然。

（2）跟镜头是通过机位运动完成的一种拍摄方式,镜头运动起来所带来的一系列拍摄上问题,如焦点的变化、拍摄角度的变化、光线的变化,也是跟镜头拍摄时应考虑和注意到的问题。

（3）这种拍摄手法难度较高,初学者应谨慎使用。

第六节 升降摄

升降摄是指摄像机借助升降装置的上升或下降而进行运动的一种摄像方式。升降装置可以做垂直上升下降运动,也可以做弧形升降、斜线升降和不规则升降运动,拍到的电视画面都叫升降镜头。

升降拍摄是一种较为特殊的运动摄像方式,利用升降机可以不断改变摄像机的高度和角度,从多个视点对场景进行拍摄。人们在日常生活中除了乘坐飞机、乘坐升降电梯等情况外,很难找到一种与之相对应的视觉感,因此,升降镜头能给观众以新奇、独特的感受,画面造型效果极富视觉冲击力。

升降拍摄通常需在升降车或专用升降机上才能很好地完成。有时候也可肩扛或怀抱摄像机,采用身体的蹲立转换来升降拍摄,但这种升降镜头幅度较小,画面效果并不明显。

一、升降镜头的画面特点

一般来说,升降拍摄在新闻节目中并不常见,而在电视剧、文艺晚会、音乐电视等的摄制中运用得较为广泛。这大概也跟升降镜头对特殊升降设备的依赖性不无关联。这也是升降镜头与其他运动镜头的不同。

除此之外,升降镜头在画面上还存在以下特征:

(一)带来了画面视域的扩展和收缩

摄像机的机位就如同人的站位,站得越高,看得越远。当摄像机的机位从低处慢慢升高时,主体与画面背景的关系发生剧烈改变,视野向纵深逐渐展开,还能够越过某些景物的屏蔽,展现出由近及远的大范围场面。而当摄像机的机位慢慢降低时,镜头距离地面越来越近,所能展示的画面范围也渐渐狭窄,人的视点慢慢转移到离摄像机较近的事物上。

(二)形成了多角度、多方位的多构图效果

在拍摄中如果采用弧形升摄,随着摄像机的高度变化和视点的转换,拍摄角度可以在仰视——平视——俯视、正面——侧面——背面间发生连续的丰富多样的变化,构图效果具有强烈的表现力。比如画面转换是一气呵成的,构图样式的变化和运动形式的升起与所表现的内容和主题非常吻合。

二、升降镜头的功能和表现力

(一)有利于表现高大物体的整体与局部

在拍摄高大物体时,如果用固定镜头,从远处拍摄整体形象镜头也未必包容得下,

更表现不了物体的局部。遇到场地受限无法后退时，用广角镜头又会造成近大远小的严重变形。用上下摇镜头时由于机位固定、透视变化，会发生上小下大的变形，难以客观反映整体形象；而升降镜头则可以在一个镜头中用固定的焦距和固定的景别对各个局部进行准确的再现。以拍摄一根柱子上刻满字的书法作品为例，用竖摇镜头从最上端摇到最下一个字，不仅字体变形，柱子背后的字还无法呈现在画面中；用环形升降镜头拍摄，画面中的字不会变形，还能完整地表现柱子四周的作品和柱子的细节，最后组合成对柱子和书法作品的完整印象。电视纪录片《天坛》中，拍摄嘉庆皇帝的画像时，为了完整地从正面呈现画像细节，摄像师用了小幅度的升镜头（图5-94至5-97）。

图 5-94 《天坛》升镜头一

图 5-95 《天坛》升镜头二

图 5-96 《天坛》升镜头三

图 5-97 《天坛》升镜头四

（二）有利于表现纵深空间中的点面关系

升降镜头视点的升高，视野的扩大，可以表现出某点在某面中的位置；同样，视点的降低和视野的缩小能够反映出某面中某点的情况。

比如说电视晚会中表现大合唱场面时常常用到升降镜头，主要演唱者独唱时用小景别表现，合唱队伍开始唱时画面升起来，展现出平视无法看清楚的众多合唱队员和整个队形的排列，表现"点"与"面"的相互关系，能够非常传神地表现出现场的宏大气势，这是固定镜头所难以表现的。张艺谋导演在2008年奥运会的开幕式设计中安排了很多的大场面，这些场面也只有升降镜头从极高的视点才能拍摄出精彩的画面。在BBC拍摄的纪录片《美丽中国》中，一组展示渔民捕鱼的升镜头让渔民最终融进美丽的桂林山水中，俨然成为一幅山水画，展示了祖国的风景是如此多娇（图5-98至5-101）。

图 5-98 《美丽中国》升镜头一

图 5-99 《美丽中国》升镜头二

图 5-100 《美丽中国》升镜头三

图 5-101 《美丽中国》升镜头四

（三）可以在一个镜头内实现转场

升降镜头在从高至低或从低至高的运动过程中，可以在同一个镜头中完成不同形象主体的转换。比如，升镜头中较远的景物或人物最初被画面中的形象所遮挡，随着镜头升起后逐渐显露出来。反之，降镜头可以实现从大范围画面形象向某一较近的形象的调度。举例来说，在《少年派的奇幻漂流》中，升镜头的起幅画面中是印度教信徒祭祀毗湿奴神的现场，随着镜头升起，出现漫天璀璨的星空，镜头再做弧形摇，天空渐渐由黑变蓝，镜头下降，观众看到蓝天白云高山，再下降，一片种植园在不远处出现，正是在这里，派首次接触了基督教，成为一名信徒。这样一个综合运动镜头中的意蕴并不难懂，派从小接触的印度教犹如昨天的黑夜一样已经翻篇，在他的心里一时暂别，取而代之的是基督教，照亮了他的心灵，带给派新的美好的一天（图 5-102 至 5-105）。

图 5-102 《少年派的奇幻漂流》转场镜头一

图 5-103 《少年派的奇幻漂流》转场镜头二

图 5-104 《少年派的奇幻漂流》转场镜头三

图 5-105 《少年派的奇幻漂流》转场镜头四

（四）表现出画面内容中感情状态的变化

升降镜头视点升高时，镜头呈现俯角效果，表现对象变得低矮、渺小，造型本身富有轻视之意；当其视点下降时，镜头呈现仰角效果，表现对象有居高临下之势，造型本身带有敬仰之感。它可以用来展示事物的发展规律或处于场景中上下运动物体的主观情绪，这种情感效应与固定的俯仰镜头是一致的，但升降镜头感情状态的变化却是在连续的升降运动中得以表现出来的。比如在一部反映中学生活动的电视剧中，与同学们产生"矛盾"而被称为老师的"马屁精"的班长放学后走出教室，她本想跟几个同学一起回家，可是大家都"避之唯恐不及"地把她甩在了身后，她站在那里发呆似地低头思索着什么。这时候镜头缓缓升起，她变得越来越小，与同学们越来越远。这种镜头运动表现出了这个"不受欢迎的班长"被同学们孤立、冷落的尴尬情境。此外，镜头的升降运动还可以起到深化画面意境、发挥情感余韵等造型作用，常在情节电视节目的段落结尾或全片结束时得到运用。

（五）是越轴的有效手段之一

在场面的调度中，摄像师故意使用越轴镜头，可以产生一些特殊的效果。比如在两人会话位置关系颠倒或主体向相反方向运动的两个镜头中间，插入一个摄像机在越过轴线过程中拍摄的运动镜头，从而建立起新的轴线，使两个镜头过渡顺畅。

总之，升降镜头借助特殊装置所表现出的独特画面造型效果，可以给人们提供丰富的视觉感受和调度画面形象的有效手段。特别是把升降镜头与推、拉、摇及变焦距镜头运动等多种运动摄像方式结合使用时，会构成一种更加复杂多样、更为流畅活跃的表现形式，能在复杂的空间场面和场景中取得收放自如的效果。当然，由于升降镜头所带来的视觉感受比较特别，容易令观众感到节目编摄者的主观创作意图，容易让观众产生一种对画面造型效果的"距离感"，要用得少而精。

三、升降镜头的拍摄要领

（1）升降的速度要均匀，保证足够的景深，被摄主体与环境都能清晰表现。

（2）拍摄时多使用广角镜头，注意提前按运动路线调整好机器。

（3）升降镜头对场景整体的形象有一定要求，避免镜头升起来时杂乱无关的事物穿帮。

（4）使用摇臂、升降机等辅助设备进行拍摄时，对空间范围还有一定要求，过于低矮或狭小的空间不适合用，如房间内、巴士上。

四、拍摄升降镜头时的注意事项

（1）新闻纪实类节目对升降镜头应当慎用。否则，画面造型的表现性可能会影响节目内容的真实感和客观性。

（2）升降机上升过程中的拍摄要注意拍摄人员的安全。

第七节 综合运动摄像

综合运动摄像是指摄像机在一个镜头中把推、拉、摇、移、跟、升降等各种运动摄像方式不同程度地、有机地结合起来的拍摄方式。采用这种方式拍得的电视画面叫综合运动镜头。综合运动摄像的视点更自由，视觉感受更流畅，可以实现多角度、多构图、多景别的造型效果，表达的信息量也更丰富。

综合运动摄像有多种形式，大致分为三种情况：第一种是"先后方式"，如推摇镜头（先推后摇）、拉摇镜头（先拉后摇）等；第二种是"包容方式"，即多种运动摄像方式同时进行，比如移中带推、边移边升等；第三种是前两种情况的混合运用。如果按排列组合方式，至少可以将运动镜头分为成百乃至上千种不同形式。我们不可能、也没有必要对综合运动镜头的各类形式逐一加以分析。在实际拍摄中摄像人员通过不断摸索和总结，会形成自己的一套综合运动的习惯和风格，但综合运动镜头所表现出的画面特点还是有一些共性的。

一、综合运动镜头的画面特点

（一）摄像机运动的路线和方向复杂

综合运动镜头中推、拉、摇、移、跟、升降等运动摄像方式不论是先后出现还是同时进行，都可以依据摄像师的经验而定，在拍摄过程中摄像机因为路线和方向是复杂的，所以机位、镜头焦距、镜头角度和方向都可能随时会有变化，摄像师只有根据经验做一个预判并指挥相关工作人员提前做好准备，才能在有限的时间内拍摄出一个好的综合运动镜头。

（二）节奏流畅，构图形式多样

利用综合运动摄像所形成的画面，其运动轨迹是多方向的，但又是不露痕迹地让画面内的空间位置和空间关系不断发生变化，在一个电视镜头中形成了多平面、多景别、多角度的构图，画面视点的与众不同可以带来相当华丽的视觉效果。

二、综合运动镜头的功能和表现力

（一）画面表现具有美感和意境

综合运动镜头在一个镜头中形成一个连续性的变化，给人以一气呵成的感觉，运动转换也更为流畅、自然，每一次的转换都使画面形成一个新的角度或新的景别，镜头本身就具有一定的韵律和节奏感，能让观众在接收内容的同时从画面中体验一种美感。纪录片《美丽中国》中许多地方运用移镜头和升镜头相结合的拍摄方法，画面与抒情音乐的节奏配合，表现人与自然和谐共处的美（图5-106至5-109）。

图 5-106 《美丽中国》镜头一

图 5-107 《美丽中国》镜头二

图 5-108 《美丽中国》镜头三

图 5-109 《美丽中国》镜头四

现在许多的音乐电视作品、电视艺术片、大型电视晚会、电视节目中都注意运用综合运动镜头以形成画面语言的美感和意境,正是源于综合运动镜头的画面表现力。

（二）有利于表现一段完整的情节

综合运动摄像既不像固定画面那样一个机位一拍到底,画面沉闷缺少变化,又不像单一推拉运动摄像那样单调刻板缺少生气,而是通过综合调度镜头的各种运动形式,随着事物的转移不断变换着画面的表现空间,把多样的形式有序地统一在整体的形式美之中,构成一种活跃而流畅、连贯而富有变化的表现样式,用一个镜头纪录表现一个场景内一段相对完整的对话、动作或情节,在复杂的空间场面和连贯紧凑的情节场景中显示了独特的艺术表现力。

（三）充分让音乐和画面进行组合叙事

综合运动镜头在多种运动摄像方式之间转换,一般时间较长,可以在一个镜头中包容一段完整的音乐,不会因为画面分段和出现场景的变化破坏音乐的整体性和旋律美。同时,当镜头内多种运动形式所构成的节奏变化和运动韵律与音乐旋律和节拍相同步时,声音和画面可以相互推进,共同把握画面节奏,视听语言的表达更明确。

纪录片《舌尖上的中国Ⅱ》在表现陕北人做面的手法时,随着乐曲的旋律变化,航拍镜头从一家人在院子里劳作的普通画面升至展现陕北风光的大远景,这时声音与画面达到一种谐振效果,很好地表达了对劳动者的讴歌与赞美（图5-110至5-113）。正是这样一个个勤劳的陕北人创造了他们美好的家园。这种处理既保持了音乐的完整和连贯,又保证了现场气氛的完整和连贯,使画面和音乐结合得和谐流畅。

图 5-110 《舌尖上的中国Ⅱ》镜头一

图 5-111 《舌尖上的中国Ⅱ》镜头二

图 5-112 《舌尖上的中国Ⅱ》镜头三

图 5-113 《舌尖上的中国Ⅱ》镜头四

（四）能真实表现被摄对象

尽管在一个综合运动镜头中景别、角度、画面节奏等因素不断变化，但画面在对时间、空间的表现上并没有中断，镜头的时空表现是连贯而完整的，被摄对象的动作、所处的环境是通过镜头运动再现的真实情境，中间没有加入蒙太奇技巧的应用，使画面空间在一个完整的时间段落上展开，在纪实性节目中保证了事件的发展自然，没有夹杂太多编导人为的解读。比如，《人物》栏目中，许多节目都是在大量综合运动镜头的基础上得以客观而鲜活地再现老百姓的生活和故事的。另外，在电视剧、专题晚会等电视节目中，综合运动镜头使导演通过镜头运动有意识地反映场景的真实、完整，加深观众对情节和场景的认识，保证了观众时刻处于入戏状态，将自己融入现场气氛中。

（五）通过构图变化形成多层表意

综合运动镜头在一个连续不断的时间里，将事件、情节、人物和动作在几个空间平面上延伸展开，形成一种多平面、多层次、多元素的相互映衬和对比，这种画面结构的多元性，形成表意方面的多义性，加大了单一镜头的表现容量，丰富了镜头内的表现含义。像这样一个复杂多变的连续过程，单用推、拉、摇、移等运动摄像方式，恐怕很难像片中的综合运动镜头那样记录和传递如此丰富的内容和画面信息，正是通过一个从室内到室外的多元素、多背景、多视点的综合运动镜头，给人物以展示不同行为、不同性格的空间和时间。

三、综合运动镜头的拍摄要领

综合运动镜头的拍摄是一种比较复杂的拍摄，由于镜头内变化的因素较多，需要考虑和注意的地方也较多，归纳起来首先要处理好的问题有：

（1）除特殊情绪对画面的特殊要求外，镜头的运动应力求保持平稳。画面大幅度的倾斜摆动，会产生一种不安和眩晕，破坏观众的观赏心境。

（2）镜头运动的每次转换应力求与人物动作和方向转换一致，与情节的发展和情绪的转换相一致，形成画面外部的变化与画面内部的变化完美结合。

（3）机位运动时注意焦点的变化，始终将主体形象处理在景深范围之内，注意到拍摄角度的变化对造型的影响。

（4）要求现场摄录人员相互配合，协同动作，步调一致。比如升、降机的控制，移、跟过程中话筒线的注意等，如果稍有失误，都可能造成镜头运动不到位甚至绊倒摄像师等后果。越是复杂的场景，高质量的配合就越发显得重要。

（5）拍摄有难度或为了表现更好的视觉效果，由摄像师拍摄的单一运动镜头与特技摄像师后期制作的运动镜头相结合的运动长镜头在影视作品中用得越来越多。

四、综合运动镜头拍摄时的注意事项

（1）综合运动摄像前运动的顺序要清楚。

（2）尽可能防止拍摄者影子进画出现穿帮现象。

（3）综合运动镜头的时长不等，但一般情况比其他镜头的拍摄耗时，应视情况有选择性地使用。

思考题

1. 固定摄像和运动摄像有什么区别？
2. 运动摄像如何体现时间与空间特性的完整与统一？
3. 你怎么理解风格化运动摄像？
4. 电视画面综合运动摄像需要注意哪些问题？
5. 合成运动镜头有什么新特点？

实验项目：综合运动摄像

实验目的

在学习本章相关知识之后，熟悉运动摄像的基本规律、造型特点和表现力，运用各种不同的摄像机及其辅助设备，完成单个推摄、拉摄、摇摄、移摄、跟摄、升降摄镜头和综合运动摄像中一组运动镜头的拍摄工作。

实验条件

摄像机、磁带或存储卡、配套电池、三脚架、滑轨、小摇臂。

实验内容

在报告厅的晚会拍摄、活动拍摄、操场上的比赛拍摄、公交车上两人追逐打斗的场景拍摄项目中任选一个。

分组操作,全体同学分成若干小组,每个小组5～10人,挑选一名组长负责协调组内的拍摄工作。

独立完成单个推、拉、摇、移、跟、转、虚、甩、晃镜头的拍摄。

小组合作拍摄一组画面清晰、运动均匀、表意明确的综合运动镜头。

具体任务:

(1) 练习拍摄推拉镜头,注意起幅和落幅的构图、时长及画面主体的形象。

(2) 练习改变焦距和改变机位推拉镜头的拍摄,体会它们的区别。

(3) 练习拉镜头的拍摄,实现镜头空间的转换。

(4) 练习慢摇和快摇镜头,感受慢摇的客观性和快摇的主观性。

(5) 练习直线移动和曲线移动镜头的拍摄,注意把握运动速度和轨迹。

(6) 练习移跟和摇跟镜头的拍摄,比较跟镜头和移镜头的区别。

(7) 练习直线升降和曲线升降镜头的拍摄,负责摇臂拍摄综合运动镜头。

第六章 电视摄像用光

本章导言

本章在介绍电视用光知识的基础上,详细分析了光的性质、自然光的特点及运用、人工光的特点及运用等知识,要求学生能够对电视用光的种类、特点有比较全面的了解,要求学生能够根据具体拍摄场景、拍摄主题的要求,选择合适的布光效果,实现影视的创作。

本章学习重点

1. 了解电视用光的特点;
2. 掌握光的性质;
3. 掌握自然光的特点及运用;
4. 掌握人工光的特点及运用。

本章学习难点

1. 自然光的特点及运用;
2. 人工光的特点及运用。

第一节 电视用光概述

光的本质是一种电磁波,在可见光的光谱中,不同波长的光呈现不同的颜色,人们平常看见的白光就是由不同颜色(不同波长)的色光混合而成的。光的强弱及物体表面不同的反光率决定了人们所看到的景物的亮暗。而物体表面选择性吸收与反射光线的特性则决定着事物的颜色。可以说,对于任何造型艺术来说,光线都是最基本的要素。有了光线,人们才得以认识和观察周围的一切。光线在揭示周围的世界时,为人们提供了看清景物的外部形态、表面结构、位置关系和不同色彩的必要条件。离开了光线,人们就无法在电视屏幕上呈现形象,一切造型手段都可谓无从谈起。

摄像师必须能够科学地观察光线并正确地运用光线,因为在电视画面的诸种造型

元素中,光线是排在第一位的元素。光线是电视画面造型艺术的基础,而且光线还具有其他造型手段无法替代的造型作用和艺术表现力。正确而有效地选择光线效果以及运用各种照明效果是电视节目摄制过程中的一个重要环节。

一、电视用光的特点

在电视用光的实践中大量继承和借鉴了图片摄影用光的经验和做法。但是,由于图片摄影造型的记录表现是在一个画幅上,是相对静止的瞬间造型,而电视摄像的造型表现是在连续的、运动的画面之中,是一种具有时空变化因素的动态造型;所以,电视用光在对光线的选择、处理及布光、照明的控制上又存在自身的诸多特点,其中最为关键的一点就是电视用光是一个动态用光的过程。

1. 电视画面的光线具有明显的动态性

电视画面的光线使用有很多特点,需要注意的事项更是不少,有三点是格外突出的。

1) 时间方面

从时间方面来看,图片摄影记录的是某一瞬间的光色变化,而电视画面是动态影像,随着时间的流逝,不仅光线本身会有变化,甚至连色彩也会有所改变。对于电视摄像师来说,必须注意到这一点,想办法克服或利用好光影随时间流逝而产生的变化。

生活中,一天之中太阳光的色温是随时间而不断变化的,在早晨用色温为 3200 K 的人工光源对所拍人物补光,到了中午还用它补光就会发生偏色的问题,因为这时的阳光色温已升到 5500 K 左右。再比如,同一个镜头里刚刚还是阳光普照,转眼云层遮住了太阳,光线就由直射光转变为散射光效果。

2) 空间方面

从空间表现上来看,图片摄影通常只能从一个角度表现光影效果,而电视拍摄却可以利用运动摄像的手段,随着被摄主体的移动和摄像机的运动,画面表现的空间是多样化的。在一个镜头中摄像机的拍摄方向和角度可能始终处在变化之中,画面内的光影结构及影调、色调也会随着画面表现空间的变化而变化。这就对电视摄像人员的光线造型能力提出了更全面的要求。电视用光是一个动态的变化过程,甚至带有较强的不可预知性,摄像师在选择、处理光线时就必须随时随地考虑画面表现空间、方位等的变化对画内光影结构的影响。比如,在同一间阳光照射下的房间里,有的角度能看到明显的影子,空间显得明朗;而有的角度则看不到影子,空间显得暗淡。在拍摄时或许会面临这两种不同角度的选择问题,或许要在移动摄像中先后经过这两种角度的造型空间进行曝光上的调控,等等。

3) 造型方面

从光线对画面造型的作用来看,光线的变化必然带来光的造型变化,这种变化正是强化光线效果、改变画面影调和色调、渲染环境气氛、刻画人物形象的重要手段。图片摄影中光线对被摄主体的画面造型是一次性的,是静态的,而电视画面中,光线对拍摄

对象的造型表现却可以丰富多样,可以通过光线的改变或拍摄角度的改变来对主体进行全面而细致的光影包装。

比如,一个中老年女性在夕阳下窗边跳舞的镜头,如果直接正面拍摄其跳舞的全景,则显得比较平淡,没有诱惑力;而如果利用运动摄像的方法,先拍摄其投影在墙壁上的曼妙舞姿,引起观众的兴趣和渴望知道真相的欲念,然后慢慢边摇边拉,从前侧面、侧面表现舞者的神情和姿态,最后摇到背面,呈仰拍逆光结束——这样一来,画面的光影变换非常丰富,不仅有效地减少了对中老年女性发福的身材、变皱了的脸庞直接呈现的时间,还通过运动使光影具有了抒情写意的味道,使得原本可能比较沉闷的中老年人的舞蹈变得格外生动、活泼。

由上可见,不管是从时间流逝、空间表现,还是从画面造型的角度来看,电视画面的光线都具有明显的动态性。电视画面光线的动态性特点对摄像师提出了更高要求,摄像师一方面要具有在电视画面造型过程中灵活捕捉动态的光线效果的能力;另一方面,摄像师还应在动态用光和动态造型的基础上更好地完成画面造型任务,要客观真实地再现和表现现实生活的各种光效,善于运用光线造型手段实现创作意图、塑造画面形象。

2. 在电视画面中,光影的衔接问题非常重要

影视的基本思维是蒙太奇。分镜头拍摄,后期组接连续叙事,是其基本特点,这就决定了摄像用光必须注意前后衔接的问题:主光的方向要保持一致和统一;人物光和环境光要能衔接;全景、近景影调要流畅地组合;人脸亮度要衔接,不能忽亮忽暗;光比要衔接,不能无根据地变化太大,等等。

由于摄像机的技术限制,电视画面中的光比往往要比实际的光比小得多。即便是同电影拍摄相比,电视画面能反映的拍摄对象的真实反差也是极其有限度的:黑白胶片的宽容度是 1:128,彩色胶片的宽容度是 1:64,而摄像机的宽容度一般只有 1:32,但现实生活场景中,光比更是相差巨大。为了获得反差适中、细节丰富、质感良好的电视画面,仅仅依靠曝光控制来对现实场景的细节呈现与否进行选择是远远不够的。要更多地通过布光尤其是辅助光的使用,来控制电视拍摄对象的光比,使之在一个合理的范围内。

二、光的性质

在电视摄像中,光是最主要的造型手段,通过对光的选择、调度、控制,可以逼真地再现被摄物体的形状、质感、色彩和空间立体感;通过特定光线的运用,可以有选择地突出被摄体的某些方面,而同时掩饰某些表面细节,引导观众更好地理解作品内容。

对电视摄像师来说,光线就如同是画家手中的画笔和调色板。那么,怎样认识光线?如何理解光在电视画面中的造型功能、表现效果呢?

1. 光的基本特性

光,是宇宙中客观存在的一种物质运动形式。在现代物理学的理论中,认为光就其

本质来说是电磁波的一种。

1) 光谱成分

人眼所能看到的可见光,仅占目前人类所认识的电磁波谱中的一小部分。它的波长只限于从390 nm至760 nm之间。波长短于390 nm的紫外线和波长长于760 nm的红外线,肉眼是不能直接感知的,不过通过特殊的感光材料和各种测试仪器,还是很容易记录下来的。

在能引起人视觉的可见光波中,不同波长的光呈现不同的颜色,使人获得不同的光感,形成不同的颜色(见表6-1)。

表 6-1　不同波长的光呈现的颜色一览表

波　长/nm	390~430	430~460	460~490	490~550	550~590	590~620	620~760
视觉颜色	紫	蓝	青	绿	黄	橙	红

人们平时所看到的"白光",是可见光波中不同颜色(不同波长)的光混合的结果。最纯正的"白光"是日光。日光的可见光谱是一个连续光谱,通过棱镜折射,能得到红、橙、黄、绿、青、蓝、紫七种色光。日光的七种色光,可以归纳为三种主要色光,即红(包括红、橙色光)、绿(包括黄、绿色光)、蓝(包括青、蓝、紫色光)。这三种色光等量混合,就形成白光,红、绿、蓝三种色光若按不等量混合,则会形成丰富多彩、颜色各异的色光。

自然界一切景物色彩的形成,都是对这三种主要色光不同比例的透射、反射和吸收的结果。因此把红、绿、蓝三种色光称为三基色光。彩色电视系统,也是根据三基色光的机理,在电视屏幕上还原出景物的各种颜色的。红色花朵之所以呈红色,主要是由于花朵吸收了其余色光而只反射红色光;灰色的物体,则主要是由于该物体对所有的色光部分吸收、部分反射。

景物的色彩,也受到其所在环境光线的光谱成分变化的影响。例如:在红光照射下的绿色树叶,由于红色色光大部分被树叶吸收,而又没有绿色色光可以被反射,结果树叶的色彩变成暗绿色,或近似于黑色。又如:夕阳下的白色景物,均会呈现一定程度的橙黄色,这是白色物体将各种色光等比例反射的结果。

2) 光源

光源是指能发光的物质。世界上的光源大致分为自然光源和人工光源两大类。

自然光源,是指自然界固有的非人造光源,诸如天体(日、星等)光源和萤火虫等生物光源。

人工光源,又可分为火焰光源和电光源两类。在电视摄像中,除了自然光源和人工光源中的火焰光源(柴火、烛火等)之外,对电光源的开发和利用有着尤为重要的意义和作用。具体到电视用光,室外拍摄虽多采用日光照明,但有时也需要用适当的电光源作补充;室内拍摄,在很多情况下都要依靠电光源照明,以完成拍摄任务。

2. 光线的性质

光线的性质取决于光源的性质。自然界的光线基本上可以分为直射光、散射光和

混合光。

直射光,是指可以在被摄体上产生清晰投影的光线。这类光的特点是亮度高,光线投射具有很强的方向性,并且善于表现被摄体的表面结构。因此直射光不仅可以在被摄体上形成明亮面和阴影部分以及投影,使得被照景物产生的明暗反差较大,而且可以勾画出被摄体的轮廓形态,凸显出被摄体的立体感。所以直射光又称为"硬光"。

散射光,是指在被摄体上不产生明显投影的光线。其特点是光感较弱,光线投射方向不明显,因此散射光容易产生均匀的照射效果,光斑边际比较模糊,被摄体无明显明暗变化,在表现被摄体整体形态上,具有层次细腻、效果柔和的优点。在实际拍摄中可以使用散光型灯具或者利用纱网、反光板等形成散射光。

混合光,是指既有直射光又有散射光的混合照明光线。在实际的拍摄现场这种光线经常被利用,它具有上述两种光的特点,并有较完美的造型性。

3. 光线的方向

光线方向,即光源位置与拍摄方向之间所形成的光线照射角度。光线照射到被摄对象的方向,是相对于视点而言的,它主要是按观看者(即摄像机机位)与光线照射方向的关系来分类,而不管被摄对象的朝向如何。根据光线射向被摄主体方向与拍摄方向夹角的不同,将光线方向划分为顺光、正侧光、逆光、顺侧光、侧逆光、顶光、脚光,见图6-1。

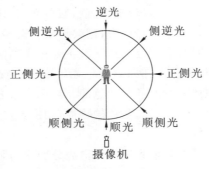

图 6-1　几种不同的光线方向

1) 顺光

相对于被摄主体来说,光源与摄像机在同一方向上,并且光源正对着被摄主体,使其朝向摄像机镜头的面容易得到足够的光线,可以使拍摄物体更加清晰。如果光源与摄像机处在相同的高度,那么,主体面向摄像机镜头的部分都能接受到光线,使其没有一点阴影。使用这样的光线拍摄出来的影像,主体对比度低,像平面图一样缺乏立体感。在这样的光线下拍摄,其效果往往并不理想,会使被摄主体失去原有的明暗层次。

顺光照明由于能防止多余的或干扰性的阴影,因而用以表现人物面部,能掩饰皮肤皱纹和松弛的部分,能使人物显得年轻。顺光用来处理杂乱的场景可使画面背景显得较为干净和明亮。

2) 正侧光

当光源位于摄像机主光轴的侧面,并且照射方向与摄像机的主光轴的夹角为90°左右的光线为正侧光。从侧方向照射到被摄主体上,此时被摄主体正面一半受光线的照

射,影子修长,投影明显,空间感、立体感很强,对建筑物的雄伟高大很有表现力。但由于明暗对比强烈,不适合表现主体细腻质感的一面。侧光不仅突出了物体表面的细微起伏和凹凸不平的变化,而且使整个被摄物投射出很长的夸大了的阴影。表面粗糙的物体在侧光照明下可获得鲜明的质感。

在场景布光中,用正侧光容易得到明暗对比强烈、景物亮度反差较大的画面效果;在表现人物的全身形体动作时,侧光所形成的光影对比能加强人物动作的力度。但如果用侧光表现人的头部,其整个外貌可能会由于某些部位的突出或隐没而变形。

3) 逆光

逆光又叫背光。当光源照明方向与摄像机镜头方向相对,并处于被摄对象身后时,被摄对象处在逆光状态。此时光源、被摄对象和摄像机形成了约为180°的水平角。除一条明亮的轮廓线外,被摄对象正面看不到受光面,只能见到背光面。通常用逆光来表现主体的轮廓,加强画面空间感。如被摄体是半透明或透明的,那么被逆光透射的被摄体在画面上显得更加明亮,色明度大大提高。

逆光照明能突出在暗背景中的被摄对象的轮廓线条,形成暗背景、亮轮廓、暗表面的强反差画面。逆光还能加强大气透视效果,增强画面的空间感。当人物处在逆光照明下,头发会出现闪烁的耀斑效果,增添画面的绚丽色彩。在生活中,逆光条件下的物体背光部分由于天空散射光和环境反射光的照明,并非是漆黑难辨或模糊不清的。

4) 顺侧光

顺侧光即前侧光。当光源处于顺光照明和侧光照明之间的角度上,即构成顺侧光照明。顺侧光条件下被摄对象大面积受光,小面积不受光,形成了较丰富的影调变化,物体的立体感和质感都得以较好地表现。

顺侧光对于各类人物和各种物体都能得到比较理想的造型效果,能加强画面立体空间的表现,常用作主光。

5) 侧逆光

侧逆光即后侧光。光源位于被摄对象后侧方向,即处于侧光照明和逆光照明之间的角度上。侧逆光具有逆光和侧光的特点,它使被摄对象一个侧面受光,大部分不受光,突出了对象的轮廓和形态,使其脱离背景而呈现出一定的空间感。侧逆光可突出轮廓,低角度的可使垂直物体留下长长的投影,使影调丰富。

6) 顶光

顶光是来自被摄对象顶部的光线。在顶光照明下,物体水平面照度较大,垂直面照度较小,因此形成的反差较大,能取得较好的影调效果。但当被摄体为人物时,顶光会使人物头顶、前额、鼻梁、上颧骨等部分发亮,而眼窝、两颊、鼻下等处较暗,嘴巴处在阴影中,近于骷髅形象,通常是一种丑化人物的手法。而在自然光照明下,只要加以适当的补光,有时还能表现出特定的环境氛围和生活实景光效。

7) 脚光

脚光是从被摄对象的底部或下方发出的光线。脚光可抵消顶光的阴影,造型上起修饰作用,还可表现和渲染特定的光源特征和环境特点:如夜晚的湖面反光、篝火的真实光效等。

4. 光线的造型作用

不同的光线方向，对被摄主体有不同的造型效果。根据光线在画面造型中的不同作用，把造型光分为主光、辅助光、轮廓光、环境光、装饰光、眼神光、特效光、效果光等。

1）主光

主光又称"正面光"、"塑型光"、"主光源"等，是用来描绘被摄体（场景或人物）外貌、形态和表现环境的主要光线。主光为直射光，有较强的亮度和明确的方向性。

在正常的主光照明中，光源一般在被摄对象左或右的前侧45°左右的位置上。光源同镜头构成了比较合适的角度，被摄对象的面部特征、轮廓姿态、立体形状、光影变化等方面都正常，观众比较容易接受，是照明工作者比较常用的一种主光照明形式。

在电视照明中，无论人物处于静态，还是动态，照明人员总要千方百计地利用现场的照明条件，设计出正常主光照明的形式，达到造型的目的。

确定主光的位置以及使在被摄对象表面留有多少阴影，有时还要根据剧情，场面角度，现场具体光线条件，照明的整体要求，被摄体不同的形状（脸型），不同的性格特点，不同皮肤特征，表面结构的均匀状况等来决定，也就是说主光灯具有时还要根据具体情况进行调整和挪动，由此产生了以下三种主光照明形式：

（1）宽光照明。光源位于被摄对象的侧前方60°左右的位置上，同正常主光相比较，宽光照明使被摄对象表面所照射的面积增大，阴影部分相对减少，宽光照明能强调人物脸部的面积，帮助加宽狭窄的脸型；但在表现被摄对象或人物的主体形状和质感时，不如正常主光明显。

（2）面光照明。光源位于被摄对象前方稍侧方向的75°左右位置上，也就是在拍摄位置（镜头）左或右的15°位置上。面光照明比较有利于交代场景，以及人物与环境的关系，被摄人物外貌特征明显；不利因素同宽光照明一样，不适合于表现立体形状及场景和人物的质感。

（3）窄光照明。光源位于被摄对象侧方15°左右的位置上，接近于室外自然光的侧光照明。这种光线使人物或环境中的物体的表面有较明显的明暗对比，立体感较强，如果同时能用些辅助光照明，就能够使人物或物体有良好的明暗过渡层次。

主光在不同场景、不同剧情的条件下运用，有其自身的特点和规律性，但也有复杂性与多变性。对于一景一物，主光可能是一个；对于多景多物，人物处于活动状态下，主光可能有几个。

2）辅助光

辅助光又称"补助光"、"副光"、"润饰光"，是用来帮助主光造型、弥补主光在表现上的不足、平衡亮度的光线。辅助光一般多是无阴影的软光，用以减弱主光的生硬粗糙的阴影，减低受光面和背光面的反差，提高暗部影像的造型表现力。通常副光的亮度不可以超过或等同于主光，副光既要做到照明暗部，又要做到不破坏主光生成的造型。

辅助光如同自然光的散射一样，属于散射光，光线的特点是柔和、细致，使暗部得到适当的照度。它能够柔和主光灯在人物脸部投下的生硬投影，模糊光影的明暗分界线，使人物脸部由亮到暗有个细腻过渡层次。辅光的位置处于主光和摄像机的另一侧，与摄像机镜头轴线成5°～30°的水平角，在竖直方向与摄像机镜头轴线成0°～20°角。辅

光与主光的光比通常为1∶2。

在一般场景布光中,辅助光的数量在保证完成自身任务的前提下,不宜太多,要防止出现过多阴影。

3) 轮廓光

轮廓光又称为"隔离光"、"逆光"和"勾边光"。轮廓光是来自被摄体后方或侧后方的一种光线,主要用来勾画出被摄对象的轮廓形状,使被摄主体产生明亮边缘,将物体与物体之间、物体与背景之间分开,突出主体,增强画面的纵深感。它如同自然光照明中的逆光照明一样。根据实际拍摄需要,这种光线有时可能是正逆光,有时也可能是侧逆光,有时又可能是高逆光。轮廓光一般采用回光灯或聚光灯,位置处于被摄物的后面,在水平方向上与摄像机镜头轴线成30°角,在竖直方向上的角度是与摄像机镜头轴线成30°～60°角。通常是画面中最亮的光。轮廓光与主光的光比在1∶1至2∶1之间。

4) 环境光

环境光又叫背景光,是指专用以照明背景和环境的光线。环境光一般由多盏散射光灯组成一种大范围的光线,一方面用来交代时间、地点和环境等因素;另一方面通过环境光线所构成的背景光调与被摄主体形成某种映衬和对比,达到突出主体的目的。

环境光在运用中因内容、被摄对象、创作想法及要求不同,其用光方式也不同,静态人物用光与动态人物用光,单个人物用光与多人物用光也不同。对节目主持人或播音员实施布光中,环境光可能比较简单,有时几个背景灯就能完成任务,但要注意画面四角光线的均匀和协调。在大场景的背景用光中,要准确把握创作意图、场景特征、气氛、色调要求、背景材料的属性以及它的反光特性等,在用光设计与造型中,通过背景光创造和烘托,如:早晨光线的模拟与再现能创造一个清新、和谐、朝气蓬勃的向上气氛,傍晚光线的处理能把观众带入一个安适、平和、幸福、美满的氛围之中。

5) 装饰光

装饰光又称"修饰光",有的也称"平衡光"。装饰光是继主光、辅助光、轮廓光、环境光之后出现的第五种光线成分,主要用来突出表现被摄物某一重点部位,如头发光、服饰光等。

装饰光运用一定要合理,如果照明不准确,配置不合理,就达不到修饰的目的,反而会破坏其他光线的照明效果。对主体的某个局部进行修饰,要注意对灯进行必要的遮挡,防止干扰其他光线。

6) 眼神光

眼神光是使主体人物眼球上产生光斑的光线。它能使人物目光炯炯有神、明亮而又活跃。眼神光主要在人物的近景和特写景别中才有明显的效果,而在大景别画面中难以引人注意。

此外,当人物来回走动或频繁转头时也难以达到预期效果。在纪实性节目中使用眼神光会使人感到画面中人为的修饰性。

7）特效光

电脑灯能提高演出中的气氛、剧情、情节、节奏等的表现力。效果灯能帮助设计者完成形象思维,比如用特效灯完成时间的进程等。

8）效果光

效果光渲染力度大,气氛浓烈,可行性强,贴近生活,画面中光线语言具有可读性,在烘托气氛、表达情节、间接地交代创作者思想感情、增强画面的趣味性等方面起到了很好的作用。

对被摄现场和被摄物体进行布光时,必须要有总体构思。除了考虑如何更好地表现被摄体外,还要考虑到此段画面光调与前后画面的衔接。基本步骤为:①确定摄像机拍摄的机位及机位运动的路线;②确立主光的光位,对被摄体做初步造型;③配以辅助光,来弥补主光不足之处,进一步完善被摄体的造型;④为了区别主体与背景,增强被摄体的空间感,可运用轮廓光勾画出被摄体的轮廓线条;⑤根据现场光线条件,使用环境光,交代背景空间,进一步突出和烘托被摄主体;⑥如被摄体局部不理想或特点不突出,可用修饰光、眼神光等,作修饰性照明。

在整个布光过程中,应注意各种光线不能互相干扰。电视用光遵循的原则是:光线越简化越好。尽管前面分析了8种造型光线,但在具体使用中,并没有必要在任何一个场景,面对任何一个物体,都将这8种光线全部用上。有时,一个灯光同时完成了两种造型作用,例如:辅助光在补充暗部的同时,又形成了眼神光效果,就没有必要再加一个眼神光。特别是在一个较小范围内照明,能用一盏灯完成造型,就不用第二盏灯。一般来讲,光源越少,光线越简单,画面上投影越少,光线间的相互干扰也越少,越容易得到光调统一、影像干净的画面效果。

第二节 自然光的特点及运用

自然光是指晴天的直射阳光和阴天、下雨天、下雪天散射的天空光及星光。自然光的强度和方向是不能由摄像者任意调节和控制的,只能选择和等待。因此,应注意了解自然光的变化对摄像用光的影响。

一、自然光的特点

自然光随着季节、时辰、气候、纬度、海拔的不同而发生变化,一方面反映了自然光千变万化的特点,另一方面也揭示了自然光丰富多彩的造型特征,为运用自然光表现对象提供了广阔的创作空间。

自然光的特点主要表现在以下几个方面:

1. 光照强度的变化

一般来说,太阳一天中的光照强度以中午时分为最强,以日落时分为最弱。一年中的光照强度以夏日中午时分为最强,以冬季日落时分为最弱(以北半球为例)。

2. 光线色度的变化

阳光一天中的色度变化从色温数值上大约相差 6 倍,其中太阳升起和降落时发生的变化幅度最大。一般来说,地平线时的阳光色温只有 1000 K 左右,而当太阳跃出地平线时,色温已经上升为 2000 K 左右。太阳升起 20 分钟至 45 分钟时,其光线色温会达到 2800 至 3500 K 左右。日出后 1 小时至 2 小时,其光线色温一般在 4000 至 4700 K 左右。阳光色温在上午 10 时一般达到 5300 K 左右。此后很长一段时间,阳光的色温没有太大的变化。在中午时分色温会缓慢升至 5500 K。下午时分阳光色温的变化与上午大体相当,但傍晚时分随着太阳的迅速降落,其光线色温也呈急剧下降的趋势,从 4700 K 迅速降至 3500 K,直至地平线时的 1000 K 左右。阴雨天的色温一般在 6800 至 7500 K 之间。

3. 光线性质的变化

在晴天条件下,太阳直接照射到对象上面产生直射光效果。在直射光下,对象会产生受光面亮、背光面暗的情况,同时还会产生一个投影,这个投影通常能够显示太阳的高度和方向。在多云和阴天条件下,由于阳光被厚厚的云层所阻挡,会形成散射光和环境反射光照明。在散射光和环境反射光照明下,首先是光线照度因云层阻挡、折射、散射的消耗而大幅度降低;其次是光线来自四面八方,使得对象各个方面的光照比较均匀,没有投影,从而形成不同于直射光的光线效果。

二、直射光的特点及运用

直射光发出的光束具有高度的方向性,直射光的特点是光照度强,直接照射在被摄物体上会产生明显的阴阳面和投影。直射光照射下的物体,高光部分是明亮的,轮廓分明,阴暗部分颜色深暗。

一天之中,直射的太阳光因早晚时刻的不同,其照明的强度和角度各不一样。根据太阳升降时与地面构成的角度不同,而将全天直射阳光的变化分为早晨、傍晚、上午、下午和中午五个照明阶段(见图 6-2)。

图 6-2 一天内太阳光的阶段划分

1. 早晨和傍晚的太阳光

太阳光和地面呈 0°~15°角,景物的垂直面被普遍照亮,并留下长长的投影;空气通透、效果强烈,在逆光下这一特点尤为突出。如利用这种光线照明拍摄近景影像,可获

得反差和立体感较强、影调丰富的视觉效果;拍摄大场景影像,则显得浓淡相宜,层次丰富,空间透视感强。这段时间非常短暂,光线强弱变化大。

早晨和傍晚光线特征总体相似,但也存在一些细微的差别。主要表现在对暖色调的感受上。傍晚时分,地面经过太阳一天的照射,空气中的水蒸气明显增多。同时,白天人们的活动也多,会使空气中的尘埃明显增多,空气对光线的吸收、反射和折射作用会更为明显,因此色温较之早晨要偏低一些,对象的色调也较早晨偏暖一些。而早晨的空气经过一夜的沉寂,很多尘埃会降落地面,这样空气就显得比较清新。早晨的光线色温要高于傍晚时分,对象看起来也没有傍晚时分那么"温暖"。受空气漂浮介质的影响,早晨的光线反差要小一些,而傍晚的光线反差要大一些。

早晨和傍晚的光线变化极快,需要拍摄什么样的画面,要尽快测定并尽快拍摄。要拍摄好早晨和傍晚的作品,并不是一件容易的事,有时需要观察很多次,还要选择好拍摄环境、时机、角度和地点,一旦实拍,就必须乘着选好的光线,迅速拍摄。另外,拍摄过程中要随时注意校白。否则,前后时段拍摄的镜头在色调上可能会有偏差,影响片子的整体效果。

2. 上午和下午的太阳光

上午8点—11点与下午14点—16点的太阳光对地面景物的照射角度在15°～60°之间。这一段时间的光线,照明强度比较稳定和均匀,能较好地表现地面景物的轮廓、立体形态和质地,称为正常照明阶段。此时太阳光不但对被摄主体照明,也对主体周围的景物照明,产生大量的反射光,使主体未受光暗部的亮度得到了提高,从而缩小被摄体的明暗光比,影像的明暗反差表现很好。

这个时间段适合拍摄很多作品,由于不存在色温的差别,照明的强度也相对的稳定,因此可以选择各种方向的光线造型,便于摄像师进行不同的影调配置和线条描绘,也可以用多种用光方案来表达主题。

3. 中午的太阳光

中午太阳光的照明特点是从上向下垂直照射地面景物,这一时刻太阳光的照明角度常常受到季节变化的影响。例如在夏季中午的太阳光基本上构成了90°角垂直向下照射地面景物,地面景物的投影很小。而其他季节的中午,太阳光对地面景物的照射只能构成近似垂直的角度,特别是冬季的中午,其照射的偏向角度会更大一些。

在中午,特别是夏季的中午,一般是不宜选用直射的太阳光拍摄人像照片的,它会丑化人物的形象。因为这个时间段,空气中的水蒸气大部分蒸发,阳光强烈,所以光线显得生硬干涩。如果拍摄人像,光线从上部射下来,额头和鼻尖很亮,眼窝和下颊等凹进去的部分不受光照就显得很暗,成了黑圈圈。鼻子下方和唇下都有不受光照的黑暗部分,不利于形象的表现,很多摄影人又称这种光为"骷髅光",所以它有丑化人物形象之嫌。这个时间段的光线又称为"顶光"。当然,也会有人去尝试反规矩的大胆巧用顶光拍摄人像,而且出奇制胜,成为经典之作,见图6-3、6-4。

图 6-3　白石老人（郑景康摄）　　图 6-4　麦当娜：真正的忧郁（赫布·瑞茨摄）

摄影家郑景康先生巧妙地运用了顶光的特殊效果，创作了这幅著名的肖像，很好地刻画了白石老人矍铄的神态。

善于利用自然光的"偶像塑造大师"瑞茨，第一次给世人留下深刻印象的就是他为麦当娜拍摄的这幅唱片封面照片。据说当时瑞茨去麦当娜寓所拍摄的时候已经是中午时分，太阳光是在拍摄人像时十分忌讳的顶光，在没有任何辅助光照明的前提下，瑞茨十分巧妙地将麦当娜安排在一面浅色墙壁前面，同时让她闭目仰头向上，这样一来，顶光就变成了顺光，从上面直落下来。这不仅给予脸部充分的照明，同时，在侧面拍摄的角度上，获得了很好的质感。而墙壁的漫反射光，照亮了下巴的阴影。然后利用大光圈虚化背景，一幅脍炙人口的人像佳作就此诞生了。

如果使用"顶光"去拍摄风光作品，反差大，空气透视的效果不好，景物不滋润，方向性的变化不明显，画面层次也不丰满。所以人们常说"顶光"是拍摄的死角时间。但是，摄影艺术创作对各种光线条件似乎都能找到合乎自己主题内容的运用方案。有些主题则需要强调人物的疲乏、辛劳，或者干涩气闷的气氛时，可以有意地运用顶光时间拍摄，比如拍摄干旱灾荒情况时，多用顶光拍摄田野和灾民，突出了赤地千里、大地龟裂的景象和饥民瘦削的脸颊及疲惫不堪的神情，见图6-5、6-6。

图 6-5　饥民（1951年）（比索夫摄）

直射光适合表达简洁明快、强健有力、硬朗的线条，从而形成强烈的视觉冲击，拍摄从事体力劳动的壮汉用直射光可形成硬调，看起来粗犷有力，蕴含阳刚之气。若用极柔的散射光来拍摄则软化了影像，肌理细腻娇嫩，仿佛奶油小生，就失去了特定的气质。

图 6-6　2009 年 5 月 14 日，在印度阿加尔塔拉，一名农夫和他的儿子走过干旱的田地（新华社/法新）

三、散射光的特点及运用

散射光是一种漫反射性的光线，没有方向性或方向性不明显。由于照射的光线柔和，光照度弱，在它的照射下被摄体不会形成直接的受光面、背光面和阴影。明暗亮度差别较小，也就是说被摄体的反差很小，所形成的影调感觉比较平和、柔软，所以很多人也称之为柔光。

常见的散射光有以下几种情况：

1. 阴天

阴天时，照射到云层上面的阳光经过层层反射、折射和扩散，曲折地散射到地面。阴天主要是散射光和漫射光照明，光线普遍照亮地面景物，明暗反差比晴天明显减弱，镜头影调往往偏暗，主要依靠景物自身的不同反光率来拉开亮度间距，因此选择亮度反差大和色彩明快的景物作为对象，有助于打破阴霾气氛，产生表现的鲜亮。

阴天光线主要来自天空，天空最亮。因此在阴天光线下拍摄，要避免大面积的天空进入镜头。大面积天空进入镜头，自动光圈会因为天光较亮而收缩光圈，使镜头中的景物或人物变得灰暗。手动光圈虽然可以使景物或人的面部曝光准确，但天空又会变得没有层次。拍摄人的面部特写或是中景，最好选择较暗的背景，或适当提高摄像机位，避开天空，通常会取得比较满意的表现效果。

2. 雨天

雨天光线是色温较高的散射光。雨天光线亮度较阴天暗，不过由于雨水反光率较高，容易形成反光点，因而雨中的事物看起来并不显得灰暗，画面往往具有较大的反差。

在雨天拍摄，雨是镜头表现的重要内容。根据下雨程度的不同，雨的表现也会有所不同。

大雨：下大雨或者暴雨时，天空中的云层一般都非常厚，因而亮度会普遍较低。大雨或暴雨雨滴大而急，雨滴降落地面或撞击坚硬物体时往往四处飞溅，并折射出明亮的光点，同时因撞击会发出较大声响，形成大雨或暴雨富有特色的雨花现象。在大雨中，拍摄的难度非常大，做好自身的防护非常重要，通常都是在建筑物或是汽车里面向外拍

第六章 电视摄像用光

摄。由于视野有限,一般只能拍摄到距离摄像机比较近的对象事物。由于大雨雨滴较大,雨线比较粗,雨花比较醒目,在拍摄大雨或暴雨时,因为远处事物无法看见,为了最大限度地表现雨景,大多会使用广角镜头。

中雨:形成中雨的云层较之大雨要薄,因而光线要比大雨时明亮。中雨雨滴较小,视野相对开阔,可以表现稍远些的对象。由于中雨雨滴比较小,雨线比较细,加之雨花不太大,在拍摄中雨时,一般会选择标准镜头或中焦距镜头。雨景的背景和光线选择也很重要,表现中雨雨丝,宜选择较暗的背景并使雨丝处在较亮光线的逆光位置。在较亮光线的勾画和较暗背景的衬托下,雨丝通常会表现得比较清晰。对雨滴落地产生的水花,一般也是在逆光条件下表现得更鲜明、更有层次。

小雨:形成小雨的云层通常比较薄,光线相对较亮。小雨的雨滴十分小,雨线也十分纤细,因此视野更为开阔。在小雨中拍摄,近处的事物会比较清晰,而远处的事物会比较朦胧。受散射光折射的影响,远处事物反差较小,亮度较高;近处事物反差较大,色调较深,形成近暗远亮的透视影调。用广角镜头拍摄小雨全景镜头,几乎不能表现雨滴和雨线,小雨的感觉只能通过地面积水、行人雨衣或手中雨伞等来间接表现。

3. 雪天

雪天的光线主要受下雪大小的影响。雪花大而稠密的,云层离地面一般都比较低,光线会比较暗一些;雪花小而稀疏的,云层离地面一般都比较高,光线会比较亮一些。雪天的光线受白雪反射的影响,总体亮度会比较高,同时雪天的光线色温也比较高。

雪天的视野要比雨天开阔,可以看到比较远的景物。雪中的景物具有近处反差大、远处反差小的特点,具有近暗远亮的透视影调。下雪时,视野中往往是白茫茫一片,因此天地界限比较模糊。

雪花受形状和形态的制约,在反射光线的时候,不会像雨滴那样产生明亮的高光点,这也使得雪花自身缺少一定的明暗层次。由于雪花比较轻,在降落地面的时候会十分轻盈,因此不会像雨天那样产生特殊的"雨花"景观。表现雪花飘舞降落,需要选择较暗的景物作背景。

除了正在下雪的雪景,还有阴天光线下的雪景和晴天光线下的雪景。阴天的雪景和正在下雪时的雪景在光线性质上相差不多,只是少了雪花飘舞的景象。在直射光照明下,雪景反射的光线十分强烈,会进一步加大景物的亮度反差。晴天的雪景,雪和其他对象的层次表现很难兼顾,主要在于对象之间的亮度反差大大超过了摄像机所能正常表现的允许范围。

雪由于色调比较单一,因此在层次表现上主要是借助光线的力量。表现雪景一般多用侧光与逆光,这样可以更好地表现所要拍摄景物的明暗层次和质感。

另外,由于雪景会反射大量的阳光,所以正确调整光圈是拍摄雪景的一个关键。在白雪皑皑的环境下,根据摄像机的自动光圈来拍摄雪景,被摄主体一般都会有些曝光不足。因为在雪景中,强烈的反射光往往使测光结果相差1~2级,所以要使用摄像机的手动光圈来进行调整,这样才能保证拍摄到的雪景画面的亮度较准确。但是在拍摄人物时一定要注意,测光要以物的面部为基准来测量,先可以放到自动光圈,把镜头推到人的面部,测出人面部的光圈指数,然后调整光圈到手动,把光圈指数调到刚才推到人

159

面部时的指数上,这时拍摄出来的人才不会出现曝光不足。

4. 雾天

雾是由空气中的水蒸气形成的。大雾弥漫时,水蒸气密度增加,只有近处的景物能进入人的视野,距离稍远一点,景物就会朦朦胧胧乃至无法看见,因此雾具有很强的大气透视效果。雾天直射阳光靠近地面,水蒸气反射阳光的距离比较短,加上水蒸气反光率比较高,所以雾天的光线要比阴天明亮许多,但光线性质与阴天一样,属于散射光照明。水蒸气在层层反射阳光的过程中,仍然对短波光反射得较多,这样雾天光线的色温比直射阳光要高。

单纯的雾景在画面上只会显示白茫茫的一片,这说明雾景需要其他对象景物的衬托。由于雾的亮度比较高,所以起衬托作用的景物在亮度上应该比较低。景物的纵深排列对雾景的表现具有十分重要的意义。景物横向排列只能使雾景得到一定程度的表现,而景物纵向排列却可以使雾景得到最充分的表现。色调较暗、纵深排列的景物在雾的拥抱下会显现出不同的亮度层次、不同的明暗反差和不同的清晰状态,在景物的前后"夹击"和"衬托"下,雾景会得到最好的表现。

雾景本身比较明亮,往往是画面中最亮的对象,所以拍摄雾景忌讳曝光过度。曝光过度会使雾景的表现失去层次,使其在画面上成为一块"死白",从而破坏了雾景的"形象"。雾的全景画面在曝光上要以雾的表现为主,可以不必考虑人物和其他对象的层次表现。在雾中拍摄人物对象的中近景,要注意选择一些比较暗的背景,或对人物对象的面部适当补光,避免出现人脸很暗的情况。

5. 室内自然光

室内自然光主要是室外天空散射光照明的结果。由于室外自然光中的主要光源太阳光只能通过门窗少量地投射到室内,因此,照亮室内的主要光源是室外天空散射光,其照明特征也必然影响到室内散射光的照明效果。室内受天空散射光照明,光效比较均匀,亮度在一定的时间范围内变化不显著。在室内散射光亮度不够的情况下用人工进行补充照明时,需考虑到人工照明效果要和自然光照明效果保持一致,而不要破坏自然光照明的效果,即光的照明性质、亮度、光线投射方向及光比度要一致。受天空散射光照明的室内,照明效果比较柔和,尤其顺光时情况更为显著。

室内自然光下的被摄体的亮度受到建筑物的门窗的大小、多少,被摄体距门窗的距离,时间、太阳光的形态、投射角度,室外环境和室内物体的反射率等诸多因素的影响。显然,玻璃门窗面积大、数量多,投射到室内的光线就多,室内就亮;被摄体距门窗的距离近,被摄体就亮;当室内受到太阳光直射时,室内的亮度就增加,墙、地面或别的景物反射太阳光也使得室内亮度提高;太阳光平射、斜射投射到室内的光多,顶射则几乎没有太阳光直射到室内;太阳光的照度大,室内就亮,照度小,室内就相对暗些;室外较空旷,室内就亮,反之室内则暗;室内物体反射率高,室内就亮,反之室内则暗。

利用室内自然光拍摄时,为了扬长避短,应充分利用反光工具和室内自然条件的反射光进行补光,以便取得理想效果。室内自然光能使被摄体具有更多的过渡层次,使画面影调具有浑厚的变化。在室内自然光下拍人物,能使人物神态自然、真实,现场气氛

浓厚。

1）逆光拍摄

利用室内自然光逆光拍摄，可使室内景物层次分明。若拍摄大规模的厂房车间和机械设备，它能充分表现出室内空间感和立体轮廓，使主体更加突出。若拍摄主体是人物活动，应充分利用各种反光工具对暗部进行补光，以便取得丰富的影调与层次，获取反差相宜、柔和悦目的理想画面。利用室内逆光，还可把人物活动拍成剪影效果，在门窗图案和简洁背景的衬托下，表现好人物身姿轮廓美，也能取得较好的艺术效果。

2）侧光拍摄

在室内运用侧光照明，使被摄体受光面比较明亮，与暗部会形成极大的反差，能表现出被摄体较强的立体感。由于反差极大，往往对被摄体的质感表现要差一些，特别是用全侧光时更加明显。若想弥补不足，就要适当调整辅助光，可利用反光板和现场壁面的反光加以辅助。只有运用好辅助光，控制好反差，才能拍出层次丰富、质感和立体感俱佳的画面。若室内侧光拍人物，应尽量选择前侧光为佳。如果是拍中间调效果，可选较明亮的白墙为背景，因为白墙在没有强光的照射下，能很自然地形成中间灰色调。若用室内侧光拍摄人物低调效果，被摄者应远离背景 2 米以外，这时因主体受光，背景较暗，能形成较好的低调效果。

3）顺光拍摄

在室内顺光拍摄，能使主体形象突出，并可细腻地刻画出主体细部纹理，但对被摄体的立体感和质感的表现较为平淡，可出现主体较亮、背景较暗的呆板效果。用室内顺光拍摄人物，最易形成人物与背景紧贴在一起的视觉效果，不能很好地表现空间感。若用此光拍摄人物，必须利用头饰或淡色衣服与背景色调加以区分，以免影响人物美感。室内顺光也适宜拍摄低调人像，若有意将人物头发与身体淹没在背景之中，只在门窗有强光的地方表现人物面部特写，也可拍出具有明暗细微变化、色调厚重的油画效果。

利用室内自然光拍摄，如室内有多面门窗并存，还可丰富照明效果。利用门窗距离被摄体远近的效果调节，还可布出多光源的效果光。室内自然光虽然照度较弱，但也是一种很富有艺术表现力的光线，它有助于摄像师抓取生动的瞬间和表达真切的环境气氛。

第三节 人工光的特点及运用

人工光，顾名思义就是指地球上除了自然光以外的一切人工制造的照明光源所发出的光，包括白炽灯、碘钨灯、卤钨灯、镝灯等灯光，以及烛火、篝火等。与自然光相比，人工光的照射范围较小，射程短，显色性较差，受被摄物与光源距离因素影响较大，而且还可能因为设备的故障而无法使用。但是人工光也有自身的优势，一方面它不受时空的限制，可以按照创作意图人为营造合适的光线效果；另一方面，在自然光条件欠缺的情况下，人工光可以进行相应的补偿，弥补自然光造型上的不足。

一、人工光源的种类与特点

人工光按照明灯具分为聚光灯和散光灯。

1）聚光灯

聚光灯投射的光束具有汇聚的特点，主要有菲涅尔聚光灯、椭圆形造型灯、回光灯、抛物面灯等。

菲涅尔聚光灯是一种最常用的聚光灯，规格常以它的透镜直径大小来划分，常用的主要有6英寸、8英寸、10英寸和12英寸四种。菲涅尔聚光灯的灯泡功率一般为500瓦至10000瓦，其主要特征是光束强，可作为主要任务、布景和道具的照明灯具。通过改变灯前菲涅尔透镜和灯泡间的距离，可以调节光束的集中程度。

椭圆形造型灯可以产生很强的具有边缘造型的光束。光束边缘造型可以通过改变透镜后的金属遮光罩的形状获得各种特殊的灯光效果，如铁栅栏状、云彩状的光斑等。这种灯具只适用于特别造型，不宜作为基本光照的灯具。

回光灯是一种便于携带的高强度、无透镜聚光灯，具有光强度大、轻便、照射面积广的优点，常用于外景拍摄。

抛物面灯是由若干只具有抛物面透镜的支灯组合而成的组合灯具，光强度大，照射面积广。每只支灯各有独立的灯泡、透镜、回光板等。这个大型组合灯具既可以照亮很大的区域，又可以单独调节每只支灯的方向，分别照亮几个不同的区域，所以用途很广，特别适宜用于大场面拍摄的照明。

2）散光灯

散光灯投射出的光束有发散的特点，主要有勺形灯、柔光灯、矩形散光灯等。

勺形灯是最常用的一种散光灯，因其勺形回光罩而得名。勺形灯通过回光罩可以反射非常柔和的散射光，均匀照亮很大的面积。电视制作中常用的勺形灯直径为45.72厘米，功率为1000瓦或1500瓦。

柔光灯是一种口径很大的灯具，它发出的光线比任何散光灯都柔和，特别适宜用于产生无影效果的照明。

矩形散光灯比不上勺形灯与柔光灯的光线均匀柔和，但它前部附有可方便拆卸的遮光板，通过调节遮光板的开闭程度可以改变光照面积的大小，使用十分便利。一只2000瓦的矩形散光灯的最大照射面积可以是同样功率的菲涅尔聚光灯的2倍多。

二、人工光源布光技巧

摄像工作者用人工光对被摄体进行有秩序的、有创作意图的布置照明，称为布光。"布置照明"不是普通的照明，而是"有秩序的、有创作意图的照明"。"有秩序"是指摄像工作者运用不同的灯种在不同的方向有先有后、有主有次地布置照明，使一个光位的光起到应有的作用，使照明效果形成整体的造型效果和艺术表现效果，完成形象的塑造。"有创作意图"是指摄像工作者要运用各种灯种完成造型任务，即要很好地表现被摄体的外部形态特征、外部形态美；要根据创作意图，营造画面的总体气氛、影调和色调结

构,并构成基调,从而使画面中的视觉元素构成一个视觉形象的整体,并能很好地传达出作品的情感和创作主体的情感。因此,布光不仅是完成技术上的照明任务,更为重要的是进行一项摄像语言的表达任务,是一项有创造性的艺术创作过程。

(一) 布光的种类

电视摄像布光可以分为静态布光和动态布光两种类型。

1. 静态布光

所谓的静态布光,不是指被摄体完全一动不动,而是指对画面中人或物相对静止的布光。常用的静态布光法主要有三点布光法和群体布光法。

1) 三点布光法

这种方法应用到任何三维目标上,都会收到较好的效果。它是通过主光、辅助光、轮廓光三种光线的合理安排,利用光线和阴影的配合来表现纵深透视感,从而突出物体在屏幕上的形状、体积、质感等信息,使主体呈现光亮和阴影,充满生气和立体感。要利用三点布光法,就要把握好主光、辅助光和轮廓光的相对位置(见图6-7)。

主光:这种布光方式中主光是最强的光,主光灯通常采用单只聚光灯,布置在与摄像机同一侧,与摄像机成30°至35°角,并且与水平线成55°至60°角,从而较好地展现被摄体的主体形态。

主光的光质采用硬光源,是生成物体的主要光亮部分,并确定光照的主要角度。主光通常比照明物体的其他光要亮些,而且往往在场景中投射出最深、最清晰的阴影,通常用它来照亮场景中主要对象与周围区域,并承担给主体对象投影的功能。

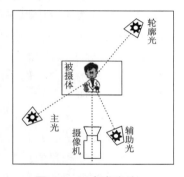

图6-7 三点布光法

辅助光:这种光使主光形成的光亮部分变柔并延伸开,使物体的更多部分可见。辅助光可以模拟场景中反射光源或次要光源的效果。一般为散射光,用一个聚光灯照射扇形反射面,以形成一种均匀的、非直射性的柔和光源,用它来填充阴影区以及被主体光遗漏的场景区域,调和明暗区域之间的反差,同时能形成景深与层次,而且这种广泛均匀布光的特性使它为场景打一层底色,定义了场景的基调。由于要达到柔和照明的效果,通常辅助光的亮度只有主体光的50%~80%,它决定画面的反差,消除主光投射下的阴影,补充照明,强调层次部分,一般辅助光位于与主光相对称的摄像机另一侧,与主光光比成1:2~1:4。

轮廓光:它的作用是增加背景的亮度,从而衬托主体,并使主体对象与背景相分离。一般使用泛光灯,亮度宜暗不可太亮。一般设置在与镜头相对的方向,有可能是正逆光、侧逆光或高逆光。它的作用是在被摄体顶边造成光亮的轮廓,使背景与主体划开来,增加画面的纵深感和立体感。在使用时,一开始可以把轮廓光亮度调到主光亮度的一半,然后根据监视器上的画面效果再进行调整,甚至光比可以调到1:1~2:1,但不能破坏画面照明的均衡,必要时可以加两个轮廓光,使主体更有表现力。一旦主光、辅助光和轮廓光确定后,主体物的布光就基本完成了。但是在许多情况下,还要根据需要

使用多种辅助光,才能取得满意的画面整体布光效果。

2) 群体布光法

当画面人物超过一人时,可以对每个人分别进行三点布光,但是,这样会产生很多问题,尤其随着人数增多,不仅使需要的灯光设备数量猛增,而且各光线容易产生干扰,破坏画面效果,因此该方法比较少使用。所以对于群体的布光,主要采用以下几种布光方法:一是一灯多用法,该方法就是通过合理巧妙的设计,使一个光源既是一个主体的主光,又是另一个主体的辅助光,这样不仅可以达到比较满意的布光效果,而且也大大减少了需要的灯具数量。二是分组布光法,就是将群体按照需要分成若干个组,然后再对各组分别进行布光。三是整体布光法,就是将群体作为一个整体进行布光,这种方法的优点是主体群体影调、明暗、色温、色彩是和谐统一的,缺点就是容易造成某些被摄体明暗反差、影调层次上的欠缺。实际应用中可以根据需要,利用多种布光方法互相配合来达到想要的布光效果。

2. 动态布光

人总是处于运动的状态中,所以摄像机也要不时改变拍摄角度甚至改变机位来进行拍摄。在这个过程中静态布光方法已经不能满足拍摄的需要了,因此更常用到动态布光的布光方法。动态布光主要有以下几种方式:

1) 大面积布光法

对于较小的场景可以采用这种方法,就是在整个范围环境内布光,从而使人物获得较为一致的照明。

2) 分区布光法

这种布光方法就是将人物活动区域分为主要活动区和一般活动区,然后对其进行分别布光。例如拍摄教师上课的场景,教师主要在讲台上活动,偶尔走到教室后方,这就形成了教室前部和后部两个活动区域。先对这两个区域布光,而在一般活动区可按环境光效果布光。

3) 连续布光法

当人物活动范围比较大时,在人物经过的路线形成一种连续的照明,这时几盏灯起同一种光线效果的作用。这种布光方法要求摄像人员十分清楚人物的活动路线,同时也要注意不同灯具形成的光区在照明强度、照明方向、布光角度上应保持一致,还要注意相互之间的连续性,避免出现中断的现象,以求达到一种统一而连贯的效果。

(二) 布光的步骤

1. 明确布光要求

布光既是对光的技术掌握的过程,又是用光进行艺术创作的过程。因此,明确布光要求就显得极为重要。

首先,摄像人员在拍摄前要明确光线处理的目的和要求,然后对光线处理的目的进行艺术构思,从而为制定适当的布光实施方案打下基础。具体要求包括:一是要明确造型的基调。明确作品是高调还是低调,是中间调还是中间调偏亮或偏暗,这样才能正确

选择不同的灯种在准确的方位进行照明,并很好地控制它们的照明效果。二是要明确用光进行阶调造型的要求,即用平调效果还是明暗阶调对比的效果。不同的阶调造型就选择不同的灯种和不同的方向对被摄体进行照明,以形成不同的阶调。

其次,要注重布光的真实感效果。这里的真实感有四层含义:一是要处理好光和影的关系;二是要协调明暗的关系;三是要实现色彩的真实还原;四是要处理好平面画面和立体空间的关系,并要有布光的重点。摄像人员在布光前要清楚地知道什么是被摄主体、重点。因此,布光时应将重心放在重点和最主要的表现对象上,对次要的被摄体也要进行适当的照明,以不影响对主体的表现为度,从而使画面有主有次,形成和谐统一的照明效果。

2. 确定布光方案

明确了布光的要求和目的后,摄像人员就要根据内容主题、创作需要制定布光方案。布光方案就是确定对被摄对象布光的顺序和方法,从而使布光效果达到预期的要求和目的。

在制定布光方案过程中,确定布光的先后顺序至关重要,主要可分为以下几种情况。

情况一:拍摄的画面以人物的近景、特写为主。在这种情况下,占画面大部分面积的是人物形象,背景和其他被摄体就相对比较次要了,在画面中只是起对主体的衬托作用,此时就要先对人物这个布光重点布光,然后再布置环境和其他被摄体的光。

情况二:拍摄的画面是人物的全景、中景,这时人物融于环境,环境的衬托作用可以使主体造型得以更好地表达,所以此时环境的布光也是很重要的。这种情况下,通常先对人物布光,这样人物在背景上的投影可以通过布背景光来调节投影的明暗,达到理想的影调层次。当然,也可以先布背景光,然后再布人物光,同时注意布人物光时尽量不要破坏已布好的环境光。

情况三:拍摄画面场景的全景、远景时,这时人物在大场景中就显得有点微不足道了,人物的投影在画面中占的面积小,对整个画面影调的影响不大,此时就要先布环境光,其他的光线视情况而定。对于人物,可以采用轮廓光来进行勾画,从而突出人物形象。

在布光方案中,布光的亮度依据也很重要。因为室内人工光照明的形式多样,而且较为复杂,这要求摄像师寻找一个基准亮度作为布光的亮度依据。在拍摄人像或带有人物的画面时,往往以人脸亮度为基准,对所有被摄体进行亮度控制。这样可以较为理想地表现人物脸部的外形美及人物在脸部呈现出的情感,也能较好地传达在一定亮度范围内其他景物的影调层次。

3. 检查布光效果

在完成了全部布光之后,就要从整体照明效果进行观察,看整体的照明效果是否满足了表现主题的需要,是否达到了创作意图的要求。然后再从整体到局部,从后景到前景,从人物到背景进行检查。检查造型的效果是否真实、气氛的营造是否恰当、各被摄体亮度关系和影调结构是否合适、主体及主要表现对象是否突出,等等。如发现问题就要及时进行调整及修饰,直到光的整体造型达到和谐、统一的艺术效果。

电视摄像

1. 根据不同的分类方法,光线可以分为哪些类型?不同类型光的表现特点有哪些?
2. 自然光有何特点?如何运用?
3. 人工光有什么特点?如何进行三点布光?
4. 什么光线可以作为主光使用?主光的地位和作用是什么?
5. 在早晨逆光拍摄的时候,应该如何使用人工光来补充亮度?
6. 晚上出去进行新闻采访,如何保证正确照明?

实验项目:电视摄像布光

实验目的

通过了解电视摄像照明的常用设备及其性能,初步学习摄像简易布光,使摄像达到理想的效果。在实验过程中,不断调试和识别摄像照明的设备,如挡光板、平光灯、夹式灯、椭圆聚光灯、泛光灯、荧光灯、追光灯、菲涅尔聚光灯等,同时,要了解并掌握色温、基础光、开氏度和白平衡等照明常用术语。

实验条件

数字摄像机、数字录像机、监视器、长视频线、摄像机电池、数字录像带或存储卡、挡光板、平光灯、夹式灯、椭圆聚光灯、泛光灯、荧光灯、追光灯、菲涅尔聚光灯。

实验内容

一、电视摄像照明的基本实验

(1)将拍摄主体放在三个光源前面,三个光源呈主光、双辅助光配置。拍摄一段画面。关掉其中一个辅助光源,再拍摄一段画面。关掉两个辅助光源,再拍摄一段画面。比较三段影像的差异,体会光源方向和布光对影像的影响。

(2)在自然光线下,根据阳光的方向,设置几种不同的拍摄角度。在正面光、侧面光、背面光的条件下,各拍摄一段画面,观察在自然光效下,不同光线方向对拍摄主体的重要影响。

(3)在演播室内,将不同灯的类型进行组合,寻找拍摄效果的差异。利用聚光灯、散光灯、不同色温等的灯具创造不同场合的照明。注意体会混合照明与非技术(色彩等)照明的特点。另一方面,通过改变照明的手段,还原被摄体原有的色彩效果或营造新的造型效果,通过重新调整画面的色彩效果,达到期望实现的画面气氛或情调转换。

二、三点布光实验

三点光指的是主光（造型光）、逆光（轮廓光）和副光（辅助光）。

1. 主光（又称造型光）

主光在被摄主体（以人物为例）的前侧，水平面内与被摄主体呈 45°角，它的高度以被摄主体的鼻影为等腰三角形为宜。

2. 逆光

逆光在被摄主体正后上方，主要照射被摄主体的头发和双肩，目的是突出人物，勾画轮廓，脱离背景，所以此光源又称轮廓光。逆光与主光之比为 1∶1 或 2∶1。

3. 副光（又称辅助光）

副光主要补充主光照度不足之处，此光设在摄像机正后上方（基本在一条轴线上），高度以见不到被摄主体的背影为宜，有辅助光、眼神光和背景光多种作用。主光与副光之比为 2∶1。

CHAPTER 7 第七章 光色与视觉感知

本章导言

色彩是视觉中最具表现力的元素之一,在影像中也是如此。在浩瀚的电影史中,大师们无不精通电影色彩的运用。有些影片中色彩的表现力是无与伦比的,有些影片中色彩的象征意义深远。色彩似乎飘忽不定,色彩又似乎高深莫测。其实对于使用色彩的创作者来说,最重要的是处理色与色相互之间的关系,而不是某个单个孤立的颜色。色彩是一种视觉神经刺激,其产生是人的视神经系统对于光色的反应,没有光和视觉神经系统就没有色彩。光线让人们看到物象的形状,光谱色让人们感知世界的五彩缤纷,了解光的基本属性是电视摄像的基础。眼睛及其视觉功能是人们感知世界的客观依据,正确地理解和掌握这些功能特点,对于电视摄像的实践和创作来说都具有相当重要的意义。因此,需要把握光色的基础知识和色彩的感知原理,最终达到色彩的娴熟运用。

本章学习的重点

1. 了解电视摄像光色监看的常用设备及性能;
2. 掌握光色的基本属性;
3. 了解并掌握不同色彩对人心理上带来的感觉差异以及基本的色彩搭配知识。

本章学习的难点

1. 光色的基本属性;
2. 色彩的感知;
3. 摄像机的视觉功能。

第一节 光色的监看

在日常的生活中,人们对于色彩的感知主要依赖于眼睛,但对于专业的摄像师来说,必须还要依靠寻像器、监视器等专业的监看设备。

一、寻像器

每台专业的摄像机往往都有自己的寻像器和液晶显示屏。这是监看电视画面色彩的必不可少的监视工具。寻像器其实就是一台显示摄像机拍摄画面的小型电视机。ENG摄像机的寻像器(图7-1)一般固定在提梁的前部,外形类似一个直角,内部由显示器、反光镜以及放大目镜和眼罩组成,同时可调整其上下角度以及离摄像机的远近,以适合不同姿势以及不同摄像师的习惯。

一般来说,ENG摄像机的寻像器上可以显示的信息主要有:光圈大小、增益状态、斑马纹、电池电量、剩余磁带、时间码、录音电平等信息。EFP摄像机通常装有5英寸或7英寸的寻像器(图7-2),可以旋转或倾斜,因此即使摄像师不站在摄像机的正后方也可以看到正在拍摄的内容,并且这类寻像器的上方和内部都有TALLY指示灯。

图 7-1 ENG摄像机的寻像器

图 7-2 EFP摄像机的寻像器

以前,大多数寻像器都是黑白的,这有利于避免色彩的干扰,而能让摄像师精准地监视清晰度和曝光。现在,随着高清技术的日益发展,很多摄像机的寻像器都是彩色的。但不管是彩色或者黑白,摄像机的寻像器发挥的作用不仅仅是监看画面,同时,还发挥着小型信息中心的功能,可以显示以下信息,方便摄像师使用以及查看状态。

中心标志:一般为十字标志,指示确切的屏幕中心位置,方便构图。

安全区域:一个矩形框,所有重要的画面都必须控制在这个方框内。

摄像机信息:包括光圈、快门、增益、斑马纹、峰值等等。

一般来说,EFP摄像机的寻像器还能通过特殊按钮来显示导播正在切换到的画面,有利于摄像师框定自己的取景,避免重复景别。

一般情况下,在拿到一台新摄像机的时候,摄像师都要养成检查和测试寻像器的习惯,调整之后一般不再更改。具体调整和测试的步骤如下:

(1) 依个人习惯及实际情况,调节寻像器的位置;

(2) 调整寻像器屈光度;

(3) 调节并控制亮度(BRIGHT)、对比度(CONTRAST)和峰值(PEAKING),以便寻像器提供最佳的图像显示;

(4) 在寻像器上显示MENU菜单,检查MENU菜单是否能在寻像器上显示更改,确定;

(5) 将OUTPUT/DCC开关设置为CAM,然后按照1、2、3、4的顺序更改FILTER选择器的位置,检查取景器屏幕上FILTER指示器显示的数字是否正确;

(6) 将 SHUTTER 选择器从 ON 反复移至 SELECT，然后检查寻像器屏幕上的快门设置是否发生改变；

(7) 将摄像机对准合适的物体，再调节摄像机的焦距，然后检查寻像器屏幕上的图像；

(8) 将两个 AUDIO IN 开关均设置为 FRONT，然后检查声音输入到摄像机前面 MIC IN 接口上连接的麦克风时寻像器屏幕上是否出现音频电平指示器；

(9) 检查将 ZEBRA 开关分别设置为 ON 和 OFF 时，是否会在寻像器屏幕上显示和不显示斑马纹彩色图形。

这里需要提醒大家的是，如果利用切换台进行现场切换，一般会关闭以上信息，防止将以上信息录入最终的导播画面。

二、监视器

在拍摄实践中，会碰到很多种类型的监视器，哪一台显示的是标准的图像颜色、图像亮度、图像对比度？哪一台是标准的色温？如果不标准，又该如何对监视器的各项参数进行调整，使监视器对摄像机录入图像色彩的最终还原是真实的？这就需要对监视器进行调整。

任何一台监视器，在使用前和使用一段时间后，都要对其进行标准的校正。同样，所购置的监视器即使符合所有的国际广播电视标准，有非常高的精度，但如果不对其进行正确的调整，或在长期使用后，没有进行维护和调试，也可能会使呈现的图像颜色失真。一台正常使用的监视器的维护和调整并不困难，基本上可以分为两种情况：① 调整色度（CHROMA）、亮度、对比度；② 调整色温（COLORTEMP）也就是白平衡（WHITE BALANCE），这个调整涉及偏置（BIAS）调整和增益（GAIN）调整。图7-3为一般监视器的外观。

图 7-3　一般监视器的外观

1. 颜色的调整

首先输入标准彩条信号。所谓的标准彩条信号，是指由机器彩条发生器产生的由

三基色、三补色以及黑白色共八种颜色按照亮度递减的顺序从左至右依次排列的竖条纹标准测试信号。标准彩条信号参见插图1。

在电视节目的制作播出及设备维护中,标准彩条信号是常用的校色辅助手段。这是由于标准彩条信号能正确反映出各种彩色的亮度、色调和饱和度,是检验视频通道传输质量最方便的手段。

其次,利用 BLUE ONLY 测试色度。为了调整颜色,在输入彩条信号之后,按下蓝色彩条的按键(BLUE ONLY),这个时候画面只显示 B 路信号。蓝信号分布在四个条里,在标准的 75% 彩条里,相应的蓝信号在这几条里的幅度是完全一致的。因此,只需要调整色度(图 7-4),使相应的亮度区域一致就可以了。用这种方法,可以使监视器比较准确地重放出原始的颜色。

图 7-4　色度电平调节

再次,亮度和对比度的调整。亮度调整实际上是对信号中黑电平的调整。调节亮度电平时信号在 Y 轴方向整体移动。如果不能正确地调节亮度,在比较亮的区域或比较暗的区域,信号就会发生混叠,细节就分不出来。对比度调整实际上是对亮度层次的调整。如果把对比度放大或压缩,信号暗点是保持不变的。对比度,目前并没有一个相应的严格标准。在日常的维护和调节时,可以根据主观经验和感觉将对比度调到一个合适的电平,但要防止高亮度使相应的图像清晰度下降。见图 7-5。

图 7-5　亮度、对比度调整

2. 白平衡的调整

白平衡的调整是用来调整监视器色温的。从原理上说，偏置调整主要是针对暗部区域调整黑平衡的，而增益调整主要是针对亮部区域调整白平衡的。如要精确调整这两个参数，就需要接入彩色分析仪。日常维护中，可以充分利用监视器中自带的自动调整功能来完成对色温的调整。有 D65 标准和 D93 标准两个选项供选择，一般选择 D65。

这里需要注意的是，对大量的监视器来说，日常的维护全在于对监视器上所设置的调节钮能否做到非常熟悉，对其产生的图像能否有清楚的原理上的认识。有时一个旋钮的调整就会使一台监视器色彩还原真实，还原可靠。此外，在监视器配置中，应尽量做到：在同一条编辑线上配置同型号监视器，以使原始图像与最后生成图像的还原性监视是一致和正确的；在同一面监视墙上尽量配置同型号监视器；在不同型号监视器混放的机房，放置一台校色功能齐全的高档监视器，并以此监视器色彩作为其他监视器最终色彩调校的主观参考。总之，必须重视对监视器的使用和维护，毕竟监视器犹如人的眼睛，它直接影响到画面的准确性。

第二节 光色基础

把各种事物区别开来，获得有关这些事物的信息，是色彩与形状对于视觉的非常重要的功能。但对于色彩来说，不同行业和不同领域都有自己的色彩系统。一般来说，主要有三种不同的色彩系统。

一、三种色彩系统

1. 红黄蓝系统

在西方绘画的色彩理论中，红、黄、蓝是三原色。红与黄混合就产生了橘黄色系的颜色，黄与蓝混合就产生了绿色系的颜色，蓝与红混合就产生了紫色系的颜色。这个色彩系统一直是西方绘画的色彩理论基础，也是人们直接从画面来理解色彩结构的最直观的色彩系统。

2. 红绿蓝系统

RGB 色彩模式是录像和电脑显示器的基本色彩模式。这种模式通过向电视机或显示器屏幕的荧光点发射红、绿、蓝电子而产生彩色像素。红、绿、蓝既是人类色彩感知中的主要刺激来源，也是加色法中的三原色。RGB 色彩模式之所以重要，就在于它与人们通过视网膜上的锥体感光元感知色彩的方式非常接近。RGB 色彩模式也是计算机中采用的基本色彩模式，它也用于网页图形。在电视晚会、戏剧以及各类剧场的灯光设计中也常常利用光的三原色的不等量混合来形成丰富多彩、颜色各异的色光。而本章中谈到的色彩系统主要是指红绿蓝系统。

3. 黄品青系统

加色系统中混合的颜色越多，最终得到的颜色就越亮。如果色彩不是来自光线中，

而是在被照射物体中,那么色彩的情况正好相反,混合的颜色越多,色彩越暗。在现代彩色印刷体系里,三原色不是红、绿、蓝,而是黄、品(品红)、青。这种颜色混合得越多得到的颜色就越重的体系,称为减色系统(CMYK 体系),主要在彩色印刷技术流程中使用,因此对于平面设计来说是很重要的。

二、光的属性

光即是色。在物理上,光是一种电磁波,在电视摄像中所说的光,仅仅是电磁波中的一小部分。一般来说,人们肉眼能够看到的电磁波的波长是 390～760 nm。在这个范围之内,人们能够依次看到紫色、蓝色、青色、绿色、黄色、橙色、红色等,并且这些颜色依次间的分布并不均匀,相对来说,红、绿、蓝所占的比例较大。

在现实生活中,人们对光有着特殊的依赖性。正是有了光,人们才可以去认知五彩缤纷的现实物质世界;正是有了光,人们才可以欣赏到旖旎的自然风光,感受自然界的千变万化的造型。光让物质世界显现出空间结构,给画面的物像以造型及气氛。而对于摄像师来说,光既是一种不可缺少的物质条件,又是一种重要的造型手段。摄像师只有对光有了充分的认识、理解和掌握,才能更好地去运用它,创作出优秀的影视艺术作品来。

光是电磁波的一种,具有波和粒子的性质。它以波浪形式行进。光在传播过程中,遇到不同性质的介质时会发生反射、透射、折射、衍射、吸收等现象。光包括无线电波、红外线、紫外线、X 射线、γ 射线、可见光等(见图 7-6)。而红外线、紫外线、可见光等电磁波被称为"光波"。其中,人眼所能见到的光波范围,只是太阳辐射到地球表面全部辐射波段的一小部分,主要局限在 390～760 nm 的可见光波部分。红外线和紫外线不能引起人的视觉感知,属不可见光部分。下面所讲的主要是能被人所感知的可见光部分。

总之,色彩的本质是光线。非发光物体呈现的颜色是由其对照射光线的吸收、反射、透射等表现出来的。

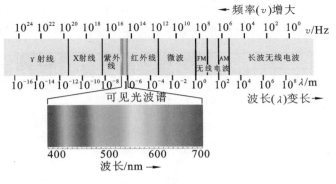

图 7-6　电磁波谱

在日常生活中,人们总是认为阳光是白色的,而实际上,阳光并不是白色的,是由七种颜色构成的,可以利用棱镜的折射作用来检验这一道理,著名物理学家牛顿曾经做过

一个很著名的实验,他将一束太阳光,从细缝引入暗室,通过在其路径上安置的棱镜片,光产生折射后投射到白色的屏幕上,就显示出以红—橙—黄—绿—青—蓝—紫顺序排列的美丽色带(见插图 2)。如果将这些色光通过棱镜片再聚合,则重新出现白色光。牛顿的这一发现,被称作光的色散现象。产生色散的原因是光源中不同波长的光折射率不同所致,其中,红色光折射率最小,紫色光折射率最大。在插图 2 中阳光经过折射呈现出七种颜色。用棱镜折射一束 100 瓦的灯泡,同样可以得到可见光谱,但是颜色间的比例发生了显著变化(见插图 3)。

三、色光三原色与色彩相加原理

人在光亮条件下可以看见光谱中的各种颜色,称为光谱色。在整个光谱上,人们可以分辨出一百多种不同的色彩。光谱色通常用从长波向短波顺序排列的红、橙、黄、绿、青、蓝、紫等七色来描述。如果将光谱色按蓝色区、绿色区、红色区的相对范围分成适当的三段,那么整个光谱色就可以用三种色来代表,这就是通常所说的色光三原色:红(R)、绿(G)、蓝(B)。

自然界一切景物色彩的形成,都是由于它们对这三种主要色光不同比例的投射、反射和吸收的结果。因此把红、绿、蓝三种色光称为三原色光。红色花朵之所以是红色,主要是由于花朵吸收了其余色光而只反射红色光的缘故;灰色的物体是由于该物体对所有的色光部分吸收、部分反射的结果。彩色电视系统也是根据三原色光的原理,分别感应红、绿、蓝,构成电视的色彩。

将基本的色光三原色中任意两种色混合,就产生色环上的其他颜色,切记,相加原理仅应用于光的混合。在插图 4 中,红色与蓝色等量混合就得到品红色;绿与蓝等量混合就得到青色;红与绿色等量混合得到黄色。

四、互补色

两种色光等量混合后形成白色光的话,这两种色彩就被称为互补色。在色相环上(见插图 5),距离最远的两种色都是互补色,最基本的三对互补色是红与青、绿与品、蓝与黄(如图 7-7)。互补色在视觉感受和情感上一般都是相对的。

图 7-7　互补色对照

五、色彩的三要素

定义一种颜色是一件非常困难的事情,尽管人们在日常生活中会有各种比拟的说法,如桃红、玫红、橘黄、草绿等名词,甚至在一些设计领域以颜色样本的方式标记颜色,如潘通色卡、蒙塞尔色卡等。但是,不管采用哪种描述方法,或者是哪种色彩体系,一般都会涉及三个基本的概念,那就是对于任何一种色彩来说,它们都具有色相、明度和饱

和度三个特征,称之为色彩三要素。

1. 色相

即色彩的种类,它是色彩与其他色彩区分出来的色彩属性。分为红、橙、黄、绿、青、蓝、紫等七大类(见插图6)。如果对色的种类再进行细分:红色里又有紫红和朱红、暖红和冷红;黄色里又有柠檬黄和铬黄、冷黄和暖黄。色相是物理上不同波长的视觉反应。

2. 明度

即色彩的亮度,它是颜色在灰度阶梯上的位置。而灰度色是指纯白、纯黑以及两者中的一系列从黑到白的过渡色(见图7-8)。同一种色彩具有不同的亮度等级,是物理上光线强度的表现。如插图7所示,在红色色相上加入白色,就形成亮白色;在红色色相上加入黑色,就形成深红。色的明度对摄像来说是与照明的强度有关的。

图7-8 灰度条

3. 饱和度

色彩的饱和度又叫色彩的纯度,主要是指色彩中黑白灰的含量。含量越多饱和度就越低,色彩不鲜艳、发灰、发白或发黑;含量越少,色彩越艳丽。三原色纯度最高,接近黑白灰纯度逐渐降低,所以饱和度即是色彩的纯度。

饱和度的大小,则涉及一种饱和色及其互补色。在标准的色相环中,一对互补色所对应的中间部位都是灰色。如以红色为例,色相环中红色所对应的是青色。在红色中,加入一些青色,红色开始变灰。当等量的青、红色等量混合后就看不出这两种颜色了,只剩下灰色了。通过添加互补色的方式,任何一种颜色都变得不饱和,也就是变灰。所以说,色彩中黑白灰的含量直接影响到饱和度。

在电视画面中,饱和度还与曝光有关,曝光过度或曝光不足都会降低饱和度,只有曝光正确才能正确地再现物体色彩的饱和度。另外,被摄对象表面的平滑度、照明光线的性质等都会影响画面的饱和度。被摄对象表面越平滑,色彩越鲜艳,如丝绸就比棉布鲜艳;直射光比散射光照明条件下拍摄的画面色彩较为显眼,如阴天拍摄的画面一般比较平淡。

第三节 色觉的感知

一、颜色适应

人们有过这样的视觉经验,同样的一种颜色,由于长时间凝视或者改变背景颜色,

往往看上去就成了不同的颜色，这是因为人眼的视觉具有某种适应性的缘故。如人在日光下观察物体的颜色，然后突然在室内白炽灯下观察同样的颜色，开始时，物体的颜色带有黄色，过一会儿，视觉适应了，物体的颜色就又恢复到在日光下原有的色感。眼睛这种对颜色的习惯，叫做颜色适应。进行色彩观察比较的时间过长，会造成越看越不准确的状况，甚至会做出错误的判断。人眼在辨别颜色时的最佳时间域为 10 秒钟左右。

人眼对颜色的适应也分三种：

1. 一般颜色适应

人眼对色光有很大的适应能力。只要入射光的颜色在一定程度上包括大部分光谱，眼睛就会把异常广泛的变化均视为白光。由于这个适应过程非常迅速，使人们习惯于把物体看成是它与在昼光下的颜色相当类似的颜色。因此在日常生活中，在不同光线条件下看到的同一物体的颜色差别，可能不如人们预料的显著，这正是人们的眼睛不断地补偿的缘故。但是，如光线或物体反射的颜色的光谱曲线有陡峭的波峰或波谷，或者光谱的范围很窄，眼睛的这种补偿作用就会减少。

2. 局部颜色适应

局部颜色适应是指眼睛在注视一个色彩强烈的物体后，在一个短时间内就保持了这一物体或多或少是补色的正残像或负残像，即残留的感觉。例如，在长时间看过红色影像以后，则残留影像为蓝绿色；在看过黄色影像以后，残留影像为蓝色；在看过蓝色影像以后，残留影像为黄橙色。

3. 横向颜色适应

所谓横向颜色适应，实际是一种颜色对比的效果。这种情况是，一个有色物体似乎会把一种补色带到它的中性背景中来，或者是一个带色的背景改变了前景物体的颜色。例如，以黑或白为背景时，前景颜色就会显得暗一些；以黄色或红色为背景时，橙色就显得淡一些；而以蓝色、绿色为背景时，橙色就强烈一些，在绿色旁边，不仅橙色显得发红，而且绿色也显得比分开来看时更绿。

二、色彩间的相互作用

同一颜色在不同的背景上，会给出不同的颜色感觉，这种现象称为对比。在日常生活中，人眼看到的任何一种颜色，总是与其他周围的颜色相比较而存在的。

1. 黑白两色间的相互作用

把黑色或白色放在任意一种颜色旁边，就会发生色彩间的相互作用，人们对颜色感知的结果各异，具体取决于颜色的比例大小。以插图 8 为例，选择青色作为敏感色。用黑色和白色作为邻色。当青色的邻色是白色时，青色看起来会显得更暗；而当青色的邻色是黑色时，青色会看起来更亮些，敏感色会向着邻色亮度的反方向变化，当邻色的黑或白的比例增大时，敏感色的影调改变就更加明显。

如果黑白的比例和分布随着敏感色而改变的话，那么就会产生相反的效果。

2. 互补色间的相互作用

把两种互补色放在一起时，它们的饱和度增加，以红色和青色为例，相同比例的红色和青色放在一起时，两种互补色都会比放到别的颜色上显得饱和度更高（见插图9）。

当互补色的比例发生改变时，相对来说，区域较大的颜色会变得越来越不敏感，而区域较小的颜色会变得越来越敏感，红色从敏感色变成了邻色，区域最大的红色没有因为小块的青色发生改变。然而，小块的青色的饱和度则由于旁边放置了大面积的红色而大大增加（见插图10）。

一块橙色样本被分别放置在蓝色和黄色背景上，虽然两块橙色样本完全一样，但是在蓝色背景上的看起来比黄色背景上的饱和度更高，这叫做同时对比，因为两块敏感橙色同时出现在同一个画面中（见插图11）。

同样的相互作用效果可以出现在镜头与镜头之间，这就叫做连续对比。以插图12为例，观众先观看一幅图，然后再看第二幅图。进行剪辑时，就会发生这种效果，在连续对比中，只有第二幅画面成为发生改变的敏感色。如果观众先看到一幅红色的场景，随后看到一幅青色的场景，那么青色是敏感色，而且会由于连续对比的色彩相互作用而显得饱和度更高。

三、色的错觉

色彩间的相互作用，使得色彩感知出现了错觉。对比着的色彩同时刺激人的眼睛，就会产生一种互相排斥的异象，使视觉感受到的双方色彩差别更加显著。这种色的错觉是与色的对比同时存在的。

1. 边缘错觉

并列着的颜色，其两色相邻接的地方产生的错觉叫做边缘错视，这种现象在无彩色的同时对比中尤其明显。如图7-9所示，纵横排列的黑色方块与白十字形交角的中央部分，可以感觉到有明显的灰点。而实际上，这些灰点的颜色是不存在的色彩，其相邻的边缘部分，都会感觉到色的错视现象，即较之各色的其余部分，色彩对比更加强烈。

图7-9 边缘对比的错视

（图片选自苏启崇《实用电视摄像》）

2. 色彩面积对比错觉

又比如上下两个圆中央的圆形本来是大小完全相等的,但是在视觉中,外侧用大圆包围的显得小,用小圆包围的显得大,这是色彩同时对比中受周围色彩面积对比所产生的错觉(见图7-10)。

图 7-10　同时对比的错视

3. 明度错觉

不同明度的颜色在同时对比中还会出现膨胀感和收缩感的错视现象。在图 7-11 中,黄的圆与黑色的圆本来是一样大的,但由于白色有膨胀感,黑色具有收缩感,故而黄色的圆比黑色的圆显得大。人们有时可以利用这种错视现象,使色彩图像富于变化。一般来说,暖色及明亮的颜色具有膨胀感,冷色及暗色具有收缩感。

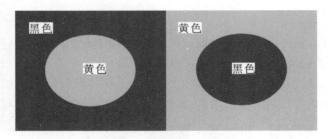

图 7-11　明度对比的错视

4. 补色残像错觉

看完颜色后,即使色的作用消失,我们还可以看到一个互为补色的图像,这种现象叫做补色残像,这种视觉残像在影视艺术中非常重要,被称为色彩的蒙太奇,往往体现在镜头之间的色彩关系上。比如:第一个镜头是蓝天、白云、绿树、人们在公园游玩的情景,下一个镜头就是一个打着红色遮阳伞的少女充满画面。这两个镜头紧接在一起,观众会感觉到很不舒服,这是因为第二个镜头红色太强烈刺眼,产生跳动感,业内称之为色彩不衔接。色彩蒙太奇是构成屏幕色彩和谐的重要规律。

前面说过,由于视觉受颜色刺激疲劳的结果,会产生残像,诱发出刺激色的补色。这种诱发出的补色也被称为"心理补色"。例如:同样的黄橙色,如果将它放在红色或黄

色背景上则会产生完全不同的色调。黄橙色的背景若是红色,由于红色的心理补色是蓝绿色的原因,黄橙色的色相便按色相环中顺时针的方向,向蓝绿色移动,结果看上去显得更黄。而如果在黄色背景上看黄橙色,由于黄色的心理补色是蓝紫色的关系,结果黄橙色显得变红了,这是黄橙向蓝紫色方向按色相环中逆时针移动的结果。

在黄橙色底上配置灰色,本来无色彩的灰色会出现偏蓝灰的色感,这是因为蓝是黄橙色诱导出来的补色。如果改用黄灰色放置在黄橙色的底上,则黄灰色反而更感觉像正灰。这是因为灰色中的黄色成分,减弱了对比色中的补色错视现象。

明度也有负残像,当长时间注视黑底色上某一白色图像(正像)后,将眼睛移向旁边的白纸,原来黑底上的正像部位,就呈现黑色感觉的负像。这是因为明度关系由原来刺激的正相变成相反的负像。如图 7-12(a)是著名的鲁宾杯(黑色)。当注视黑色杯形时,在开始的短暂时间内是具有清晰图像的,但很快便出现了明暗的反转残像——两个白色相对的侧面人像。杯和人像是互相交替出现的,并非同时看到。图 7-12(b)同样也出现黑、白正负像的反转作用,只是白色的图像不被看成有明显特征的形象而已。

(a) 鲁宾杯的明暗负残像　　(b) 普通杯的黑、白负像反转

图 7-12　反转作用示例

(图片选自苏启崇《实用电视摄像》)

四、色的冷暖

色彩的冷暖受个人生理、心理以及固有经验等多方面因素的制约,是一个相对感性的问题。色彩的冷暖感觉是人们在长期生活实践中由于联想而形成的。红、橙、黄色常使人联想起东方旭日和燃烧的火焰,因此有温暖的感觉,所以称为"暖色";蓝色常使人联想起高空的蓝天、阴影处的冰雪,因此有寒冷的感觉,所以称为"冷色";绿色给人的感觉是不冷不暖,故称为"中性色"。一般来说,红色系以暖色调为主,蓝色系偏冷调,而绿色系则是中性色。有些色彩如紫色同时受红与蓝的影响,从而呈现出比较微妙的冷暖感。

色彩的冷暖是互为依存的两个方面,相互联系,互为衬托,并且主要通过它们之间的互相映衬和对比体现出来。一般而言,暖色光使物体受光部分色彩变暖,背光部分则相对呈现冷光倾向,冷色光正好与其相反,不同的色彩给人以不同的冷暖感。色彩的冷暖是相对的。在同类色彩中,含暖意成分多的较暖,反之较冷。

五、色的进退

人的生理现象反映在色彩感觉上具有进退感和伸缩性。就色彩的三要素对于色彩的进退感的影响次序来说,色相最大,其次是饱和度,最后是明度。一般来说,暖色具有前进感,冷色具有后退感;高饱和度的色彩具有前进感,低饱和度的色彩具有后退感。

人眼能看清楚不同距离的物体是由于眼睛的调节功能。眼睛的晶体像透视镜一样,保证物像聚焦在视网膜上,从而获得清晰的影像。但是不同波长的光有不同的折射率,它们通过晶体的聚焦点不完全在一个平面上。短波的蓝紫光聚焦点最近,长波的红光聚焦点最远,因而造成了视网膜影响不够清晰,产生了色相差。在视觉中,以红色为代表的波长长的暖色,成像在视网膜外侧,所以具有前进感,而以蓝色为代表的波长短的冷色,则成像在视网膜的内侧,所以具有后退感。见图7-13。

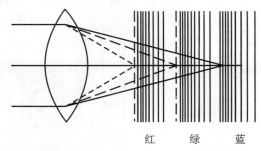

图7-13 色相差,红、绿、蓝色光有不同的聚焦
(图片选自苏启崇《实用电视摄像》)

在夜间观看同样距离闪烁的霓虹灯,红色好像近在眼前,蓝色好像远在后面。这种有前进感的颜色被称为前进色,有后退感的颜色被称为后退色。通常暖色系的红、橙、黄等色是前进色,冷色系的蓝、蓝绿色等色是后退色。明亮的色一般都具有前进感,暗的色都具有后退感。见图7-14。

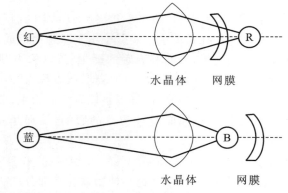

图7-14 颜色的进退感原理,红色在视网膜外侧,蓝色在视网膜内侧
(图片选自苏启崇《实用电视摄像》)

色相差的原因使不同色彩在视网膜上的影像的清晰程度不同,长波的暖色似乎模糊不清,就有一种扩散性,因而就有某种膨胀的感觉。反之,短波的冷色在视网膜上的影像比较清晰,就具有一种收缩的感觉。一般来说,高明度的暖色有膨胀感,低明度的暗色有收缩感。

电视画面是镜头组接的过程,利用色的进退作用可以加强画面色彩的对比效果(见图 7-15)。在摄像创作和影视场景布置中,利用色的进退作用可以加强视觉的空间效果。例如:在前景摆放暖色的物体,远景摆放冷色的物体,可以增强画面空间感。

图 7-15 色的进退作用

六、视觉守恒

总的来说,人的视觉感受并不是单纯的器官感觉,还会受到心理观念的调节。例如视觉对物体的大小有一种恒定的作用,有两棵树,一棵在距离 10 米处,另一棵在距离 100 米处。它们在视网膜上的成像前者是后者的 10 倍大小,人们并不觉得是一棵大树和一棵小树,而认为是同样大小的两棵树,这就是人们对于大小的视觉守恒性。视觉的大小守恒规律对于突出画面的纵深感非常重要。

视觉对明度也具有同样的恒常性感受。例如在室外直射的日光下看灰色的纸张,灰纸反射的光线强度,与在室内观看白纸时的亮度相比,要明亮许多倍。但是在这种情况下,人们还是认定那明亮的纸是灰纸。因为人们用在阳光下观察白纸的记忆与之相比较,从而通过大脑自动调整了视觉感受。

视觉对明度的这种主观感受,有时会影响摄影师对曝光量的控制。经常出现的偏差是过高地估计昏暗现场的亮度,从而导致曝光量的不足。色彩的视觉守恒还明显地表现在"固有色"观念上。人们在观察常见的物体时,由于受意识的影响,习惯性地根据长久的经验累积,排除光线变化及环境色彩对物体的影响,把视觉感受调整到接近物体的常见色。如倾向于把树叶看成绿色,把天空看成蓝色。

固有色观念给人们日常的工作和生活带来许多方便,但在电视摄像工作中,也给摄像带来了不便之处。比如说拍摄树丛中的人物面部特写,实际上人物面部暗处由于受环境的影响而偏绿色,但摄像师可能由于固有色的影响而注意不到这一点,拍出的画面就会不尽如人意。视觉守恒现象始终贯穿于观察的过程中,直接影响着观察判断。

第四节 色彩的联想与象征

一、色彩的联想

人们借助色彩的经验和现实的环境影响,经常会把色彩和具体的事物联系起来,从

而形成各种心理效果,称之为色的联想。而这种色的联想由于人们长时间的思维惯性,就赋予了色彩某种情感,也称之为色的情感。色彩的情感指不同波长色彩的光信息作用于人的视觉器官,通过视觉神经传入大脑后,经过思维,与以往的记忆及经验产生联想,从而形成一系列的色彩心理反应,并利用色彩的这一特性来表达情感,制造画面气氛,从而也就形成了某些颜色的象征性。比如,红色常给人以热情、热烈等感觉,因为初升的太阳是红色的,鲜血是红色的等。

二、色彩的象征

有人说过,色彩是沉默的语言,导演利用色彩与影片内容的组合变化来辅助导演的意图表达,属于电影艺术的优良传统。但一种颜色通常不止含有一个象征意义,如红色,既象征热情,却也象征了危险,所以不同的人,对同一种颜色的密码,会做出截然不同的诠释。除此之外,个人的年龄、性别、职业、他所身处的社会文化及教育背景,都会使人对同一色彩产生不同联想。在不同文化体系下,色彩会被设定为含有不同特定意思的语言,所表达的意义可能完全不同。因此,导演要结合不同的语境,利用不同的颜色表达不同的内容。

1. 红色

红色在可见光的光谱色中的波长最长,在众多色相中,它的纯度最高,因在各色相中它对视网膜的刺激度最高而引人注目。

红色有双重象征性。它使人联想到光明、温暖;它既是积极的、前进的、喜庆的、革命的象征(见图7-16),又是危险的、警告的象征,因此红色被用在交通信号的停止色上,又如消防车的颜色等。红色如果与黑色、灰色、白色调和,就会改变其原有的品质,变得沉着、内向、稳健而热情,因此,暗红、红灰、浅红等色是色彩设计中常用色。比如在影片《大红灯笼高高挂》(见图7-17)结婚这个段落中,屋内用的全部是红色调,但观众看到这里,却无法从红色中读出新婚的幸福,反而对比出新婚对颂莲这样一个女性的压抑与束缚,红色象征命运已经编织成网,看不见但无法逃脱,束缚了这个本该自由的女人。

图7-16 《我的父亲母亲》

图7-17 《大红灯笼高高挂》

2. 黄色

黄色是所有色相中明度最高的色,是光明、希望、明朗、庄严及高贵的象征。黄色有着和平温柔而潇洒的色彩品性,是一种轻松愉快的颜色,在大多数情况下,适当地使用黄色可以渲染画面轻松与欢快的气氛。电影《贫民窟的百万富翁》中就大量地在画面中

使用黄色,比如黄色的衣服、偏向黄色的背景环境以及道具等。这样形成了高纯度的以黄色为主基调的画面,这种色彩结构大大强化了影片欢快无忧的气氛。

在大多数情况下,黄色容易使画面变得轻快而活泼,所以不适于用来表现严肃与深邃的内容。在这一点上黄色与红色的表现性是相反的。人们看见黄色联想到最多的是黄金,因此黄色常用来象征高贵,在中国,黄色是象征帝王的颜色。比如在电影《满城尽带黄金甲》的海报设计中大面积地使用明度极高的金黄色(图 7-18),从皇帝的黄龙袍,到士兵身着的黄色盔甲和兵器,在整个影片中也大量地使用黄色,如金碧辉煌的宫殿,黄色的宫廷装饰、回廊、亭台梁柱、雕花装饰,还有金黄色的宫女、皇后的服饰等等,就连贯穿整个剧情始终的菊花也是金黄的龙爪菊。

图 7-18 《满城尽带黄金甲》海报

与此同时,黄色的视觉穿透力很强,在构图中能起到重要的视觉平衡和控制色彩节奏的作用。一旦画面中出现高纯度的黄色,往往就能成为最"抓眼球"的地方。但黄色还是最容易受到"污染"的颜色,黄色里一旦掺和了其他的杂质,就很容易显得比较"脏"。通过各种方法降低黄色的明度和纯度时,尤其要小心防止它变成"污秽"的颜色。见图 7-19。

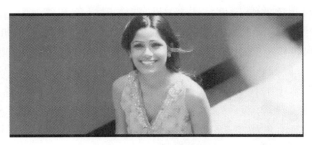

图 7-19 《贫民窟的百万富翁》

3. 蓝色

从色彩冷暖的角度上来说，蓝色是最冷的颜色，应该是最冷漠与安静的颜色。明度不同的蓝色，给人的视觉感受也有比较大的区别。暗蓝色具有严肃的气质，浅蓝色则具有一种安息的气氛。纯度对蓝色表现性的影响也很大，纯度高的蓝色显得比较清澈透明，给人们一种宁静安详的感觉。电影《蓝色》全片充满了阴郁忧郁的情调，在蓝色的主色调下，灰暗和黑色的辅色调，与片中大量的中景近景镜头相互配合，奠定了作品的基调。影片中美妙的光影变幻，冰蓝色的晶莹灿烂的吊灯，充盈画面的碧蓝色游泳池，拿在手里的亮蓝色糖纸……这些忧郁的、有些冰冷的蓝色呈现，使电影在蓝色的渲染下似乎有些远离人间烟火，显得空灵而深邃，有着略带伤感的艺术气质。它不但给了观众极大的视觉冲击，更多的是心灵上的震撼。

蓝色的象征性也与其表现的对象有关系。比如，人们早已习惯用蓝色调来表现夜景，所以当观众看到蓝色调的画面时，感受到更多的是时间上的概念而不是特殊的情绪。而电影《黑鹰坠落》中使用低沉的蓝色表现阳光下的日景，就传达出了强烈的情绪。

4. 绿色

绿色是人们最常见而悦目的自然色彩，是理想、希望、和平、青春的象征。绿色便于人们恢复视觉疲劳，它引起希望、生命、安全的联想，因此，绿色普遍用于交通安全的灯光及标志色。绿色与黄色调和成为的绿色，它既有绿色的性格而更为明朗，又更富有青春的活力。绿色与青色调和成为青味色的绿，在品行上既有青春、活泼、艳丽的一面，又有端庄、沉静而内向的另一面，具有温柔智慧的女性美的象征，比如在影片《这个杀手不太冷》(见图 7-20) 中，经常使用绿色，来表现男主角别样的性格。

图 7-20 《这个杀手不太冷》

绿色是黄色和蓝色的混合色。还有一种看法把绿色和红、黄、蓝一样归属于基本色，这主要是由于绿色有着非常好的稳定性的缘故。匀称的绿色能够展现出基本色所具有的稳定性。绿色没有蓝色那么"消极"和"被动"，也没有常规的暖色系的色彩那么"活跃"和"主动"，所以绿色是非常稳定、也是非常中性的色彩。

绿色还是大自然中的代表颜色，人们在长时间凝视自然中的绿色后，不仅能让情绪安静下来，也能使眼睛很舒服。绿色是大自然中最宁静的色彩，它不向四方扩张，也不具有扩张的色彩所具有的感染力。不会引起欢乐、悲哀和激情，不提出任何要求。在电影《骇客帝国》的一开始，就出现了绿色字幕。在这里，可以很好地体现出绿色那种"不提出任何要求"式的中性与稳定性，没有红色字幕的那种热力与暗藏的能量，也没有蓝

色字幕的那种冰冷和令人畏缩的神秘感。绿色的这种中性与稳重,没有给观众明确方向的暗示,反而预示了一种无法预测的可能性。

5. 白色

白色是一种非常特殊的颜色,白色所呈现的视觉状态是一种独特的双重性。白色把不同方面的对立性因素集中于一身。在色彩的加色体系里,白色是各种色彩加在一起后得到的统一体,所以是最丰富多彩、最圆满的终结状态。而另一方面,白色本身缺乏彩色,在白色上人们看不到任何色彩的倾向性,所以白色同时也是缺乏生活之多样性的表现。白色既是活力与纯洁的体现,同时也有飘缈与虚无的意味。比如,电影《断头谷》中在表现一个梦幻的情景时使用了纯白色的场景设计,在这个场景中,一个儿童在一个纯白色环境的教堂中,纯白色的墙壁、纯白色的家具以及地面,这个孩子看见面目狰狞的陌生人走进来,陌生人走出去的时候已经失去了头颅。这是对白色的这种表现性的最好诠释。

6. 青色

青色是一种介于蓝色与绿色之间的颜色,由绿色光与蓝色光等量混合,如果无法界定一种颜色是蓝色还是绿色时,这个颜色就可以被称为青色。青色是大自然中大面积的色,是万里晴空、浩瀚大海的色彩,是沉静、广远、理智的象征。青色象征着坚强、希望、古朴和庄重,传统的器物和服饰常常采用青色。《立春》影片中用青色的画面和真实的拍摄手法,冷静的客观的手法叙述了几个在艺术中执着追求的人们的生活经历,表达了影片的主旨。艺术是艰难的,又是真实的,人们如何去看待心中的艺术、心中的希望,如何去生活,影片都真实地予以回答了。春天本是春暖花开的季节,万物复苏,绿草茵茵,一切都会是充满绿意的,春天的色调应该是绿色的,但影片开头映入人们眼前的是一个远景的小城,青灰色的,这样一开始就给人一种渗透心头的凉意。而这种凉意的色调却贯穿整部影片的始终。灰色的衣服,即使主人公王彩玲穿了一件黄色的衣服,也在咖啡色的披巾的映衬下显得灰沉沉的。王彩玲的房间的窗帘是紫色的,在墙壁的灰白色的映照下显得那么低沉。青灰色的工厂,青灰色的城市,连天空都是蓝灰色的,即使光线都是灰白色的,在周围黑色的映衬下也显得那么苍白无力。青灰色是灰色的,是深沉稳重的,是暗淡的。但沉思的人们也会在灰色中看到绿色、看到一丝希望。颜色总是和人物的心情、影片的色调相一致的。青灰色的色彩映照了影片中人物那不得意的灰色心情和执着于希望的心灵。而该影片所带给观众的感觉也是深沉的,是稳重的。

7. 紫色

紫色是色相环中明度最低的颜色,沉着、宁静、优雅,但也有孤傲消极的象征。如果在紫色中调和白色成为粉紫色,它改变了紫色原先的消极品性,具有轻柔、优美、典雅而充满女性美感的色彩。在电影《紫色》中对于主人公希莉而言,紫色既是她最喜爱的颜色也是她可望而不可即的高贵色。紫色花丛在电影中主要出现了三次,每次的出现都呈现了希莉不同的意识状态。首次出现时,希莉还只是一个十几岁的孩子,本应无忧无虑,却被继父强奸并怀孕。但即使如此仍阻止不了她童稚的笑容,她还是自由自在地享受着与妹妹纳蒂相处的快乐时光。第二次出现时,夏葛已经唤醒了希莉的意识,她已经走上了独立的道路,这时的她完全可以走入紫色的花丛,享受喜悦。意识的觉醒为她迎

来了精神的独立。最后一次是在大团圆的结局时,紫色花丛再次出现,唤起了观众对希莉由沉默到奋起反抗并最终赢得了圆满结局的回顾。这时希莉已经变成了高贵的化身,同时值得注意的是两姐妹在此时都身着紫色衣裙,其含义不言而喻。

8. 黑

黑色是一个很强大的色彩。它可以表现得庄重和高雅,而且可以让其他颜色突显出来。在只使用黑色而不用其他颜色的时候,会有一种沉重的感觉。有时候,你会在印刷品中看到反转的文字,比如,黑色背景和白色文字,常常会在商业卡片中看到;在网站中,人们也会常常看到而且看起来非常引人注目。黑色既具有庄重、肃穆、内向的积极象征,又有黑暗、罪恶、寂寞的消极象征。比如在《无间道》中刘德华和梁朝伟在楼顶那场戏中,就有这种感觉(见图 7-21)。

图 7-21 《无间道》

总之,色彩的表意具有丰富性,但同时,色彩的表意因时代而异,因民族、地域、宗教而异,因个体的生理直觉和个人经验而异,因民族文化差异而异。如,黄色长时间在中国代表着皇权、尊贵、远离普通人生活的色彩,在西方黄色则是重要的警戒色。

第五节 视觉功能与电视摄像

一、色觉感知与三色刺激

色彩感知是一种复杂的现象,它涉及光的物理属性、物质的性质、眼睛的生理机能以及眼睛与大脑甚至社会文化因素之间的相互作用。光的三原色是红、绿、蓝,但为什么在所有颜色当中这三种颜色是原色,其原因在于眼睛。

人眼的视网膜内有两种视觉细胞,即锥体感光元细胞和杆体感光元细胞(见图 7-22)。锥体细胞适宜于明亮条件下的视觉,相当于低感光度胶片。杆体细胞与锥体细胞相比较,其敏锐程度要高出一万倍,相当于高感光度胶片。杆体细胞只能在较暗的条件下起作用,适用于微光下的视觉。因此,人在黑暗的地方也能看得见物体,但是不能分辨颜色和物体的细节。锥体细胞与杆体细胞的这种功能,足以保证视觉系统在极宽的光照范围内作出反应。

锥体细胞又可分为感受红色光的、绿色光的和蓝色光的三种。这三种细胞能使正

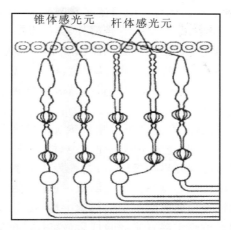

图 7-22　视网膜上的椎体感光元细胞和杆体感光元细胞
(图片选自(美)布莱恩·布朗《电影摄影技巧》)

常的眼睛分辨出 17000 种颜色和更多的细微差别。所以,人眼只要有了感红、感绿和感蓝的锥体细胞,就可以感知到所有的色彩。当光谱的亮度减低到一定程度时,杆体细胞就开始起作用了,它分辨不出光谱上的颜色,只能分辨出无彩色的不同明暗的灰带,所以人们在夜晚一般不太能分辨物体的色彩。上面说的"锥体细胞视觉"也叫明视觉,"杆体细胞视觉"也叫暗视觉。

二、眼睛的视觉结构

人们之所以能看到客观世界中的物像,是因为都具有一双高度发达的视觉感应器官——眼睛。人的眼球构造和照相机相似。眼球是一个前后直径大约 2 cm 的近似球状体。由眼球壁和眼球的内容物构成。见图 7-23。

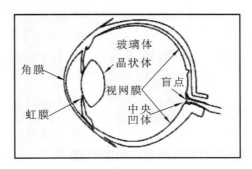

图 7-23　眼睛的生理结构
(图片选自(美)布莱恩·布朗《电影摄影技巧》)

角膜是位于眼球正前方的一层透明组织,内含有大量的感觉神经纤维。光线是经过角膜进入眼内的。角膜对眼球内容物有保护作用。眼球内层的脉络含有丰富的色素细胞,呈黑色,能吸收外来的杂散光和清除光线在眼球的漫反射,起着近似照相机暗盒的作用。

虹膜中央有一圆孔,即瞳孔。虹膜通过内部组织促使瞳孔扩大和缩小,如同摄像机

的光圈一样控制着投射到人眼的光线。睫状体起着调节水晶体的作用。

视网膜位于脉络膜的里层,是视觉的感光部分,类似摄影胶片和摄像机的电荷耦合元件(CCD)。其中有视觉感光细胞——锥体细胞和杆体细胞。在眼球后极的中央部分,视网膜上有一特别密集的锥体细胞区域,呈黄色,称作黄斑。黄斑中心窝凹处,也叫黄点,是视觉最敏锐的地方,对色彩感觉也是最敏感。视觉神经乳头没有感光能力,不能识别物像和色彩,称作盲点。

眼球内的水晶体、透明体,起着相当于照相机镜头的镜片作用,以保证物像聚集在视网膜上。睫状肌的收缩可以改变水晶体的屈光力,能使外界的物像在视网膜上投下清晰的影像。因此,当眼睛注视外界物像时,由物像发出的光线通过角膜、水晶体及玻璃体,使物像聚集在视网膜的中心窝部位形成倒像。视网膜的感光细胞接受光的刺激,转化为神经冲动,经视觉神经传到大脑皮层的视觉中枢,就使人感到图像的存在——这时已不是倒像,而是人的各种感觉器官协同验证后最终反映的客观现实中的正像。

一般说来,凡是在6米以外的物体,由于它们发出来或反射出来的光线接近于平行,都可以在视网膜上形成清晰的图像,这正如放置在照相机镜头主焦点处的底片可以拍出清晰的远景一样。近的物体由于光线到达视网膜时尚未聚焦,因而物像是模糊的,但是,人眼能靠水晶体形状的改变,使其在视网膜上成像。因此,人眼对观察近的物体有调节的作用。而摄像机是靠调整镜头聚焦获得清晰图像的。

三、摄像机与眼睛

摄像机的工作原理与人眼睛很相仿,如外界的景物可通过镜头(晶状体)形成倒置的影像,可以通过镜头的光圈(瞳孔)控制透过来的光线等。但是,摄像机拍摄出的结果与人直接观察的结果是存在很大差异的。

人们常常有这样的经验,在室外蓝天下的阴影里或室内日光灯下拍出来的照片和影片明显偏蓝色,这些与人眼直接观察所看到的结果相差很大,这些看上去似乎失真的色彩,实际上是现实生活中的真实色彩,只是人们由于视觉守恒而没有注意到。

人的双眼之间有一定的距离,人们再看物体的时候双眼可看到同一物体,双眼的视野有很大部分是重叠的,因此,人的视觉系统能感知物体的"厚度",从而形成立体的感觉。而摄像机只有一个镜头,所以不能自动产生立体视觉,画面的立体感和纵深感就依靠摄像师的构图功夫了。

人们在面对辽阔的大海、险峻的高山、秀美的景色时,总想拍一些照片或录像作为留念,而结果却让人们感到失望,片中的景色已失去了直接观看时所感受的魅力。这是因为在拍摄现场,摄像师全身的感官都在发挥作用,能最大限度地接受景物所传达的信息。而观众在电视机前,只能感受到视觉与听觉信息,而且与人眼相比,摄像机对细节和色彩的分辨率都比较低,所以感受肯定没有在现场那么丰富。这就需要摄像师使用高明的拍摄技巧,把自己的感受转化为视听信息,传达给观众。

摄像机是把景物划分为许多长方形的方块,镜头可以分别聚集,也可以推拉摇移,最后还可以通过剪辑,构成所拍摄景物在空间上的联系。这种联系在原来的景物中是不存在的,也是眼睛所不能形成的。

拍摄者还可以运用摄影角度、构图、光线、色彩等手段来表现他们的主观意识,创作

出各种特殊的画面效果。

总之,摄像机拍摄出的画面与人眼直接观察到的景物并非完全一样。明白这一点,就可以利用人眼和摄像机的异同,对看到的画面进行再现或再造。

思考题

1. 监视器的调整需要注意哪些问题?
2. 什么是色的进退?它有什么实用价值?
3. 什么是色的冷暖?
4. 简述人眼和摄像机的区别和联系。
5. 结合色彩的象征与联想,分析电影《英雄》中色彩的应用。
6. 结合色的进退和冷暖,谈一谈电影的场面设计。

实验项目:影片色彩分析

实验目的
1. 认识影片《呼喊与细语》中饱和色的运用。
2. 理解影片《英国病人》、《狂野之爱》中的色相的对比。
3. 理解影片《灵异第六感》中的色相的相似之处。
4. 理解影片《肖申克的救赎》中的蓝色的象征意义。

实验条件
相关影像资料、相关影片导演阐释、标准拉片分析室。

实验内容
1. 反复观看《呼喊与细语》,理解饱和色红色的意义和价值的运用。
2. 分析影片《英国病人》、《狂野之爱》中的几种色相的对比作用。
3. 分析影片《灵异第六感》中的色相的相似之处。
4. 阐释影片《肖申克的救赎》中的蓝色的象征意义。

注:本次实验不分组,需要在标准拉片分析室进行。

第八章 电视空间构成与场面调度

本章导言

本章通过对电视空间构成和场面调度等知识的学习,帮助学生形成电视空间感,使学生认识和掌握场面调度的地位和作用,为今后从事相关职业打下基础,培养学生的实际动手能力。

作为一名从事电视行业的专业人员,摄像师应该运用所掌握的一切造型表现技巧,娴熟恰当地运用场面调度,将其作为反映现实生活、突出主题思想、完善画面造型的一个强有力的手段。

本章学习重点

1. 了解画面空间的方向性;
2. 熟悉运动镜头的调度与画面纵深的控制;
3. 掌握动作轴线原则和三角形机位系统;
4. 掌握多人对话场景的调度。

本章学习难点

1. 动作轴线原则和三角形机位系统;
2. 运动镜头的调度;
3. 多人对话场景的调度。

第一节 画面空间的方向性

一、运动方向的重要性

运动的连贯在画面中是以方向的一致性或合理连接来表现的,在讲解轴线原理时提到过,越轴拍摄会造成相连的镜头无法匹配的后果,同样的道理,镜头中运动的方向也不允许出现不匹配的错误。在一系列镜头中,一个行走中的人或是一辆移动的车子,

在前一个镜头中是从画面左边向右运动,到下一个镜头中却变成了从右边走向左边,这样方向相反的镜头会让观众感到混乱和莫名其妙,或是认为他们又回到原来的地方。

有时候,剧情片的拍摄需要提供一个动作几个方位的镜头,例如为拍摄一场追逐的戏,导演可能要求演员在镜头前来回奔跑,摄像师就应该注意,在拍摄反方向运动时,将摄像机放到演员的另一方去,否则,观众会惊奇地发现,演员又跑回了原地;再例如,拍摄一列游行队伍,当他们在街角处转移了方向时,下一个镜头,摄像机还应该放在游行队伍的同一边或是迎面拍摄他们,这样,才能保证画面中的运动方向的一致性,使相连镜头中的影像显示出连续不断地向前运动。

在这里,同样可以看到轴线原理的作用,摄像师要设定并保持镜头中的运动方向一致的方法就是,以影像的运动线作为轴线,摄像机在运动对象所经过的路线同一侧进行拍摄。这样,无论何种镜头类型,何种拍摄角度,只要对象的运动方向不变,它在所有镜头中都会保持同一方向向前运动。

但是,有时摄像机必须进行越轴拍摄,例如要分别表现并列前进的两个人物,那么,摄像师首先应对他们共同前进的方向进行设定,再以跟镜头或四分之三角度分别拍摄单人内反拍或双人内反拍镜头,这时画面出现方向相反的两个镜头,观众是可以接受的;如果后面还需要继续表现两人的前行,摄像机则应该回到轴线的一边。

摄像师在动态场景的拍摄中应注意,任何方向的改变都必须在画面中有所反映,否则,就应该提供用做转接或掩护的镜头,只有这样才不会造成观众的困惑和不解。

二、镜头中的运动方向

拍摄对象在镜头内的运动方向可以有几种:①方向一直向左,或是一直向右,不出现改变;②一个镜头中同时出现两种相反的方向;③朝向摄像机或是背向摄像机的中性方向。

在第一种情况中,影像的运动方向一经设定,无论是拍摄远景还是插入对它的特写,不定期要使影像保持一个不变的移动方向,而与之相对的景物则应向相反的方向移动。例如,一列向画面左方运动的火车镜头,插入车厢内的情形就可以不再考虑火车的运动方向,而作为反应镜头中的车窗外景物应该向右移动。

当镜头中同时出现反方向移动的两个物体时,在以后的镜头中,摄像师就应该保持他们运动方向的一致性。例如一场足球球赛对抗的双方,两边球门的位置在所有镜头中都要出现在画面中原来的位置,以用来确定运动员向前的进攻与向后的回防,这时,近景和特写就可以无须顾及方向问题(很近的景别方向感不强,并且,观众已经在前面的镜头对他们的方向进行过认定)。但是,场地的交换在镜头中就需要进行交代,防止观众对双方队员的运动方向出现忽然辨认不清的混乱。

同样的道理,当拍摄对象以之形线路运动时,就会出现影像忽然转向了画面另一边的现象,这时,摄像师要么将摄像机移到轴线另一侧拍摄,要么就应交代出影像改变运动方向时的动作。

镜头中的中性方向,运动的影像无论是朝向摄像机而来抑或背对摄像机而去,由于它的运动线始终垂直于画面并且没有离开镜头的画面中心,在紧接的镜头中,它可以转向左边,也能够转向右边,因此,中性镜头通常都是作为转接和掩护镜头插入在两个影像运动方向发生改变的镜头中间。同时,它也可以用来暗示下一个镜头中的运动方向。例如,一个骑马的人迎着镜头跑来时是出现在画面的左边,这就暗示在后面的镜头中他将转向右边,因为画面在右边为他留出了运动的空间;而如果一辆小车背向摄像机出现在画面右边,则暗示它在后面的镜头中将会转向左边,如果它会转向右边,那么,摄像机的方向应该稍偏向右边,将小车的运动放在画面的左边。

一个列队向摄像机走来,在摄像机两边分开的镜头也是中性镜头,在后面的镜头中紧接着是他们远离摄像机的背影,观众也不会感到奇怪。

三、画面的方向性

主体的运动都有明确的方向性。运动方向显示主体运动意图,引导主体通往运动目标。运动在画面上的表现便是空间位置的变化,虽然这种变化之中也包含时间因素,但是空间因素更为突出。影视作品在时空表现上享有的自由,甚至可以创造出原本不存在的艺术时空,但是对于多数作品而言,时空概念和时空关系应该比较明确、清晰,新闻纪实类摄像更是如此,即使是虚构摄像如 MTV,今天的观众也会要求时空关系清楚交代。

拍摄表现主体的运动,首先要做到的是把空间的变化清楚表现出来,空间变化的清晰依赖于运向的明确并保持前后一致,否则可能会造成表达上的混乱和某些观众的误解,所以运动方向的明确一致也是叙述清晰的基本要求。

画面的方向性是一种客观存在,每个画面都具有方向性,当被摄主体是运动体时,画面的方向性比较容易判定,但有时画面的方向性会在某种矛盾的掩盖下而处于隐性状态,即画面方向性的矛盾没有显现出来。例如,在拍摄两个静态交谈的双人画面时,特别是把人物处理成一人正面、一人侧面这种构图时,侧面人物的面貌和表情在画面中无法看到,因此有时要拍一个侧面人物的反应镜头,这种反应镜头也称为反打镜头。反打镜头可以处理成单人画面,也可以处理成双人画面,但在拍摄时必须注意画面的方向性。

画面上物体的方向,取决于拍摄角度。以一个有运动方向的物体为例,由于拍摄角度的变化,相连画面将会产生以下四种方向关系:

(1)在物体运动轴线方向一侧以平行的角度,运用摄像机的共同视轴拍摄,画面上的物体方向将会完全相同。图 8-1 中 1、2、3 机位是平行机位,2、4 机位是共同视轴。

(2)在物体运动轴线方向一侧以平行的角度,运用摄像机互为反拍或互为一定角度,画面上的物体左右运动方向相同,但会有远、近和正、背的变化。

例如图 8-2:人行走方向运动轴线由右上到左下,机位 1、2、3 都在运动轴线的一侧,但拍摄的画面 1、2、3 互相间具有远近的变化。

(3)在物体运动轴线方向两侧各以平行的角度,运用摄像机的共同视轴拍摄,画面上物体的运动方向相反。如图 8-3。

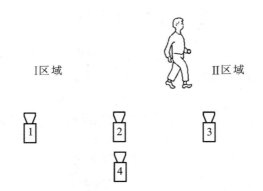

图 8-1　在物体运动轴线方向一侧以平行的角度拍摄

图 8-2　同侧多机位远近变化

图 8-3　运动轴线的错误机位

（4）在物体运动轴线方向上设置互为相反的机位拍摄，画面上的被摄物体的运动方向会出现迎面而来和背向而去的情景，虽然运动物体会呈现出大小和远近的变化，但没有对物体的运动方向产生视觉上的不适和理解上的疑义。

由此可见,画面方向上的矛盾,只存在于物体方向的左右关系当中。因此注意画面的方向性,主要是注意画面方向的左右关系。

在上面四种情况中,只有第三种情况发生了画面方向性的矛盾,而这种情况产生的原因,显然是摄像机在拍摄时越过了物体运动的轴线造成的。任何事物,当它处在运动、对应与交流状态时,都会形成和产生一条由运动、对应和交流引起的方向线、对应线或是交流线。这些无形的方向线、对应线和交流线反映到拍摄当中就表现为轴线关系。轴线的一般表现形态为直线。如百米运动员的跑道表现为直线,面对面谈话的两个人的交流线也表现为直线。因此轴线常用一条直线来表示。以直线一侧180°角的范围为同轴范围,超过180°角的范围即为越轴范围。当被摄主体的运动方向是弧形的时候,轴线也表现为曲线运动。

图 8-4 中,左侧的(a)图两个镜头上下连接不仅保持了方向上的一致性,而且有景别的变化,从而显得流畅;但是如果把右侧的(b)图两个镜头上下连接在一起,人物运动方向的突然变化,会导致观众理解上的混乱。

图 8-4 画面的方向性

阅读材料 8-1

在追逐性场面中,比如警察在万仞大山中追逐吸毒分子,双方的运动方向相同。近距离追逐可以在同一个镜头里拍摄,如果双方空间距离很远,必须用不同镜头分别拍摄。这时双方也必须保持运动方向的一致:从左向右的运动,或者从右向左的运动,因为观众在头脑中对这场追逐也合乎逻辑地保持着方向的一致性。

如果抛开故事内容,这种交切表现不出谁追谁。也许警察在追贩毒分子,也许贩毒分子在追警察。双方好像在互相追逐。拍摄时只要给定一点线索,比如贩毒分子不时地回头张望或者警察不断地朝前面开枪,双方的关系就会明确。

如果运动着的双方有一方改变了方向,他们间的关系也就会发生变化。比如假定贩毒分子从右向左跑,而警察从左向右跑。你会怎么想?这有两个可能:(A)他们的方向由相同变成了相对,他们的关系也由追逐变成了对攻;(B)他们的方向由相同变成相

异,他们的关系由追逐变成分离(可能是在一场激烈的遭遇战之后,也可能是警察失去了目标而撤退)。

如果警察追逐贩毒分子的运动一直从左到右,而在某个特殊场合或时刻必须改变一下方向,变成从右到左的运动,怎样才能改变了方向而又不造成观众方向性的错乱呢?导演有两种方法可以选择:(A)运动着的人物在同一个镜头内改变运动的方向。比如,贩毒分子一直是驾车从左向右跑,突然他们来到一个悬崖峭壁之前,他们不得不停车,打轮,改变方向,从右向左逃。在另一个镜头中,警察同样来到这个悬崖峭壁前,他们也不得不停车,打轮,改变方向,从右向左追去。(B)摄像机在拍摄过程中越过轴线。这个时候,虽然运动着的人物没有改变方向,但由于摄像机轴线变了,运动的方向也就改变了。

资料来源:刘书亮著.影视摄影的艺术境界[M].北京:中国广播电视出版社,2003.

第二节 动作轴线原则和三角形机位系统

在多人或多机拍摄的情况下"越轴"的素材在所难免,然而在编辑过程中就不能将"越轴"的画面组接在上下的镜头里,因为镜头的方向性也是关系镜头组接连贯流畅的重要因素之一。在电视画面中,被摄主体的方向不是由主体本身的方向决定的,而是由摄像机的拍摄方向决定的。换言之,被摄主体在画面中的方向与其现实方向并不一致,它具有一定的假定性。这是因为电视屏幕的画框空间为主体的方向提供了无限的可能性。在现实生活中沿一个方向直线运动的物体,在屏幕中就可能因摄像机拍摄方向的不同,而显出平行运动(向画面左或画面右运动)、垂直运动(向画面上或画面下运动)、斜向运动(向画面对角线方向运动)和弧线运动(在画面上呈环形运动)等不同的运动形态。

在现实生活中,人们可以从任何一个角度观察一个物体的运动,而且绝对不会搞错运动的方向。这一方面是因为有环境参照物可供参照,容易把握物体运动的总方向;另一方面是因为有视点转换的心理依据。由于可以同时看到物体本身及其所处的环境,所以当人们从运动物体的一侧移到另一侧时,就已经意识到了视点的变化。但反映在屏幕上的运动就不同了,摄像机的位置对画面中物体的运动方向起着决定性的作用。朝同一方向运动的物体,站在不同的侧面去拍摄它,在屏幕上会出现完全相反的运动方向。因此,在组接镜头时,要注意处理好相邻两个镜头之间的方向关系,也就是要熟练掌握轴线规律,保证画面空间的视觉完整感与统一感。否则,画面中的方向关系就会混乱不清,甚至造成画面意思的改变。

一、轴线和轴线原则

(一) 轴线

1. 轴线定义

轴线,是指被摄主体运动(包括位移、视线运动)或交流所形成的一条假想线,它是

制约摄像机水平拍摄方向的界线。由视线方向和运动方向形成的轴线称为方向轴线，由相互之间位置（两个人物以上）形成的轴线谓之关系轴线。在一场戏的镜头调度中，摄像机位置的变动范围、相邻镜头的拍摄角度都受轴线的制约。否则给后期剪辑工作造成困难。

在方向性较强的人物或物体的拍摄中，往往存在着一条假想的轴线，摄像机要在假想轴线的一侧，即180°以内设置机位，以保证正确处理人或物体在画面中的方向。

2. 轴线分类

轴线可以是直线，也可以是曲线，大致包括运动轴线、方位轴线和关系轴线三种。

场景中两个或两个以上的人物之间的关系轴线是以他们相互视线的走向为基础的。在只有一个演员的情况下，关系轴线存在于他和他所观察的事物之间，一般不能超过关系轴线到另一侧去拍摄。在电影中，凡是需要明确人物之间以及人物和道具之间的空间关系的时候都需要轴线。恋人之间的深情对视，猎人瞄准一只小鸟扣动扳机，一个孩子被玩具吸引，在橱窗前恋恋不舍，所有这些都需要运用关系轴线的技巧。

轴线规律则是影视摄制中保证空间统一感的一条规律。它规定在用分切镜头拍摄同一场面的相同主体的时候，摄影的总方向必须限制在轴线的同一侧（如果轴线是直线，则各拍摄点应规定在这条线的同一侧的180°以内）。任何越过这条轴线所拍的镜头，都会破坏画面空间统一感，造成视觉方向的错误。如，驶去的火车又驶回来了，相对坐着谈话的人们不是互换了位置就是背对背或冲着一个方向说话等，即画面主体的运动方向或视线方向无缘无故发生改变，就是所谓的"越轴"、"跳轴"现象。

1）运动轴线

也叫动作轴线，指运动物体和其目标之间的假想线，是由被摄对象的运动方向构成的。利用运动轴线的原理可以将一个连贯的动作分切成若干片段，同时保持运动的连续性。电影的艺术实践证实：由若干片段将运动的典型部分拍下来，往往要比只用一个镜头拍下整个运动更生动，更有趣味。但是，在这种情况下重要的一点是：选定的摄影位置必须都在运动轴线的同一侧。如果把摄像机摆在运动线的另一侧拍摄一个镜头，那么，拍摄对象就会突然以相反方向横过画面，而这些镜头就无法正确地剪接起来。这并不意味着在电影中的运动就不能改变方向了，恰恰相反，在电影中运动的方向可以随时改变，不过任何方向的改变必须在画面上表现出来，使观众在看到演员突然向相反的方向运动时，不会莫名其妙。同时，越过轴线拍摄的方法也很常见，需要相应的技巧。

例如在图8-5中，一辆汽车从画面的右上方驶向左下方，有六台摄像机分别放置在汽车运动方向的两侧，从下方的六个方框图中的箭头所指的方向可见，1、2、3号摄像机所拍摄画面中的行驶汽车方向是一致的，但4、5、6号摄像机所拍画面中汽车的行驶方向与1、2、3号摄像机所拍画面是相反的。由此可见，当采用1、2、3号摄像机画面时，将这些位置上拍摄的不同景别的画面组接在一起，就能保证画面主体运动方向的一致，不会产生越轴的错误。或是采用4、5、6号摄像机画面，这些位置上拍摄的不同景别的画面组接在一起，也能保证画面主体运动方向的一致，不会产生越轴的错误。相反，在同一个场景内拍摄这辆汽车时，如果违背轴线规律，在轴线的两侧分别采用1号摄像机和4号摄像机机位，那么在1号机拍出的画面中，车向左行驶，而在4号机拍出的画面中，

车向右行驶,将两机拍出的画面直接组接在一起,就会造成"撞车"的现象,令人搞不清这辆车到底是向左开还是向右开。

图 8-5 运动轴线示意图

2）方位轴线

方位轴线是由静止的单一主体到它对面支点间的垂直线。以人来讲,则是处于相对静止状态的人物直视时的视线与其所看到的物体之间构成的轴线。所谓"相对静止",是指人物没有进行离开所处位置的较大幅度的移动,但不排除人物腰部以上的动作。方位轴线,通常是拍摄主体人物时应遵循的原则,即各分镜头的机位和拍摄方向须保持在这条轴线的同一侧。

例如,在图 8-6 的分析中,左侧上图是一个在红绿灯下正在朝画面右方向看的路人,那么连接的左侧下图就是看见的景象,左侧下图中的右侧是一个少女,将这两个镜头组接在一起,产生的效果是上图中的男子面向右(向右看),看见马路对面的少女面向左(向左看),观众就会明白这两个人是在互相观望。

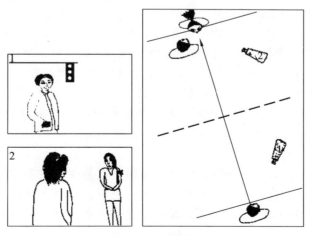

图 8-6 方位轴线示意图

又例如，在图 8-7 的两人交谈中，1 号机位画面中的男生视线是向右的，2 号机位画面中男生的视线是向左的，如果把 1 号机位画面直接组接 2 号机位画面，观众会对两人的方位和视线方向产生混乱，搞不清这两个人到底是谁在左边，谁在右边。

图 8-7　方位轴线的错误机位

3）关系轴线

指两个以上静态主体每两者之间的连接线。如果屏幕上出现两个主体，那么只形成一条关系轴线，拍摄各个主体的总方向必须保持在这条线的同一侧 180°以内。如果屏幕上出现三个以上的主体，那么每两个主体之间都可以形成一条关系轴线，主体越多，轴线也越多，拍摄总方向只能设定在每两条轴线之间的夹角之内。

关系轴线通常由画面人物之间的交流（如对话、对视等）线构成。需要指出的是，与方位轴线不同，关系轴线是依据两个人物头部之间的交流线设定的，与人物各自的视线方向无关。换言之，无论人物之间的位置如何改变（如面对面、背对背或一人在另一人斜侧面），或者视线方向改变，他们之间的关系轴线都不会发生改变。因此，无论两个人物对话的方向是何种状态，摄像时始终要依据两人头部之间的关系轴线，选择在轴线的一侧拍摄，这样才能防止越轴，从而保证画面中人物方向的正确性。

人物是电视图像中出现最多的影像，也是最能够引起观众注意的信息主体。观众看见人物时，最希望的是能够看见人物的脸和眼睛。在人物交谈中，当两人面对面视线成一条直线时，在关系轴线的一侧可以有三个顶端位置这三个顶端位置构成一个底边平行于关系轴线的三角形，机位分布在这个三角形上，构成以下所示的几种机位和画面效果。图 8-8 共有七个机位，其中 1 号机位称为顶机位，2 号和 3 号是平行角机位，4 号和 5 号是内反拍机位，6 号和 7 号是外反拍机位。

顶机位：机位处于三角形的顶端。画面同时表现两个人物，两个人物处于同一平面，所占画面空间相等。顶机位是交代环境和人物关系的一种角度，常常用来做一个场面开始或结尾的定位镜头。

平行机位：在关系轴线一侧设置的两个或两个以上视轴线平行的摄影角度。该角度所拍摄的画面往往只有一个人，画面效果是侧面影像。两个机位拍摄的景别经常是相同的用于并列表现不同的对象，带有客观评价的含义。两个人物方向相对时也可以用来暗示人物关系。

图 8-8 两人交流谈话关系线、大小三角图

内反拍:在关系轴线一侧两个方向相背的角度,机位处于两个人物之间。画面中只有一个人物的斜侧面影像,从摄影的角度讲,这个角度拍摄的人物影像立体感好,一般景别较小,便于细致地刻画人物的神态。

外反拍:在关系轴线一侧两个方向相对的角度,机位处于两个人物的外侧。画面中的人物可以互为前景或后景,具有明显的透视效果。画面主要表现面向摄像机镜头的人物,但由于两个人物同时纳入画面,也可以表现两人之间的关系。

上述顶机位、平行机位、内反拍、外反拍画面组合在一起,形成七个或更多可以提供全部剪辑所需要的摄像机位置。

上面介绍了三种最基本的轴线,然而在实际拍摄中,轴线并非总是单一出现,有时还会交叉出现,即出现"双轴线"甚至"多轴线"问题,只要根据物体运动方向的逻辑要求,选择运用好过渡铺垫镜头,就能编辑出脉络清晰的叙述段落。

（二）轴线原则

1. 轴线原则

拍摄人物访谈节目，两台摄像机都安排在人物关系轴线的同一侧，并采用"外反拍"或"内反拍"的方式来拍摄。既确保画面符合"轴线原则"，又得到较好的取景角度，人物有接近于正面的镜头。

2. 镜头的匹配

镜头的"匹配"是指上下镜头在连接时具有顺畅的、一致的或对应的关系，从而保持视觉连贯，符合人们日常心理体验，这种一致或对应关系通过人物的位置、视线、运动方向、动作等因素以及剪接点位置来体现。所谓"不匹配"，正是"匹配"的反义，是指上下镜头连接缺乏形式上的和谐以及内容上的连贯，镜头的造型因素之间的冲突对比明显，视觉的跳跃感和心理的间断感强。但是，如果镜头错位所带来的感觉可以被纳入一个可感知的结构中，那么在表达特殊含义情绪时，"不匹配"也可以被作为有效的技巧。

以两个镜头表现一个人骑马不断向前奔跑的内容为例，如果前一个镜头是全景，那么下一个镜头是中景，并且保持同一运动方向，这样的剪辑是"匹配"的；如果下一个镜头没有景别、空间位置的变化，似乎就是上一个镜头的重复，其结果是这个人好像在不断地周而复始，这是"不匹配"的剪辑，因为不符合生活逻辑，但是在表现人物心理的特殊情形下，比如梦境中，这样的不匹配恰恰是在实现一种情绪功能，是合理的。

例如图 8-9 中，左侧的上下画面中的人物都是在分割虚线的左侧，视觉中心不变，比较流畅，但是右侧两个画面的组接，视觉中心变化很大，会有跳动感。

图 8-9　上下镜头位置的呼应与匹配

1）位置的匹配

位置的匹配是指上下镜头的同一被摄主体在同角度或同方向变化景别时，要保持在上下画面中大致相似的位置上，而具有对应关系的不同主体应该处于相反位置上，以使内容间建立明确的逻辑关系。

电视画面的划分，根据主体所处位置的可能性，或是划为左、右两个区域，或是划为左、中、右三个区域，两个镜头的主体处于不同画面区域内，会形成镜头之间不同的对应关系。

上下镜头中的同一主体,在画面中的位置一般应该保持在画面的同一侧,这是最基本的镜头组接匹配原则。从视觉效果上看,镜头转换时,主体位置呈重合状态,视觉注意中心很容易地从上一镜头过渡到下一镜头,这样保持了视觉转换的连贯。如果违反这一规则,会使观众的视觉幅度变化加剧,甚至导致空间关系不明。比如,前镜头中主人公在画左侧与人交谈,后镜头中主人公则位居画右。这样不仅视觉变化幅度太,跳动强,而且会使人不明白,谈话者之间的空间关系究竟突然间发生了什么变化。

2)方向的匹配

被摄主体的运动方向、视线方向是体现画面方向性的重要因素。在利用视线因素时要注意视线方向应该合乎一定的逻辑关系。例如前一个镜头中的正在讲话的甲的视线是向左,而下一个镜头中正在倾听的乙的视线方向是向右的,这两个镜头连接在一起,那么这两个人的关系会使得观众感到困惑,他们到底是与谁在交谈,而如果前一个镜头中的正在讲话的甲的视线是向右,而下一个镜头中正在倾听的乙的视线方向是向左的,这两个镜头连接在一起显然更合理,两个人的交谈很清楚地展示出来。

这也就是为什么在表现两个人相对应的关系或采访中需要利用正、反拍镜头,即从一个人物的目光正对方向拍摄另一个人物,也就是,从后者的肩后侧拍摄前一人物的正面镜头(通常称过肩镜头),利用正反两个镜头可以很容易地看清每一个人的状况,同时也清楚地表现了呼应关系。

例如在图 8-10 的两人对话中,穿深色衣服的人是站在左侧的,机位 1、2、3 都正确地反映出这点,但是机位 4 由于在两个人的轴线的另一侧拍摄,使得画面中穿深色衣服的人出现在画面的右侧,如果中间没有其他镜头交代清楚,常常使得观众不明白,谈话者之间的空间关系究竟突然间发生了什么变化。

图 8-10 上下镜头方向位置的呼应与匹配

3. 越轴的技巧

轴线规律是建立正确的影视空间结构的重要概念,在影视叙述过程中显得尤为重要。在处理轴线时需要运用好轴线规律。华南理工大学南方新闻传播学院黄匡宇教授指出了几个造成越轴错误的原因:

(1)前期拍摄时出错。拍摄时,由于摄像师没有掌握好轴线规律,拍回的素材镜头

本身就存在拍摄方向不统一的情况。

（2）多机拍摄造成混乱。有些较大的场面（如联欢会、运动会、群众游行等）需要用多台摄像机从多个方位同时拍摄，如果摄像师事先没能协调好拍摄的总方向问题，各自为政，那拍回来的素材就可能产生某些越轴镜头，造成画面方向不统一。

（3）镜头剪接时出错。有时素材镜头本身的方向性没有问题，但在编辑时由于常常要打乱原来的镜头次序，拆散原来连续的画面或插入新的镜头，重新排列组合，一旦没注意镜头的方向性问题，就容易出现越轴的错误。

（4）借用资料画面时出错。编辑时经常会用到一些资料画面，如果其拍摄方向与正在编辑的画面不一致，也会造成越轴错误。

编辑的任务不是鉴别运动轴线正确与否，而是正确地把握轴线和校正拍摄时的越轴错误。如果拍摄的素材运动方向有错误，就要采取一些补救措施，使轴线自然地转换过来，也就是使越轴变得合理。

但有时为了寻求角度的变化，追求视觉的新颖，也会故意去突破轴线规则；或是无意中过了轴线拍摄，造成了画面空间上的不一致、不连贯，这时就要采取补救措施。越轴的方法和补救措施一般有以下几种形式：

（1）利用拍摄对象的运动改变轴线。拍摄对象在画面中改变了运动的方向，利用拍摄对象改变运动方向这一机会，下一镜头就可以按照新的轴线设置机位。

例如图 8-11，在人物 A 和 B 对话或活动的场景中，1 号摄像机和 2 号摄像机机位分别处于人物 A 和 B 轴线的两侧，所以拍摄的镜头不能直接组接。但是如果在 1 号摄像机开拍后的不久，让人物 A 活动走到（A）的位置，对于变化后的轴线，两台摄像机处于两个人物的同一侧，在前一个镜头的后半部分画面中，人物 A 和 B 的位置关系和后一个镜头中的位置关系相一致，镜头的组接不会产生越轴。

图 8-11 利用拍摄对象的运动改变轴线

另外，在拍摄一个运动对象时，可以让其中的一台摄像机表现出该对象运动方向的改变，然后再和轴线另一侧的镜头相组接。

例如图 8-12,1 号摄像机所拍摄画面一直等到被摄人物向左转弯后再组接 2 号摄像机机位的画面。

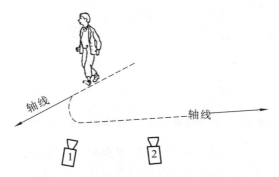

图 8-12　利用拍摄对象的运动改变轴线

（2）利用摄像机的运动直接越过轴线。摄像机在拍摄过程中利用自身的移动来改变原来的轴线,建立新的轴线。这种越轴方式在画面里会直接看见人物位置的改变、运动方向的改变、人物视线的改变、空间背景的改变。

例如图 8-13,1 号摄像机在 1 号机位开拍后不关机连续拍摄,并利用摄像机的运动直接越过轴线到与 2 号摄像机同侧的位置,因为在一个镜头中是允许摄像机运动越轴的,所以,观众从连续的画面中能够清楚看到这种由拍摄位置变化而引起的主体运动方向和位置关系的变化,然后再与轴线同一侧的 2 号摄像机机位镜头相组接,这样就不会有"跳轴"的感觉了。

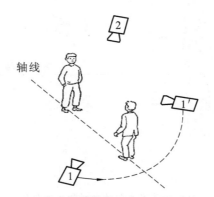

图 8-13　利用摄像机的运动直接越过轴线示例一

另外例如图 8-14,当被摄主体具有鲜明运动方向时,也可以利用摄像机的运动直接越过轴线。

（3）利用双轴线关系硬越轴。运动对象为两个以上时,利用运动轴线和运动对象所产生的关系轴线,在越过一条轴线之后,由另一条轴线来完成空间的统一。

例如图 8-15 中,并列行走的一男一女同向行走,两人之间产生了运动轴线和关系轴线两条轴线。就关系轴线而言,1 号机位和 2 号机位同在一侧;以运动轴线而言,1 号机位和 2 号机位互为越轴关系。这时摄像师越过了运动轴线,选择两人的关系轴线为主导轴线,完成镜头的调度和画面空间的统一。可以看到,虽然因不遵循运动轴线而产

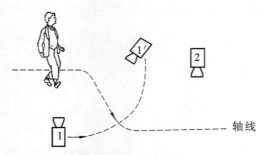

图 8-14 利用摄像机的运动直接越过轴线示例二

生了1、2两个镜头中运动画面方向的不一致,即画面1中两人的行走方向是从左向右,画面2中两人的行走方向是从右向左,但是却保证了1、2号两个机位所拍摄的画面中黑发人A和白发人B的位置关系相统一,即均是黑发人A在画面左侧而白发人B在画面右侧,如果越过关系轴线而遵循运动轴线,把2号机位设置在跨过关系轴线的两个人物的身后,与1号机位同在运动轴线的一侧,两个镜头中的方向感是一样的,在画面中都是由左向右行走运动,但是两个画面中黑发人A和白发人B的位置却发生了互换,在视觉上会有一定的跳跃感。相比之下,前一种情形即遵循关系轴线所拍的画面要比按照运动轴线处理给观众带来的视觉跳跃感小。

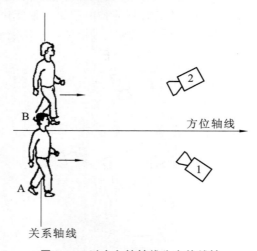

图 8-15 以方向性轴线为主的越轴

(4)利用仰角和俯角硬越轴。仰角和俯角在视觉上会形成向上的力和向下的视觉力,可以冲抵轴线关系产生的矛盾。

(5)利用景别的反差硬越轴。利用中近景和远景在视觉上的反差来缓解轴线关系的矛盾。

例如图8-16的左侧是中景画面,运动方向由左下往右上并且十分明显,组接的右侧画面采用远景,机车在画面中所占比例很小,运动方向是从右下往左上,与前一个画面的运动方向向背,但是由于采用了远景使得画面的运动感被大大减缓了,利用上下画面景别反差来缓解轴线关系的矛盾。

图 8-16　用景别反差硬越轴

（6）利用无明显运动方向的画面来间隔越轴画面。在运动对象的正面或背面拍摄，这些无明显运动方向的画面，可以用来间隔具有方向矛盾的画面。

例如图 8-17，摩托手的越轴是在 1 号机位和 2 号机位镜头中插入一个无方向性的摩托车手特写镜头作为过渡，实际应用中也可以采用插入一些环境空间中的实物特写作为过渡镜头。

图 8-17　用无明显运动方向画面硬越轴

例如图 8-18 中在碧波上划船的一对情侣，1 号机位画面是男右女左并向左划去，越轴的 2 号机位画面是男左女右并向右划去，如果在两者之间借用水鸟双飞的 3 号机位的特写画面作为过渡不仅能给画面语言赋予某种意境，同时也将越轴拍摄的镜头组接起来。

图 8-18　用视线方向越轴

（7）利用无明显观看方向的观众画面来间隔越轴画面。拍摄无明显观看方向的观众画面和场面，用来间隔越轴画面。

（8）利用观众的情绪来实现越轴的目的。利用观众不同方向的观看的画面，特别是那些情绪化的画面。

轴线规则是影视拍摄和表现中所特有的一个规则，违背了这个规则，轻则会给观众造成视觉上的怪异，重则会给观众造成理解上的障碍。如单人画面越轴会给观众带来视觉上的混乱，双人画面越轴会给观众带来空间位置上的混乱。所以在拍摄当中对轴线问题要给予足够的注意，避免因越轴给后期的编辑剪辑带来麻烦和困难。如果不慎越过了轴线，要注意及时发现并采取补救措施，避免留下更大的遗憾。

4. 轴线运用

（1）遵守轴线规则的画面，内容表现得合理，具有逻辑性。

（2）在叙述故事情节方面，遵守轴线规则的画面具有叙事的连贯性。

（3）观众观看遵守轴线规则的画面，视觉流畅，观看心理具有稳定性。

（4）遵守轴线规则的画面，节奏平稳、和顺；违反轴线规则的画面产生停顿、跳跃的感觉。

由于失误而造成越轴镜头，应在后期编辑时借助中性镜头、大特写、空镜头等来组接，作调整弥补的技术处理。大特写镜头因此也被摄像师和编辑们戏称为"万能镜头"。

二、三角形机位系统

（一）三角形机位系统

场景中两个中心演员之间的关系轴线是以他们相互视线的走向为基础的。通过图示很容易发现，在关系线的一侧可以有三个顶端位置。这三个顶端构成一个底边与关系线平行的三角形。主镜头中摄像机的视点是在三角形的顶端角上。三角形摄像机布局的基本规则，就是选择关系线的一侧并保持在那一侧，这是视听语言要遵守的最重要的规则之一。其主要优点是演员各自处在画面固定的一侧，每个镜头中都是演员 A 在左侧，演员 B 在右侧，如图 8-19。

在关系线的两侧都可各有一个三角形的摄像机位置布局。在大多数情况下，不能从一个三角形机位直接切换到另一个三角形布局。如果那样做，会把观众搞糊涂了，因为使用两个不同的三角形摄像机位，演员在画面上就没有固定的位置，演员在谈话中一会在画面左侧，一会在画面右侧。

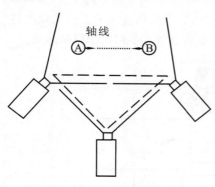

图 8-19 三角形机位系统

（二）总角度

仔细观察三角形中的三个机位可发现，这三个

机位均形成双人镜头。在表现对话的过程中,通常会从这三个机位中挑选出一个,作为一个场景总的拍摄方向,为了保持空间关系的完整统一所规定的全景角度决定了其他镜头的大致机位,这个机位就叫做总角度。

总角度的形成和确定要受到以下条件的制约:

(1)总角度由全景来完成,决定了其他中近景的大致方向。无论总角度在什么位置,它必须是一个全景镜头,只有全景镜头能够充分说明参与对话的人物关系以及这些人物和环境的关系。

(2)总角度的选定要受到景和光线的制约。

(3)总角度的选择受到演员调度的制约。

(三)双人对话的典型机位

在按照轴线的方法表现双人对话时,通常会出现 9 个比较典型的机位,其中各个机位拍摄出的效果如图 8-20 所示:

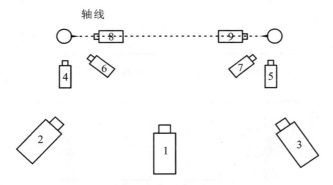

图 8-20　由三角形原理形成的 9 个机位

(1)外反拍角度,图 8-21 中 2 号和 3 号机位,前景的演员背对着镜头,处于后景的演员在此时是画面表现的主体。

(2)内反拍角度,图 8-22 中 6 号和 7 号机位,内反拍镜头只表现一个演员,将摄像机放在两个人物之间,两个镜头的机位方向基本相背,各拍一个人物,这一效果表现了镜头外的那个演员的视点。

在画面上,反方向的内/外反拍摄像机位置提供了一种可以称为"数量对比"的情况,因为外反拍位置表现的是全体,而内反拍位置却只表现一部分,这就为表现手法提供了变化。

(3)骑轴镜头,图 8-23 中 8 号和 9 号机位,骑轴镜头属于内反拍角度一种极端的位置,将摄像机放在轴线上,两个人物之间拍摄,此时拍摄的画面为演员的正面镜头。

(4)平行镜头,图 8-24 中 4 号和 5 号机位,摄像机平行于演员进行拍摄,此时拍摄的画面是演员的侧面,平行位置只能各拍一个演员。

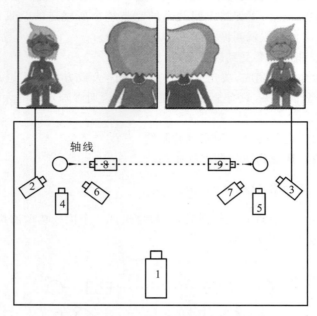

图 8-21 外反拍角度机位及画面效果

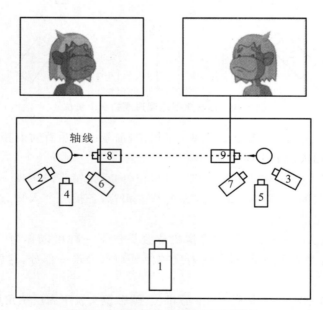

图 8-22 内反拍角度机位及画面效果

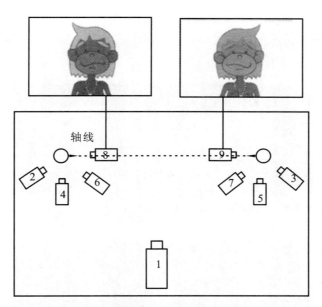

图 8-23　骑轴镜头机位及画面效果

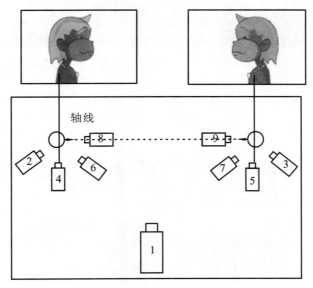

图 8-24　平行镜头机位及画面效果

（四）双人对话机位的具体应用

1. 演员肩并肩

在有些情况下，两个角色排成一条直线，最常见的情景是两个人物坐在一辆行驶的车子前座上。此时两个角色之间的对话会采取肩并肩的位置。两个演员排成一条线，就有一种共同的方向感——全向前看。这时用轴线拍摄可以很好地表现他们之间内在

的联系并且清晰地展现两个角色的位置关系。

下面是一些在此情况下经常使用的拍摄角度。外反拍角度可以清楚地看到两个人物和他们的位置关系，如图 8-25。

图 8-25　利用两个对称的外反拍角度拍摄的双人肩并肩画面

将摄像机置于对话者之间的内反拍角度可用于表现其中某个人物的形象。也可以用平行的镜头从人物的正面拍摄，这时候画面出现两个面对镜头或背对镜头的人物，如图 8-26。

图 8-26　将摄像机置于对话者之间的内反拍角度

2. 演员一前一后

当两人同乘一匹马，同骑一辆自行车或摩托车，以及乘独木舟时，他们被迫处于一种固定的姿势来进行谈话，前面的人经常转过头来用眼角看后面的那个人。在这种情况下，往往从单一的摄像机位置用一个双人镜头来表现。然后，在同轴位置上向前移动摄像机，就可拍摄这两个人的单独镜头。最终的剪接往往是双人镜头和单独镜头的交替使用，如图 8-27。

图 8-27　演员一前一后时，可以从单一的摄像机位置用一个双人镜头来表现

3．在电话里交谈

两个演员在打电话，只能单独拍摄，然后交替地剪辑来表现他们对话的过程。这种情况看起来和关系轴线没有太多的联系，但是实际上，许多导演都会让两个演员面朝相对的方向。也就是说，假设这是两个人在同一空间的谈话，然后按照轴线的方法去表现对话。这样做的优点是可以造成正常谈话的感觉，加强对话双方的交流感。影片《天生一对》中有两个相连接的镜头，注意主人公脸部面朝向相对的方向，如图 8-28。

图 8-28　两个相连接的镜头

(五) 三人对话

1. 将三人对话处理成双人对话

许多三人对话都被简化处理成双人对话，当一个演员站在一侧，而另外两个演员同时站在另一侧，这三个人之间的交流只有一条轴线时，参与谈话的人数增加了，但是存在于人物之间的轴线没有增加，在这种情况下，三人对话场面和双人对话的表现方法是一致的。

下面的方法是一些常规的拍摄三人对话的方法，可作为初学者开始学习三人对话分镜头的参考。

（1）先用一个交代镜头交代全体，即本书上面提到的总角镜头。在常规的电影中，总角镜头往往多次出现在对话段落中。按一般习惯，这个镜头用在场景的开端、中间或结尾处。

（2）用内反拍角度重点表现其中的某一个演员，这个单独的演员往往是此次谈话的主角。

（3）用内反拍角度拍摄另外两个人。

（4）用外反拍角度拍摄一个演员。此时可以使用过肩镜头，用以和上次拍摄这个演员的画面进行区别。

（5）回到总角镜头。表现对话的结果或者人物的运动。

2. 多条轴线的处理方法

三个人呈三角形排列会形成多条轴线。处理多条轴线时可以采用内/外反拍的方法，先利用一个外围镜头表现出三个人之间的位置关系，然后将摄像机放在三个人的中心位置依次拍摄三个人的单人镜头，这样就能够清晰地表现对话者之间的相互关系。

图 8-29 中 1 号摄像机在三个外围拍摄了三个人的全景，右图中 2 号摄像机在三个人所围成的中心位置拍摄其中一个人的单独镜头。

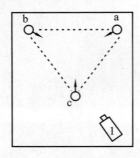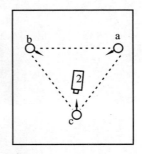

图 8-29　多条轴线处理

在这里补充一点表现三人对话的经验。如果三个演员都是站着的，进一步的变化可以让一个或两个演员坐着，或者把他们安排在多层的不同高度上。这种微妙的变化，包括人物之间不同的空间距离的变化在内，将有助于弥补那种过于呆板的画面构图，这在直线形平面布局上是容易产生的。

第八章 电视空间构成与场面调度

（六）四人或多人的对话场面

1. 多人对话的分区

表现两三个人的静态对话场面的基本技巧也适用于表现更大的人群。但是，四个人或者是更多的人同时进行对话的情况是罕见的。其中，有意无意地总有一个为首的，他作为一个主持人，将观众的注意力从这个人转到另一个人身上，因而，对话总是分区进行的。在比较简单的情况下，一个或者是两个讲话的主要人物只是偶尔被他人打断。

在这样一组人中，如果让一些人站着，另一些人坐着，整个构图呈三角形、方形或圆形，这样做可以突出一群人中的任何一个。在舞台上这种技巧通常被称为隐藏的平衡。一群坐着的人是由一个站立的形象来平衡的，反之也是如此。如果有些人比另一些更靠近摄像机，那就加强了景深的幻觉。在表现一组人时，为了突出其中的重点，布光的格局也起着重要的作用。按常规是主要人物照明较亮，其他人则照明较暗，虽然看得见但处于次要地位。

2. 多人对话具体应用

（1）使用共同的视轴，将多人对话当成双人对话来表现；
（2）围桌而坐的人；
（3）一个演讲者面对一大群人。

第三节 多人对话场景的调度

电视场面调度是在戏剧场面调度和电影场面调度的基础上发展和完善起来的，是电视编摄人员反映现实生活、突出主题思想、完善画面造型的一个强有力的手段。

电视场面调度相比电影场面调度而言，既有一定的联系，同时也有很大的区别。电影场面调度是以演员调度为核心的，但对电视节目特别是纪实性节目、实况直播性节目来说，镜头调度是关键，一般要以镜头调度的灵活性、动态性去弥补人物调度的不足。

电视场面调度必须考虑镜头互相匹配的问题。在实际拍摄过程中，对前期拍摄（如机位位置、镜头运动等）和后期编辑（如镜头组接、方向性的统一等）都将产生重要影响的两个问题是：轴线关系和如何利用三角形原理。

场面调度，原是一个戏剧艺术的专业术语，自从电影和电视将场面调度引入到影视艺术领域中来，一方面吸取、借鉴了戏剧场面调度的经验和做法，另一方面也依据影视艺术的优势和特点将其不断丰富和发展，使其在内容上、形式上都与原有的戏剧场面调度有了很多不同之处。

作为一名拍摄电视画面、创作电视节目的专业人员，摄像师应该运用所掌握的一切造型表现技巧，积极恰当地进行场面调度，将其作为反映现实生活、突出主题思想、完善画面造型的一个强有力的手段。

一、场面调度的源流

"场面调度"一词出自法文,其法文原意是"摆在适当的位置"或"放在场景中"。场面调度用于舞台剧中,有"人在舞台上的位置"之意,指导演依照剧本的情节和剧中人物的性格、情绪,对一个场景内演员的行动路线、站位姿态、手势、上场下场等表演活动所进行的艺术处理。比如,演员是站在舞台中央,还是走到前台边缘,是站着表演,还是坐着表演,等等,这些舞台表演动作的总和即为戏剧艺术中场面调度。

而影视艺术中的场面调度,则在舞台戏剧的基础上得到了广泛而深入地补充和发展。就电影艺术而言,电影场面调度是指演员的位置、动作、行动路线及摄像机的机位、拍摄角度、拍摄距离和运动方式。电影场面调度的方法多种多样,常见的如纵深场面调度、重复性场面调度、对比性场面调度、象征性场面调度等,形成了电影画面的不同造型、不同景别,揭示出剧中人物关系及其情绪变化,获得不同的银幕效果。电影场面调度的内容和范围,已远远超过了舞台场面调度的局限。电影场面调度的核心是演员调度,但它又是通过镜头调度来体现的,目的是以画面中的人物表演,表现一场戏的内容和主题。

电视艺术自诞生伊始,就继承和发扬了戏剧舞台场面调度和电视场面调度的优良传统,并在实践中,逐渐形成了适合自身特点的操作方式。

总体而言,电视节目中,除了电视剧等,与电影有较强的共性以外,占有相当比例的新闻纪实类节目、现场直播节目等,则与电影相比有着明显不同的性质和特点,在场面调度上也产生了一些区别。不能因为影视场面调度的一些共同特点而忽略了这些区别,盲目搬用电影故事片的调度方法,对生活中的事物大加摆布,搞违背生活真实的"导演"和"调度"。电视场面调度包括人物调度和镜头调度两个方面,借助于摄像机镜头所包含的画面范围、摄像机的机位、角度和运动方式等,对画框内所要表示的对象加以调度和拍摄。比如,拍摄一条生产新闻时,虽然不能像拍电影那样,随意挑选和安排工厂的实景和生产状况,但是却可以通过摄像机拍摄角度和拍摄对象的精心选择,来获取最富典型性和表现力的画面形象,即通过对镜头的有效"调度"获取最佳的"场面"。

再比如,在演播室里,拍摄嘉宾和主持人的对话、交流的内容时,如何安排出镜人物的座位、朝向、距离,怎样设置摄像机和设置多少台摄像机去拍摄所需画面等等,都是场面调度的具体内容。就电视节目的整体内容来说,电视场面调度往往更注重于通过积极主动的镜头调度,弥补人物调度的不便、不足或具体调度上的困难。特别是在电视新闻、纪录片等节目中,对所拍对象的人为导演和有意摆布是与真实性原则格格不入的,自然不能划入所谓"电视场面调度"的范畴。

此外,电视场面调度与画面构图也不能等而论之。应当说,场面调度是对拍摄现场中的人物(如果可能调度的话)和镜头(如机位、角度、景别等)的总体设计和安排;而画面构图则总是在拍摄现场确定的,是在已确定后的场面调度基础上产生的,是对调度停当后的被摄对象的视觉表现形式。可以说构图要最终体现和反映场面调度的结果,场面调度最终会落实到视觉形象的构图安排中。虽然并不排除在拍摄现场的构图过程中对场面调度的即兴改动,以及对某些突发情况的紧急应变,但应明确:电视场面调度包

括人物调度和镜头调度两个层面,与拍摄时的构图环节不应混淆,这两者之间是既相区别又有联系的。

二、电视场面调度

电视摄像在造型表现上的功能和作用,要借助于摄像人员对这些特点和表现手段的合理而充分地运用,这样才能在画面中把被拍摄对象表现得简洁明快而又鲜明突出,也才有可能把主题思想和创作意图加以可视化的表现和延伸。

电视场面调度可以按照摄制人员的意图,调动有利内容和主题表现的各种积极因素(人物、镜头)简练而突出地表现出人物和事件相互联系的时间和空间,创造出典型的、富有概括力的视觉形象,并且能够使这种画面表现形式更加真实自然、富有创意,从而活跃并推动观众的联想和想象,满足观众的审美享受和欣赏要求。有人说,电影场面调度是摄影师和导演"对画框内事务的安排"。从某种程度上说,电视场面调度也是对可能或已经进入框架内的被摄对象的"安排"。当然,这种安排在很多情况下,是要求摄像人员对自己(实质是镜头)的拍摄角度和拍摄方式进行选择和"调度"(如新闻、纪录片、体育比赛现场直播等)。比如,调整机位,以从不同侧面拍摄画面主体,采用运动摄像以表现被摄对象的运动等等。可以说,电视场面调度是一个对画框内的画面形象和视觉效果进行安排和统筹调度的系统工程。场面调度得好,画面主体的表现就可能更突出,画面信息的传递就可能更充分,主题思想和创作意思的表达就可能更为鲜明而深刻。场面调度得不好,就可能妨碍了观众对画面内容的欣赏和理解,在后期编辑时,可能出现镜头轴线关系混乱等导致画面无法组接成片。

例如图8-30,一个人开车回家,下车,走上台阶准备开门时发现公寓门钥匙遗留在车内,随后返回,在车内和车门外附近找寻钥匙,再返回到台阶,开门进入公寓的一段场景,摄像师为了细致地刻画该场景中人物的心理反应,设置了A、B、C、D、E、F、G 7个机位。如何在这7个机位中拍摄什么景别,运用什么拍摄技巧,人物的运动走向等等都构成了电视场面调度的重要内容。

图8-30 场面调度的机位设计

电视场面调度包括人物调度和镜头调度两个层面的内容。在电视节目的拍摄过程

中,除电视剧、音乐电视、电视歌舞节目、电视小品等艺术表现性节目的人物调度,与电影的演员调度有很多共性因素,也强调通过人物的位置安排、运动设计、相互交流时的动态与静态的变化等造成不同的画面造型之外,在大量的在线纪实性节目中,更多的是以镜头调度的灵活性、动态性,去弥补人物调度的不足,特别是在新闻节目中,不能为了某些人为原因进行所谓的"表演"而违背真实性原则。即使在电视节目制作中,经常会碰到主持人的站位、行走路线的设计,出镜记者在拍摄现场的选位、采访路线的安排等,也与带有表演性、假定性的电影有很大的不同。应该说,电视场面调度中的镜头调度才是重点和关键,也是电视摄像人员应当钻研和总结的难点和要点。镜头调度是指摄制者运用不同的拍摄方向(如正、侧、斜侧、后侧等),不同的拍摄角度(如平、斜、俯、仰等),不同的拍摄景别(如远、全、中、近、特等),不同的镜头运动(如推、拉、摇、移、跟、升、降等,固定镜头亦算),获得不同视角、不同视域的画面,表现所拍的内容和作者的意图。以镜头调度为基础,结合特定范围内的人物调度,使得摄像机和被摄对象可以同时处于运动状态,使得被拍摄的时空得以连续不间断地表现,从而构成了电视的场面调度。本书是以电视摄影造型为主要内容的基础教材,因此讨论的主要篇幅也将放在镜头调度上,在后面还将针对实践中一些经常遇到的场面调度问题,详细加以举例说明。

与戏剧艺术的场面调度相比而言,电视场面调度具有以下一些特点:

(1)电视场面调度是针对活动的观众视点设计的。电视场面调度克服了摄像机固定、视距不变的局限,可以引导观众从不同的距离、不同角度和不同视野,去观看画面中的形象和内容。舞台场面调度有这样一个前提,即针对剧场中坐在固定位置上的观众的观赏而设计,观众只能从某一视点上看到舞台上的演员表演。而电视场面调度将凭借摄像机镜头的运动变化,而改变画面框架中被摄对象的大小、方向、面积、角度等,这实际上也就改变了观众的固定视点。

(2)电视场面调度不受时空的制约。舞台场面调度仅限于舞台空间,电视场面调度则是面向广阔的现实生活。看戏剧的观众被当做是舞台的"第四面墙",所以实质上舞台调度的空间只有三面,而电视场面调度的空间则是全方位、多角度、立体化的,不受"第四面墙"的局限。

(3)与舞台调度相比,电视场面调度丰富了人物调度的内容,增加了镜头调度。特别是变焦距镜头和运动摄像方式的普遍使用,各种升降、遥控等辅助拍摄装置的日益成熟,使电视场面调度呈现出令人眼花缭乱的局面,具有舞台调度难以比拟的复杂性、多变性。舞台场面调度只能限于台上有限的空间内,即便现代化的多变灯光装置、道具、转台等也无法突破这一限制。然而摄像机的介入,从根本上改变了舞台调度的时空限制,观众可以在屏幕时空中多视点地观赏同一对象,还能够获取平常生活中无法实现的视觉感受。比如说,在足球比赛的现场直播过程中,有的摄像机镜头吊挂在守门员身后的球门四角,使得观众能够从一个极具冲击力的视角,反复欣赏皮球入网的决定性瞬间。近些年来,电视屏幕上出现了日益复杂多变的画面造型效果和新的景别样式,再加上景别的两极拓展,电视场面调度真可谓能够做到"上天入地"、"观察入微"了。比如,显微摄像早已进入到肉眼凡胎"视而不见"的微生物世界,航摄镜头令观众眼界大开,等等。

第八章 电视空间构成与场面调度

（4）电视场面调度具有一定的强制性。与舞台调度观赏时的选择性相比，电视场面调度具有很大程度上的强制性。戏剧导演所进行的场面调度是想方设法让观众去关注舞台上的某些表演，但观众也有比较充分的自由，他可能注意主角的表演，也可以观赏配角的演出，甚至还可能盯着某件布景或道具。而电视场面调度必须以镜头画面作为基本表意工具，摄像师在镜头中选择什么景别，观众就只能收看到什么画面，比如，拍摄了演讲者的面部特写，你就无法从画面中看到其手部动作。摄像师拍什么，观众才能看到什么；摄像师怎么去拍，观众也就只能看到怎样的画面形象，观众的选择自由实质上已被场面调度所取代。因此，这就要求摄像人员在拍摄现场处理场面调度时，具备积极的敬业态度和高超的艺术水平，想观众之所想，拍观众之所欲看，能够以精确、到位的场面调度和画面语言表现内容和主题。而不能消极被动，拍到什么算什么，拍成啥样是啥样，并以此作为自己表现乏力、缺少热情的借口。

场面调度是摄像师塑造画面形象，进行画面空间造型的重要手段之一，是摄像师的一种有力的造型语言。无论是拍摄电视剧，还是担任大型晚会的直播摄像，无论是拍摄一部电视纪录片，还是拍摄几分钟的电视新闻，场面调度都是影响到镜头组接、内容表达、形象塑造等的重要因素。电视场面调度的作用主要表现在以下方面：

（1）运用多种调度，丰富造型形式。电视场面调度的镜头调度是画面造型的重要环节之一，通过摄制者有意识、有目的的镜头调度，能够丰富画面语言和造型形式，增强电视画面的概括力和艺术表现力。有人说1000个读者就会出现1000个哈姆雷特。同样，对同一个内容和主题，由于摄像师的水平和能力不同，也可能产生不同的场面调度，拍摄到不同的电视画面。比如说，拍摄同一个军乐队的表演方阵，摄像师不同，镜头的调度也可能不一样：有的可能从某一个军乐手拉出成整个乐队的全景画面，有的则从乐队全景推成某个乐手的中景画面，或许有的会拍摄一个从一侧到另一侧的摇镜头，或许还有的摄像师跑到附近的高楼上，想方设法拍摄一个类似于航镜头的俯拍画面，等等。可以说电视的千姿百态，与场面调度的丰富多样有着直接关系。

（2）渲染环境气氛，营造特殊意境。场面调度可以创造特定的情景和艺术效果。电视画面是通过视觉形式来传递信息、表达情感并感染观众的，而场面调度可以运用多种造型技巧组织画面形象，使其达到一定的情绪化效果，通过镜头运动和画面形象来外化和营造特定的情绪和氛围。比如说，当表现电视剧中某人的极度震怒时，可以将其在画面中的形象从较大的景别推成面部震惊神态的特写画面，这种镜头急推运动的调度是与人物在特定情境中的情绪变化相吻合的。再比如，常以远景、全景景别的画面来交代客观环境、渲染环境氛围，像远山小村、晨曦中苏醒的都市、沸腾火热的施工现场等。除镜头调度因素外，对情绪或情感的负载物的调度，也能够用以营造一定的画面效果，比如，雨水常常用以营造缠绵、哀怨等意境，舞台上的纱巾、彩绸也常被调度到画面中，充当视觉抒情元素等。在纪录片《龙脊》中雨景的场面调度和画面拍摄是非常成功的，摄制者通过大量雨中景物，如屋檐滴水、梯田积水、雨中山村等，在视觉上强化和表现了骤降的大雨和雨中的龙脊，使得整个画面仿佛都被雨水"泡"过一般，变得"湿漉漉"的，与片中的山中孩子求学求知的举步维艰的情境非常贴切，环境氛围在这里通过画面形象给予了很好地渲染和传达。

（3）组织镜头语言，形成完整印象。场面调度可以通过一系列不同角度、不同景别的画面，作为蒙太奇镜头表现被摄人物活动的情景和局部细节，并经由这些画面的组接，形成人物活动及事件过程的完整形象。作为电视画面语言的基本单位，不同的画面可以表现不同的内容，传递特定的信息，并通过一组画面的相加（组接）产生"1＋1＞2"的意义。以拍摄电视新闻为例，当摄像师拍摄一则会议新闻时，一般都会通过镜头调度，拍取这样一些画面：会场的大全景画面，会标的特写画面，主席台上的领导的全景画面和个人小景别画面，与会者的画面（如群体镜头、个人笔记会议内容的镜头等），主席台上领导发言的中小景别的画面等。经过将这些画面的有意识组接，辅以解说词和同期声，就能够向观众传达一则新闻：什么单位，什么级别的什么人，在何时何地开了一个什么主题的会，在会上有什么领导，做了什么内容的发言。当摄像师用电视镜头去记录生活、表现生活时，所谓"纯客观"的自然主义的"有闻必录"，是不现实的，也是完全不可能的和不必要的。摄像师可以通过一定的场面调度，组织好用于表现被摄人物和活动的镜头语言，既能够省略事件发展的繁琐，无意义的一般流程，又能够广泛而明确地表现事件发展的任何局部，因此，就能够使得与观众见面的节目内容集中、紧凑而简洁。同时对那些意义重大、影响深远，或是能够引起观众强烈兴趣的事件，还可以通过多视角、多景别的镜头调度，加以全方位的再现，从某种程度上说是用组接起来的镜头画面"延伸"了事件的时间。比如，奥运会体操比赛的现场转播时，由于现场的机位设置合理，因此得以从不同的角度来拍摄运动员的比赛动作，景别或大或小，镜头或俯或仰，即便是现场的观众也难以像电视观众那样，获取如此丰富的视觉感受。短短几十秒乃至几分钟的体操比赛，仿佛在力和美的画面展示中得到了延长，而且，成绩突出的选手在比赛结束后，还可以在重放镜头中，从不同视角重新欣赏那些高难动作，或精彩场面。电视观众完全可以通过连续的电视画面得到现场比赛的完整、清晰甚至是拉长延伸的印象。可以说，如果缺乏高度有序的场面调度，这一切都将受到影响。

（4）把握节奏变化，体现节目特色。通过场面调度所形成的镜头景别大小、镜头长短、镜头运动速度快慢的变化，以及对被摄对象的静态造型、动态造型及动作速度等的把握，可以实现对节目整体节奏感的轻重缓急的控制，表现出明显的节奏变化。就以中央电视台的两个节目的片头为例：《新闻联播》的片头在雄浑铿锵的国歌声中，拍摄了天安门广场上的国徽、国旗及人民大会堂等标志性建筑，56个民族青年男女、蜿蜒曲折的万里长城，等等。画面形象和镜头运动的速度、方式不仅与内容相呼应，而且其节目节奏感也与国歌的旋律节奏相契合，与《新闻联播》栏目定位的庄重严肃相适应，可以说其节奏和变化是中速的、匀速的。而面向老年人的专门性栏目《夕阳红》的片头，则显然有所不同：画面中是朝阳中悠闲地打着太极的老者，与孙子静静地下着围棋、享尽天伦之乐的老者，与老伴惬意地跋山涉水携手相游的老者，等等。让人们仿佛觉得整个片头节奏要比平常情况"慢了半拍"，镜头调度和人物调度都显得舒缓平和，其节奏感是慢速的、匀速的，这也与老年人生活意境的安详稳健相吻合。从对比中可以看到，《新闻联播》的片头与《夕阳红》的片头，内容不同，节奏各异，能够从编摄者有意识、有目的的场面调度中反映出来。而在一些体育性栏目、青年性栏目的片头中，常常会通过镜头运动和后期编辑形成快速度、强冲击的节奏感，这种处理也体现出了栏目定位和内容特点。

第八章 电视空间构成与场面调度

此外,创造者通过镜头运动由快到慢,或者由慢到快的变化,镜头焦点由虚到实,或者由实到虚的变化,画面景别由大到小或者由小到大的变化等,可以在一个节目整体中,实现不同段落的不同节奏变化。

(5) 刻画人物性格,揭示内心活动。在电影场面调度中,场面调度担负着传达剧情、刻画人物、提示其内心活动的任务,虽然这一切都建立在演员表演的基础之上。同样的,在电视剧、电视小品节目中,场面调度也能够很好地表现人物性格特点,为凸显人物心理活动服务。比如,在国产优秀电视连续剧《凤凰琴》中,创作者注意吸取电影纵深场面调度的经验,多次让主要演员处在室内的前景位置上,然后再将其他演员和山村学童安排在门外、窗外的表演区中;前景的演员并无台词,而是观察或探听窗外他人的言行,观众通过前景演员的表情神态和举止动作,完全可以想象或猜出"他"此时此刻的内心活动。这样的人物调度,不仅丰富了画面造型语言,而且比在一些劣质电视剧中见到的主人公动辄"喃喃自语"以抒胸臆的手法高明得多。其实,不仅是在电视剧中,即便是在电视纪录片中,依靠合理到位的镜头调度,也能以造型语言传达出人物的心理反应,起到一半语言文字无法代替的作用。比如,在大型多集农村纪实性专题节目《收获》中,有一集反映某深山密林中的小村人家开山凿路的《现代愚公故事》,当记者采访村党支部书记,听到原村长和原赤脚医生在开山时因公殉职的情况时,老支书睹物思人流下了激动的眼泪,竟至哽咽难言,摄像师这时退远了距离,拍摄下这样的画面:老支书蹲在尚未凿完的山壁下面,抽着闷烟,前方是百丈深渊,上方是一角青天,老支书佝偻的身影,仿佛沉浸在浓得化不开的悲思之中。这里的镜头调度自然而和谐,给出了观众去体味和感受老支书沉痛心情的想象空间,可谓收到了"此处无声胜有声"的画面效果。

(6) 拓展时空表现,感受客观真实。通过运动摄像的场面调度方法,有助于形成长镜头纪实性拍摄。针对电视场面调度的不同情况,有人将其分为固定角度的场面调度和运动摄像场面调度两类。前一种情况是指摄像机用一系列固定角度、不同景别的画面来表现被摄对象。而运动摄像的场面调度方法,则依靠摄像机的运动来展现时间的情节和人物的活动,能够广阔地表现时间和空间的关系,使画面内容显得生动自然而真实。这种调度方法可以补救人物调度的不足,或调度的困难,是新闻纪实性节目中表现人物活动的积极有效的办法之一。比如,中央电视台《东方时空》中的《生活空间》栏目,为了凝练、集中而又真实自然地表现"老百姓的故事",常常运用运动拍摄,跟拍被摄人物的生活场景、工作情况和业余活动等,有不少都形成了连续不断的具有蒙太奇意义的长镜头。长镜头的成功运用,在较大程度上依靠摄像师积极主动的镜头运动去记录和反映生活,较少人为导演摆布的"嫌疑",能令观众感受到更强的客观真实性。此外,在新闻中使用类似长镜头原理去拍摄,也有人将其称为"无剪辑拍摄",因为他不用后期编辑画面。

(7) 统筹有序调度,增强转播效果。在现代的大型运动会、综艺晚会及演播室节目等的转播制作过程中,统筹有序的场面调度是极其重要的工作环境之一。从现实情况来看,电视节目的内容越来越向多元化的方向发展,特别是一些直播性节目的大量出台,将电视这一传播媒介的优势和特长发挥得淋漓尽致。就拿近几届夏季奥运会来说,赛会筹办者的一笔主要的经费就是电视转播权卖出后的巨额收入。随着电视的介入,

电视摄像

电视观众越来越多的是坐在家里观看奥运会、世界杯足球赛的赛场风云,欣赏歌舞明星的精彩演出,同时也对电视转播的水平提出了更高的要求。要想让观众欣赏到更满意的画面,除了大量艰苦细致的工作要深入开展之外,其中一个很重要的环节就是竭尽所能地搞好节目转播现场的场面调度工作。电视场面调度得怎样,将会直接影响到各种开幕式、晚会等的"屏幕形象"。因此,当今电视场面调度的内容和形式也变得愈益丰富和复杂。比如,在美国职业篮球赛(NBA)的决赛中,单场比赛的转播摄像机数多达24台甚至更多,为了让电视观众看到他想看的一切,电视转播工作者对镜头的调度简直到了挖空心思、不遗余力的程度,包括越来越多地运用了遥控吊杆式摄像机等高科技装备,难怪人们说NBA的篮球水平举世无双,NBA比赛的转播水平更是全球一流。因为电视观众终究是要靠电视画面来了解现场实况的,只有通过最有效的场面调度拍摄到最佳现场画面,才能给观众带来更为接近实际的视觉冲击和美感享受。以我国电视观众老幼皆知的"中央电视台春节联欢晚会"为例,抛开导演对舞台布景、灯光、演员走台、晚会节奏等的精心设计不谈,就能够对除夕之夜"电视晚宴"的镜头调度的工作分量略窥一斑。

概而言之,就像修屋筑厦必须先设计好建设图纸一样,电视节目的拍摄也应该建立在积极有效的场面调度的基础之上。电视场面调度就如同是节目设置的指挥图,以最大限度地调动拍摄现场允许调动的人、机因素,通过更典型、更理想的画面,形象地表现内容和主题。电视剧类场面调度和新闻纪实类场面调度是比较常见的两种类型,前者可以导演、安排,对调度本身进行重复和改动;后者强调选择和抓取,只能在现场对真人真事和真实活动进行"一次性"的场面调度。作为一名优秀的电视工作者,既不能完全照搬电影场面调度的手法,人为摆布或表演生活事件,搞违背真实性原则的弄虚作假;也不应单纯"再现",不讲造型,不求美感,造成画面的不典型、不到位、不凝练。特别是电视摄像人员,还应认识到电视场面调度是自己优化造型语言,反映现实生活,突出主题思想的有力工具;认识到镜头调度是弥补调度不足之处的有效手段,在实际拍摄中加以灵活而恰当地运用。如何将各种场面调度的技巧综合起来,为人们获得内容与形式高度统一的画面服务,是一个值得在实践中继续认真摸索和总结的课题。

三、多人对话场景的调度

(一) 一个人物

对于一个人物的拍摄,所形成的完美镜头几乎都是标准的。在拍摄时,一个人物在画面中的位置及景别的大小,会给别人带来不同的视觉印象;而在镜头的配合问题上,也可以帮助摄像师安置摄像机的位置以及选择正确的拍摄方法;如果人物发生运动,摄像师还能够理解到轴线原理,看到越轴现象带来的镜头效果。可以说,对于一个人物的全部摄影镜头包含了所有镜头类型变化的基础。

一个静态的人物,最能够吸引或引起观众注意的是他的头部和脸,而脸部最能让观众产生兴趣的又是人的眼睛,因此,能够让观众产生强烈心理震撼力并且印象深刻的镜头就是面部表情以及眼睛的特写或大特写;而诱发观众对人物产生好奇心的镜头是人

 第八章 电视空间构成与场面调度

物胸下线以上的近景镜头;大腿根部以上的中景镜头则是突显人物性格特征及个性特点的镜头,这时,观众仍能看清人物的表情,人物的仪态也能显现一部分;全景镜头将人物脚部也包含进去,观众看到的是一个人的全貌,身体概况,体态与姿态;远景则是将人物放进环境背景之中。

在拍摄一个静态人物的两个相连镜头时,还要注意匹配的原则。因为电视屏幕是一个固定的平面,如果一个人的全景展现在屏幕的左侧,那么切换到同一视角的近景时,他也必须处在屏幕的同一侧。否则,屏幕上就会出现视觉上奇怪的跳动。除了位置的匹配外,还要注意视线的匹配,朝一个方向看的人物,在下一个镜头中,视线方向也应该是一致的。

位置没有变动的人物一旦有了向前或向左右的视线,摄像师就可以以它为轴线运用三角形原理来安排机位。拍摄时,摄像师应注意根据人物视线的变化对摄像机位进行调整,防止越轴现象的发生。人物的视觉对象可以用来作为主要镜头的反应镜头。有时,它比主要镜头更能够表现人物。例如,一个大海的镜头,它所显现的特点可以很好地反映影视中人物的心情;一个聆听者的反应镜头,能够暗示观众对谈话者及其讲话内容应有的态度和反应。

在人物的位置发生变化如人物向前走动的镜头中,轴线问题会变得复杂,运动线与人物视线以及人物与其他对象的关系线有可能并不一致或是在不断变化,究竟以运动线为轴线还是以视线或关系线为轴线,摄像师应视镜头内容是表现人物运动还是观看动作抑或是人物与其他对象的关系来做调整。

当人物处于运动状态时,同样,要注意前后镜头运动方向上的匹配。如果摄像机发生了越轴拍摄,就应该对此变化有所交代,或插入一个用来掩饰的镜头。

(二) 两个静态人物

根据三角形原理安排的机位,能够保证两个交谈人物的位置在镜头里不出现错误,轴线一边的镜头中,左边人物在所有镜头中都在左边,而右边的人物总是保持在画面右边的位置。

在外反拍的镜头中,面向观众的人物应占据画面的三分之二,内反拍也应是如此。两个视线相向的单独人物镜头中,影像分别各占左三分之二和右三分之二,这样内反拍一个人物的镜头,就能够与外反拍镜头相接,而人物的视线不会发生错误,影像也不会出现跳动。但是,当内反拍镜头中的人物单独讲话的时间很长时,摄像师最好将他放在画面中央或是采用特写镜头,否则,人物长时间视线不面向观众,观众会有被忽略的感觉。

在电影拍摄中,对于两个交谈人物的构图还存在另外的样式。例如,两个影像各占画面的一半,则面向观众的影像取得了照明优势,通过增强其像势以引起观众对其更多的注意;面向观众的人物只占画面的三分之一,但让观众能够看见他的脸部,另一个人物则以信息较少的背影出现;此外,还可以将人物放在画面同侧的三分之一处,形成主题影像较小的画面,这种构图能够突出环境对气氛的渲染。

这些构图样式在适当时,也可以借鉴到电视摄影中,但多数情况下,他们并不适合

· 221 ·

在电视屏幕上表现,例如面向观众的人物如果只在画面中占据很小的面积,在电视的小屏幕上就可能会让观众看不清楚,同时还会产生主要人物远离观众的感觉,因此,对于不完全适于电视屏幕表现的构图样式,摄影师应该慎用或尽量少用,当然,图像要求强调画面戏剧性的镜头除外。

两个静态人物的拍摄除了上述视线相反的情况外,还可能出现视线一致的现象。对于视线一致,距离相距不大的两个人物,摄像师在安排机位时,可以将他们视为一个影像集合体,同样能够运用三角形原理,他们的关系线则可作为拍摄时的轴线,这样拍摄的镜头再加上将他们作为个体分别以其视线为轴线拍摄的镜头,就能提供很全面的现场镜头了。

当两个位置关系呈前后纵线时,单独人物的拍摄仍以视线为轴线,而双大镜头的轴线应该是两人的关系线,同时,摄像师最好再增加拍摄对其前后关系进行指示和设定的镜头,以外反拍拍摄两人时需用俯拍镜头。

采用三角形原理对摄像机进行安排后,不同机位的摄像机在拍摄时并不要求必须保持在同一个高度。在两个人物的拍摄中,摄像机放在哪个人物一方,拍摄的高度与方向就应该与哪个人物的视线保持一致。当人物俯视时,摄像机的角度应该稍向下,在人物仰视时,摄像机就应该以稍仰的角度来拍摄,这样的画面,既能增强人物的表现力,也符合观众的视觉心理和习惯。但是,摄像机在高度不同的位置对两个人物进行拍摄,例如,两人中一个是成人,一个是儿童,或是一个人物站着,另一个人物坐着,这时,摄像师一定要注意,必须提供视线一来一往的成对镜头。

此外,还需要提醒摄像师,以内反拍拍摄两个人物的特写时,任何能够进入镜头的两人中间的物体例如小摆设、装饰物等,都应该移走,因为,它们会在一个镜头中出现在画面左边,到另一个镜头中突然出现在画面右边,也可以将它们放在靠近其中一个人物的位置,这样,它们就只会出现在一个特写中。

(三) 三个静态人物

有了对一个人物以及前面对位置呈不同关系的两个人物的拍摄经验,便能够以此为基础,来拍摄人物关系不断发生变化的镜头画面。在拍摄时,无论画面中的影像多或少,都要将他们分为一个、两个或一个摄像集合及两个影像集合。下面就具体讲解它们不同的组合方式以及拍摄时的处理方法。

三个静态人物可以分别形成不同的组合:①三个独立的单人;②其中两个人物被看成集合的影像再加另一个人物;③一个三人的集合体。对这些组合的摄影镜头再进行排列组合,就能得到电视图像对他们所需要的全部镜头了。

当三个人物呈直线关系时,位于三角形顶端的摄像机可以将他们当做一个影像集合,两个外反拍的机位则从侧面对三个人物进行拍摄,得到的镜头特征与两个人物的外反拍镜头相似,只是在画面中面向观众的人物数量,在两个人物的外反拍人物数量是两个,而在三个人物外反拍人物数量是三个。

两个内反拍机位分别从相反方向取其中两人和另一人,通过位于中间的人物,三个人可以形成两组组合,中间位置上的人物在一个组合中位于画面左侧,在另一组合中则

 第八章 电视空间构成与场面调度

位于画面右侧。

讲话的人物总是拍摄重点,另两个人物的双人或是他们的单人镜头可以作为反应镜头;当其中一人的视线发生变化的时候,他所注视的人物就变成了拍摄重点。

当拍摄重点发生变化时,顶端的摄像机可以向左或右移动,舍弃其中的一个人物,拍摄另外两个人物组合。

当三个直线人物的其中一个人位置发生变化与另两人呈直角时,拍摄方式类似两人侧向交谈的形式,摄像机需要提供三人的集体镜头,两人呈直角的镜头以及三人各自的单独镜头。

三人原来以关系线为轴线的直线成为斜向侧面人物的轴线,位于三角形底线的两个机位需要担当更多的角色。

靠近两人位置的摄像机需要提供侧面人物的正面影像,两个并列人物的外反拍镜头,两人中接近摄像机人物的外反拍镜头,两人中靠近直角人物的内反拍镜头,直角两边人物的外反拍镜头,并对侧面人物做内反拍。

靠近侧面人物的机位负责提供侧面人物的反外拍镜头,直角两边的反外拍镜头,直角两人中靠近侧面人物的内反拍镜头,两个并列人物的正面镜头,两个并列人物的外反拍镜头,以及对两个中靠近人物进行内反拍。

通过两个摄像机呈弧线在直角内的运动,就可以提供三人不同组合的图像。在不同组合中,两个底线的摄像机还可以提供移动镜头,分别取代顶端摄像机的角色。

这些镜头拍摄的依据仍然是一个人的拍摄方式与两个人的拍摄方式的组合,因为三个人的直角关系中包含了三个单人,呈直线关系的两个人物,呈直角关系的两种组合人物,以及三人的集合。分析了人物的不同组合关系,就能够得到不同的轴线作为依据来安排三角形的摄像机位置。

三人的位置关系变化还有一人正面、两人侧面以及三人呈三角形关系这两种情况。前一种情况,三人的组合方式可分为一个正面人物,两个直角关系的不同人物组合,两个对面人物,以及三个单独人物,这时,主要镜头的拍摄对象是位于中间的正面人物,由他的视线来引导摄像机拍摄重点的转移。

位置呈三角形的三个人物在机位安排时相对更加复杂,三个人物分别可以成为另两个人物以关系线为轴线的顶端机位,再在每人正对面加一个机位,他们通过向前后的移动分别负责进行外反拍与内反拍,就可得到拍摄三人所需要的七机位。

位于上端的机位提供含有一个人物背影和另两个人物正面的镜头,或是机位前移只拍摄对面两个人物,通过它的前后移动分别提供包含三人、两人或一人的内外反拍镜头以及一人的正面镜头。

摄像师拍摄三个人物时,在机位的安排上要注意分清他们相对应的轴线,防止越轴情况发生。一个单人镜头可以与另两人的单人或双人镜头相接,但与他同时在画面中出现的双人或三人镜头相接时,应让他保持相同的视线或在画面的同一位置。

当三人镜头与两人镜头相接时,一个人物被排除在镜头外,在拍摄轴线不变的情况下镜头可以直接相连。

如果摄像机是做越轴拍摄,两个人在三人镜头中以背影出现,到了双人镜头中变成

223

了正面时,中间就应插入被双人镜头排除在外的人物单人镜头作为转接,向观众指示轴线的变化,告诉观众后面的镜头是他视线中的影像。

同样,双人的镜头中,人物的位置发生变化时,也可以利用另一人物在相连接的单人镜头中的视线方向变化来掩护,以向观众表明,镜头变化是该人物的注意中心转移的结果,这样的拍摄方法,在突出三人中的另两个人物时就很有必要。

当同一人物与另两个不同人物组合的双人镜头相接,另两人的影像一正一反时,摄像师应保证该人物位于画面同一位置;而另两人都是正面或侧面时,他在画面的位置则应相反。

经过这样的拍摄,摄像师提供的镜头就能够足以保证电视画面的丰富与多样变化。从上面的机位图与镜头效果图中,可以试图将这些不同类型的镜头组接起来,就能够清楚地看到摄像机位置的安排走向及其镜头的相连效果。

(四)人群

现在,应用上述知识,对于更多静态人物的场面,摄像师也能够找到适合的拍摄方法了。

视线一致的一群人,摄像师就应该将他们视为整体影像进行处理,选取其中几人或一人的近景和特写即可表达出全体人物的特征与状况。如果其中有人出现了动作或视线发生了改变,那么,他们便成为摄像机拍摄的重点,摄像师同时还应提供对他们的反应镜头。

人群中如果有一个需要表现的主要人物,摄像师应先以群体镜头对人物关系进行设定,再以近景镜头突出这个人物,之后,用主要镜头拍摄该人物,并在保证其他人在画面中的相对位置关系不出现错误的条件下,将其他人物取入镜头。

拍摄时要注意轴线有无变化,如果主要人物与人群中另一人发生对话,轴线就变成了他们的关系线,摄像师应该参照两人对话的方式拍摄,镜头要以人群为背景或是在两人对话镜头间不断回到人群,提醒观众他们所处的位置,同时表现人群对于两人的反应。

人群中若有两个主要人物,摄像师可依据他们的位置关系确定轴线,安排摄像机。在以群体镜头对他们的关系进行设定后,应以双人镜头或两人的单独镜头将他们从人群中突出出来作为对其重要性的强调。

拍摄作为影像集合的群体与群体中的人物,与不同数量关系的人物拍摄大体相同,只是需要添加群体或其他人物影像作为环境和背景的镜头,但是,当群体不能成为集合影像时,摄像师就应该对他们进行分别处理,方法是将他们分为不同数量的人物组合。例如,拍摄四人时,将他们分成一对三,二对二,其中重点突出人物采用一对一或一对二方式进行拍摄,加上他们的整体镜头即可。五个人的拍摄方法也相类似,五人可分为一对四,二对三,二对二再加一。正如三人的拍摄中,外反拍镜头中三个人物数量,在内反拍镜头中只能够取到两人和一人影像一样,同样的道理,摄像师可以通过内反拍与外反拍的交替变换就可以做到对人物进行分组。

大群的人物同样能够将他们分为几个集合体进行表现,在不同人物或人群的镜头

相连接时,相连镜头中有相同人物或相对应的视线对他们的群体关系进行暗示即可,这样,摄像师又可以继续按少量人物的拍摄方法再对他们做分别的表现。

因此,拍摄人群的方法就可以是这样:先交代群体,再以不同角度的镜头将人群分成几组,对群体再做交代后就可以分别拍摄各个人物组;如果不同组合的人物数量仍然很多,摄像师可以按照相同的方法再拍摄一次,然后,依照需要表现的人物,以一人,两人,三人的摄影方式进行拍摄,中间不时插入需要的群体镜头;将这些镜头组合后,电视便会有丰富多样并且主次有别的图像了。摄像师拍摄群体时对于不同的拍摄对象或对象组要注意随时调整机位的轴线,同时还应留意越轴拍摄的镜头间各影像的搭配问题。

阅读材料 8-2

在电影的空间结构中,能够细致地表现运动状态的镜头,一般来说时值较长,有些运动甚至就用长镜头来表现。电影的运动包括被摄主体的运动和摄像机的运动这两种运动状态,由于电影的实物依托性和物质还原的特点,电影的视觉节奏与被摄主体的运动及运动摄影的方式,有着最为密切和最为直接的关系。在电影中快节奏的画面常常伴随着高速度的运动,这种高速度的运动,可以由一种运动方式造成,也可以由两种运动方式组合而成。一般来说,被摄主体的运动对形成画面的节奏感主要是依靠其在运动方式上的变化来获得的,如在运动速度上时快时慢,时动时停,在运动方向上时左时右,时高时低,就像影片《巴顿将军》中的军用吉普车在画面上出现,多数是做曲线运动一样,目的是要在运动的过程中造成各种运动状态的变化以产生视觉节奏感。这时画面视觉节奏中"动与止"的对比力度是通过运动主体和环境之间所占面积的比例关系来体现的,被摄主体和环境谁占据了画面的大部空间,谁就会对画面的节奏状态起支配作用。如影片《猫头鹰桥事件》中的逃犯上岸奔逃的第一个镜头,是一个摄像机固定拍摄的大远景,人物在画面中面积极小,几乎被湮没在环境之中,在这种人与环境的比例下,即使人物在这个镜头中运动速度再快,运动方式变化再多,但是如果不以关系在面积形态中比例极其悬殊来体现的话,逃犯对画面的节奏状态就起不到支配作用,从而成为影响视觉节奏的典型例。

而摄像机运动则不同,它会改变画面的结构,即使是拍摄固定景物,也会使画面结构发生整体的变化。摄像机不论以推、拉、摇、移、升、降何种方式运动,都可以使完全不同的画面景物连续交替地出现在银幕上,在这些画面中影像结构关系都有很大的差别,其中光线条件、景物结构的明暗关系、色彩构成等,都会在由于摄像机的运动而引起的画面连续交替中发生明显的变化,真可谓是"牵一发而动全身"。然而在电影中,这样的运动状态不可能无限期地延续下去,对这种所有画面元素都在时刻变化的镜头,没有任何人可以忍耐得长久,所以在摄像机的运动过程中需要有起幅和落幅来调节才能形成节奏,还可以根据被摄对象的情况,使摄像机在运动中做一些速度和方式上的变化调节,来构成画面的节奏感。因此,摄像机的运动方式和被摄主体的运动方式往往是有着内在的联系,而且总是相互配合的,它们之间有时是同步的,有时是非同步的。与被摄主体运动方式不同的是,在表现紧张激烈的运动场面时,被摄主体的运动状态总是多变

的,而此时摄像机的运动方式则往往并不复杂,有时甚至还过于单一,在表现被摄体缓慢的,甚至是静止状态时,摄像机的运动反而会变得复杂多样起来。

例如:影片《金色池塘》在父女离别的一场戏内仅有六个镜头,在这些镜头中人物的动作幅度不大,除去四个正反拍表现父女对话的镜头外,在剩下的两个镜头中摄像机不断地运动,并且在运动中还不断地采用和变换着推、拉、摇、移等各种运动手段,在人物相对静止的画面状态中,通过摄像机多变的运动来加入动感因素,使相对静止的人物在摄像机的运动变化中,以不同的形体侧面或远近距离在画面上出现,造成相同被摄主体在画面上的多种变化。由于这些视觉效果是连续地逐渐完成的,只具有在画面时空内线条式的变化特点,不存在被间隔后的周期性效果,所以尽管摄像机的运动多变,但是视觉节奏依然是缓慢的,从而把影片中父女离别的复杂心情充分地表现出来。

资料来源:张会军主编.影像造型的视觉构成[M].北京:中国电影出版社,2002.

第四节 运动镜头的调度与画面纵深的控制

一、运动镜头的调度

运动无处不在。无论是人们看到的影视作品,或自己拍摄的东西,都会有摄像机的运动或被摄对象的运动或者二者兼有的运动。影视作品中,人物的出场及运动路线,摄像机的位置角度及运动路线都事先有过周密的部署。这一部署主要通过控制两个基本因素得以实现:一为摄像机镜头的运动包括焦距变化或机位、镜头光轴的变化,二为画面的内部运动即被摄对象的运动。在相当多的情况下,镜头和镜头内的被摄对象都将是运动的,这种控制更复杂但仍在前面两个因素作用范围之内。这种在拍摄中对表现对象运动和镜头运动的部署或控制即可粗略称为场面调度。而完全意义上的场面调度一方面指的是对一场戏艺术处理的空间表现,即表现对象的空间位置的目的性、逻辑性与心理状态使然的行动路线、方向范围、对象空间位置,空间关系变化、环境氛围及表现方式;另一方面则是运用摄影手段对其进行合乎表情达意、合乎美的规律要求的协调处理。简言之,场面调度包括了对镜头的调度和对人物的调度。

(一)镜头的调度

1. 镜头调度

镜头调度可以简单地叙述为摄像机运动而人物不动的调度方法。这个调度中,对同一个拍摄对象的角度、景别的变化,甚至人物会被调度出画面。镜头的运动或者有一定的叙述目的,或者别有隐喻意味。镜头调度由于是镜头运动而被摄主体保持静止,镜头的运动成为画面视觉内容变化的明显要素,因此这种方法的主题暗示性和引导性很强。镜头的运动一定有其目的或者意味才是有意义的调度。

影片《情书》中有一场戏,博子和秋场来到小樽市,想找到收信人,走到一个拱桥,博

子忽然停下,喃喃自语道:"信应该是寄到这里的吧?"这时镜头忽然上升,画面呈现博子在拱桥下仿佛站在阴阳交界处,这个运动仿佛提示有一双眼睛在冥冥中观看,也像是导演在回答博子的问题,这个镜头调度的主观引导性非常明显。

2. 镜头调度的具体内容

镜头的调度实际上可以分两个层面,一是对单个镜头的调度,二是对整场戏的整体调度。调度内容包括:

(1) 确定拍摄机位:包括拍摄的角度、景别、视点等方面。拍摄机位需要与剧中人物的运动轨迹密切配合,寻求最佳的表现人物行为、情绪及环境氛围、空间特征的拍摄方位。而在有较多人物的情况下必须牢牢地将视点锁定在主要表现对象上。所谓横看成岭侧成峰,机位的确定对于镜头调度是重要一环。

(2) 选择合适焦距:广角和长焦的表现力是明显不同的。广角适合表现大环境大场景,介绍空间关系,而长焦则可借助它在景深上的特点而突出主体或者强化画面物体之间的距离关系。

(二)人物调度

相对而言,影视作品中由于更多的是固定画面,因此对画面内被摄人物的调度往往成为需要投入更多精力的一个环节。

人物调度是指演员在场景中通过运动发生位移和在画面中的位置变化,也包括演员之间相互位置关系的调度变化。按照调度的方向主要分为:

(1) 横向调度:人物从左向右或者从右向左方向的运动,或者是前后运动。通过主体的运动而引起景别的变化。横向调度能在相对封闭的空间里展开叙事,是非常常用的调度方式。

(2) 纵深调度:人物从景深处向镜头前景的运动或反之,纵深调度常和景深镜头一起使用。这种调度方法在造型上会产生人物景别的变化,由远及近或由近及远,扩展了电影的空间深度,并能够表现悬念的过程(由未知到已知,由局部到全面),也可以表现意境,人物从近处走向景深处,经常使用在送行的场面中。

(3) 垂直方向调度:人物由高到低或者由低到高的运动,垂直调度和布景设计中的楼梯、电梯、台阶、天井、高的建筑等相关。垂直调度容易造成人物之间关系的俯角、仰角的拍摄角度,使人物造型有隐喻功能。也可以产生空间的疏离,像戏剧中的上下换场效果。

(4) 环形调度:演员在场景内做环形运动。这个调度方式往往不在于调度的结果,而在于调度时人物、场景中呈现的微妙关系和特定气氛。如《用心棒》中三船敏郎出场后,门客与其对峙时,三船是环形的运动方向,延长了对峙的时间,使整个场面的紧张感更为强烈。

(5) 综合调度:结合了两种方向以上的调度方式为综合调度,是人物调度中比较常见的情况。

《枪火》利用场面调度,在银幕上刻画人物性格,体现人物的思想感情,表现了人物之间的关系,渲染场面气氛,交代时间间隔和空间距离。场面调度对电影形象的造型处

理,也起着重要的作用。

　　第一次枪战中,导演运用了纵深调度,从一个人物,拉出一个持枪的人,这既交代人物的关系位置,又交代出他们的空间关系,充分运用摄像机调度的多种运动形式,使镜头位置作纵深方向的运动。这种调度可以利用透视关系的多样变化,使人物和景物的形态获得强烈的造型表现力,加强电影形象的三度空间感。在演员调度上,较多使用正向或背向调度。演员正向或背向镜头运动,这既表明演员正在搜索人,也说明他害怕被人袭击,反映出他的人物性格。

　　第二次枪战中,摄像机的调度应用在俯拍上,用忽而仰、忽而俯的角度拍摄,给人强烈的对立感觉。因为他们之间本来就是对立的场面,用这种镜头很合适,这是剧情的需要。演员的调度上有横向调度,是为了躲避敌人的射击。演员正向或背向镜头运动是为了交代他们紧张的心理活动。在这里还有对比调度,例如在这部影片中,一人躲避枪的射击向敌人不利的地方跑去,与另一个人在一旁为他作掩护,这一静一动的对比,再加上激烈的枪战声,使艺术效果更加丰富多彩。

　　第三次枪战中,摄像机的调度大多是平拍,但是加上空镜头,再加上些正反拍,同样也加强了对立的局面。演员之间的三角关系给人以稳定、牢固的感觉。导演选用演员调度形式的着眼点,不只在于保持演员和他所处环境的空间关系在构图上完美,更主要在于反映人物性格,遵循人物在特定情境下必然要进行的动作逻辑。

　　人物调度的具体内容是:

　　(1)人物以怎样的方式从那个地方出场,出场人物与环境的关系。

　　人物的每次出场都应该是有意义的,特别是初次出场是建立他和观众关系的关键一步,如同第一印象,应该是有所讲究的。是偷偷摸摸出现,还是一脸正气出现,是出现在一个阳光灿烂的地方,是出现在一个阴森恐怖的环境,还是在固定的空间位置上变换身体姿态如起、坐、转身等,都有其中的深意,都是对刻画人物有着关键作用的。

　　(2)有多个出场人物时各自的主次、相互关系的调度。

　　一出戏的人物往往不止一个,在多个人物出现时就需要做更精心的调度设计,以使得主次分明而又恰当体现人物关系。这种情况下便涉及多个人物的行动路线的处理。这种处理影响构图,比如平衡画面因新的对象的出现转成非平衡画面,稳定的正三角构图转成非稳定的倒三角构图。或者是多个人物均匀地分布在场景中运动。更重要的是这一调度是暗示人物关系非常重要的一环,这一点看看《教父》第一部的教父在房中接见其他人时的情景便不难理解。

　　(3)人物的行动空间及在该空间的行动路线的调度。

　　人物从哪里来,到哪里去,中途有什么行为动作,在哪里停下来,最后以怎样的方式从画面中离开,这些在影片中都需要做出精心的安排。因为对这些因素的调度直接表现人物的动作行为、情绪思想等,同时直接关系到构图造型及光影的处理。就是说对人物的行动路线的安排应该是有意义的,不是无目的的走动或停顿,而是有其内在的逻辑性、目的性的一个表现的过程。这一过程可以通过几个不同景别和机位的镜头组接而成,也可以以长镜头的方式表现出来。侯孝贤作品中,就常以长镜头的方式讲人物行动路线的安排,画面内容的层次感较好呈现。

（三）人物和镜头的综合调度

摄像机和人物调度都有运动,将二者结合起来构成更为复杂、立体的场面调度。这种调度让摄像机和人物保持运动的一致性,观众不会特别留意于运动产生的变化,有利于保持观众对场景真实的幻觉。人物和镜头的综合调度情况最为复杂,一般而言,既要根据讲述剧情的需要,交代、展示清晰的叙事信息,有人物与镜头运动的依据;同时也要考虑调度后的画面造型效果,符合美感、有序,而不是杂乱无章,漫无目的的。电影《桂河大桥》运用了人物和镜头相结合的调度方式,增强了故事的完整性和信息的明确性,使得观众很难跳出故事情节。

人物和镜头的综合运动有时还能产生奇妙的画面造型效果。影片《好家伙》是运用这个技术非常出色的影片,大量运动镜头让影片保持着流畅的视觉节奏,叙事信息交代明确,有时也营造梦幻般的视觉效果。如"婚礼"一场戏中,新郎新娘在浪漫的音乐中跳舞,人物和镜头逆向匀速运动,看上去人物在画面中的位置不变,只有周围的景物改变,结合人物幸福陶醉的状态,这个调度达到了表现一场梦幻般婚礼的意图。

调度是一个动态的过程,简单的理解是认真拍摄一部以演员表演为主体的片子时对镜头和演员的安排。对于许多以记录为主要内容比如拍朋友婚礼,拍好友聚会,拍爸爸妈妈炒菜做饭的作品时,人物的调度就基本不在其中而是保持一种自然态了,但这并不意味着没有了调度,因为镜头的调度在这个时候就最为关键了。要想以合适的角度、景别、镜头运动方式拍出最出彩的画面,就得要有调度的意识,要根据现场情况对摄像机予以灵活驾驭。

另外,要注意的是:忌越轴镜头,忌同机位不同景别镜头的对接。这两个说起来似乎是剪辑的要求,其实这与前期的镜头调度是密不可分的。前期调度失败往往导致后期剪辑的困难。

二、画面纵深的控制

"空间感"指三维空间中反映出的相对深度,具体到电视画面中主要表现在以下两个方面:物体本身的体积感(立体感)和物体与物体之间的距离感。

（一）光线可以表现空间,创建空间

大家十分熟悉自然界中的光影规律。如清晨,光线投射角度低,被摄体的投影较长;中午,光线投射角度高,被射体的投影较短。而当被摄体与光源较近时,投影较大;与光源较远时,投影较小。根据这些光影规律,观众很容易从画面中看出情节发生的时间。也就是说,光线效果可以表现时间,也可以人为地根据主题、情节等需要来塑造特定的时间环境。利用这些光影,形成被摄体各个面的亮度差异及其背景的关系,再现被摄体的表面结构和立体形态,同时借助空间透视规律,在画面中创建出近清晰远模糊的空间深度感。

（二）借助影调形成空间深度

自然环境中，由于空气介质的薄厚不同及光线明暗的差别产生了空气透视，相应地由于轮廓清晰度不同，明暗变化不同、反差不同及色彩饱和的不同，形成了空间深度。在电视摄像中，就是要利用空气透视来表现黑白影调对比，恰当地安排前景与背景之间的影调对比关系，形成影调透视，从而在二维的空间中形成空间深度。

（三）借助线条形成空间深度

斜线条会使人感到从一端向另一端扩展或收缩，典型的斜线就是电视屏幕的两条对角线，给人流动、动荡、失衡、紧张、危险的感觉，使原本自身不动的物体富于动感，同时也强调了物体的运动感，形成了画面的纵深感。斜线条构图，适宜表现被摄对象的自然活力，富于动感，也有利于增强空间感和透视感。有时也利用斜线指出特定的被摄对象，起到一个固定导向的作用，如表现体育活动、舞蹈等，画面会显得活泼，也增加了画面结构的变化。

（四）物体本身体积感（立体感）的表现空间

俄国美术教育家契斯恰可夫说过，任何立体的形都是由许多互相联系的透视变形的平面组成的。形与体是相互依存的关系，因此，电视画面的立体感离不开物体表面的形，离不开形的透视关系。透视根据物体和视点的角度关系，可分为平行透视、成角透视和倾斜透视。写生时要注意区分具体的透视角度。

透视变化的规律是近大远小，即构成物体的面都向远方消失。圆形透视变形后是一种椭圆形，方形透视变形后是一种向消失点倾斜的四边形。其他形状的面都可以分解或是概括成以上两种基本形状，准确的透视关系可以加强物体本身的纵深感。

物体由于受到光的照射会产生不同的明暗层次，这种明暗关系可归纳为五种基本调子，即亮部、中间层次、明暗交界线、反光和投影。由此可知，在对物体本身体积感的塑造中，这五种调子的基本关系表达越明确则物体的体面转折关系交代得越清楚，从而物体本身的体积感就越强。这就要求在拍摄时，首先要确定光源的方向，再分清物体大的明暗面。

反光和投影属于暗面位置，中间层次则属于亮部范围，每一种基本调子中还要有黑白灰的变化。物体亮部刻画时，黑白色阶宜清晰肯定，出现"实"的感觉。暗部刻画时，黑白色阶宜过渡自然，出现"虚"的感觉。明确的黑白调子，可以加强物体本身的结实感。

在对物体本身体积感的塑造中，还需注意的一个问题就是要考虑到物体本身前后的空间关系。例如：罐口前面的边缘和后面的边缘的空间感处理，穿插体前面部分和后面部分的距离感的处理。这时要做到前实后虚，前面对比强后面对比弱。再具体可以参考物体与物体间距离感的表现方法。

（五）物体与物体间距离感的表现空间

在电视画面中，不同位置上的物体由于空气对光线的阻挡作用，会出现清晰度和形

状上的不同变化,这种现象可以理解为空气透视。

空气透视的规律是近实远虚。近处的物体实,黑白对比强烈,体面转折明确,形状及轮廓具体,清晰度高。远处的物体虚,黑白对比减弱,体面转折相对模糊,形状及轮廓特征不明显,清晰度低。换种说法,即前面物体的立体感、质感、量感特征明显,后面物体的立体感、质感、量感特征减弱,并且后面物体的颜色向背景色靠近。

处于前后位置的两个物体,它们之间的距离越大,物体间的虚实对比越强,距离越近,物体间的虚实对比越弱。

静物中很常见的另一种位置关系,是前面的物体将后面的物体挡住一部分,这就涉及前面物体边缘与后面物体"相邻处"的处理。物体间的"相邻处"可能是虚的,也可能是实的。从距离的角度讲,两个物体之间的距离越大,它们"相邻处"的明暗对比就越强,区别也越清楚,反之,则相对减弱。从明暗的角度讲,"相邻处"处于亮部则实,处于暗部则虚。

（六）纵深场面调度

纵深场面调度是导演在一个镜头内通过演员或摄像机的运动,使画面的景别、构图、光影、色彩、环境气氛、人物动作等造型因素产生变化,以此加强这个镜头的思想含义。巴赞所倡导的长镜头理论,除强调镜头的纪实性和纪录性之外,其中也包含大景深调度的含义。

比如将摄像机摆在十字路口中心,拍一位演员从北街由远而近冲向镜头跑来,尔后又拐向西街由近而远背向镜头跑去的镜头,或者跟拍一位演员从一个房间走到房子深处另外几个房间的镜头,这种调度可以利用透视关系的多样变化,使人物和景物的形态获得强烈的造型表现力,加强电影形象的三维空间感。

利用运动镜头表现纵深。比如当演员在作横向调度时,利用摇镜头跟摇来扩大演员横向运动范围,如果要看清演员的面部表情,横向空间就不能太大,摇镜头把一个大空间压缩成一个个表现主体的小空间,机位又向前移,使人能感受到一个大空间又能看清一个具体的小空间,所以大空间和小空间的局部矛盾也就可以迎刃而解了。

移动镜头可以使演员活动的范围增加扩大,由于它突破了摇镜头在一个定点上的速度,空间运动上的自由几乎是无限制的。演员不管调度到哪里,空间范围有多大,它都可以任意分析。移镜头还可以用来纵深调度,在移动过程中通过机位变化、角度变化和景别变化,多层次、多侧面地表现人物关系和环境气氛。另外还可以在调度过程中不断变化环境,不断改变跟随对象,使画面变化更加丰富,增大信息量。

拉镜头也是一个有效的场面调度技巧,在推镜头中起弧空间范围大,画面元素多,观众注意的是空间的整体形象,随着镜头向前推,范围越来越小,观众的视点也就越集中,最后到落弧的人和物上。拉镜头起弧画面往往是一个人或一个物的近景或特写,随着镜头的拉开,空间范围越来越大,画面元素越来越多,观众的注意力也就扩展到整个空间。

例如,在美国影片《公民凯恩》中,导演奥逊·威尔斯曾经运用了大量的纵深调度方法,不仅加强了影片的纪实性效果,提供了大的信息量,而且给观众的视觉带来了新感

受。有一个单镜头的纵深调度,表现出导演的独特构思和设计:先是一个人物的近景,他手持文稿正在念,然后放下文稿,被文稿遮挡住的另一人,二人相对而坐,成近景。然后他又挺起身子,被他身子遮挡的凯恩的身子又向纵深走去,直走到墙边,成大全景才停住,然后又转身向前走来,走至二人跟前站住,成中景,少顷坐下,边说话边签署文件。这纵深场面调度镜头对人物进行纵深调度、变化景别,既能多层次地表现复杂关系,又可传达出更多的信息量。同时,在这个单镜头中导演还运用二次遮挡技巧,使得场面处理得既简练又紧凑有力,给人一种新颖脱俗的感觉。这种视觉效果均得力于场面调度的成效。

综上所述,画面的纵深空间一般可以通过光线、影调、线条、景深、物体本身体积感、物体之间的距离、演员的运动和摄像机运动的调度等来控制。如果充分理解了以上的这些要素,就可以在摄像中很轻松地表现出画面所需的空间关系。

思考题

1. 如何理解镜头转换中的匹配原则?
2. 如何保持拍摄运动方向的一致性?
3. 摄像机的三角形机位布置有哪些基本变化?各个机位各有什么特点?
4. 怎样进行合理越轴?
5. 电视场面调度的类型有哪几类?其目的和作用分别是什么?

实验项目:场面调度

实验目的

在学习画面空间的方向性和场面调度的相关知识后,熟悉运动镜头的调度与画面纵深的控制,灵活运用动作轴线原则、三角形机位系统和多人对话场景的调度技术要领,有效地完成两人或多人画面的场面调度拍摄。

实验条件

摄像机,配套电池,电源线,录像带或存储卡,三脚架,有条件的话可配备滑轨、减震设备和小摇臂。

实验内容

1. 选择拍摄时间和场地;
2. 确定摄像机的机位;
3. 确定演员的位置及运动的轨迹;
4. 独立拍摄一组运用轴线原则和三角形原理的三人从不同的地方走到一起交谈的画面。

第九章 分体裁电视摄像

本章导言

本章从不同题材的表达要求和常见题材入手,分析了消息、专题、纪录片的摄像规律,总结出实际摄像工作中的操作要领。本章的学习首先要立足于对不同体裁的新闻创作目的和题材特点的把握,以此为纲从更高层次上理解摄像的目的意义,进而指导实际工作。

本章学习重点

1. 掌握消息、专题、纪录片的基本创作目的;
2. 深入理解不同体裁电视新闻片创作对摄像记者业务素质的要求;
3. 掌握消息、专题、纪录片摄像工作的不同要领;
4. 全面掌握摄像器材的使用方法与相应造型效果。

本章学习难点

1. 深入理解编导意图,把摄像工作融合到创作过程之中;
2. 不断提高自己对视听语言造型效果的形象把握能力;
3. 做好与拍摄对象的沟通工作,确保摄像工作顺利进行;
4. 在剪辑思维的指导下进行画面设计和拍摄。

第一节 消息摄像

一、消息的画面特点

1. 电视消息片的含义

在包含的新闻信息和创作的基本规律方面,电视消息与纸质媒体中的消息就本质来说并不存在实质性区别,而且在实际传播中电视消息大部分并不使用现场声,仍以解

说词为基本构成。

电视消息片的含义,从摄像的角度来看,可以概括为以电视消息解说词为基础,配合适当的画面,偶尔进行现场声穿插的短小电视片。这里需要注意几点:

一是电视消息的创作与纸质媒体消息创作的规律基本相同。

二是电视消息体现电视特征的地方在于解说的同时配以适当的画面和现场声。

三是消息片的画面之间虽然也要求联系性与完整性,但一般处于补充解说的地位,并不决定片子的结构。

2. 电视消息的画面特点

(1) 时间上接近性强。根据当前的播出时效情况,电视消息片的画面应该发生在播出前的一天之内,甚至是半天之内,跨越多日的连续事实是以多集独立片子的形式拍摄的。

(2) 空间上以单一空间为多。大部分电视消息发生在一个空间位置,也就是一个摄像记者就可以完成的空间范围,少量的重大事实会发生在更大的范围。

(3) 画面拍摄量不大,注意突出重点。大多消息片的长度在1分钟左右,使用一二十个画面即可。

(4) 画面标准可以适当放宽。电视消息拍摄紧张,播出迅速,难以携带辅助器材,没时间精雕细刻,所以画面质量可以适当放宽标准。

二、电视消息画面的造型要求

电视消息画面的造型效果,围绕着这种体裁信息表达的要求而定,同时结合画面的信息特征,可以从以下几个方面来理解。

1. 全面性

电视消息虽然以解说词为结构的主体部分,但画面无疑具有独立的信息传递价值,画面的选择要符合消息的概括特征,选择那些从时间上和空间上具有阶段性或某侧面代表意义的画面,用来概括整个新闻事实。会议报到要有开始、环境、过程、结果的画面,突发动态事实也要有地点、过程、结果的代表性画面。也就是说,画面选取时尽量用画面传递全面的信息,让画面具有叙述的完整性。

2. 客观性

真实是新闻的生命,电视新闻也不例外。电视新闻画面的客观真实性,表现在这样几个方面。一是电视消息使用的画面必须是新闻事实现场拍摄的画面,必须是新闻事实发生同步的画面。有时一些关键的事实没有拍到,影响到画面的表达力,但按新闻的客观性要求,即使可以按照原样重新导演,也不是客观的记录,画面内容在时间上必然是虚假的,已经不符合客观性的要求。二是画面拍摄(也包括后期制作)以清晰传递信息为基准,表现为构图平实,信息明确,不必使用明显个人化的表现手段,干扰消息片传播基本新闻信息的功能。比如有意地使镜头不平衡不稳定,色调影调超出正常要求,镜头过长过短,近距离使用广角镜头、效果镜等等。当然画面在景别、角度方面的丰富性

是必要的。

3. 重点突出

所谓"耳听为虚,眼见为实",电视画面具有证明的作用,特别是人们已经习惯了电视新闻片声画对应的结构特征,听到解说的同时期待画面对有关内容的明确呈现。一条电视消息可能涉及一个关键的视点,这个视点必须有画面记录,否则整个新闻事实都会受到质疑。某大人物、名人到来的新闻,如果缺少此人到此地的画面是不行的,农业大丰收看不到硕果累累是不行的,某人获得大奖看不到奖状(奖金)是不行的,捐款捐物没看到捐助款物是不行的,天旱要有禾苗枯焦、河塘干涸的样子,大桥合龙要有精彩瞬间,等等。不同的新闻事实其关键点是不同的,受众不但要听解说,还要看画面,甚至还要听现场声。为了传播目的的实现,电视消息一定要拍到关键的部分。

三、电视消息拍摄实务

1. 摄像记者要认清自己的角色

即使摄制比较简单的电视新闻,也仍然属于综合艺术形式,通常来说要有一个制作班子负责摄制。但电视消息在拍摄时往往要紧张地追踪新闻现场,摄像记者很少有机会与编导沟通,听从编导的指挥,拍什么和怎么拍都由摄像记者一人决定。可以说摄像记者不单纯是一个摄像的角色,还兼具编导的功能,围绕本条新闻的需要而决定拍什么,决定如何拍,并去完成它。

这样的角色为摄像记者提出了较高的要求,那就是把握好新闻事实与主题设计,不仅仅会操作摄像机,会通常的构图拍摄就行了,而且要具备新闻眼光,具有视觉叙述的设计能力。实际工作中,许多人手不多的新闻机构,拍摄消息时只派一个摄像兼具撰稿的记者前往,已经把摄像记者、文字记者与编导合三为一了。从当前来说,大概只有中央电视台和一些大型网络实现了较严格的分工,其他大多数电视台都是不怎么把消息摄像作为一个独立人员派遣的。

业务素质的培养。消息的拍摄因为片长有限,画面跨越时空较小,表现手法简单,很可能给人以轻易做到的印象,实际上并不是这么回事。针对突发性的事件,一个擅于拍摄专题片、纪录片的摄像记者,也不一定能够胜任消息的拍摄,消息的摄像记者自有业务素质的要求。

首先是对新发生的事实有足够的敏感,迅速而准确地判断其新闻价值,从而决定是否拍摄及如何拍摄,错过了有价值的线索或浪费了人财物,都是实务操作的失败。要想做到迅速而准确地判断,就要求有丰富的社会阅历和宽泛的知识面,还要经常关注国家宣传动向的变化。一些初出校门的新手面对一个新闻线索无所适从,正是这些实际能力不够的表现。

其次要有高度的敬业精神。在新闻现场,摄像记者是以另类的形象出现的,不是参与者,也不是围观者,却是一个最紧张忙碌的人。新闻摄像记者注定是一个体力劳动和脑力劳动同时兼备的劳动者,在拍摄现场,摄像记者大多在不停地、快速地变换观察位置,快速地判断,快速地记录,一直处于手眼高度集中的状态。只有这么不辞辛劳,才能

尽可能地记录下精彩的瞬间。电视被称为"遗憾的艺术",如果在拍摄时偷懒懈怠,就抓不住转瞬即逝的新闻事实,轻者会因漏拍而遗憾,重者会导致整个创作的失败。

第三是要求摄像记者对摄像器材能够熟练运用。摄像器材的运用是基础,近年来摄像机的自动化程度越来越高,操作更便捷,功能更丰富。但新闻消息的拍摄是一个相当紧张的工作,摄像机的操作要一步到位,决不能因为技术的更新而放松对器材的研究。摄像过程中变焦控制、调焦控制、光圈控制等尤为重要,必须达到十分准确的地步,以免紧张中出错。不同摄像机的基本功能区别不大,但控制键的位置,具体操作方式相距甚远,摄像记者要练成操作不同摄像机的多面能手,新旧机型、高中低档最好都能熟练操作。

消息拍摄常用的辅助器材有灯具、三脚架、外接话筒等,摄像记者对这些器材的功用与操作,也都要十分清楚熟练,不要依赖创作团队里的技术人员,因为消息拍摄的时候技术人员根本就来不及帮忙,何况任务本来可能就是由摄像记者一人完成的。

2.摄像记者要随时做好准备工作

摄像记者既然兼具了编导和文字记者的职责,其准备工作也要包括这两个方面。虽然实际工作中摄像对工作流程可能十分熟练,但由于新闻消息摄像的特殊性,任何小环节都不可掉以轻心,否则可能会造成无法挽回的失误。电视消息的拍摄准备可以从两个方面开始:

一是有关新闻主题内容方面的准备。与纸质媒体的记者一样,拍摄一条新闻要在出发前尽可能了解新闻事实、人物的背景材料,确立拍摄的主题。电视新闻还需要了解相关视音频资料,以期在节目中间使用。在我国新闻业务中,发生新闻事实的机构一般设有负责新闻宣传的人员,一定要和他保持紧密的联系,随时沟通遇到的问题,确保新闻事实信息收集全面,主题确立准确。摄像记者如果掉以轻心,凭经验与臆想写作稿件,那是十分危险的。

二是器材准备。摄像器材以摄像机为主,包括若干辅助器材。摄像机被遗忘的可能性不大,但也要进行必要的调试,特别是公用的摄像机,每人的参数设置可能不同。摄像磁带要充足,而且要检查其性能指标与摄像机是否匹配,以防关键时候发生意外。三脚架、灯具等在需要的时候也要携带,同样要在出发前检查其适用性。

需要说明的是,当前数字记录的摄像机越来越多,器材准备要考虑存储卡(光盘)的容量、时长、兼容性,考虑临时转存工具(计算机、硬盘)的准备。摄像记者还要兼顾后期剪辑设备的兼容性,尽量减少图像质量衰减等等。

面对拍摄对象,另一层的准备工作,是对拍摄时空的了解。大多数消息的有关事实发生在较小的一定空间范围,一个摄像记者即可完成拍摄任务。但也有一些规模较大的事实,空间范围类似于综合消息,虽然是同一个主题的事实,却发生在不同的地点,较短的时间。这就要求派出多名摄像记者,并进行适当的分工。比如风灾、水灾、大型庆典等,新闻事实持续时间短但会涉及几百里上千里的空间范围,一个摄像记者不可能拍遍所有空间。如果只站在一个视点上报导整个新闻事实,必然有一部分事实只能听不能看,受众难免觉得遗憾。有些新闻事实涉及的空间范围可能不大,但时间上紧迫或环境特殊也会让一个摄像记者难以完成拍摄任务,比如体育比赛、游行队伍,或运动速度

太快,或环境过于拥挤,受众期待更多的细节,也要派出多名摄像记者分工协作。

3. 电视消息拍摄要求

1) 及时赶赴新闻现场

突发的新闻事件不可预料,持续时间有长有短,为能及时捕捉到现场图像,摄像记者应该处于随时待命的状态,获得线索立即出发。

这种要求简化了新闻创作选题、审批、准备、出发的程序,根据新闻线索的情况迅速做出判断,通过一个快捷的审批程序即可。如果需要了解(拍摄前或拍摄中)更多的信息,可以借助现代信息工具与相关人员继续沟通,而不能等彻底了解了情况再出发,那样往往会错过最佳拍摄时机,甚至无法完成创作。

对于那些可预见的新闻事实,可以事先了解更全面的情况,但也以提前到场为宜。既然有时间准备就可以携带辅助器材,必须进行提前安装调试,确保工作起来顺利。同时也千万不能忽视,可预见的事实仍然是新闻事实,在发生的过程中间还会有很多预料不到的具体情况,时间、地点、程序、内容都可能发生调整,掐点出发很可能会误事。

实际工作中摄像记者也有题材方面的分工,积累起来的经验会有很大帮助,这就要求尽快熟悉业务,积累经验。

由于拍摄要求出发迅速,有时也会发生新闻价值判断失误、现场出人意料无法拍摄等情况,从而造成创作的失败。这些意外对消息的拍摄来说在所难免,不能因噎废食,快速出发不避仓促,仍然是不变的要求。

2) 做好现场抢拍

新闻事实的发生过程,注定只能发生一次,注定不受记者的导演,要拍摄到比较完整的过程,摄像记者只有去抓拍、抢拍。具体表现在以下几个方面。

首先是对新闻现场有一个快速的整体把握,认清今天发生的是什么事情,这种事情的重点在哪里,作为新闻报道应该拍摄到什么,必须拍摄到什么。

其次是根据新闻事实的总体性质,迅速判断报道主题,确定要拍摄的画面。一般包括环境、地点、人、事、物等画面如何设计,并考虑画面景别、角度的配合,迅速拍摄这些重点画面。

第三是抢拍。新闻事实下一步如何发生,即使很有经验的摄像记者也不能准确地判断。为了尽量不错过重要的内容,摄像记者要时刻保持待机状态,跟踪有利的拍摄位置,一旦事实发生新的进展,立即进行抢拍。

新闻事实的发生范围总有一定的空间,摄像记者应随时关注动态,把注意力集中在随时间的动态变化上。一般来说,哪个地方有新的变动,先抢拍下来,可以把人与事的变化作为抢拍的对象。

抢与等有一个相结合的问题,有时新闻事实的发展显然是阶段性的,一个重要人物的出现,一个重要时刻的到来,可能存在明显的时间差,甚至根本不能确定。比如明星的出现,政治谈判的结果等等,遇到这种无法预料结果产生的时间的情况,摄像记者可以利用空闲时间拍摄一些相关画面,然后就在现场耐心等候,时间可能是几小时甚至几天。稍有松懈可能错过拍摄时机,导致前功尽弃。相反即使什么也没等到,至少不会有大的损失,这是新闻人的职业特点。

3) 注意现场声音记录

电视消息采用现场声的机会不多,但重要的新闻事实或新闻采访,还需要记录现场声音,有关要求可以参照其他段落的论述。

第二节 专题片摄像

一、专题片及其画面特点

1. 专题片的含义

专题片是为特定的主题思想表达而拍摄的片子,在布局谋篇和信息容量上类似于通讯报道。专题片按照主题的要求,把相当多的素材组织在一起,以主题思想引导受众接受,往往采用叙述与议论相结合的结构形式。

专题片在实践中可以有更细致的分类,工作总结、揭露分析、人物故事、人文地理、教育服务等等是常用的分法,并没有统一的标准。

2. 专题片画面的特点

(1) 题材广泛。专题片所涉及的题材十分宽泛,既有现实发生的事实,也有现实中不可能看到的宏观的、微观的东西,大到宇宙星辰,小到细菌病毒,都可能成为专题片拍摄对象,借助于现代技术装备,几乎是无所不能。

(2) 专题片的画面往往跨越多个时空关系。专题片因为以主题为导引,涉及的画面不可能只发生在一个时间、一个空间,往往会有若干事实、人物进入视野,时间上跨度也会很大,社会事务可能有若干年,科教片里则是以地质年代、天文距离来计算了。

(3) 专题片可能借助于技术手段,制作动画或其他模拟画面。采用新的数字技术制作画面来补充无法看到的视觉过程,是当前专题片、纪录片的常用手段。

(4) 专题片中包含较多的现场声。专题片涉及的事实多而复杂,为了叙述清楚一些问题,很多时候只能使用现场效果或人声,才具有更好的表现力。而且那些具有证明效果的场面,那些人物内心的活动,用画外解说是不合适的。另一方面,专题片大多有十分钟以上的长度,全部使用画外音解说,也会显得单调沉闷,现场声的融合使叙述节奏更加灵活多样。

二、专题片画面的表达要求

(一) 一般要求

1. 专题片画面质量要求较高

专题片大多有较为充分的时间构思和拍摄,制作班子可以集思广益,进行现场勘察,把画面效果设计到最精致的程度。同时专题片还可以借助更多辅助器材,拍摄出徒

手持机拍摄达不到的稳定、精致效果,增强画面的表现力。专题片拍摄甚至可以模拟拍摄或"情景再现"来补充情节、营造氛围。后期制作的时候,专题片也可以使用一些特技手段,丰富视觉效果。

2. 专题片画面选取具有倾向性

一个专题片可能会涉及若干实事,每一个事实都具有若干的叙述角度,每一个角度对画面拍摄都具有决定性意义。专题片在拍摄事实画面的时候,不会拍摄事实的方方面面的状态,也不会按时间顺序或空间转换全面拍摄,而只选取与主题表达相符的一个角度拍摄,带有明显的倾向性。比如做一个春运的专题,如果今年的节目只谈安全问题,就拍摄一些与安全有关的事实画面来阐明主题,有关车辆检修、超员、超速、驾驶员资格、疲劳驾驶、天气情况等等,是必然要拍摄的内容;如果说谈民警执勤的问题,同样的事实就摄取公安机关如何组织民警保障春运安全畅通、民警如何快速出警、如何辛苦执勤等等的画面。假设一个专题片里反映到一起春运期间发生的交通事故,在不同主题的支配下,呈献给受众的画面是不同的。

如果对可能的主题进行再划分,高速公路与国道、超员与否、天气情况、驾驶员情况、车辆情况等,都可能成为专题片围绕的中心议题,选取画面的倾向点也会作相应的调整。有经验的记者都知道,以不同主题拍摄同一事件,能够通用的画面是很少的。

3. 专题片画面以客观记录为主

专题片虽然会包含不少抒情议论的成分,但总体上以客观记录为主。

(二)不同结构形式专题片的画面拍摄要求

专题片可以从主题性质方面进行划分,有事件性专题、质疑性专题、揭露性专题、分析性专题、经验总结、深度报导等等。这是按照主题性质进行的传统划分,着眼于影片创作的角度,并不符合摄像工作的规律,繁杂而不能提纲挈领。本书尝试从专题片对摄像工作的不同要求的角度来划分,以求更贴近电视新闻摄像专业的实际,更容易把握要领,指导实际工作。

从电视摄像的角度,根据画面时空关系在专题片中呈现方式的不同,可以划分为过程性专题片和铺叙性的专题片。

过程性专题片的画面时空关系呈现线性转换的特征,也就是说,片子结构以画面所再现的时间顺序、以相应空间转换的线性顺序为基准,来安排结构顺序和段落。铺叙性的专题片,以主题带动画面时空转换,画面的转换不要求时间上的线性顺序,相应的空间转换随时间而动。与以主题性质的不同而划分的类别相比,对事实过程追踪、再现的专题片,包括质疑专题、揭露专题、事件专题等,是典型的过程性专题。而经验专题、分析专题等,则属于典型的铺叙性专题,两类片子的摄像要求显著不同。

以下将对这两种片子的拍摄要求进行比较。

1. 画面结构关系的过程性与铺叙性

任何专题片都可能对某个事实进行完整叙述,而过程性专题片的"过程性"是指,片子以再现、挖掘事件的完整、真实过程为己任。之所以需要再现、挖掘,其原因往往是事

件复杂、事件被刻意隐瞒、事件被忽视等等。过程性专题片的叙述目的，就是为了恢复事件的过程、全貌。

从电视摄像的角度来看，过程性专题片中一定包含若干像一般新闻一样可以"轻易"拍摄到的画面，但更重要的事实是隐藏的、隐蔽的，拍摄的时候要借助于记者的深入调查逐步揭开（也可能永远也无法揭开）。为了记录完整事件过程，摄像记者要在记者调查的过程中紧紧跟随，不放过任何事实可能被揭示出来的瞬间，实际操作中要坚持接近现场早开机，离开现场晚关机。央视曾经播出专题片《透视运城（山西）渗灌工程》，揭示当地假造渗灌工程邀功请赏的真相，其中精彩的内容是有关记者与当地官员和农民的随机对话。该片拍摄过程中摄像人员与记者配合默契，摄像人员紧随记者走访，把记者与当地官员、农民对话的过程都记录下来。面对伪造的渗灌工程，官员如何辩解，甚至于如何与农民当场抢白、威胁利诱，农民如何一语道破渗灌工程的实际状况等等细节，最终形成如何伪造渗灌工程的完整事实链条。这些随机对话都不是正式安排的采访，摄像人员要像抢拍动态新闻过程一样紧随记者抢拍，漏掉任何一个段落，都可能造成事实链条的中断，影响到片子目的的实现。

过程性专题片并不限于单线索结构，在多线索同时推进的时候，只要每条线索都具有独立性和完整性，整个片子的拍摄就符合过程性专题片的要求。单线索结构与多线索结构的区别在于编导和剪辑的工作，而不在于摄像。

另外需要说明的是，过程性专题片的结构可能是倒叙、插叙等形式，但这并不影响过程性专题片的拍摄要求，甚至因为采用倒叙、插叙的形式，使对完整过程的期盼更加强烈，摄像人员更需努力记录过程中的各个环节。实践中倒叙的结构形式是比较多的，以上《透视运城渗灌工程》就是采用倒叙的形式，先摆开渗灌工程"不正常"的现状，即建设位置刻意靠近路边、建设速度过快、没有使用痕迹等，然后逐步探究真相，还原出事件过程的原貌：有关官员为了显摆政绩，有组织有目的地建设了这些"样子"工程。

铺叙性本身也具有相对性，任何专题片都会涉及不同时空的画面，过程性专题片的画面也如此。相比较而言，铺叙性专题片涉及的事实本身没有严格的时间顺序和逻辑关系，没有被隐藏或人为地隐瞒，是公开的、客观无争议的事实，不需要记者深入调查去揭示出来。这类片子所涉及的事实在视觉效果上往往比较平淡，摄像记者如何把平淡的事实拍摄出"兴奋点"，是这类专题片拍摄的难点。

工作总结类的专题片是铺叙性专题片的典型代表，在全国各级电视台的播出总量中占很大比重。为了把日常的工作总结拍摄出"兴奋点"，摄像记者要对关键事实狠下功夫，把那些具有视觉效果的现场场面作为重头戏认真拍摄，充分发挥视听语言的效果，塑造出精彩的片段。

发挥铺叙性专题片拍摄时间从容、协调顺利的优势，对画面精益求精。铺叙性专题片不用花精力与隐瞒事实真相的拍摄对象周旋，也不用紧张地跟随拍摄，可以把时间、精力花费在画面的设计上。铺叙性专题片涉及的画面大多是以往的事实，但可以借助于相关的视觉形象进行还原。拍摄的时候精心地设计环境，排除人员杂物的干扰，利用周围景物美化画面或深化主题。也可以挑选天气、光线，把画面拍摄到最精细的程度。一些反复出现的情景，可以为拍摄适当配合，既能获得良好视觉形象，也不违背新闻真

实性的原则。比如一个与某城市生活有关的专题片,为了得到城市朝阳初升的温馨一刻,可能要花费相当多的功夫去观察、等待,才能拍摄到满意的效果。首先要观察拍摄位置,应该在城市东边具有开阔的视野,能够看到朝霞光芒洒向城市,拥挤的位置肯定无法拍摄到理想的景深。其次要选择比较晴朗而空气透视性良好的天气。不仅阴天不适合拍摄,非常晴朗的天空朝霞也不够浓烈。在平原地带的城市,完全避开灰蒙蒙天空的机会也不会很多。等到这些条件都完全实现,拍摄到一个诱人的早晨,可能已经等待了几天甚至几个星期了。如此消耗时间精力,过程性专题片显然是无法做到的。

为了获得良好的视觉效果,铺叙性专题片往往采用专业的拍摄器材,拍摄生活中见不到的景象,增强片子的可视性。这些专业的器材包括灯光、轨道、吊臂、航拍器等。在《再说长江》系列专题片(也有人认为属于纪录片,但本书认为更符合专题片特征)中,这几种器材的使用颇为典型。《再说长江》拍摄队伍壮大,器材先进,质量要求很高,其中多处使用了人工光来增强视觉效果。茅台酒厂生产车间一段设置了人工光源,在逆光、侧逆光中,一群赤膊汉子往热气腾腾的粮食中掺入酒曲,昏黄的光影下挥洒的汗水和凸起的肌肉充满了古朴庄严的神秘感,光效的作用功不可没。航拍的范围更广,从长江源头的冰川、"辫状水系",到中游的高山大佛,到下游江海一天的壮阔,多次采用航拍手段,大大满足了人们对长江壮美秀丽景色的热切向往,也使《再说长江》的画面效果达到望尘莫及的高度。轨道、吊臂等普通器材,在《再说长江》中使用得更加普遍。需要注意的是,器材的使用要花费人力物力财力,要与片子的题材要求、投资规模相符合,如何具体操作需要专门的人才和技术,这已经超出本书设计的范围。

一些规模较大的形象宣传片也应该归入铺叙性专题片的行列,但在画面视觉要求上远远超越普通专题片,除采用专业拍摄器材之外,其拍摄往往要导演情节,精雕细刻。形象宣传片还要进行后期处理,追求个性化的视听效果,电视摄像方面缺乏独立的规律适宜探讨。

2. 画面的证据性与视觉精彩性

过程性专题片是为补充完整事件过程而拍摄的,那些需要补充的部分是被隐藏了、掩盖了、忽视了的,人为因素很多。在记者的调查过程中,这些凋零的部分被一点点揭示,但这个揭示的机会往往只存在于记者调查的瞬间,能否记录下这个瞬间,就成为片子成败的关键。过程性专题片的摄像记者要抱着抢救记录证据的态度,准确真实记录记者调查的情况。在事实被隐瞒、被曲解的时候,如果摄像记者已经记录下了真相的"证据",往往能迫使有关人员改变态度承认错误,即使他百般狡辩受众也可以明确地做出判断。实际操作中摄像记者要对片子的设计比较熟悉,并且及时把握现场新情况,需要镜头跟进的时候要准确及时,也可以采用一些必要的采访策略,拿到不可辩驳的第一手材料。央视播出的专题片《铲苗种烟违法伤农》在拍摄的时候,摄制人员为了拿到"确凿证据",连夜赶几百里陌生山路到达现场,拍摄了重庆某地农民的庄稼苗被强制铲除的情景,为以后的跟进采访打下基础。如果被铲除的庄稼苗已经消失,烟苗已经长高,同样的事实因为"证据湮灭",可能难以成功。

记录证据的过程可能是匆忙的,甚至不断受到人为的干扰,摄像记者一定要坚持记录,即使画面受到影响,只要有适当的声音,仍然能够说明问题。很多情况下,没有运

动、没有声音,但都蕴含有特定信息,能揭示对象的心理活动。

画面的证据意识还要求摄像记者面对争议双方时,能够秉持中间立场,对双方有关画面、语言进行公平记录,避免"新闻审判"现象。

画面的证据性具有普遍意义,但在不同的专题片中受重视的程度是不同的。铺叙性专题片也涉及"用事实说话"的问题,但在拍摄中显然更重视画面的精彩视觉效果。

3. 节奏的舒缓性与多变性

过程性专题片多采用层层剥笋的结构形式,首先在现有事实的基础上提出疑问,进而引导受众逐步深入事实真相和细节,这是一个了解的过程,也是一个思考的过程,还是一个认识的过程。受众要跟上叙述的进度,就要调动多层次的认知能力,才能达到编导设计的思想深度。这必然是一个慢节奏的叙述,电视摄像记者要准确把握这种片子的叙述特征,镜头运动速度保持适当的慢节奏,更好地为主题表达服务。

实现慢节奏最直接的手法就是镜头的推拉摇移的速度要慢,多给受众思考的时间。其次是多用长镜头,包括静止的长镜头和连续运动的长镜头,让事件过程完整呈现,也满足了画面过程性、证据性的要求。央视综合频道、经济频道、新闻频道、社会与法频道里很多涉及案情的专题片,都是娓娓道来、边叙述、边质疑、边议论,画面转换节奏舒缓,为受众认知留有余地。

在拍摄实践中,过程性专题片囿于揭示事实的目的,不便于采用大量的"空画面",避免引起指向的模糊。而事实真相的揭示又需要大量的解说,对应性的画面往往长度不足,这是过程性专题片画面拍摄不得不放慢节奏的一个"现实"的原因。电视片声音与画面各有规律,二者的配合难以完美对应的时候经常遇到,并不是什么说不出口的短处,对信息表达也没有实质性的影响。

需要说明的是,过程性专题片的"连续追踪"要求,使摄像记者无暇借助于三脚架等拍摄辅助器材,无论是慢节奏或者长镜头,都只能手持肩扛,拍摄难度高,持续时间长,劳动强度大,若不是体格强壮、业务熟练的优秀摄像记者难以胜任。

对于过程性专题片来说,慢节奏(画面)是其比较突出的特征,而铺叙性专题片的叙述节奏往往变化多端。铺叙性专题片内容丰富,思路开阔,可以采用多种修辞手段加强表达效果,其中重要的一点是叙述节奏的多样化。

叙述节奏的变化可以用后期制作手段来实现,在电视摄像方面,体现为镜头的长短与密度。密度大是指拍摄一定景物的时候,多拍画面景别、内容具有近似性、累积效果的多个镜头,可能远远超过一般画面语言叙述需要的数量,为后期制作一段快节奏叙述提供适当素材。《再说长江·生命的高原》一集中,有一段可可西里荒原野生动物的生存状态的画面,野驴子、野牦牛、藏羚羊等等野生动物,自由地奔跑在这片"生命的高原",节奏快,动感强,累积效果深深加强了高原生命的顽强和活力,令人难忘。而且若干快节奏段落的穿插,使片子的叙述过程跌宕起伏,富于韵律的美感。

三、专题片拍摄实务操作

1. 专题片摄像记者的角色定位

专题片会涉及不同时间或空间里发生的事实情况,有时候还必须由多人配合完成。

所以专题片拍摄要由一个团队来完成,包括编导、主持人、技术人员、剧务人员、摄像记者等等。在这个团队中,编导主持全局,拍摄计划和实施要按照编导的意图进行。摄像记者要明白,自己虽然是素材选取的"一把手",但要协同团队工作,同时自己的工作也少不了其他同仁的支持。

摄像记者首先要在协调会上与编导充分沟通,了解片子的主题设计、涉及的人物、事实的具体情况,以此确定拍摄计划。一些大型的多集的片子,会有多个摄像记者参加,还要进行适当分工。拍摄计划要包括工作涉及的内容,按时间与空间的标准划分,便于实际操作。虽然编导主持拍摄工作,但工作的重心在拍摄,而拍摄的执行是摄像记者,拍摄计划一定要尽可能周全,具有可操作性。

拍摄计划要包括花多少时间,在什么地点,拍摄什么样的内容。这会涉及剧组成员、花费交通、差旅、辅助器材与人员的费用,要得到上级的批准之后才可以执行。到现场拍摄的时候,首先依据的就是脚本,没有特殊情况不能随意变动。比如拍摄一个南水北调中线工程移民工作顺利进行的片子。设计拍摄的时候,至少要兼顾到三个拍摄地点:移民原住地搬迁情况,移民新村建设情况,有关管理机构政策执行情况。具体拍摄内容要依据实际情况详细设计,最终确定所需的时间和人、财、物。

其次,在拍摄过程中间,摄像记者既要切实执行编导的计划,按脚本进行,也要发挥自己的积极性与创造性。摄像记者也是记者队伍里的一员,手里的摄像机是电视片最重要的素材来源,拍摄什么东西具有决定性意义。前期的脚本可能不够完善,不够切合实际,这是由于多种原因造成的。距离远信息不灵,人员变动,天气变化,相关拍摄对象沟通不足或主意更改,都会使拍摄计划必须更改。有时纯属工作外的原因如领导改变主意,其他人干扰等,也会被迫改变拍摄计划。摄像记者要迅速调整拍摄工作,适时完成任务。另外,即使脚本再详尽,也会存在包含不了的现实情况,何况现实处于不断的变动之中,摄像记者一旦发现新的兴趣点,要毫不犹豫地抢拍下来,不能拘泥于拍摄提纲的限制。当然在计划制订和拍摄过程中,摄像记者都可以把自己的意见提出来,让自己的拍摄经验和对镜头语言的理解力,服务于片子主题的表达。编者曾带领创作组拍摄一个调查农田被毁的事件,本来没打算集中村民进行拍摄采访,但很多村民见记者拍摄,主动围拢过来发表意见,摄像记者见状暂停了原来的计划,赶紧进行抢拍,这部分内容成为表达片子主题的重要部分,为片子增色不少。

第三,拍摄计划适时更改。到达拍摄现场之后,可能会发现制订的计划与实际情况不完全相符,或者实际情况已经发生了变化,这些意外足以影响到片子的基本结构,或者影响到主题设计,此时就不能由摄像记者自由发挥,摄制组要重新讨论变更拍摄计划,或者彻底放弃此次拍摄,都是有可能的。实际工作中涉及负面新闻的题材,拍不下去的情况是很多的。

2. 摄像器材准备

专题片拍摄由摄制组完成,摄像器材可能会有几种,摄像记者本人要准备、检查好自己的摄像机和直接安装在摄像机上的效果镜之类的附件。另外,专题片拍摄一般还要携带灯具、轨道甚至是吊臂之类的辅助器材,摄像记者要统一协调,分派专门技术人员负责。一些特殊的拍摄场合,也可能要使用到视音频信号的无线传输设备,都要提前

协调分工，便于协同工作。完成特殊拍摄，如隐蔽拍摄的时候，没有无线传输往往不能实现拍摄目的。

3. 拍摄好重点内容

电视专题片涉及的信息会十分广泛，作为特定时间与空间里的图像，很难完全适应这种广泛性。而且在图像的接受上，要有围绕某一主题的、视觉上相关的若干画面的连续，才能形成适当的视觉积累，才能形成可以理解的有意义的叙述，缺少"整体感"的画面只会让受众感到杂乱。

一个内容丰富的专题片包含若干相对独立的事实，那些对片子具有支撑意义的事实，无疑是拍摄的重点，有关画面不可或缺。经验成绩总结的片子数量相当大，其实质上是总结一段历史，总要有一些实例，关键材料，代表性人物等，作为总结历史的支点。摄像记者必须把人物故事或时间过程完整地拍摄下来，否则片子就不能成立。那些过程性专题片，若干环节中必然有一些关键的事实，是遗漏不得的。编者遇到过一个投诉地方企业水污染的事件，污染现状就是必须拍摄清楚的重点，摄像记者首先深入污染现场，拍摄到污水横流庄稼枯死的现状，这就为片子的成功打下了基础。另外的关键事实还有农民受损失的情况、排污水企业的情况、以往的处理情况等，这几个方面都拍摄到位，片子就可以成功。

4. 拍摄好扩展内容

专题片往往要展开评论、概括过程、介绍背景情况等，这时候画面的指向比较模糊，没有针对性的相对完整的人物故事或事件过程，可以称为扩展性画面，扩展性画面也是片子必需的有机组成部分。

扩展性画面一般是经常存在的情况，拍摄的时候可以放在次要的地位，首先保证关键画面的拍摄，有空闲的时候再拍摄扩展性画面。解读一个经济政策，总结一个经济领域的成功经验，介绍一个经济领域的重要人物等涉及经济的专题片，往往把成功经验、人物事迹放在一定的经济背景上，这就需要一些经济运行方面的画面来辅助，企业生产、商店经营、消费人群、银行业务等情况都是常用画面，并且不同的片子往往可以使用相同的扩展性画面。如果是涉及农业生产的片子，有关农作物生长、田间管理、农副业收获、农业机械工作等画面，也就可能成为扩展性画面，在不同的专题片里都需要拍摄，甚至可以通用。

在专题片内容限定在一定机构、一定地域的时候，这个机构的日常运行画面、人们的生产生活画面、有特征的建筑和风光画面，也都可以成为这个片子特定的扩展性画面，拍摄时也要有计划进行。

扩展性画面是日常连续重复的景象，拍摄的时间限制较宽松。虽然最理想的是一次行动完成全部拍摄任务，不过补拍一些扩展性画面也是经常发生的事。

5. 必要的隐蔽拍摄

隐蔽拍摄在拍摄对象一旦知道正在拍摄就会改变自己的言行或不能正常言行的情况下采用，是为了获得拍摄对象真实的表现。隐蔽拍摄可以分为两种情况，一种是对拍摄对象的言行持批评态度的新闻报道，一种是为了不干扰拍摄对象的言行的"善意偷

 第九章 分体裁电视摄像

拍"。善意偷拍适用于见到摄像机就紧张的老人、孩子,也包括一些成年人,这里的隐蔽拍摄主要指第一种情况,对野生动物的"偷拍"也不在本书的讨论之列。

隐蔽拍摄重在隐蔽,要把拍摄对象不愿公开的言行记录下来,就要采用适当的拍摄设备和方式,甚至冒一定的安全风险。采用隐形摄像头拍摄,是摄像记者不请自来的时候,记者必须隐藏自己,以过路人、顾客等身份出现,引导拍摄对象说出真相。央视曾播出的一期有关年份白酒专题片中,有一段商家如何制作不同年份白酒的过程:摄像记者假扮的买酒人与商家攀谈,对方详细地讲解了在刚生产的白酒中,添加什么配料,就"生产"出多少年份的窖藏白酒的"工艺",其真实性令人震惊。类似的片子有勾兑芝麻油、制作加香大米等等,采用隐蔽拍摄是非常有效的手段。

拍摄设备常用隐形摄像镜头,但一些特殊场合,使用正常设备一样能实现隐蔽拍摄,效果可能更出彩。这种情况主要是拍摄对象不请自来,进入事先设计好的拍摄范围。央视曾经播出的一期节目中有这样一段情节:摄像记者落脚的宾馆房间里,有人叩门欲入。因为记者刚刚拍摄了一个乡镇的违法事实,来人可能是为说情。记者把摄像机打开,对准房间较大区域,再请来者进入。由于摄像记者没有扛着摄像机来回走动,说情者也就没有发现摄像机正处于工作状态,整个说情的过程被完整记录下来,大大加强了片子所反映问题的真实性。

当前也有反对滥用隐蔽拍摄的声音,主要是涉及人权保护的问题,慎用隐蔽拍摄应该是基本的原则,但是只要影片确实揭露了社会阴暗的角落,一般都能够得到理解或宽容。

6. 必要的再现拍摄

专题片内容丰富,跨越时空范围大,很多事实已经过去,但却是片子必不可少的重要部分,完全采用现有场景画面"替代",视觉感受大打折扣。为了弥补这种遗憾,人们渐渐认可了"情景再现"。

情景再现就是用事后表演的形式再现新闻发生时候的情景。无论人们多么容忍,这种再现都有违背新闻规律的嫌疑,所以再现的时候就不能"明目张胆",表演要适可而止,拍摄要"犹抱琵琶半遮面",达到一定效果即可,切不可过于清楚,反而造成虚假的感觉。具体操作要注意以下几个方面:一是慎用情景再现手段,用现有视听语言能够达到表达目的的,就坚决不要使用"情景再现"。二是表演要"点到为止",不必要求完整的过程。三是拍摄景别要小,显示局部即可。特写、近景可以让受众获得有关动作的视觉感受,但对事实缺少整体认知,不会产生明显的虚假感觉,采用全景画面往往就"穿帮"了。四是同时采用虚焦、单色、添加音效等手段,模拟现场感觉。虚焦会有朦胧的、亦真亦幻的感觉,单色有陈旧过时的感觉。采用这两种手段,都可以使受众在感受画面动作的同时,也认识到这仅仅是再现。音效本身具有造型效果,可以产生现场真实感,让不够清晰的画面获得总体印象,更好地达到再现的目的。实际创作中,行凶场面,私密场面,瞬间情景,历史往事等等,都常用"情景再现"手法加强叙述效果,常在其中看到这些特写、近景画面:挥舞的凶器、惊恐的面容、流血的伤口、权钱交易、偷盗现场、拉扯打架、古代战场、猿人生活等等。叙述到一场交通事故的严重后果时,往往在片子中看到惊慌的驾驶员、飞转的车轮、懵懂的孩子、急忙刹车的脚,同时配以尖叫、刹车声、撞击声和特技

245

等,让受众感受到了惊险的事故瞬间,丰富专题片的表现力。

需要说明的是,为了尊重受众的知情权,在使用再现画面时,应该用字幕注明"情景再现"字样,以免误导。对那些应该受到批评的"负面事实",当然也不能用情景再现的手段直接代替客观的事实,只能在证据确凿的情况下,"再现"一些具体情形而已。

7.记录重要的现场声

专题片对事实的叙述具有全面性、深刻性的特征,其中一些事实涉及人物内心世界,必须要求人物说出来;一些事实必须要由人物口头承认,才具有可信性;一些情景有现场声音的烘托,才具有形象性;甚至一些画面不清晰、不完整的时候,必须借助于现场声才能获得相对完整的信息。所有这些情况,都要求摄像记者随时注意记录现场声音。声音具有不可替代的特点,不像视觉形象可以用其他形象适当代替甚至"再现",一旦错过,终身遗憾。

专题片中大量使用的是有针对性采访的现场声,其记录当然会引起摄像记者高度的重视,本书重点提示另外几种情况:

一是针对"被批评"对象,一定要从头到尾、不管有无实际声音发出,现场声(或无声)要全程记录。被批评对象往往不会主动说出错误事实,要在记者的追问、辩解、再追问、再辩解的反复中一点点透漏出事实真相,关键瞬间不可预料,摄像记者一定要全程记录,才能保证不会遗漏。而且从对象可能进入画面开始,即使没有声音,也一定要记录,画面要连续,因为很多时候"此时无声胜有声"。比如被批评对象不愿承认某个事实,记者描述之后追问,"是不是这样",被批评对象可能并不回答,但不回答已经是回答,千万不要认为无声即无用而停止拍摄、录音。

二是隐蔽拍摄的时候,必须全程记录声音。隐蔽拍摄的画面内容上往往不够清晰、准确,但辅以声音之后,就能给受众确凿无疑的认识,声音的作用十分关键。比如画面中只看到一个售假人的侧身形象,但其言语信息表达了售假的事实,受众仍然会认定售假确凿无疑,拍摄对象也无理由反驳。

三是注意效果声拍摄。这里的效果声是指拍摄现场周围的环境音响。效果声能够创造现场真实感,并具有一定情感表达的作用,在拍摄动感较强、音响突出的现场时,注意记录环境声响。

四是关于录音方法。摄像机都内置有话筒,设有两个以上的输入信道,录音时注意音量电平的设置和通道设置。其步骤如下:

第一步,基本设置。声音输入设置的基础,是在现场反复试验以确认声音输入电平反应灵敏,没有杂音(电池电量过弱或联机接口松动、锈蚀,现场有辐射源等都会带来杂音),使用无自带电池的电容话筒时要打开幻象电源开关,否则不会有电流输入。发现问题立即处理。

第二步,在无外接话筒(多标注为 line)的情况下,录音通道可以全部选择内置话筒(多标注为 mic),如果单通道的电平可以独立设置,输入强度设置应该有所区别,以适应现场声音强弱过大的变化。

第三步,如果使用外接话筒(包括无线话筒接收器),则内置话筒与外接话筒的对应录音通道要适当分配。当前一些数字记录的广播级摄像机设有两个以上的外接话筒接

口,可以实现更自如的录音工作,其输入通道分配和电平设置也更复杂些,要根据实际需要准确操作。

需要说明的是,与记录图像相比录音是一个抽象而复杂的工作,正确录音需要相当丰富的经验,千万不可掉以轻心。本书仅对摄像机录音技术简单介绍,一个熟练的摄像记者还需要更多的学习和训练。

第三节 纪录片摄像

一、纪录片及其画面特点

1. 纪录片的含义

对纪录片的含义进行分析,试图给出一个定义并不是好的办法,因为有很大一部分影片到底是纪录片还是专题片实在难以区分,并且实践中也没必要区分。此处基于和电视摄像的关系,编者从以下两个方面分析纪录片的含义。

第一,题材广泛而倾向于人文历史。纪录片的题材是最彻底的上下古今、宏观微观,凡是人可以感受、认知的领域,包括借助于特殊器材、特殊技术手段才能感知的所有领域,其中任何现象、事件、人物、实物,都可以成为纪录片的题材。这种广泛性的另一层含义在于,纪录片关注的事物,很可能并不是生活中非常"显眼"部分,更可能是那些偏僻地区的具有文化传承意义的特定生存状态,那些特殊的职业人群,那些人文地理知识,生物繁衍,宇宙探索,过往事件,考古发现等等。总之,纪录片不但关注新闻事件,也关注历史文化记录和科学知识的普及,电视上经常可以看到《宇宙探索》、《考古发现》、《动物世界》、《战争风云》、《人文地理》一类的栏目,都是纪录片的典型代表。

第二,创造性的表现。现实题材的影片(对应于虚构影片)中,最能体现创作者才情的是纪录片。纪录片来源于生活又高于生活,从题材的挑选、主题的确立、拍摄到制作,每个阶段都体现出独一无二的"这一个"。挑选题材的眼光、画面形象的把握能力、经过精良的制作而成浑然一体的影片,这一切都来源于创造能力而不是再现能力。孩子到两三岁要上幼儿园是很平常的事,纪录片导演张以庆却在里边发现了人生百味,纪录片《幼儿园》拍摄的就是闹闹吵吵的幼儿园,但孩子们的痛苦、无奈、冲突、学习、快乐、成长等等,每一样都深深打动成年人的心,成为社会人生的缩影。"起小见大"是说一个人的,一个幼儿园是不是也能"起小见大"人生和社会呢?平凡的事情经过制作人员的创造性劳动,成就了一个经典。对于新闻和专题片来说,成为经典的前提可能是题材的重大性、复杂性,而成就一个好的纪录片,首先不能缺少创造性。

2. 纪录片的画面特点

1) 画面及其组合的信息密度小

从单位时间内的信息量来计算,纪录片比新闻(短消息)片和专题片都要小得多。一分钟之内新闻片要切换十几个甚至二十个以上画面,专题片平均起来也要十几个画

面,而纪录片可能只要一两个就够了。纪录片叙述性信息量小,受众可以更深入地进行感受,如同京剧一样,悠长的唱腔使叙述故事的信息十分有限,一个情感点上花几分钟咏叹,给观众的就是感受,不是故事。纪录片《望长城》中关于兵马俑的一个镜头,将近一分钟长,基本信息就是一片兵马俑而已,但在这个过程中,你还会为兵马俑的庞大阵形深深震撼。

2) 画面时空关系紧密,往往可以直接作为片子的结构线索

初学者往往会追问,电视片中画面重要还是解说词重要？其实在不同的体裁中画面和解说词的关系也是不同的。新闻（短消息）片短小,画面缺乏连续性,往往要以解说词为影片结构的线索。而纪录片中,纪实主要靠视听语言,声画场景在时间上是连续的,空间上是同一的,时空转换是可以理解的。也就是说,纪录片中,画面关系可以直接作为片子的结构线索,起到担纲主体的作用。

3) 画面多与现场声配合叙述

从新闻到专题片到纪录片,现场声的作用越来越重要,从可有可无到占据半壁江山。声音具有自己的造型作用,和画面配合更能够创造出生动、真实的现场感。声音本来无处不在,传播四面八方难以阻挡,比画面更具有应用的广泛性。记录生活,当然要记录生活中的声音,大部分纪录片都要大段大段地使用现场声,特别是开头部分,几乎都要以一段别开生面现场声画开头,把受众吸引到一个鲜活的生活场景里。《最后的山神》的开头,老猎人砍树皮、画神像,声震山谷；《英与白》中的电视声和铁门打开的金属撞击声,又喧闹又冰冷；《幼儿园》的开头,第一次被送进幼儿园的孩子尖利哭闹等等,声音都创造了非常鲜活的现场感,并为整个影片确立情感基调,是纪录片特别是现实题材（相对于历史题材）纪录片常用的手段。

4) 允许适当导演

纪录片的创作离不开导演,纪录片题材内涵深厚,创作要来源于生活又高于生活,不可能完全自然主义地记录生活过程,历史题材中一些过往情景的显示,也要借助于导演行为来再现。纪录片导演并不是虚构,主要限于拍摄对象配合摄像器材的使用,安排一些重复的生活场景等。历史题材纪录片的导演行为,更倾向于导演情景再现,指挥拍摄现场。纪录片的导演行为应该适当有度,既要使场面的视听效果生动、画面结构紧凑,又不能让人感觉"导演"过头,成了艺术电影。

二、纪录片的画面表达要求

1. 画面要贴近生活,记录原貌

具体、形象是纪录片的突出特征,同样的题材人们能够把专题片和纪录片明显区分开来,重要的原因就在于纪录片不进行大时空的概括,不进行说理议论,只是把生活的原生态呈现出来。纪录片是"美是生活"命题的极佳诠释,即使是社会意义重大的题材,纪录片也以一点点呈现事实原貌为表达目的,让人们自己判断其中的深刻含义,而不做直接的揭示。在那些著名的纪录片中,人们经常看到的是撑船的船家,狩猎的老猎人,榨油的老油匠,护林的老人,唱戏的艺人等等。那些黝黑的、粗糙的手,那些爬满皱纹的

脸,那些非常琐碎的劳作,那些不登大雅之堂的唠叨等等,绝不可能出现在新闻、专题片里的形象,往往是纪录片的最爱,能把人吸引到一个具象的生存世界里去,感受别样的人生。即使《望长城》、《故宫》、《野性中国》这样的鸿篇巨制,也是通过一个个平凡人物的故事,一件件文物的展示,一个个动物生存故事等来具体叙述,受众一样沉浸于"故事"的精彩,而不是站在故事外直接获得理性认识。

2. 画面多具有写意性

纪实无疑是纪录片画面拍摄的基本要求,但仅仅满足纪实性是远远不够的。纪录片的画面在景别、角度、光线、长度的选取上,有意借助视觉造型规律,达到某种表现的目的。纪录片多采用近景、特写的长镜头,这些小景别画面长时间持续,并不能传递更多基本信息,新闻、专题片都不常用。但这些镜头能使生活细节受到强化,受众能从中获得更多情感方面的感动,满足纪录片的表达目的。大光比影调、侧面光线画面具有更强烈的生存真实感,纪录片常用来塑造人文气氛。拍摄写意画面的手段不仅仅限于以上几种,实际拍摄过程中一个不经意的细节,也许能深深感动受众,这与每一个语境特征紧相连。

三、纪录片拍摄实务

(一) 纪录片摄像的角色定位

1. 深刻把握纪录片画面的写意性

纪录片是创作团队对题材的创造性表现,画面的写意性显著。摄像记者首先要与创作组深入讨论作品的题材、风格等问题,确立画面的基本造型特征,或华美亮丽,或朴实深沉,或行云流水,或跌宕起伏,进而确立具体段落的拍摄。而且在拍摄过程中,也要对实际情景中的写意因素即刻把握,或在灵光一现的瞬间借助于特定拍摄手段来实现。

2. 摄像记者要融入创作队伍,保持创作的积极性

纪录片创作对编导和摄像记者都提出了更高要求,而且对编导和摄像记者的配合也提出了更高要求。首先,摄像记者要保持积极主动的创作态度。编导永远不可能预料到所有在拍摄现场出现的精彩瞬间和细节,而这些瞬间和细节在生活中是普遍存在的、转瞬即逝的,摄像记者要具有迅速判断和抢拍的能力,等编导示意就来不及了。其次,要求纪录片摄像记者具有相当丰富的经验。多次深入生活实际进行纪录片创作的摄像记者,获得了丰富的生活体验和拍摄经验,能更好地把艺术创作同具体生活场景结合起来,人情练达皆文章的规律,大概也适用于纪录片的拍摄。

(二) 纪录片拍摄的准备工作

纪录片拍摄的器材准备工作与专题片大同小异。唯一需要注意的是,纪录片题材可能在非常偏远的地区甚至国外,要有针对性地做好设备、物资、资金等等准备工作,至于这种情况如何处理,是一个实际能力的问题。

纪录片的重要准备工作,是对拍摄对象的准备。纪录片摄制组对拍摄对象往往不

熟悉,也不能像新闻或专题片一样借助于管理关系推进拍摄工作。纪录片拍摄要先熟悉拍摄对象,争取配合。

1. 与拍摄对象交流,达到沟通无隔阂的程度

摄像记者要和编导人员一起,在影片选题的阶段就进入现场,与拍摄对象沟通,使他们充分理解拍摄工作,熟悉现场拍摄器材,谈妥配合事项。如果拍摄开始后拍摄对象产生抵触情绪,或对摄像器材过于好奇,都会影响工作进展。一些特殊的拍摄对象,偏僻地区的老人、幼儿、动物等等,摄像人员甚至于要长时间与他们"共同生活",才能消除戒备,表现出生活的"原生态"。这方面《迁徙的鸟》、《幼儿园》、《龙脊》等等成功影片,都做出了典范。《迁徙的鸟》的摄制组长期与鸟生活在一起,达到"人鸟为友"的程度,最终近距离拍到鸟们最真实的生存状态;《幼儿园》、《龙脊》的摄制组也都花费几个星期的时间与孩子们相处,使他们根本不再注意摄像机的存在,为拍摄孩子们真实的"表现"创造了必要的条件。

2. 了解拍摄对象的相关情况和有关知识

围绕拍摄对象的实际状况,包括知识水平、家庭成员、成长经历、经济收入、性格脾气等等,掌握的内容越详细越好,在拍摄的时候能够做到心中有数,该拍什么,能拍到什么,这些设想都基于拍摄对象的实际情况。需要特别提出的是,我国是一个多民族聚居的大家庭,纪录片涉及少数民族生活的可能性很大,摄像记者要对当地风土人情、宗教信仰等提前了解,实际工作中言行谨慎,尊重当地习俗,既是民族政策的需要,也是顺利拍摄的保证(只要拍摄地点位于少数民族聚居区,即使拍摄对象不是少数民族,也应该如此)。实际工作中由于摄制人员言语随便引起当地反感的事情并不鲜见,给拍摄工作带来很大阻碍。部分纪录片题材知识性较强,特别是那些历史古迹、动物植物、天文地理方面的题材,要求制作人员具有相当深厚的知识基础。虽然影片内容把握首先是编导的责任,如果摄像记者对有关知识一窍不通,也很难准确把握拍摄重点。《望长城》、《故宫》和探索发现栏目的很多考古故事影片,其中很多房屋结构、文物碎片、陈色微痕等等,镜头的重点在视觉上可能并没有特别的引人之处,但往往具有专业领域的重大性,稍有偏差都可能"贻笑大方"。日本的电视人拍摄不少我国题材的纪录片(《秘境大兴安岭》等),其工作人员的有关知识往往比我们还丰富,足见他们准备工作的扎实程度。有时候知识的掌握可能影响到影片表现手法的运用,《兴安杜鹃》创作人员对杜鹃这种植物特性的了解,是影片人物与杜鹃形成比喻关系的基础,摄像记者刻意拍摄了杜鹃的根、叶、花和生长的土壤,用以和主人公性格形成比喻关系,是影片成功的重要因素。

3. 编制拍摄脚本

拍摄脚本内容很多,但有关摄像的一部分要由摄像人员来完成。摄像人员要参与脚本编制的过程,既发挥自己的聪明才智,也能使拍摄准备工作更有目的性、针对性。

(三)纪录片拍摄

1. 拍摄生活的原生态

纪录片的摄像记者要站在客观、局外的视点上记录生活原生态,特殊情况下和编

导、记者也要"保持距离",他们与拍摄对象的交流也可以作为"生活"的一部分成为拍摄对象。原生态拍摄也有例外,那些视觉不雅的、恐怖的、涉及隐私的情景,还是要回避或利用替代画面。

纪录片摄像记录生活,要把生活当做过程来记录,不要放弃"预备"阶段而直奔"高潮"、"重点"。生活过程是连续的,也是可以划分为若干环节的,新闻、专题片拍摄一般重在结果,而纪录片往往要记录完整过程。纪录片是记录生活的美,不是展示工作成绩,舍弃过程,生活也就黯然失色了。表现一个人工作先进,新闻拍摄的范围大概限于工作场景和相关数据,而纪录片就要拍摄如何上班下班的完整过程。拍摄一条会议新闻,会场空间画面就足够使用,而纪录片就要拍摄入场、退场,会前闲聊等等。拍摄一条农业丰收的消息,一些收获的画面就足够了,而纪录片还要拍摄农民下地收获的前前后后,如此等等。摄像记者不要随意舍弃生活过程的任何"没意思"的部分,那些意味深长的生活味道,可能就包含其中。《摄影师的视角——与高峰对话》中讲过一个小学生放生海龟的故事:孩子们救下一只海龟让它回归大海,海龟不是"一溜烟"逃到水里,而是爬爬停停似有不舍之意。摄影师拍摄的时候,认定"爬"是有意义的,停止"不爬"就没意思了,所以海龟每次停下他都关了机,"活生生"地把海龟通人性的一面给舍弃了。

注意拍摄细节。记录生活实际上就是逼近生活去看,逼近生活的画面语言就是细节,采用近景、特写镜头。细节主要是人的手部动作、面部表情、不起眼的对象和其他任何在视觉上具有动感、明暗对比、色彩对比的小范围形象。细节与个人的生活联系最紧密,可能牵动很多意味深长的内容。很多影片人们看过之后,记忆最久远的就是那些细节画面了。拍摄时摄像记者要靠近拍摄,为了能及时跟进,尽量徒手持机拍摄,保持机位转换的足够灵活。即使画面适度晃动,一般也不影响表达效果,甚至可以创造更逼真的现场感。

画面要回避已经有创作人员到过现场的感觉,或者正有创作人员指挥拍摄的感觉,以创造生活的原生态。即使现场有编导在场,也一定不要记录那些编导痕迹(编导的行为直接被当作了生活的一部分而被记录的情况不在此列)。正式拍摄以前,纪录片的创作人员一般都到过现场,见到过拍摄对象,但在拍摄的时候,一定要让拍摄对象表现出来是第一次相见的情景,这要通过适当的导演。或者换掉"熟人",不要给拍摄对象"叙旧"的机会。需要拍摄对象说话的时候,记者要尽量少说话,用尽量简短的语言或肢体动作引导拍摄对象说话,甚至用一定的方法"逼迫"拍摄对象说话,塑造心声自然流露的真实感。摄像记者要适当把握,注意拍摄对象语言表达的连贯完整。相关的一个问题是,拍摄现场往往需要拍摄对象本人完成一些动作,借以塑造人物形象,此时千万不要让人代替。如果拍摄老人、病人、残疾人、婴幼儿的故事,家人为照顾他们可能会主动"代劳"。只要不是过分难为拍摄对象或具有过分危险,一定要让拍摄对象独立(或适当协助)完成动作。纪录片《望长城》中有一段画面,叙述一个老人到搁物架上取下一面多年没有打过的鼓,老人的儿子想替父亲去拿,被编导制止了,老人自己费力地取下后敲打几下,上面的灰土簌簌落下,摄像记者及时拍摄了过程和细节,画面语言很好地表现了老人的沧桑经历,也表现了鼓确实多年没有打过,从而推动情节的发展。同样是在《望长城》里边,有一个记者上门探访老学者的段落,镜头中记者第一次到学者家门口探

问,刚刚对着一个蹲着的背影说出意图,那个人很直接地就领着记者进屋去了,这显然不符合生活常识,导演的痕迹暴露了,记者和带路人都很做作,必然引起受众的反感。

与原生态记录相关的一个问题是,摄像记者不要回避有威望人物"出丑"的细节。大人物的日常生活本来就很容易引起关注,何况纪录片不是硬新闻,那些有失大雅的细节正好可以表现出"大人物"可亲近的一面。有一张邓小平晚年的生活照,只见老人坐在沙发上而把脚搭在茶几上,眯着眼看报,旁边还有家人在哄孩子,家里陈设随意甚至凌乱,这张照片并没有破坏邓小平伟人的形象,反而让人倍感亲切。纪录片《往事歌谣》在拍摄王洛宾的生活情况时,遇到王从自行车上摔下来、帽子被风吹掉等情景,摄像记者"秉笔直书"不为尊者讳,而王洛宾重新跃起的一刻,敏捷地伸手抓住帽子的一刻,更能感动观众:古稀老人尚葆如此旺盛的生命力和不屈精神!如果摄像记者看到歌王"出丑"赶紧停机,再不可能获得如此精彩瞬间。

2. 浓缩生活

纪录片的题材已经足够典型,但拍摄中还需要"浓缩"生活,使有限的片长时间容纳更丰富的生活信息,这个目的的实现是后期剪辑的任务,也需要拍摄时进行有意识的选择或导演。拍摄好重点内容是摄像人员的常识,此处提出另外几个拍摄的要领。

第一,选好拍摄时机,主要是选择拍摄的时间点。一年四季、从早到晚、阴晴雨雪之下,同样的情景会产生不同的感受,甚至对画面造型具有决定性意义。一些纪录片拍摄持续一年以上,原因可能就是为等待特定季节的到来。表现保姆离开自己家到别人家的生活、感受,最好是让她经过一年的各个传统节日;表现农民的生活,最好是经历播种到收获的季节反复;表现辛苦,可以挑酷暑严冬的时机;表现坚强,可以挑选风雨雷电的时机。实际创作过程中,摄像记者可能早已设想好拍摄内容,单等时机到来。对纪录片拍摄来说,为等待一个诱人的朝霞晚霞,往往要花上几天工夫,这是必要的成本。

第二,挑选环境。时机的选择往往包含了自然环境的选择,此处主要是指社会环境。适当的环境能够扩展画面空间、突出画面主体。选择环境首先是选择拍摄的空间位置。主体处于某些空间位置,可能会获得更好的画面效果,能够更充分地表达片子的主题。纪录片经常拍摄日常生活,如买菜、买衣服、逛街等等,主人公买菜的时候,可能只光顾一个单独的菜贩,但在摄像时一般都会让他到热闹的菜市场去,这里的生活气息更加浓厚;买衣服一定要到衣服琳琅满目的服装店,逛街一定要到繁华的区段。这些地方的环境更充满人气,更具有视觉的丰富感染力。如果不为片子主题需要,肯定不会选择相反的环境。胡立德在《电视新闻摄像》中讲到,他们在拍摄《哈尼情歌》的时候,有一段主人公去山林割胶的段落。为了让这一段画面能表现出哈尼族人生活环境的丰富内容,有意安排主人公走更远的路来经过一片竹林,翠竹浓密、山林幽静,表现了哈尼人生活的美好一面,而"世外竹园"对观众也充满了魅力。其次,选择环境还包括拍摄角度、拍摄距离的调整等等,属于一般构图原则。第三,拍摄在适当的导演下进行。纪录片导演与艺术片导演本质不同,但纪录片导演也大有可为,重要段落的摄像要在导演的指挥下进行,当然可以包括上述时机与环境的选择。导演可以对拍摄对象提出适当的配合要求,也要指挥包括摄像记者在内的创作班子。

3. 扩展画面表现力

发挥镜头语言的优势，使画面尽可能获得丰富的表现力，是任何题材画面拍摄的基本要求。对于纪录片来说，画面还应该具有更丰富、更深刻、更广泛的表现力，重点体现在画面及画面之间修辞手法的运用上。以下介绍几种常用修辞样式的画面拍摄：

1）拍摄具有比喻关系的画面

在特定的叙述框架里，内容不同的画面具有某种含义方面的相似性、共通性的时候，这些画面就是比喻关系的画面。拍摄具有比喻关系的画面并适当编辑，能够强化某种意义表达，实现"1＋1＞2"的效果。阿里山的姑娘美如水，阿里山的小伙壮如山。如果拍摄一个《阿里山的姑娘》MTV，就可以把姑娘的形象和鲜花、小溪的画面放在一起，比喻姑娘的美丽和灵动；把小伙和高山、青松的画面放在一起，来比喻小伙的挺拔坚定。在同一个故事空间里找到具有比喻意义的画面，会使片子的表达更加含蓄隽永。昏黄跳动的烛光里，花白头发的老师认真批改作业的情景，就包含一组比喻的画面：精力耗尽的老师就如同燃烧自己照亮别人的蜡烛。纪录片《兴安杜鹃》记录一个叫卢喆的植物学家的故事，用大兴安岭盛开的杜鹃花生动比喻了卢喆不畏艰苦、无私奉献的精神。

2）拍摄具有象征意义的画面

象征与比喻具有近似性，即两部分画面之间都有某种共通性。但比喻重在外观和一般特点方面的相似，象征则要求某种抽象的、精神上的相似，包含民族历史文化的积淀内容。著名纪录片《龙脊》拍摄的人物是一群失学的孩子，拍摄的村庄叫龙脊。龙是中华民族生生不息的象征，而孩子是民族的传承，是祖国的未来，其中的象征意义发人深省。春天是希望的象征，太阳是光明的象征，很多影片都借用这些形象，利用象征手段加深影片主题。《大决战》片头序曲是黄河惊心动魄的冰河解冻，石破天惊，也是国民党统治动摇，历史不可阻挡的生动象征。纪录片《炼狱年华》记录服刑人员的生活，其中一个反复出现的重要画面，就是阳光洒满监狱。这些服刑人员虽然身陷囹圄，但国家的改造政策仍然给他们带来希望和未来，洒满监狱的阳光正是这一美好愿望的象征。

3）对比画面拍摄

对比画面在各种题材的影片中都有使用，纪录片中具有对比效果的画面更加普遍。画面可以在很多方面形成对比关系，最重要的是内容方面的对比。编者参与的一个记录皮影戏艺人的片子，其中一个重要的对比段落是皮影戏艺人下田耕作而为农民的质朴辛劳和上台演出而为艺人的精彩演技，主人公的"两把刷子"给人留下深刻的印象。纪录片《沙与海》的整体构思，就建筑在对比结构之上。同一构图内部的对比更加普遍，对比双方可以是主次关系，也可以相得益彰。

体积方面的对比：《微雕大师曲儒》中的手指与微雕；

动静对比：《红红火火闹正月》中的萧红雕像与秧歌队；

色彩对比：《办个晚会过大年》中雪景与灯笼；

形状对比：《周庄系列》中的古建筑与现代建筑。

深入到图形的文化含义之中，可以形成对比关系的构图就更多，摄像人员要在拍摄实际中及时判断、拍摄。

拍摄具有修辞关系的画面，要求摄像记者准确把握影片构思，熟悉拍摄对象，也要求摄像记者具有临场发挥的能力。摄像记者在获得拍摄创意的时候，要及时和导演等创作组成员沟通，确保拍摄目的顺利实现。

4）拍摄好段落转换和关系整体结构的画面

纪录片的题材无论涉人涉事，都有一个内容推进的过程，这个过程又可以划分为若干环节、段落。为了追求视觉上的连贯自然，叙述上的清晰晓畅，有必要安排好段落过渡的起承转合，开头结尾的适当呼应。在拍摄阶段，摄像人员要根据视觉心理的一般规律，设计、拍摄好有关画面，以供剪辑使用。在纪录片中，常见的段落转换位置在空间转换、时间段落、事件开头结尾等等，切入画面要关注度越来越高，切出画面要关注度越来越低。拍摄对象远离、拍摄对象入画出画、镜头遮挡、动作完成、声音渐远、画面延长等都是常用手段。具体拍摄工作要根据拍摄对象的实际情况而定，不可能采用划一的规律。

如果题材变数较少，准备充分，摄像记者也可以设计、拍摄整个影片结构的开头和结尾。比如记录一个人的一天，可以是早晚镜头，事件可以是开头结尾镜头等。但每一个影片的拍摄都有自己的具体情况，提前设计好开头结尾的情况不可多得。

四、纪录片摄像应该注意的几个问题

纪录片题材广泛，拍摄要领随事而变，本书不可能对纪录片各种题材展开讨论，简要提出以下注意事项。

1. 纪录片摄像只有基本的规律，没有划一的套路

纪录片的题材广泛，即使同一个题材，在不同的美学思想指导下，编导的创作意图也相距甚远。艺术的魅力在于变化，具体到一部纪录片的摄像创作，并没有固定的最好模式，也不可能有最好模式。拍摄工作要结合题材实际，在编导的意图引领下进行。摄像人员要融入团队进行良好合作，同时发挥自己的艺术才能和拍摄技巧，发扬不怕苦不怕累的精神，才能最终实现创作意图。

2. 现实题材要特别注意现场声的记录

现实题材的纪录片在结构上大致依据现实的时空联系，一般性概括叙述少，解说词少，现场声多，部分片子现场声的信息量占半壁江山，成为纪录片的主干而非画面的补充。声音还具有"不可替代"性，画面不足或有瑕疵可以借助其他影像代替，一个特定人物特定时空的声音是无法代替的，一旦错过就不能弥补。

声音除了自身的造型效果之外，还能够借以实现更丰富的剪辑效果。画面不足或有瑕疵的时候，可以借助声音加强表现效果；声音提前介入或滞后消失，可以创造先声夺人或余音未尽的效果；画面拍摄难以实现（拍摄障碍）的时候，可以用声音代替信息传递，如此等等，难以尽述。

声音记录分重点段落记录和连续记录两种操作模式，采用器材有摄像机内置话筒、外接话筒、无线话筒三种，依据实际需要而定。重点段落的声音记录要下工夫录好，拍摄对象要配合，器材人员要充分适当，摄像和其他有关人员一定要在正式录音以前对器

材进行认真调试,一定要进行试录监听,确保万无一失。如果有可能抢录现场,要在到达以前调试完毕,避免临场忙乱。一些细微的声音或编导设计予以夸张的声音,还要花特别的功夫来完成。连续记录在操作上并没有什么特别之处,需要注意的是连续记录就不要放过"无声"或"没意思"的段落。"无声"一定不是彻底的无声,一点杂音也许有利于制造现场气氛,而当时认为"没意思"的声音,在剪辑的时候可能发现"很有意思"。有关录音的操作,可以参考纪录片摄像准备的段落。

3. 现实题材要实地考察,而历史题材要有专家参与

历史题材(包括古文献、文物、考古,知识性现实题材也参照此类)的纪录片虽然不是教科书,但其信息传播也应该具有足够的严谨性。除了基本事实结论之外,当前历史题材纪录片采用越来越多的情景再现和动画,再现历史人物的服饰打扮、言行举止而没有专家指导,很可能贻笑大方。职业的纪录片创作人员不是历史学家,摄像人员要在专家意见指导下拍摄再现的画面。

4. 拍摄历史题材或现实题材,画面补充手段的使用在广泛程度上是不同的

这里的补充手段是指情景再现、动画呈现之类。现实题材一般不采用情景再现、动画呈现的手段。因为现实题材中的人和事就在身边,受众无法接受"明目张胆"的虚拟,而且创作人员应该能找到足够的现实材料来表达任何意图,虚拟也没有必要。历史题材只有一些相关文物、遗迹,文献材料具有一定的视觉效果,对于纪录片来说数量不够,造型效果也很差,这就使虚拟成为必要。虚拟情景包括针对具体事实的情景再现,也包括没有具体所指的历史氛围的"情景再现"。在设计、拍摄的时候要注意在视觉上体现历史的距离感,采用单色、虚焦、遮挡、局部、侧背面等方法,让受众感到仅仅是模拟而非真实。与专题片中的情景再现相比,纪录片的模拟可以更大胆、清楚一些,而专题片中的模拟更加"支离破碎"。因为受众已经形成历史纪录片欣赏的特定语境,不存在把虚拟误认为现实的可能,即使模拟大胆一些也不会引起反感。

近几年动画也成了纪录片虚拟情景的一种方法,视觉变化更加自由。央视播出的八集纪录片《楚国八百年》中的大部分视觉影像都是情景再现和动画模拟,结合适当的音效、音乐,营造出了相当逼真的效果,从根本上改变了历史纪录片画面单调的问题。

五、消息、专题片、纪录片摄像要领比较

消息、专题片、纪录片同属电视新闻片范畴,但其创作目的和题材特点不同,相应的摄像要领也不同。见表9-1。

1. 影片创作目的不同,画面基本特征与质量要求不同

消息的创作目的是及时快速地传递动态新闻信息,画面以记录现场情况为目的,使用写意画面很少,画面质量标准可以放宽一些。专题片以完整记述人物故事、事件过程为主,画面跨越时空范围大,创作目的一般在于表达思想,抒情议论,画面以再现性画面为主,但与消息的画面相比,画面质量要求高,针对性强,拍摄的时候要兼顾后期剪辑,画面之间的衔接更加紧密。专题片画面的写意性比消息更明显,但不是画面基本的特征。纪录片以完整记述一定文史现象,塑造人物,抒发情感为主,画面整体写意性明显,

特别是现实题材的人物事件,画面主体部分都以写意为目的,画面之间的联系也多以情感表达为线索,而不是以事件完整性为线索。

2. 影片题材不同,做好摄像工作的关键不同

消息以快速播出为必要条件,摄像记者要顺利完成工作,关键在于提前、快速到达现场,快速创作。专题片摄像的关键,是具有周密的计划和各方面的保障,这取决于专题片的素材的时空广泛性和复杂性。而纪录片摄像的关键,取决于纪录片的艺术特质,摄像成功的关键是摄像记者深刻理会编导意图,把握题材特点并具有非常丰富的拍摄经验。

3. 影片题材不同,拍摄重点不同

消息片主要题材是容量较小的动态事实,拍摄的重点是事实的重要代表性画面。一条消息的画面需要量有限,半天之内大都可以完成。专题片内容多,跨度大,拍摄的重点是围绕主题进行取舍,画面之间形成完整、连贯的视觉结构,大部分情况下也可以实现这种完整性。纪录片的视觉表达具有强烈的个性特征,在编导表达意图的指导下,依据生活的逻辑记录生活,摄像的重点是真实再现生活,或者历史、自然状况。

4. 影片题材不同,拍摄难点不同

消息的拍摄难点在于,动态事实现场变化万千,判断、拍摄(抢拍)、排除干扰等工作,要快速而准确地完成,往往还要独立完成,要求摄像记者头脑灵活甚至要有一股子闯劲,才能完成任务。专题片的拍摄难点在于提高画面质量,画面设计要周密,画面针对性要强,能够很好地服务于主题思想。纪录片因表达的个性化要求,画面拍摄的难点在于拍出风格,画面在视听信息上具有协调统一的整体感,为一个精美艺术品打下视听素材基础。

5. 体裁不同,对摄像记者的基本素质要求不同

消息摄像记者的基本素质,要求能够快速反应,迅速判断。专题片内容复杂,摄像记者的基本素质要求在于良好的团队精神和对画面、主题关系的准确把握。而纪录片的摄像,基本素质在于对画面写意性的把握,能够掌握平凡的生活场景到艺术作品的途径。

6. 不同体裁影片实际摄像工作中容易出现的失误

需要提醒初涉新闻摄像的年轻人注意的是,由于拍摄经验等原因,实际拍摄工作中容易出现一些共性的失误。消息拍摄快速判断、抢拍最关键,常犯的错误在于拍摄过程中过于放松、懈怠,造成错失关键画面,画面不丰富。专题片摄像工作常犯的错误,则可能因为专题片素材的复杂性,往往是准备不周,画面针对性不强。纪录片画面的艺术水准要求高,最常出现的失误,就是不能把编导意图贯彻到素材取舍之中,拍摄的画面缺少艺术气息,难以形成统一的叙述风格。这些都是初涉摄像工作容易出现的失误,特提醒注意。

第九章 分体裁电视摄像

表 9-1 消息、专题、纪录片摄像工作对比简表

	消息	专题片	纪录片
创作目的	快速传递动态事实的基本信息,时效性强	全面记述人物故事或事件过程,并从中总结思想性结论,表现明确的态度,常用夹叙夹议的手段	切实记录人文历史现象,记录现实人物故事,塑造现实人物形象,抒发情感,表达深切人文关怀
画面基本特征	再现性画面,全面反映动态事实,画面质量要求较宽松	以再现性画面为主,画面质量高,针对性强	画面充满写意性,真实记录生活情景与细节
画面摄像关键	及时赶到拍摄现场,反应快,判断准	理解影片主题倾向,做好准备工作	深刻感受编导表达意图,准确掌握镜头语言的艺术力量
摄像重点	记录各个重要对象、环节,画面要尽量丰富	与主题关系密切的部分,有针对性拍摄	体现编导意图最关键部分
摄像难点	快速准确抢拍	准确把握主题倾向,画面针对性强	把日常生活的情景进行艺术化把握、记录,画面与录音的艺术气息满足编导对生活的艺术化表达的要求
摄像记者素质要求	反应灵活,行动快速	对社会问题具有深度理解,摄像功底深厚,具有较强的业务适应能力	对视听语言的艺术造型效果具有良好的把握能力,并能够借助适当器材对现场情景进行记录
器材需要	摄像机,三脚架,新闻灯	摄像机,三脚架,轨道,吊臂,新闻灯,其他辅助器材	摄像机,三脚架,轨道,吊臂,灯具,滤光片,其他辅助器材

思考题

1. 简述消息的拍摄要领。
2. 简述专题片摄像的一般要求。
3. 简述过程性专题片的拍摄要领。
4. 情景再现有什么要求?
5. 如何记录声音?
6. 怎样做好纪录片拍摄的准备工作?
7. 专题片摄像有哪些实务要求?
8. 在纪录片摄像中,扩展镜头语言表现力的方法有哪些?
9. 纪录片摄像应该注意哪些问题?

课后实践作业

（一）观看纪录片《望长城》，完成以下思考题：
1. 《望长城》艺术手法的历史意义。
2. 总结《望长城》素材丰富而行散神不散的结构策略。
3. 总结《望长城》的采访策略和实现条件。

（二）观看纪录片《野性中国》，完成以下思考题：
1. 《野性中国》的选题有什么策略性？
2. 《野性中国》在叙述风格上对当代人文历史题材的纪录片的启示。

（三）观看电影《贫民窟的百万富翁》，完成以下思考题：
1. 蒙太奇理论有什么新发展？
2. 《贫民窟的百万富翁》如何利用视觉手段实现多线索交叉叙述？

实验项目：分体裁电视摄像

实验目的

1. 让学生在创作过程中深入体会理论知识，锻炼实际技能；
2. 增加接触社会实践的机会，锻炼独立策划影片的能力；
3. 锻炼学生的组织能力；
4. 锻炼学生借助多种器材协同工作的能力。

实验条件

数字摄像机、数字录像机、监视器、长视频线、摄像机电池、数字录像带或存储卡等。

实验内容

1. 学生独立组成创作组，并选题、讨论、确定创作目的；
2. 老师或实习指导老师提供适当帮助，但不干扰学生独立工作；
3. 每组拍摄5条以上消息，并进行独立剪辑；
4. 每组摄制一部专题片；
5. 每组摄制一部纪录片。

参考文献 BIBLIOGRAPHY

[1](法)马赛尔·马尔丹.电影语言[M].北京:中国电影出版社,2006.
[2](匈)贝拉·巴拉兹.电影美学[M].北京:中国电影出版社,2003.
[3]刁泽新.摄像艺术10讲[M].贵阳:贵州民族出版社,2008.
[4]孙伟杰.浅谈镜头焦距技术对画面造型的影响[J].现代电影技术,2007(4).
[5]向卫东.电视摄像技术[M].重庆:西南师范大学出版社,2008.
[6]刘万年.电视摄像造型艺术[M].南京:南京师范大学出版社,2011.
[7]胡立德.电视新闻摄像[M].杭州:浙江大学出版社,2011.
[8]黄媛媛.谈长焦镜头在影视作品中的应用[J].电影评介,2006(9).
[9]焦道利.电视摄像与画面编辑[M].北京:国防工业出版社,2010.
[10]李明海.电视摄像的曝光控制[J].影视技术,2004(7).
[11]陈刚.电视摄影造型教程[M].北京:中国国际广播出版社,2008.
[12](乌拉圭)丹尼艾尔·阿里洪.电影语言的语法[M].北京:北京联合出版公司,2013.
[13]张菁.影视视听语言[M].北京:中国传媒大学出版社,2014.
[14]王瀚东.电视摄像的理论与实务[M].武汉:华中科技大学出版社,2004.
[15]田建国.电视摄像实务[M].北京:中国传媒大学出版社,2013.
[16](美)史蒂文·卡茨.场面调度:影像的运动[M].陈阳,译.北京:世界图书出版公司,2011.
[17]刘春雷,汪兰川."动之美"——电影运动镜头的独特表现魅力[J].电影评介,2008(1).
[18]徐竞涵,宋家玲.高科技语境下的电影运动镜头[J].当代电影,2003(6).
[19]李南.运动镜头在新闻中的运用[J].新闻窗,2012(4).
[20]王利剑.电视摄像技艺教程[M].北京:中国广播电视出版社,2008.
[21]任宏伟,金川.创意摄影与表现[M].重庆:西南师范大学出版社,2009.
[22]刘泉友.基础摄影教程(上)[M].南京:东南大学出版社,2009.
[23]刘雪锋.用DV记录雪景和烟火[J].电脑知识与技术(经验技巧),2007(2).
[24]徐明.数字摄像基础[M].南京:江苏科学技术出版社,2009.
[25]杜国庆.浅谈室内自然光摄影[J].感光材料,2000(2).
[26]栗平.电视摄像艺术[M].郑州:郑州大学出版社,2007.
[27]黄秋生,肖良生.电视摄像实验教程[M].北京:中国人民大学出版社,2009.

[28]宋静华,万平英.电视节目编辑与制作[M].北京:国防工业出版社,2011.
[29]任德强,王健.电视专题摄制[M].重庆:西南师范大学出版社,2010.
[30]张军,张浩.广播电视技术基础教程[M].北京:国防工业出版社,2012.
[31]詹青龙,袁东斌,刘光勇.数字摄影与摄像[M].北京:清华大学出版社,2011.
[32]王京池.电视灯光技术与应用[M].北京:中国广播电视出版社,2010.
[33]韩振雷.现代影视制作概论[M].杭州:浙江大学出版社,2009.
[34]王蕊,李燕临.电视节目摄制与编导[M].2版.北京:国防工业出版社,2008.
[35]杨晓宏,刘毓敏.电视节目制作系统[M].北京:高等教育出版社,2005.
[36]党东耀.当代广播电视技术[M].北京:中国广播电视出版社,2007.
[37]吴荣生.高清晰度数字摄像机[M].北京:中国广播电视出版社,2008.
[38]王传东,王兵.摄影摄像基础及应用[M].武汉:武汉理工大学出版社,2006.
[39]杨晓宏.现代电视节目制作技术[M].2版.北京:国防工业出版社,2005.
[40]王润兰.数字化电视制作[M].北京:人民邮电出版社,2005.
[41]孟群.电视制作技术[M].北京:中国传媒大学出版社,2012.
[42]谢毅,张印平.电视节目制作[M].广州:暨南大学出版社,2004.
[43]孙伟杰.电视摄像造型技艺概论[M].沈阳:辽宁大学出版社,2009.
[44]高坚,高红艳.电视摄影创作技巧[M].北京:中国广播电视出版社,2003.
[45]周毅.电视摄像艺术新论[M].北京:中国广播电视出版社,2005.
[46]任金州,高波.电视摄像[M].北京:中国广播电视出版社,1997.
[47]任金州,陈刚.电视摄影造型基础[M].北京:中国传媒大学出版社,2002.
[48]黄匡宇.当代电视摄影制作教程[M].上海:复旦大学出版社,2005.
[49]朱羽君.电视画面研究[M].北京:北京广播学院出版社,1989.
[50]张菁,关玲.影视视听语言[M].北京:中国传媒大学出版社,2008.
[51]刘书亮.影视摄影的艺术境界[M].北京:中国广播电视出版社,2003.
[52]苏启崇.实用电视摄像[M].2版.北京:中国广播电视出版社,2013.
[53](美)布鲁斯·布洛克.以眼说话——影像视觉原理及应用[M].汪弋岚,译.北京:世界图书出版公司,2012.
[54](美)布莱恩·布朗.电影摄影技巧[M].北京:中国电影出版社,2009.
[55]徐立群.摄像自学教程[M].沈阳:辽宁美术出版社,1994.
[56]张会军.电影摄影画面创作[M].北京:中国电影出版社,1998.
[57]林韬.电影摄影应用美学[M].北京:中国电影出版社,2009.
[58]向卫东.电视摄像技术[M].重庆:西南师范大学出版社,2008.
[59]韩丛耀.摄像师手册[M].北京:中国广播电视出版社,2010.
[60]屠明非.电影技术艺术互动史:影像真实感探索历程[M].北京:中国电影出版社,2009.
[61](美)范茜秋.电影化叙事[M].王旭峰,译.桂林:广西师范大学出版社,2009.
[62]中共中央马克思恩格斯列宁斯大林著作编译局.马克思恩格斯选集[M].北京:人民出版社,1995.

教学支持说明

"融媒时代普通高等院校新闻传播学类核心课程'十二五'规划精品教材"系华中科技大学出版社重点教材。

为了改善教学效果,提高教材的使用效率,满足高校授课教师的教学需求,本套教材备有与纸质教材配套的教学课件(PPT电子教案)。

为保证本教学课件及相关教学资料仅为教师个人所得,我们将向使用本套教材的高校授课教师免费赠送教学课件或者相关教学资料,烦请授课教师填写如下授课证明并寄出(发送电子邮件或传真、邮寄)至下列地址。

地址:湖北省武汉市珞喻路1037号华中科技大学出版社有限责任公司营销中心
邮编:430074
电话:027—81321902
传真:027—81321917
E-mail:yingxiaoke2007@163.com

------------------------------✂------------------------------

证　　明

兹证明_____大学_____系/院第_____学年开设的_____课程,采用华中科技大学出版社出版的_____编写的_____作为该课程教材,授课教师为_____,学生共计_____个班共计_____人。

授课教师需要与本书配套的教学课件为:

授课教师的联系方式

联系地址:_____

邮编:_____

联系电话:_____

E-mail:_____

系主任/院长:_____(签字)

（系/院办公室盖章）

_____年_____月_____日